經典粵劇古本《斬二王》

南派傳統粵劇藝術

經典粵劇古本《斬二王》

南派傳統粵劇藝術

陳劍梅 著

商務印書館

粵劇發展基金 資助

網址：http://www.coac-codf.org.hk

南派傳統粵劇藝術——
經典粵劇古本《斬二王》

作　　者　　陳劍梅

訪問及記錄　　朱歡歡　林曉慧

圖片提供　　周嘉儀（戲裏乾坤）
　　　　　　王梓靜（粵影心聲）

責任編輯　　張宇程

封面設計　　趙穎珊

出　　版　　商務印書館（香港）有限公司
　　　　　　香港筲箕灣耀興道三號東滙廣場八樓
　　　　　　http://www.commercialpress.com.hk

出版統籌　　文化度

發　　行　　香港聯合書刊物流有限公司
　　　　　　香港新界大埔汀麗路三十六號中華商務印刷大廈三字樓

印　　刷　　美雅印刷製本有限公司
　　　　　　九龍觀塘榮業街六號海濱工業大廈四樓A室

版　　次　　二〇一九年七月第一版第一次印刷
　　　　　　© 2019 商務印書館（香港）有限公司
　　　　　　ISBN 978 962 07 5699 3

Printed in Hong Kong

給親愛的

戴美珍

何蔓菁

目錄

序

收到陳劍梅博士的電郵，希望我為她即將出版的新作《南派傳統粵劇藝術——經典粵劇古本〈斬二王〉》（以下作「《〈斬二王〉藝術》」）寫一篇序言，我感到義不容辭，一口答應下來。劍梅和我是藝術同好：同樣關心和珍惜舞台上的「古腔粵劇」。近年幾次回港觀賞粵劇演出，例如二〇一八年的「西秦戲與傳統粵劇」、年前的《八大曲·辨才釋妖》，以及八和會館上演《香花山大賀壽》，都會在油麻地戲院、高山劇場或香港文化中心看到劍梅的身影。或是在大堂等候入場，或是中場休息，每次只能寒暄幾句，沒有機會坐下來詳細交談。近日知道劍梅埋頭研究《斬二王》和粵劇「南派藝術」，進行了一系列口述歷史訪談，裏面的資料彌足珍貴。此外，更爭取出版「粵劇之家」的《斬二王》劇本，的確是一個令人振奮的好消息。對我來說，更是香港粵劇研究的一件大事，故

此樂意執筆寫序，表達我的支持和祝賀！況且，近日我對清末香港戲曲史產生濃厚興趣；而今天的所謂「古腔粵劇」，正是光緒宣統年間（一八七五年至一九一一年）的流行劇目。根據文獻記載，當時香港戲園已經上演《斬二王》和《斬鄭恩》。二者又和「西秦戲」和「廣東漢劇」（又稱「外江戲」）有着千絲萬縷的關係。這些都是我關注的課題。為了先睹為快，成為《《斬二王》藝術》的第一批讀者，遂欣然接受了劍梅交付的任務。

可是，說起來十分慚愧。其實我對《斬二王》的認識，連「膚淺」兩字都談不上。雖然聞其盛名已久，但一直沒有機會觀看《斬二王》的現場演出。直到去年的「中國戲曲節二○一八」，才第一次欣賞到粵劇折子《斬二王》和西秦戲《斬鄭恩》的舞台藝術。為了完成這篇序文，我開始整理手邊的文獻資料，嘗試尋找《斬二王》在粵劇史上的位置。在爬梳材料的過程當中，有幸接觸到廣州以文堂出版的《斬鄭恩》劇本，能夠印證劍梅書中的一些觀點。另外，我對南派藝術和聲腔考辨所知有限。以下只能綜合零碎粵劇史料，就「《斬二王》在香港」這個課題提出一些初步觀察，充作劍梅豐碩研究成果的幾點補充和註腳。

《〈斬二王〉藝術》書中多次提到《斬二王》和《斬鄭恩》之間的淵源關係。

這裏就從《斬鄭恩》說起。《斬鄭恩》是光緒年間省港粵劇舞台上的流行劇目，這點應無疑問，證據存在於劇場之外的清末粵曲唱片事業。二十世紀初歐美留聲機唱片工業興起，英國留聲機公司（Gramophone Company）、美國哥林比亞留聲機公司（Columbia Phonograph Company）和勝利留聲機公司（The Victor Talking Machine Company），以及稍後的德國高亭唱片（Odeon，在香港由「告囉沙洋行」代理）同時生產粵曲唱片。這四家唱片公司，都不約而同灌錄了《斬鄭恩》。一九〇三年四月，英國留聲機公司派遣錄音師前赴世界各地灌片，在香港收錄了一百四十多首粵曲，裏面就包括《斬鄭恩》，灌唱者是「總生阿茂①。另外，一九〇三年三藩市《中西日報》刊登的哥林比亞公司（當時稱「個霖鼻」）粵劇唱片廣告，曲目表上面也出現《斬鄭恩》。同期灌錄的還有《六國封相》、《賀壽送子》、《百里奚會妻》、《東坡訪友》、《轅門罪子》、《打洞結拜》、《辦才釋妖》、《斬四門》等，都可以在三藩市唐人街的雜貨店購買得到。同一時候，美國勝利留聲機公司邀來首席「武生」公爺創，灌錄了一套《醉斬鄭恩》唱片。全套共四片，合作灌唱的伶人包括總生佳、靚金、蛇仔秋和公腳孝。上述

跨國留聲機唱片公司，在眾多劇目中特別青睞《斬鄭恩》，足見它在清末粵劇舞台上的重要性和知名度。

從粵曲唱片《斬鄭恩》轉向《斬鄭恩》的劇本文本。二十世紀初，廣州以文堂出版了一種《斬鄭恩》劇本。②該木刻本分上下兩卷，封面題名《斬鄭恩》，但版心和最後一頁卻作《斬黃袍》。可以推想原來劇目是《斬黃袍》，後來因為種種原因，以文堂將封面改成《斬鄭恩》出版。故事情節從「黃袍加身」開始，由「淨」演趙匡胤、「花」（花面）演鄭恩、「武」（疑為「小武」）演高懷德、「老」（疑即「總生」）演苗順、兩名「旦」角分別演韓素梅和桃三春、「貼」（貼旦）演鄭恩之子鄭英。還有「末」腳（疑即「公腳」）一名，飾演拯救鄭英的老仙翁。這裏可以注意兩點。第一，以文堂《斬鄭恩》／《斬龍袍》劇本的人物「行當」，仍然保留「一末、二淨、三生、四旦、五丑、六外、七小、八貼、九夫、十雜」的類別稱謂，表述了一個更為「古老」的行當標籤。在《《斬二王》藝術》的訪談部分，幾位資深粵劇藝人指出，《斬鄭恩》的趙匡胤是紅面，就是大淨，現在的《斬二王》改用武生擔演此角；另外，鄺瑞龍本來由「二花面」行當演出，後來被正印武生取代。上述以文堂劇本的行當表述，正好印證了劍梅書中的口述歷

① 見英國 EMI 檔案，留聲機公司一九○三年中國唱片目錄。

② 這類由省港「書坊舖」印行的「班本」讀物，行內稱「書仔」。原件藏臺灣中央研究院歷史語言研究所，由臺北新文豐出版公司影印出版。見中央研究院歷史語言研究所俗文學叢刊編輯小組（編輯）《俗文學叢刊》一三一「戲劇—粵戲」（臺北：新文豐出版股份有限公司，二○○二年）。筆者感謝中山大學周丹杰博士提供劇本資料，香港嶺南大學彭斯廷先生協助影印掃描。

史材料。另外，筆者藏有一本《廣州以文堂書目彙編》，列出以文堂在清末民初刊印的各類圖書唱本。在「各款短度戲本中片班」類別之下，有《醉斬鄭恩》兩本，應該就是我們正在討論的兩卷版本了。可是，在《書目彙編》羅列的過百種粵曲唱本和班本當中，卻找不到《斬二王》。這又說明一個甚麼問題呢？

再將討論焦點從印刷文本移回粵劇舞台。根據香港《華字日報》刊登的戲園廣告，清末香港的三所戲園——「高陞」、「重慶」和「太平」——都有上演《斬鄭恩》和《斬二王》的記錄。從一九〇〇年（光緒二十六年）到一九一〇年（宣統二年）在香港上演過《斬二王》的戲班，計有譜群芳（一九〇〇年）、普同春（一九〇一年）、鳳凰儀（一九〇二年）等。一九〇四年「華天樂第二班」在太平戲園演出《斬二王》，廣告列明是「聲架羅、靚耀首本」。至於上演《醉斬鄭恩》的主要有祝壽來和祝壽年兩班。但整體來說，這兩個劇目在香港的演出次數並不頻密。值得注意的是，光緒三十四年（一九〇八年）由「公爺創」領軍的「國中興第一班」，開始以演出「新串正本」《趙匡胤斬鄭恩》為號召，上演新編「斬鄭恩」成套正本戲，裏面包括《鄭恩賣油》、《醉打韓通》、《桃三春招親》和《醉斬鄭恩》等。戲班宣傳時標榜「公爺創、大和、靚才仔、大牛通首本」，將《斬

鄭恩》的演出推向高潮，一直到一九一一年辛亥革命前夕仍在演出。大概就是在這個背景之下，上述勝利留聲機公司聘請國中興班台柱「公爺創」，灌錄了成套「醉斬鄭恩」唱片。

綜合來說，今天看到的粵劇《斬二王》是「醉斬鄭恩」戲曲主題的一個「本地化」變奏。如果說粵劇《斬鄭恩》/《斬龍袍》發展自某一種（或者多種）外來劇種（例如西秦戲、廣東漢劇），《斬二王》則是清末「本地班」將之二度「本土化」的再創作成果。雖然知名度也許比不上原來的《斬鄭恩》，但它的表演藝術卻一直保留在紅船戲班的口述傳統裏面，通過口傳心授流傳到今天。回憶一九九四年「粵劇之家」修復《斬二王》的過程時，阮兆輝先生說：「我們一班人一起整理劇本，一起修訂，因為我們都有派別，執筆那位是葉紹德先生，我們就收納了很多個人學了的《斬二王》，即你學是這樣，我學是這樣……我們自己想，最重要是好看，又合理，所以我們就逐一組合起來。」與其說這是一次古腔劇本的重構書寫，它更是九十年代初香港粵劇藝人對於《斬二王》的一次集體再創作，以及對於一個快將消逝的演劇傳統的再追認。最保守的根據文獻記錄，從一九〇〇年「譜群芳」班在重慶戲園上演《斬二王》算起，到一九九四年「粵劇之家」在沙田大會堂演出《醉斬二王》，兩者之間相距接近一個世紀。在這一百年，香港粵劇經歷了多少變化！

《〈斬二王〉藝術》的一個主要部分，是論述《斬二王》和西秦戲的關係。在這裏再嘗試補充一條材料。香港粵劇研究者陳鐵兒，在一九七〇年代曾經論及「西秦戲」和「粵劇」的近似性。他說：「過去，粵人『睇大戲』叫『睇西秦』，『聽八音班』也叫『聽西秦』，但正式的西秦戲今尚流傳在廣東海豐、陸豐兩縣地方，據說是宋丞相文天祥帶來梨園子弟流落世傳其技的……尚有待考證。多年前，海陸豐人在香港大會堂演西秦戲的《秦香蓮》，唱全梆子，粵人謂之『西皮』，唱和作都與我們幼時見的粵劇差不多。」③到底上述「睇西秦」中的「西秦」，是否指「西秦戲」？這裏又牽涉另一個問題：在戲曲史上同一個術語名詞（例如「雜劇」、「傳奇」、「亂彈」、「排場」），在不同歷史階段或場合時空，往往指陳不同的意義。第一代粵劇「開戲師爺」黎鳳緣，於上世紀二十年代初撰寫過一篇題名〈新成語考・戲職〉的遊戲文章，內容以詼諧通俗的語言，談論清末民初的粵劇戲行術語，裏面也提到「西秦」。他說：「花旦曰包頭，公腳曰末腳。武生稱為大元帥，司理稱為大坐倉。老旦即是夫旦，鬚生即是總生……交鋒為大戰，西皮曰西秦。左右企開謂之花門，兩頭咁走謂之完台。」④這位熟悉粵劇唱腔和古老排場的職業編劇，指出粵人所謂的「西秦」，可以是指「西皮」。

這裏令我立即聯想到阮兆輝先生近年對於「西皮」和「四平」的調查成果。連帶之下「西秦」、「西皮」和「四平」三者之間，又存在甚麼關係？釐清戲曲術語在不同語境的指陳意義，是一件深具挑戰性但又必須為之的工作！相似的情況也適用於「外江戲」、「本地班」（甚至「粵劇」）等觀念的闡述考證。近年康保成教授、黃偉教授和周丹杰博士就這些問題取得最新的研究成果，於此我也不累贅多言了。⑤

結束之前，希望談一部上世紀五十年代香港拍攝的《斬鄭恩》電影⑥。這部由嘉禾公司攝製的《趙匡胤醉斬鄭恩》（大概和鄒文懷先生無大關連吧！）是由陳皮導演、朱頂鶴編劇，肖蘭芳和陳鐵英擔任舞台指導。當時的報章廣告，是以「大袍大甲大鑼大鼓古腔古調粵語歌唱巨片」為宣傳賣點⑦。主要演員包括有「女薛覺先」之稱的麥靜之、岐山鳳、區家聲、黃金堂和蘭芳等。他們都是蘭芳粵劇學院的學員。蘭芳戲劇學院由粵劇男花旦肖蘭芳創辦，是香港著名

❸ 黃兆漢、曾影靖（編訂），《細說粵劇：陳鐵兒粵劇論文書信集》（香港：光明書局，一九九二年），頁七、三十九。同書有一段描述小武靚南演出《醉斬鄭恩》的獨特舞台藝術，見頁六十六。

❹ 異笑（即黎鳳緣）〈新成語考．戲職〉，《戲劇世界》第一期（二〇一六年八月），「遊戲文章」頁四。

❺ 見康保成，《外江班》與「外江戲」，《文化遺產》第四十二期（二〇一六年五月），頁一至八；黃偉，《廣府戲班史》（北京：中國社會科學出版社，二〇一二年）；周丹杰，《粵劇劇本的著錄與研究》中山大學中國語文學系博士學位論文，二〇一八年。

❻ 其實還有一本由覺光劇團演出的《斬鄭恩》，由馮志芬編劇，薛覺先演趙匡胤、曾三多演鄭恩、盧海天演高懷德。現存香港文化博物館。筆者感謝林國輝先生、連凱恩女士提供資料。

❼ 見《華僑日報》，一九五六年十月十四日和十五日。

私立粵劇學院。肖蘭芳出身清末粵劇戲班，原為太安公司旗下「詠太平」班第三花旦，五十年代開始在香港設帳收徒，特別重視教授粵劇傳統排場。是以《趙匡胤醉斬鄭恩》電影，保留了不少古老粵劇唱腔。[8]依稀記得仍在七十年代末，香港電視台在深夜曾經播放過這部「粵語長片」。當時筆者仍在香港大學唸書，對於這部「別具一格」（主要演員、舞台語言和音樂唱腔都完全陌生）的戲曲電影深感好奇，曾經向已故香港電影史專家余慕雲先生請教它的歷史背景。這也是四十年前的事情了！如果這部電影「拷貝」有幸仍然存在，肯定是認識《斬鄭恩》舞台藝術的珍貴材料。

容世誠

❽ 關於陳鐵兒對肖蘭芳的討論，見黃兆漢、曾影靖（編訂），《細說粵劇：陳鐵兒粵劇論文書信集》，頁一二二至一三〇；又參《蘭芳電影戲劇特刊》，刊行於一九六四年。筆者感謝黃兆漢教授贈送這份珍貴粵劇文獻。

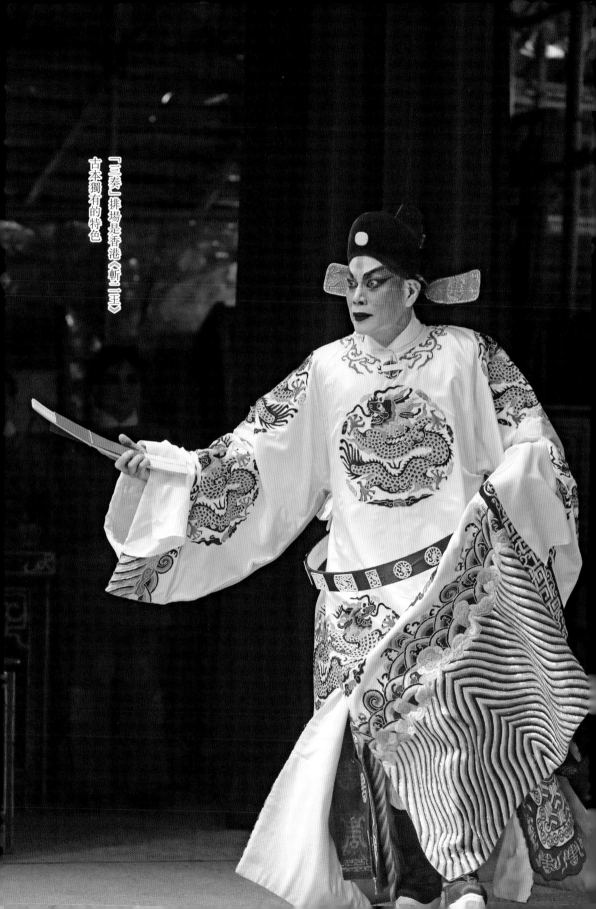

「三奏」排場是香港《斬二王》古本獨有的特色

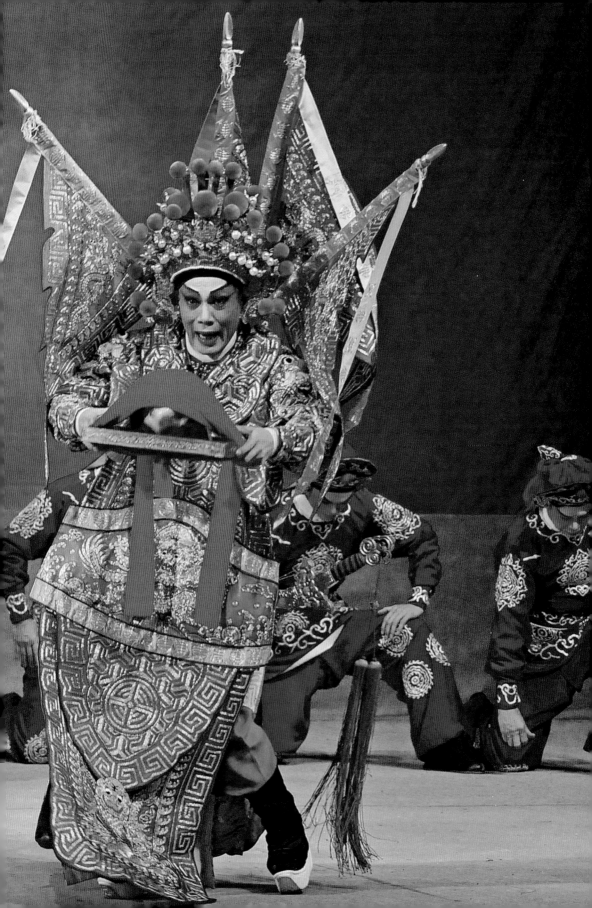

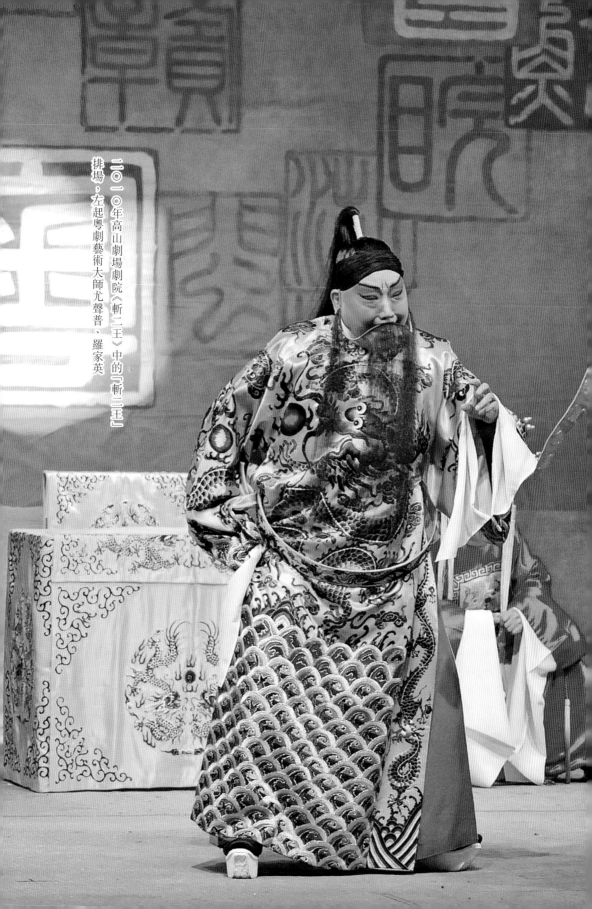

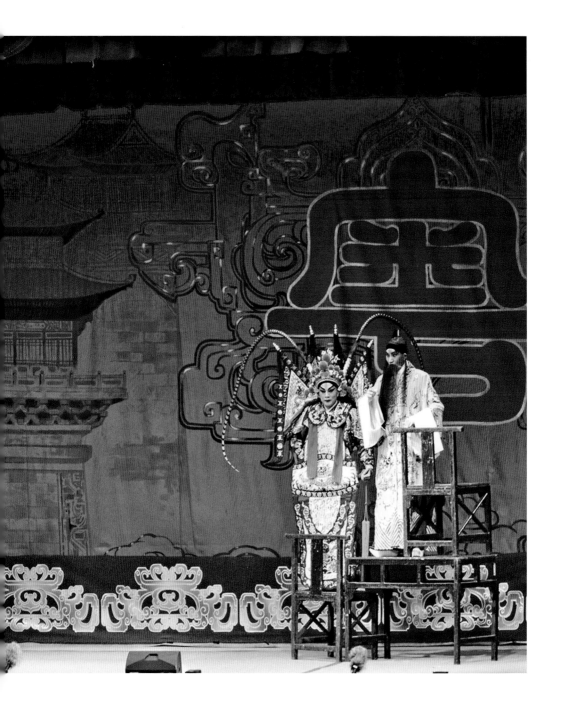

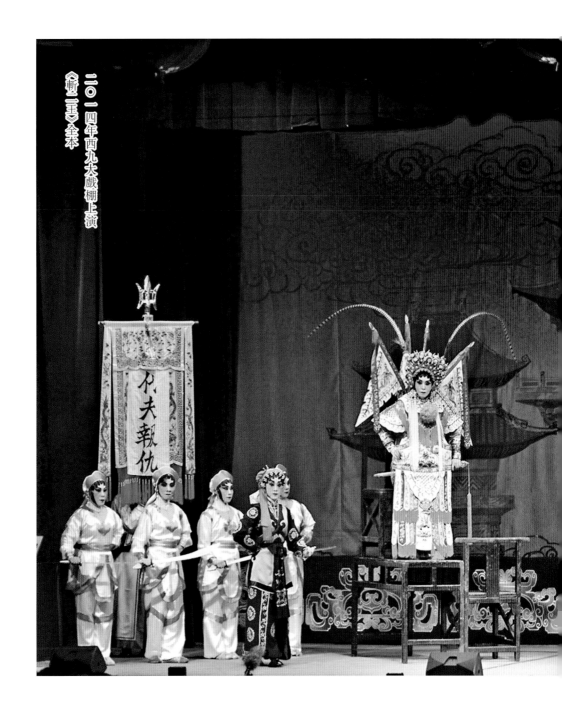

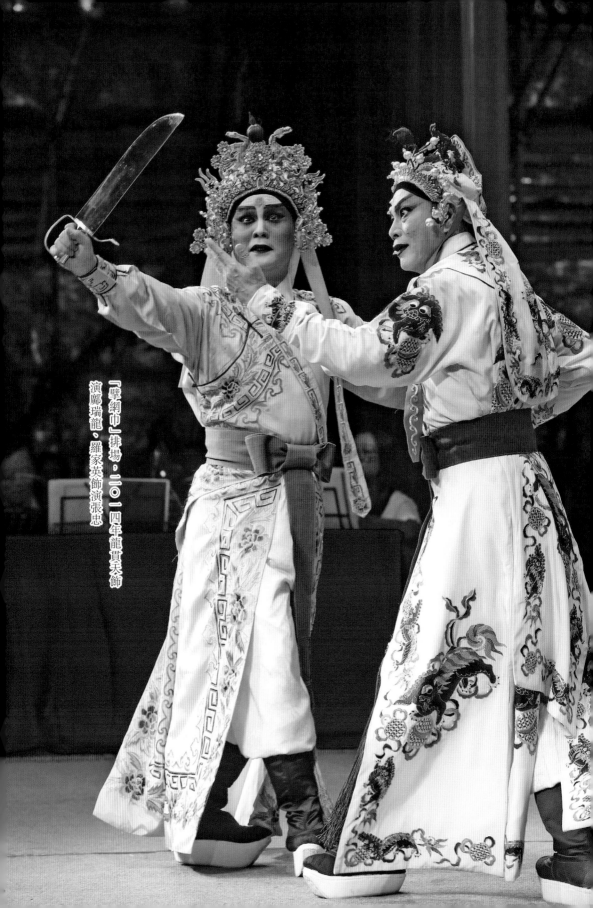

「辟網巾」排場，二〇一四年龍貫天飾
演酈瑞龍、羅家英飾演張忠

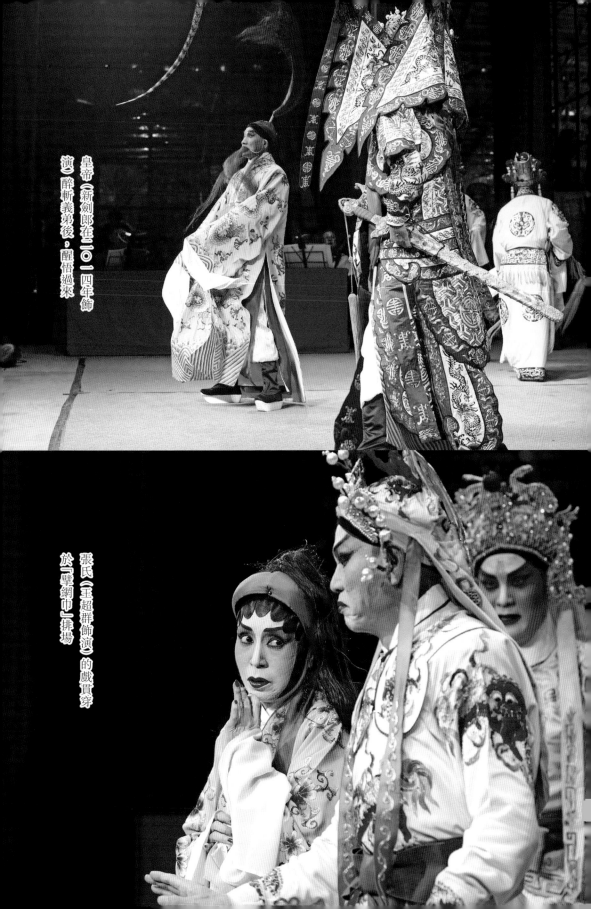

皇帝（新劍郎在二○一四年飾演）醉斬義弟後，醒悟過來

張氏（王超群飾演）的戲貫穿於「璧網巾」排場

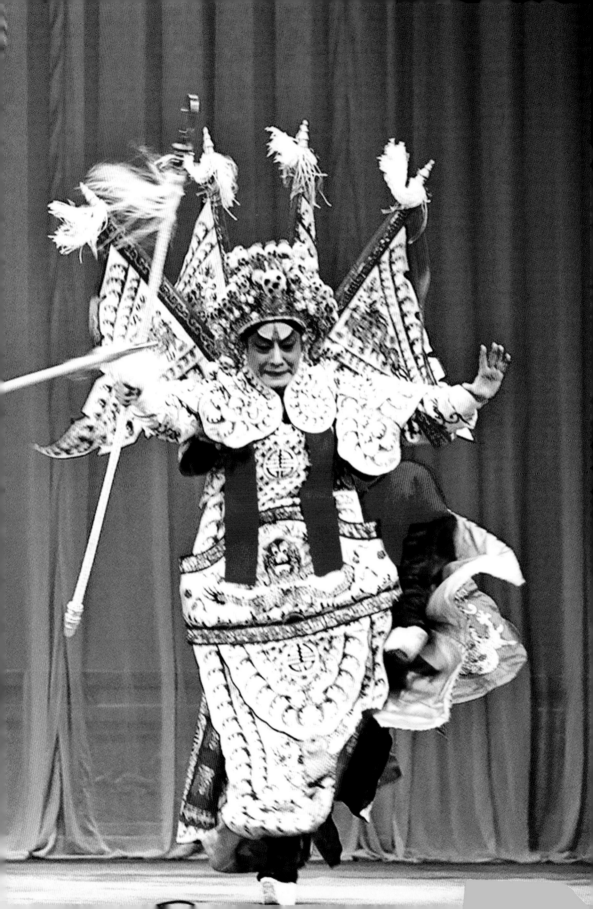

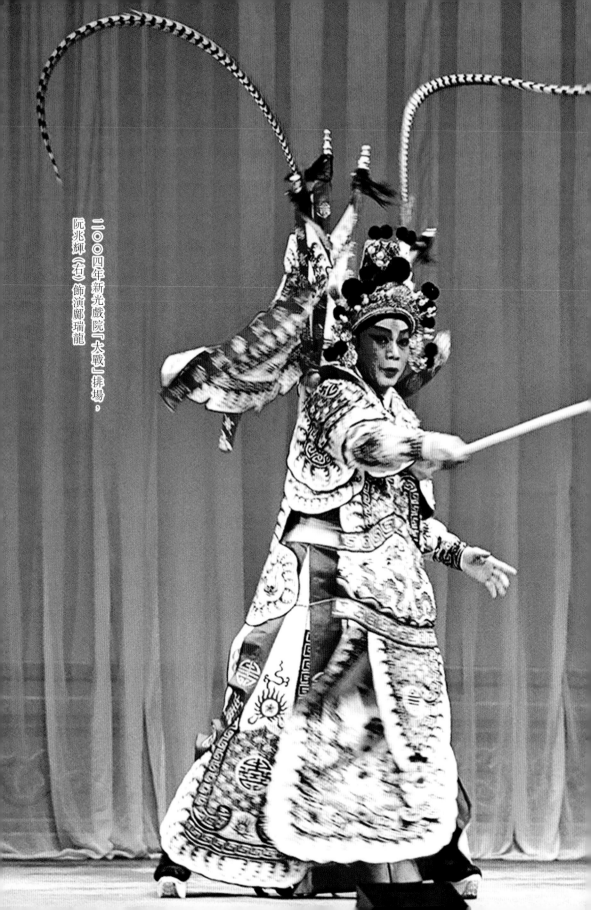

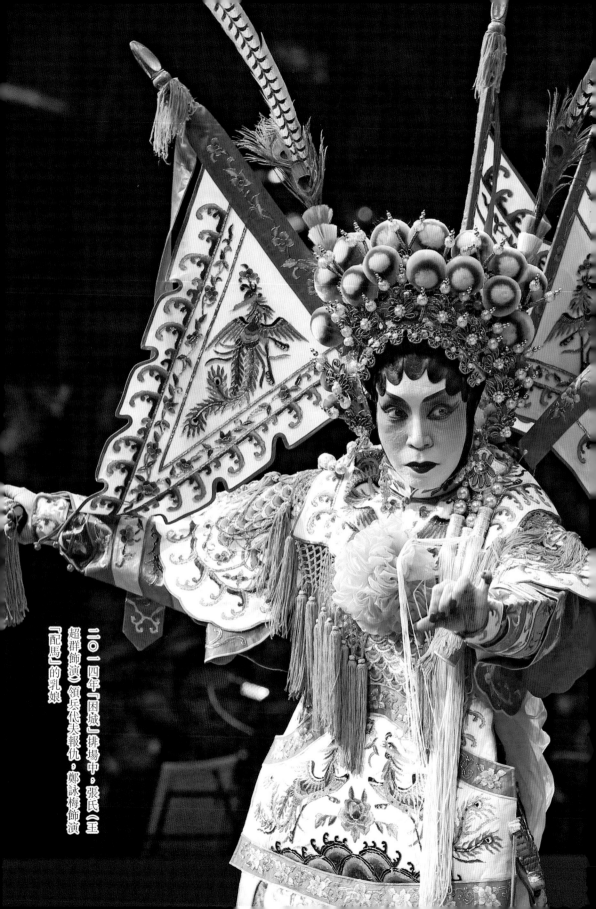

二〇一四年「困城」排場中，張氏（王超群飾演）領兵代夫報仇，鄭詠梅飾演「配馬」的乳娘

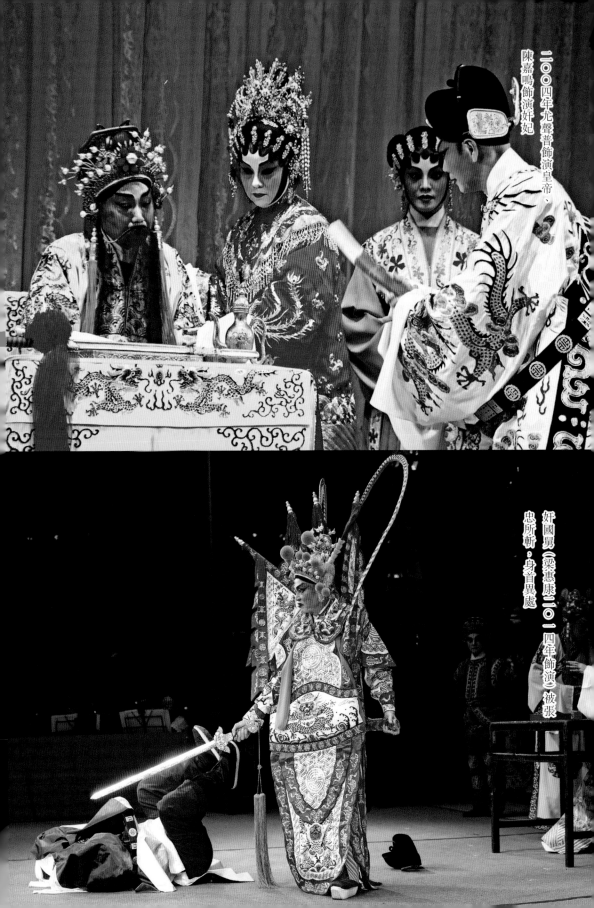

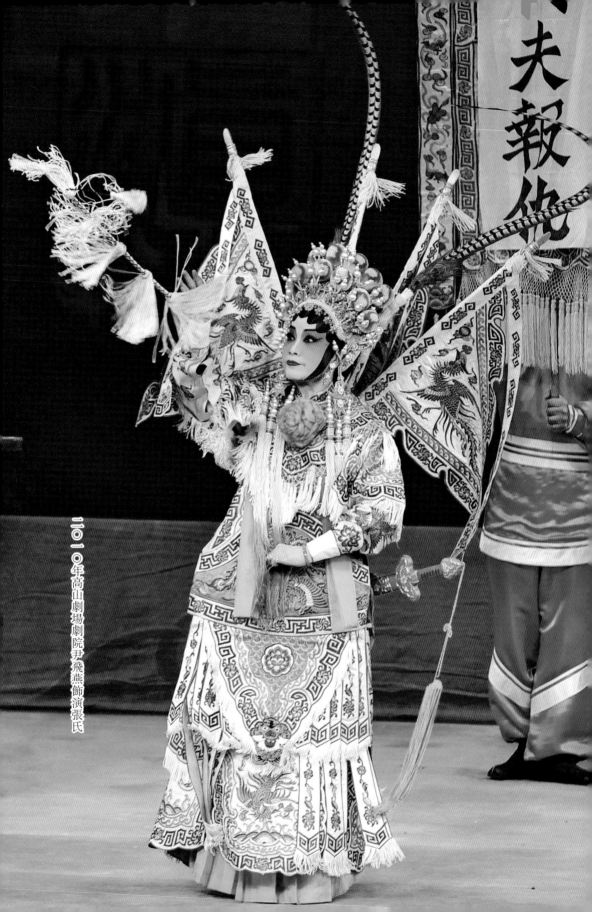

二〇一〇年高山劇場劇院尹飛燕飾演張氏

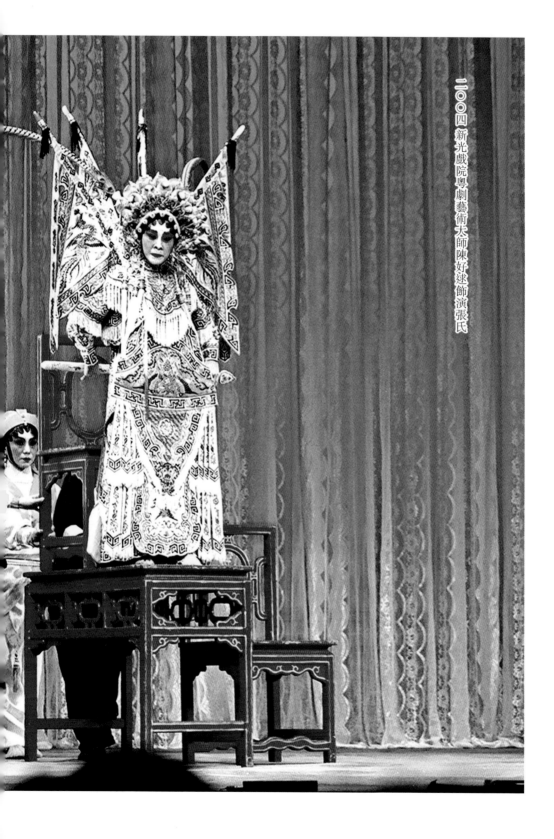

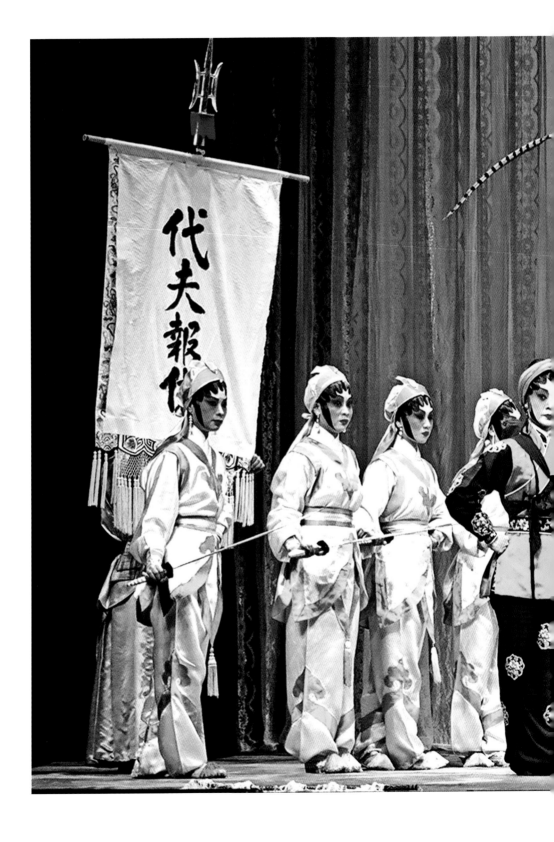

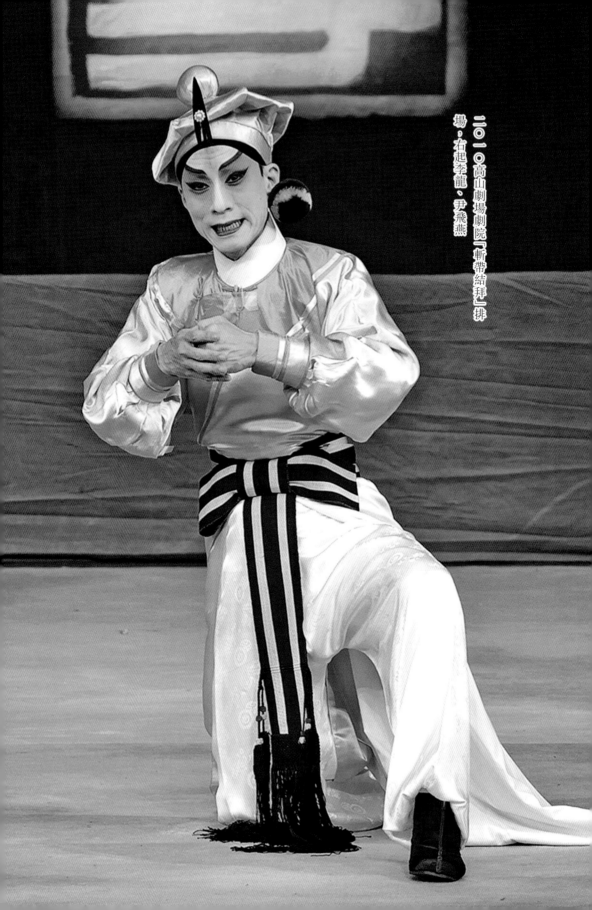

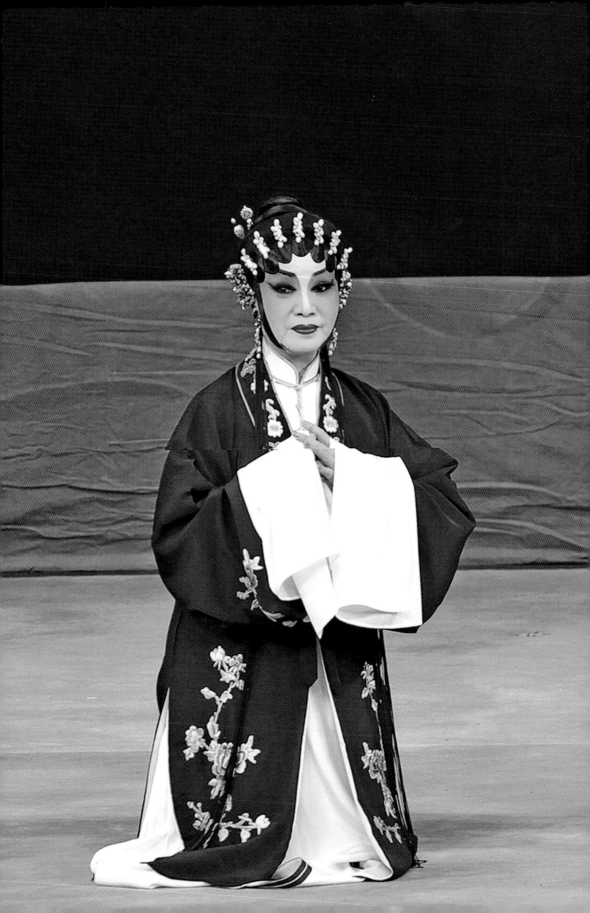

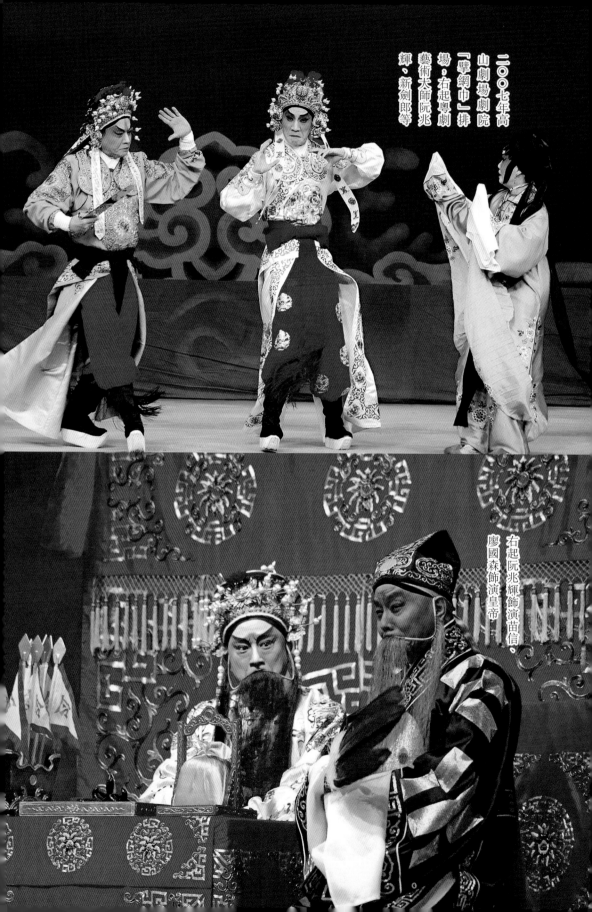

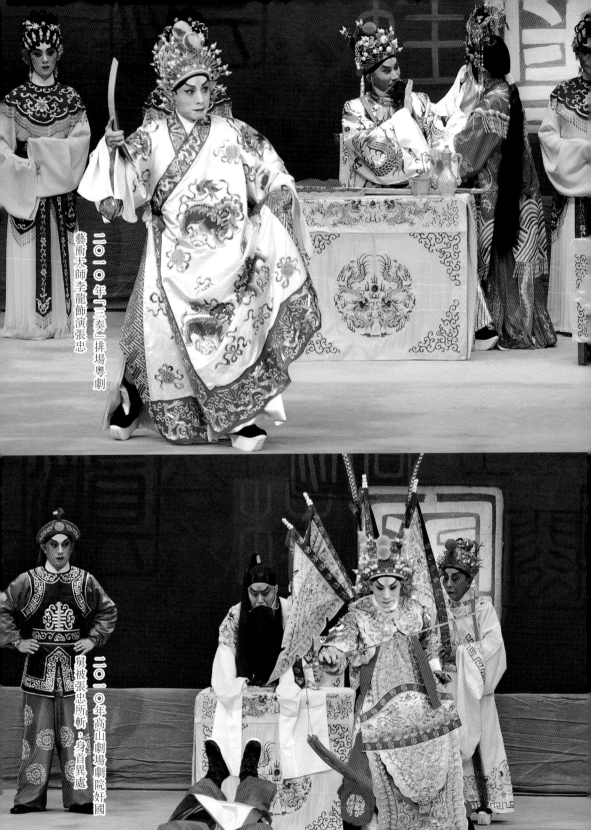

二〇一〇年「三奏」排場粵劇
藝術大師李龍飾演張忠

二〇一〇年高山劇場劇院奸國
舅被張忠所斬，身首異處

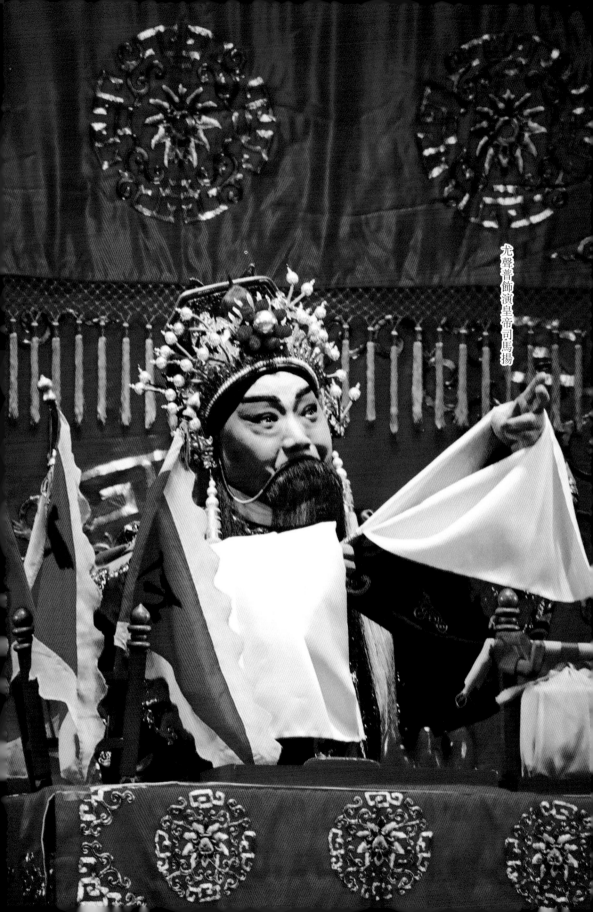

尤聲普飾演皇帝司馬揚

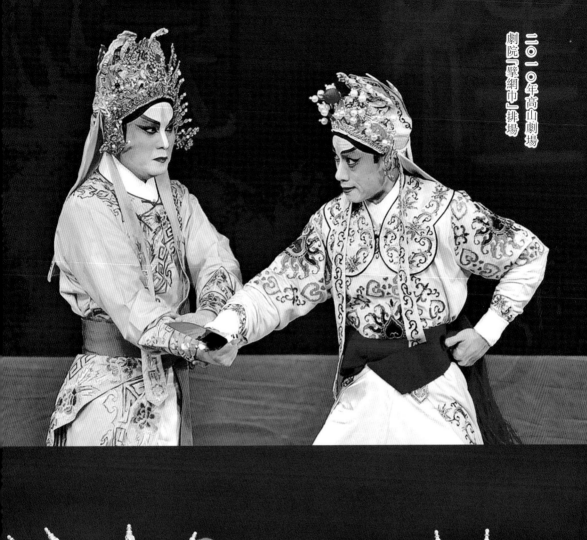

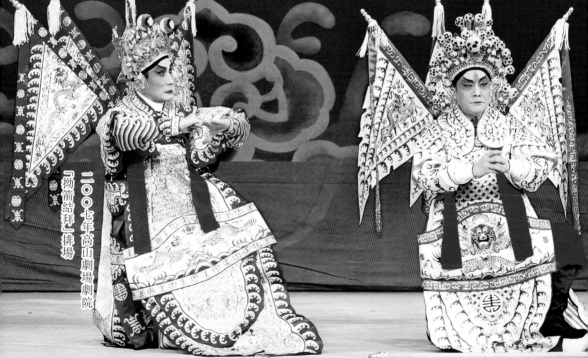

二〇〇七年高山劇場劇院
「拗箭結拜」排場

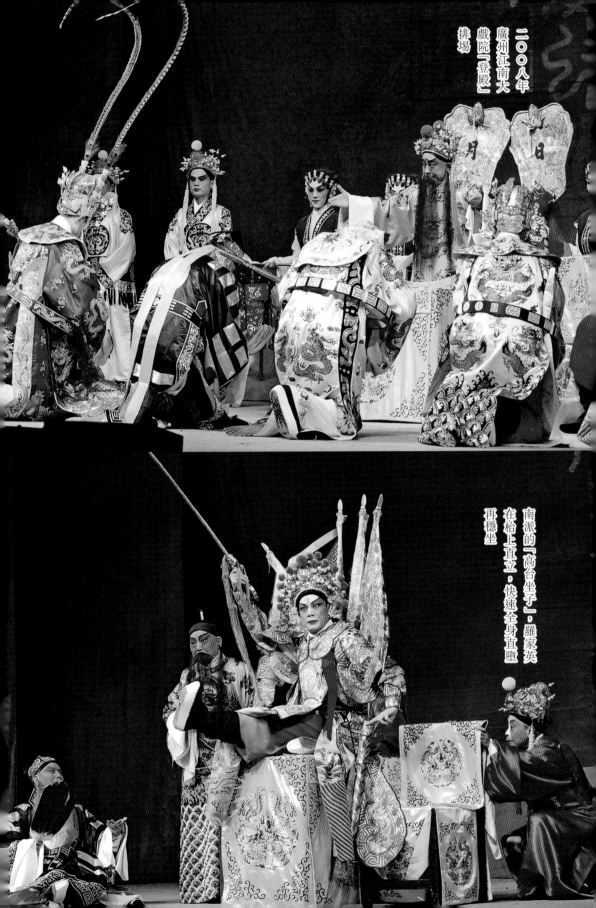

南派的「高台坐子」，羅家英
在椅上直立，快速全身直墮
再穩坐

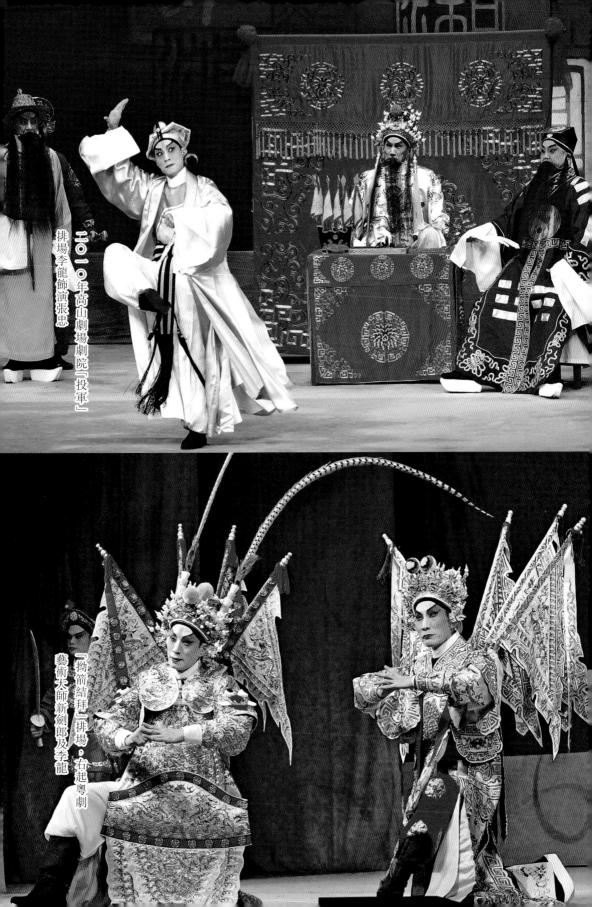

二〇一〇年高山劇場劇院「投軍」
排場李龍飾演張忠

「拗箭結拜」排場，右起粵劇
藝術大師新劍郎及李龍

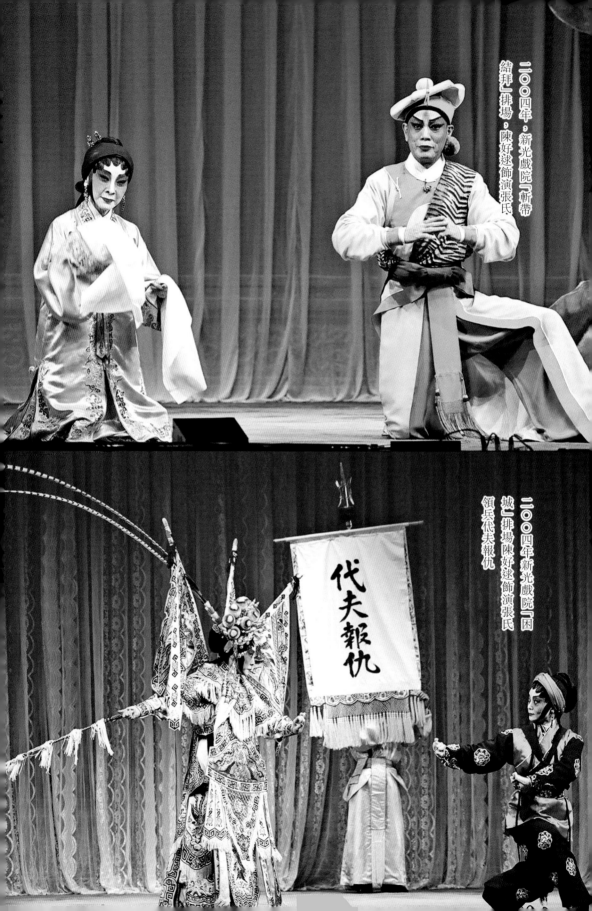

代夫報仇

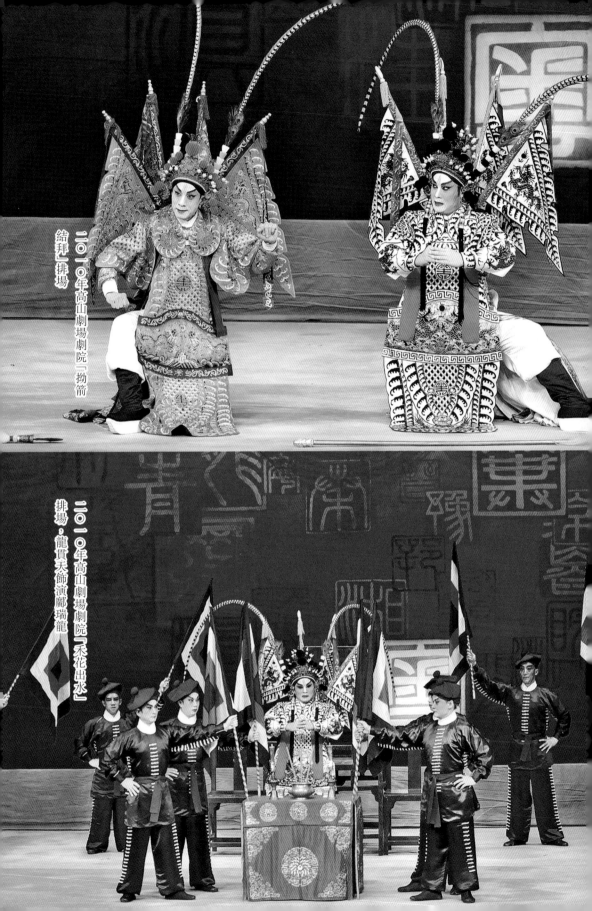

二〇一〇年高山劇場劇院「拗箭結拜」排場

二〇一〇年高山劇場劇院「采花出水」排場，龍貫天飾演酈瑞龍

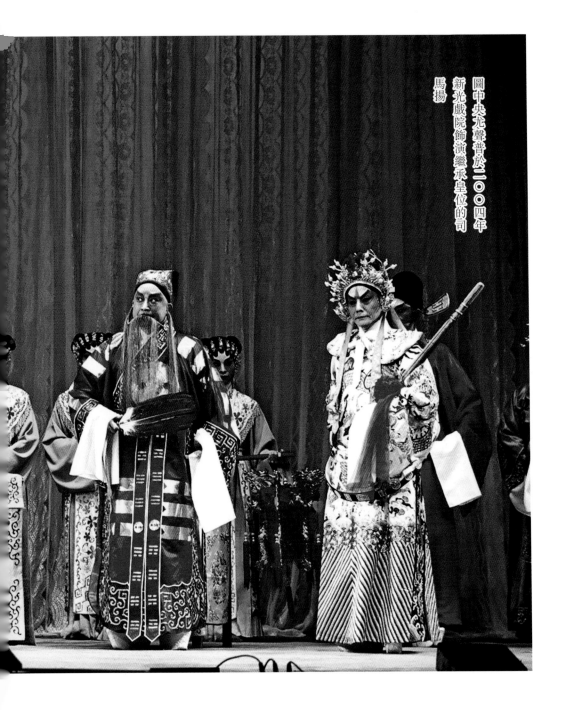

圖中央尤聲普於二〇〇四年
新光戲院飾演繼承皇位的司
馬揚

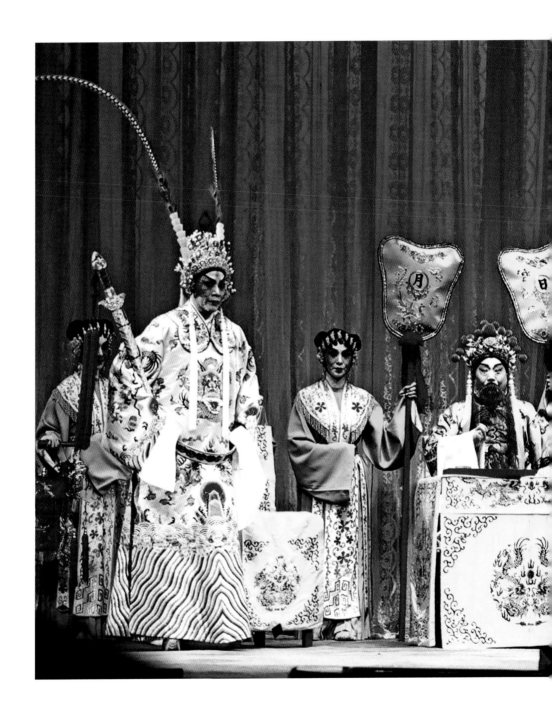

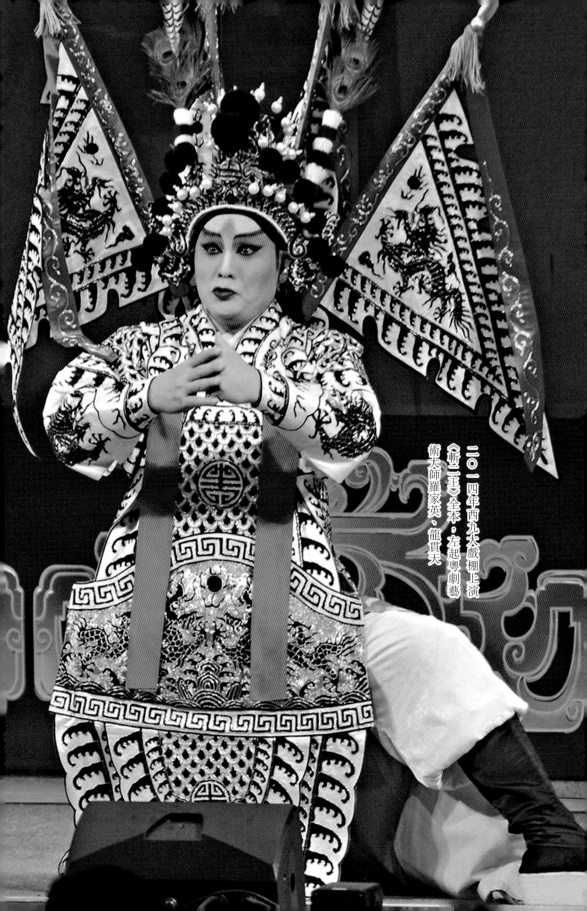

二〇一四年西九大戲棚上演
《斬二王》全本，左起粵劇藝
術大師羅家英、龍貫天

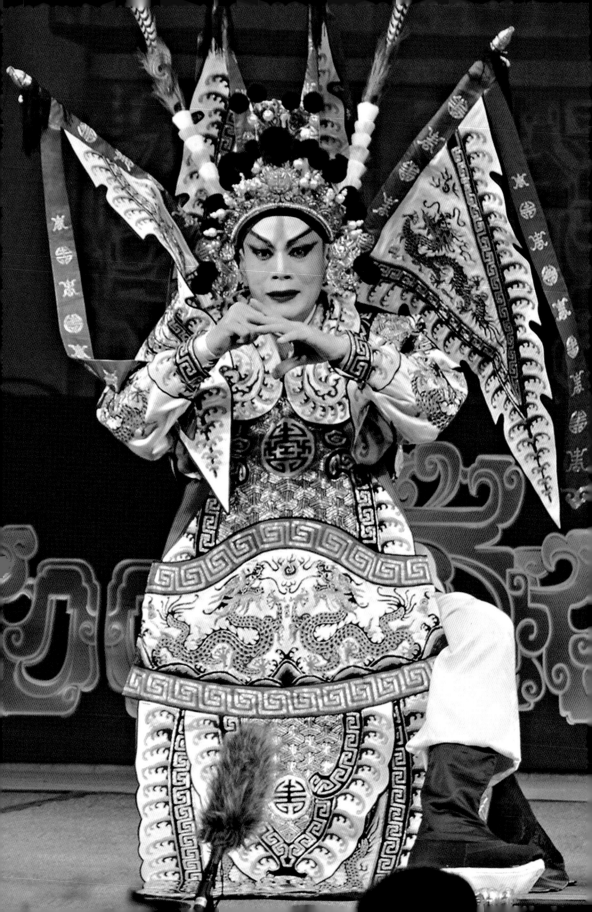

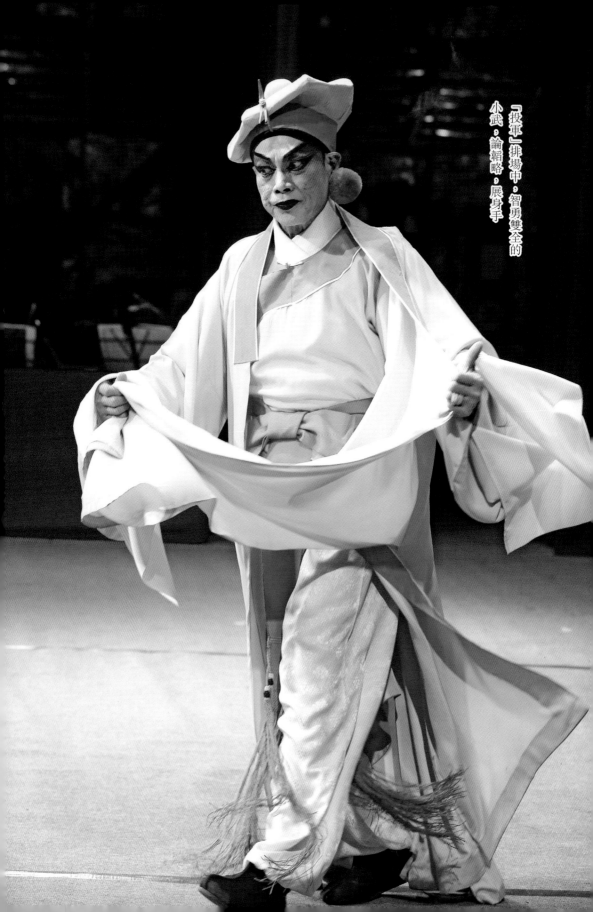

「投軍」排場中，智勇雙全的小武，論韜略，展身手

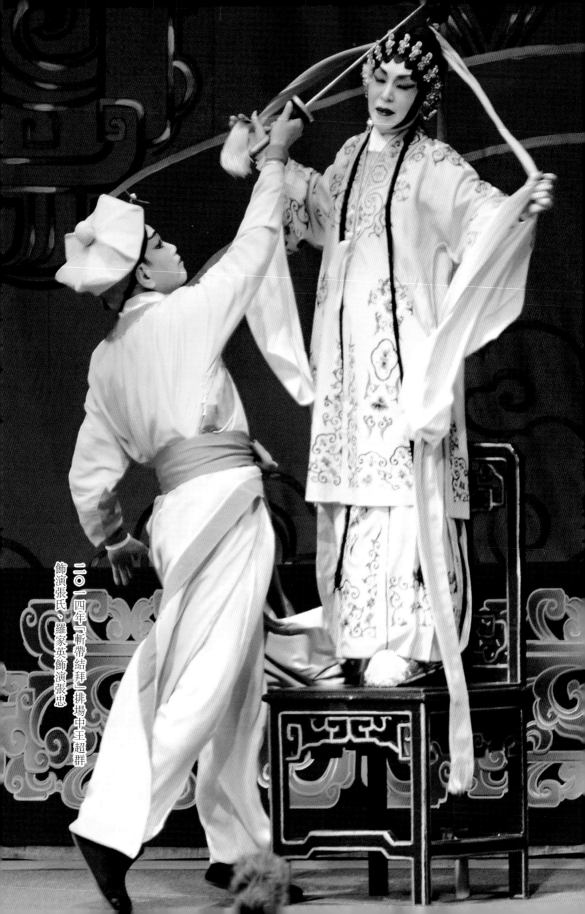

二○一四年「斬帶結拜」排場中王超群飾演張氏、羅家英飾演張忠

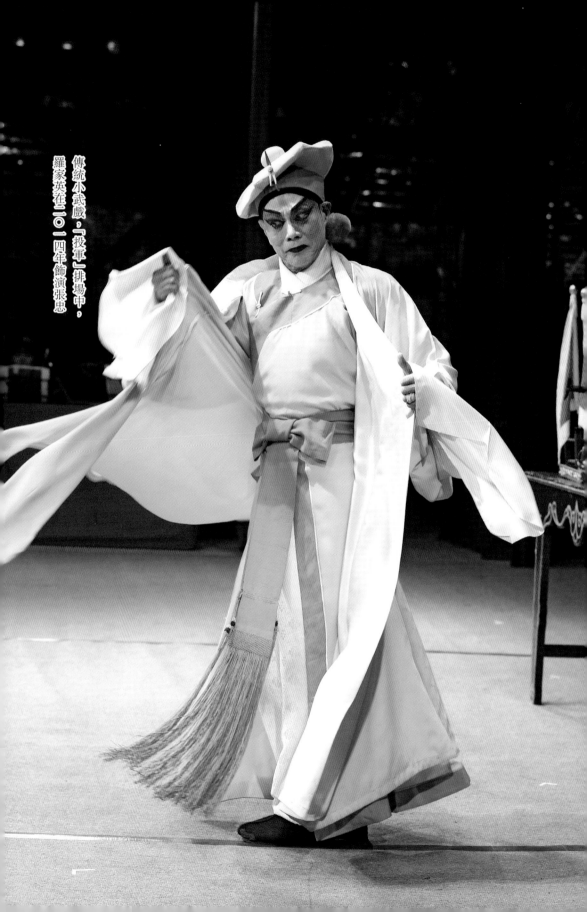

傳統小武戲，「投軍」排場中，羅家英在二〇一四年飾演張忠。

前言

自從二○一四年，我便開始籌劃這一項研究粵劇南派藝術的項目，至今已經四年。執行期間經歷多方面裏裏外外的阻壓，幸好我堅持下去，沒有放棄，要不然便沒有今天的喜樂。看見這一本剖析粵劇南派藝術的專書面世，又能得到殿堂級粵劇大老倌出席專門公開示範講座，令廣大香港市民對粵劇藝術的傳統加深了解，我實在非常感恩。

本計劃源於一個概念 —— 就是保存粵劇傳統藝術。要達到目的，我們感覺保存南派藝術是最快及最有效的方法，因為粵劇南派藝術乃是粵劇的基本戲劇形式；相信粵劇在形成時，已經存在或漸漸出現了這個藝術流派，然後發展成為粵劇藝術的主要形式。我們近代還有南撞北的創新粵劇藝術路線，也漸漸發展成一種極受歡迎的藝術形式，自成一派。可是，當代粵劇行當藝術中，各種知名的做派如薛、馬、桂、白、廖等，無不出於南派戲劇傳統。

究竟關注及保育南派藝術的重要性及迫切性在哪裏呢？我打個比喻。別具

香港特色的飲品「鴛鴦」，如果失去了奶茶只剩下咖啡，便再不成「鴛鴦」了。

其實我酷愛南撞北藝術，可是如果南派藝術失傳，我們珍惜的南撞北藝術亦會

蕩然無存。南撞北的藝術路線，理論上亦沒有忘本。南派的元素打從上世紀三

十年代粵劇藝術發展和創新過程中依然不缺。這好比馥郁的朱古力牛奶，如果

外來的朱古力味太濃，掩蓋了牛奶鮮味，難道飲品仍能滿足食家的要求嗎？即

如北派是朱古力，南派是牛奶，我們不能把朱古力飲料包裝成牛奶推出市場，

正如不能讓「粵語版京劇」取代粵劇。

粵劇的路就是南派的路，一步一步走來，我們無須恢復八百年前本地班的

模樣，或是二戰前紅船班的模樣。在登月探火星的當今世代，實在有太多推陳

出新的戲劇新元素，以舞台科技立新，以話劇和音樂劇元素加入粵劇。粵劇藝

術家、從業員以及觀眾，最重要是不要推翻自己的過去，永不要離開南派粵劇

的根。我有一種感覺，我們這一代粵劇觀眾，正站在藝術文化的「懸崖峭壁」，

如果再不回頭珍惜自己的傳統文化，前面下一步就是萬丈深淵。如果我們只顧

跟隨潮流的步伐騰飛，一躍而下，往後回望過去，只會永遠失去那山上的好風

光。今天，我能夠站在「峭壁」上，沒有失腳倒下去，是非常感恩的。

首先，要感謝二〇一四年支持我執行這項計劃的七位粵劇藝術家，包括李奇峰、羅家英、阮兆輝、新劍郎、龍貫天、王超群、陳嘉鳴及溫玉瑜。特別感謝羅家英老師在這些年來循循善誘，我才能堅持下去。感謝粵劇發展基金資助出版此書及舉辦同名示範講座。感謝「粵劇之家」授權出版由「粵劇之家」各成員於上世紀九十年代合力修復的古本《斬二王》全劇本。感謝商務印書館出版此書，感謝毛永波總編輯兼副總經理的幫助。感謝西九龍文化區管理局的贊助，支持我的方向。感謝陳守仁教授在學術領域上對我的勉勵。感謝李小良教授常常關心我的進度。感謝容世誠教授為此書寫序。

我在境外調研。感謝余少華教授在每個人都不看好這個項目的前景下，肯定了我在境外調研。感謝茹國烈推薦此項目。感謝西九龍文化區管理局的贊助，供寶貴意見。感謝陳萬雄博士在市場策略方面提

再者，更要感謝計劃過程中所有接受訪問的嘉賓，按書中內容刊登次序，嘉賓包括海豐的呂維平、馬來西亞的蔡艷香、廣州的葉兆柏，以及香港的尤聲普、阮兆輝、羅家英、新劍郎、王超群、高潤權及高潤鴻。本計劃的口述歷史部分牽涉非常繁重的數碼數據及文字記錄工作，在這方面我特別感謝朱歡歡與我並肩作戰一年之久；亦感謝林曉慧其間給予有力的支援。感謝梁森兒、張文珊、林群玲、吳立熙、吳倩衡在我蒐集資料初期提供協助。感謝周嘉儀及王梓

靜提供照片。感謝康樂及文化事務署、八和會館、福陞粵劇團及劍心粵劇團提供訪問錄影場地。感謝受訪者親自斧正口述歷史內容。

此外，要感謝羅家英及阮兆輝兩位老師擔任示範講座主講嘉賓。感謝吳立熙先生擔任示範嘉賓。感謝潘德鄰醫生及李兆基博士伉儷支持年輕人參與此項目。感謝無名氏及陳釗洪支援此項目的後期行政工作。感謝香港浸會大學電影學院電影藝術碩士課程現屆一、二及三年級畢業生擔任示範講座活動大使，包括朱澤慧、劉俊超、李垚辛、張懿、任葉唯、許澤雯。感謝陶劍幗及梁惠昌擔任義工。

最後必須特別感謝已故前民政事務局副局長許曉暉女士。當年，我的計劃困在幽谷，她答應支持，為我打了一支強心針。因此，我非常感謝民政事務局及康樂及文化事務署一直支持她的決定，為我守望，並且贊助這項計劃的示範講座。

陳劍梅

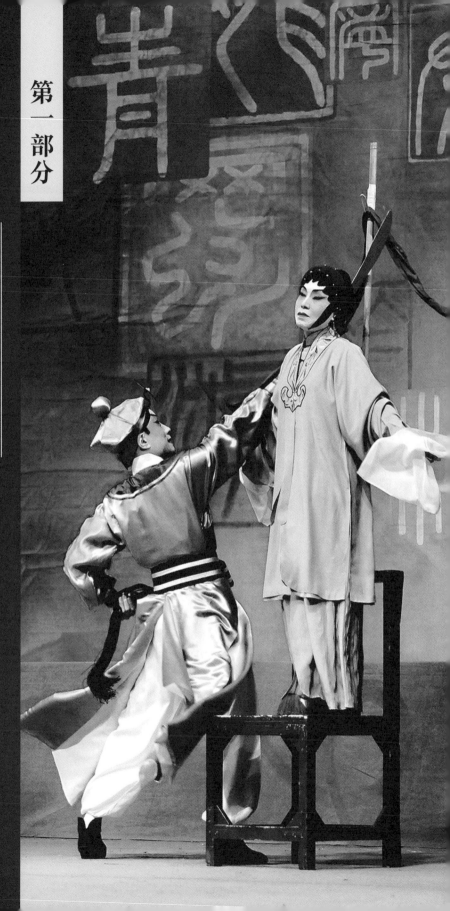

第一部分

《斬二王》今昔

當今香港粵劇戲台上的古老戲，都是年齡現介乎七十至九十歲的老倌們小時候或年輕時所學。當年為他們口傳身授古老戲的老師，也是中年或老年的前輩。這樣推算下去，現在香港僅存的古本內容，至少涉及三代人，屬於有百多年歷史的記憶。所以有云：「江湖十八本」最少有兩百多年歷史，其言非虛。二百多年來風起雲湧，粵劇按觀眾口味和潮流而改變，粵劇古本的原貌仍有跡可尋嗎？考究古本有助我們了解當代戲曲文化嗎？再進一步考究這些古本的原材料，有助我們深入認識古典粵劇嗎？

香港「粵劇之家」一眾名伶前輩成員，曾經於上世紀九十年代，合力修復了香港粵劇戲班中自古流傳甚廣的《斬二王》古本。一直以來，要把業內人士聚集起需排除萬難，因為各自在戲班工作都很忙，而且各從不同門派，一起合作需達成共識。可是，在修復此古本時，他們很容易找到藝術領域上的共通點。這關乎粵劇藝術的根，那就是粵劇南派藝術。他們把香港業內人士口傳身授的東西正式記錄下來，目的是傳承藝術文化。究竟為何他們會選

擇《斬二王》呢？原來此戲包含了很多粵劇南派藝術的古老排場，於是他們表面上保留了一套戲，事實上卻同時保留了很多排場，並適用於很多其他戲碼上。

早年，名伶阮兆輝、羅家英及尹飛燕等與香港教育局合作，以示範講座形式介紹《斬二王》①。近年得蒙名伶羅家英啟發，還有多位名伶及前輩，包括李奇峰、阮兆輝、新劍郎、龍貫天、王超群、陳嘉鳴及溫玉瑜等支持，我開始關注粵劇古本，並於二○一四年開始進一步探索粵劇《斬二王》古本的內容及原材料。

粵劇古本《斬二王》乃是二百多年前香港流行的表演劇目，行內人稱之為「江湖十八本」之一。從前的古本都是由戲班中人口傳身授，所以古本得以傳留，實有賴歷代前輩的記憶。古本劇作若非歷久不衰，我們便不能受惠於這份文化瑰寶。從來粵劇作為一種民間藝術，無論在富商豪門家中演出贈興，還是作鄉間酬神之用，其藝術及教化作用都令廣大民眾受惠不淺。要多加了解，非得從這門藝術的始

源探索不可。

傳說與歷史

戲台功架的每一分美感和勁度，都是台下苦心經營多年的功。究竟香港的粵劇是怎樣形成的呢？從近代粵劇表演藝術家的啟蒙老師又是哪些人呢？從近代戲劇歷史及行內表演常規可知，粵劇表演藝術家及戲班從業員除了敬奉華光先師外，還敬奉一位名叫張五的人為師，他又稱「攤手五」。麥嘯霞的《廣東戲劇史略》是第一本提及張五的文獻②。相傳張五乃是清代湖北漢劇演員，因受政治迫害逃到佛山。習詠春武術的老前輩如葉準指出，詠春師傅輩高手中確有一位名叫「攤手五」。究竟這兩位「攤手五」是巧合地得到相同的稱呼，還是這位傳說中的粵劇先師正好就是一位詠春高手呢？戲班傳說中的張師傅，擅演不同行當，又精於武藝，於是很多人請他傳授武功。可是他不授武藝，卻授徒演戲。在歷史文獻中暫未找到「攤手五」的相關資料，未可確認這位粵劇先師的身份、背景和生平事跡，但這不代表現實中戲班裏沒有出現這類或這位能同時精通武術

及藝術的戲曲老師。

現在戲班中人談及粵劇的南派藝術，都會聯想到南拳，所以我們必定不能放棄從洪拳出發，以追溯這段藝術發展史的始源。粵劇名伶尤聲譜乃是現今香港戲班中其中一位資歷最深的前輩。按其家學所傳及個人觀察，粵劇戲班所沿用的南拳乃出於少林。本書初步提出一個探索粵劇藝術流派史的角度，以《斬二王》為文本，深入了解及分析每個戲劇及表演藝術的單元，包括戲台武術，希望更新一些坊間及學界對粵劇文化約定俗成的理解，並且發掘新的思考模式。本文稍後將以田野考察所得資料，藉「紅船木人樁法」提出實證來支持這個探索方向。

對於粵劇戲台武功是本源於蔡李佛、詠春抑或洪拳，本書並無定論，我只希望提出一個研究表演藝術史的新方向。我在葉問繼承的詠春流派承傳人

❶ 〈粵劇導賞及演出：《斬二王》〉，見 https://www.edb.gov.hk/tc/curriculum-development/kla/arts-edu/references/mus/Chinese%20Opera%20Resources/5.html。

❷ 麥嘯霞，《廣東戲劇史略》(廣東：廣東省廣州市戲曲改革委員會，一九五八年)。

名單上，發現當中確有戲班中人。先有五枚師太傳給嚴詠春小姐，接着嚴授徒弟梁博疇，梁再傳給弟子梁蘭桂（傳為廣新華的師傅）；梁蘭桂再傳給詠春武術給戲班中兩位弟子⋯分別是黃寶華及乾旦梁二娣），他們後傳梁贊（醫師），梁再傳陳華順（又名找錢華），陳門下有位弟子叫葉問。③事實證明，戲班中人確實曾經有詠春宗師，但戲班中個別人士如張五的身份卻未能證實。

過去研究粵劇的論著十分豐厚，有從聲腔切入尋找粵劇根源者④；有從會館的成立及/或碑記推算粵劇根源者⑤；也有從本地班成立而作出推算者⑥。然而，論文鮮有談論藝術流派的形成。筆者嘗試另闢蹊徑檢視過去的論述，期望透過重新解讀粵劇形成的歷史，達到一個目標：就是探究保育傳統粵劇的良方。就是說，我要主動思考幾個問題：為甚麼要知道粵劇從何而來呢？知道粵劇的過去，有助這門藝術的發展嗎？我採取跨劇種、跨年代比對戲劇古本的方法，比較西秦戲與粵劇兩個形式近似的古老劇種古本，期望發現解讀歷史的新角度。最後我決定追本溯源，以比較戲劇的方式，多

關心粵劇「做派」的來源和發展，期望初步探索粵劇藝術的流派史。

比較西秦戲與粵劇，特別是比較大家的古本，不難發現解讀歷史的新角度。本書關注戲劇本體的內容，例如表演程式、結構及風格。筆者認為要追溯粵劇的根源，不應該從現代人最熟悉的部分入手，因為現代社會發展急速，實在無法確保現在我們熟悉的粵劇戲劇元素，是否從古至今一直存在。

粵劇起源的假設‥漢劇的演變

有說粵劇曾受惠於漢劇，所以我也查考了漢劇從何時開始在廣州出現。根據《中國戲曲志·廣東卷》所記，粵省早於清代乾隆年間，已有外江樂團會館的碑記，而且道光年間（一八二一年至一八五〇年）成書的《夢華瑣簿》中，楊懋建也指出當時有外江戲，其名為「廣東漢劇」。民國二十二年（一九三三年）出版的《漢劇提綱》中，錢熱儲首度提出「外江戲」就是漢劇的說法。他說這種戲始於漢口，北上後演變為京劇；南下後演變為粵劇。⑦粵劇與

廣東漢劇未必無關，但筆者認為錢的説法排除了其他外江戲對粵劇有影響的可能性。其實，西秦戲於宋代已傳到廣東，比漢劇更早流行此間，其影響肯定不少。道光年間舉人黃漢宗作《竹枝詞》，便説：

十月山村人謝神，
梨園最好演西秦。
聲容近數與華旦，
未許東施強效顰。⑧

黃漢宗的記載證明了漢劇並非唯一在廣東影響極深的外江戲。崔頌明及郭英偉認為，粵劇乃是湖北漢劇的延伸⑨，筆者並不同意。他們以粵劇《六郎罪子》為例，指出此曲源自湖北漢劇，所以粵劇乃從湖北漢劇演變而來。可是，據我的田野考察結果可知，古老粵劇排場戲「六郎罪子」與西秦戲的《轅門罪子》，有超過百分之九十相似，包括唱詞、聲腔、鑼鼓點、介口等都雷同。二〇一八年香港戲曲節中，香港的羅家英便與海豐西秦戲的呂維平分別演出這兩個劇目，並作出了徹底的比較。整體來説，湖北漢劇與粵劇的近似度反而沒有這麼高。

參考古老的西秦戲，也不難發現粵劇的古老戲與古老的西秦戲共通之處甚多。這個現象引起我的好奇，所以便研究古老戲始源。最後筆者鎖定馬來西亞、海豐和廣州為展開調研的目的地。

③ 歐陽予倩，《試談粵劇》，載歐陽予倩編，《中國戲劇研究資料初輯》（中國戲劇出版社，一九五七年）頁一〇九至一五七。

④ 冼玉清，《清代六省戲班在廣東》，載《中山大學學報》社會科學版，一九六三年，第三冊，頁一〇五至一〇九。伍榮仲指出粵劇史研究在二次大戰後二十年內於國內國外都未成風氣，但有幾篇學術性或半學術性文章。在一九六〇年代初卻十分值得特別一提，包括冼玉清在廣州出版的此文。見伍榮仲，《從文化史看粵劇：從粵劇史看文化》（載周仕深、鄭寧恩編，《情尋足跡二百年：粵劇國際研討會論文集（上）》（香港：香港中文大學音樂系粵劇研究計劃，中文大學出版社，二〇〇八年）頁十六。

⑤ 專訪方永康，香港，二〇一七年八月。

⑥ 清朝雍正年間，廣州已經出現土優。謝彬籌引述清華天先生的粵遊紀程手稿。土優就是能演戲和唱的人，「凡演一齣，必開鑼鼓良久，再為登場」。就是說，本地班早於清初已使用大鑼大鼓登場亮相的表演程式。他們唱的是廣腔，就是外省人的弋陽腔，即「經過地方化的過程而形成的一種新的聲腔」。見謝彬籌，《古今粵劇思考一得》，載劉靖之、冼玉儀主編，《粵劇研討會論文集》（香港：香港大學亞洲研究中心、三聯書店（香港）有限公司）一九九五年，頁四三至四四。

⑦ 張庚主編，《中國戲曲志・廣東卷》（中國戲曲志編輯委員會，中國ISBN中心，一九九三年）頁八四。

⑧ 同上，頁八九。

⑨ 崔頌明、郭英偉，《從藝人經歷、感受看粵劇的最終形成》，載崔瑞駒、曾石龍編，《粵劇何時有：粵劇起源與形成學術研討會文集》（中國評論學術出版社，二〇〇八年，頁三九。

粵劇起源的假設：西秦戲的影響

筆者專訪了廣東海豐縣西秦戲藝術傳承中心——海豐縣西秦戲戲劇團團長、國家級非遺項目西秦戲代表性傳承人呂維平。呂維平指出，四百多年前廣東各地戲班的表演風格都很接近。廣東是繁華之地，交通方便，商業活動又頻繁，以本地班必定傾向吸收各地戲班的長處，以吸引本地和各方來客。他說，古時西秦戲的戲班老倌只需與本地班稍微交流，便能與本地班的老倌同台演出，可知西秦戲與粵劇的關聯甚深。

乾隆年間外省班來廣東演出者包括江西、湖南、安徽、姑蘇及其他省份的戲班。他們帶來不同的聲腔，包括高腔、崑腔、梆子、亂彈等。呂維平表示，當年各地戲班的表演風格接近，聲腔便成為分辨各地戲班特色之要素。本地班的早期活動中心為佛山，祖廟內還有粵劇戲台，有八百多年歷史。歷史文獻中存在確據，證明粵劇早已吸收了「秦腔」。《中國戲曲志·廣東卷》中記載：

道光廣東舉人楊懋建在遍訪京師梨園之後，寫《夢華瑣簿》時回敍道光十一年（一八三一年）以前的廣州劇壇，認為「本地班近西班」。咸豐、同治年間遊幕廣東的俞洵慶，進一步具體描寫了本地班的情況：

「其由粵中曲師所教，而多在郡邑鄉落演劇者，謂之本地班。專工亂彈、秦腔及角抵之戲。腳色甚多，戲具衣飾極炫麗。伶人之有姿首聲技者，每年工值多至數千金。各班之高下，一年一定，即以諸伶工值多寡，分其甲乙。班之著名者，東阡西陌，應接不暇……」

（光緒十年刻《荷廊筆記》卷二）這時的本地班已由唱「一唱眾和」的「廣腔」改唱「近西班」的梆子、亂彈為主。⑩

話需說回來，縱使可以假設秦腔早於明代已來到廣東，而本地也在八百年前已經形成，但我們卻不能單憑本地班喜唱秦腔而推斷粵劇乃源於西秦戲。筆者認為，粵劇與西秦戲是「兄弟」劇種，卻是有可能的。

清代廣東交通便捷，商旅絡繹不絕，地方經濟

活動頻繁，各地戲班和本地班交流也盛。事實上，外江班之間當時也互相影響，例如廣州古老的西秦戲也曾受外江班影響。研究西秦戲的權威學者呂匹指出，秦腔的二黃之所以需要特別標示「正線」，便是為了分辨出秦腔中有受外江班影響而產生的「二黃」。秦腔的主要聲腔是「正線和西皮、二黃，還有少量崑腔與雜調，正線（以「52‧」定弦）為本腔」。

他說：

> ……待到清初至乾隆年間，同樣以「52‧」定弦的江西宜黃腔和湖南祁劇、安徽徽劇的二黃流入廣東，影響了西秦戲，前輩藝人們為了以正視聽，便把自己原來的「52‧」定弦的老二黃，區別於同樣以「52‧」定弦的外來聲腔而稱「正線」（音樂定弦叫「合尺線」，劇目演出叫「正線戲」），以示「正統」、「正宗」之意……⑪

話雖如此，呂匹在末後又打了一個問號，說：「究竟是否如此，尚待行家研究。」

如此說，粵劇戲班的「二黃」與廣州西秦戲的「二黃」同源，確是大有可能；兩個劇種之間還有更多東西同宗同源，亦大有可能。

粵劇的起源：並非「大八音」

黎鍵曾論述本地班的藝術成分主要是「大八音」⑫，他認為清初的廣東本地班就是唱「大八音」的。「大八音」的存在可不用置疑，可是按陳守仁的研究推想，乾隆年間在元朗大樹下天后廟舉行的戲曲演出活動並非「大八音」⑬，因為他相信「大八音」只唱不演。黎鍵認為，當年廣東的本地班主要就是「大八音」的組織，其論述建基於三點假設：（一）「大八音」的組織完善，行當細分，結構似一個戲班；（二）「大八音」在社區的活躍程度很高；（三）傳說中的張五正是教授本地班「大八音」的。

筆者未能就上述三個假設，找出本地班就是演「大八音」的組織，例如能唱擅唱者不一定能演和

⑩《中國戲曲志‧廣東卷》，頁七一至七二。

⑪ 呂匹著，《海陸豐戲見聞》，（廣東：花城出版社，一九九九年），頁四至六。

⑫ 黎鍵著，《香港粵劇敍論》（香港：三聯書店（香港）有限公司，二〇一〇年，頁五四至五六。

⑬ 陳守仁著，《香港粵劇劇目概説》（香港：香港中文大學音樂系粵劇研究計劃，二〇〇七年）。

擅演。演好一台戲，各級演員都有個別不同的手、眼、身和步，「大八音」的唱家班未必一定能兼顧自如。另外，關於張五的傳說很多，例如以上所述，戲班中人認為張五所教授的是漢劇，而非「大八音」。在黎鍵的假設下，「江湖十八本」就是「大八音」的説法較為缺乏説服力。

其他外江班對粵劇的影響

一直以來，學者前輩們都認同粵劇乃從南戲衍生而來。關於粵劇起源與南戲的探索，過去都有學者專論，包括鄭培凱、吳新雷、葛葉、顧希佳、張松岩，此外粵劇名伶羅家英及阮兆輝也有公開發言。研討專論見於「探索明代南戲四大聲腔之今存」研討會上；而歷史探索，可見於黎鍵的《香港粵劇敍論》等。

粵劇在正式形成之前，廣東有南戲及很多其他外江班。古時的廣東戲班都是離鄉別井的人從遠方帶來的。這個時期，高腔（弋陽腔）和崑腔均是廣東多種戲班的特色。在南戲基礎下，本地班會吸收各

外江班的長處，有如本地的美人喜歡追上潮流，而穿上外地人的時尚服飾。

以下再探討幾個關於粵劇起源的假設。參考陳非儂的論述，就是從宋代說起。陳非儂於廣東省戲劇研究室所編的「粵劇研究資料選」《廣東戲劇資料之匯編》之一中[14]論道，南戲隨宋室南遷到廣東。公元一二七六年間，元兵南侵，太皇太后謝道清代四歲的宋恭宗處理朝政，軍情告急之際，太后投降。於是皇帝與臣民南遷。很多專家都假設梨園子弟也有隨宋室南遷。

粵劇本地班：成於明代中葉

關於本地班的形成，陳非儂有其獨特見解。他表示，早期的本地班都有可能搬演外江班的劇目。古時大家都看外江班，富商有資金，要求更靈活的消費模式，便自己組織戲班，還加以訓練自己的演員，務求他們的演出可以作家中娛賓之用。他説：

宋、元和明朝前的粵劇，無論是南戲、金院本、雜劇、元傳奇、明雜劇、明傳奇等，都是從外省傳入的，由外江班（外來的戲班）演出。直至明朝中葉，大約是嘉靖年間，明朝的廣東富貴人家，興起了用家僮學戲（向外江班的人學）。喜歡私人組織和蓄養戲班，以便在喜慶場合和佳節時，能夠娛樂自己的親朋，這便形成了粵劇的本地……明朝的粵劇本地班，大概在萬曆之前已有組成，並且日益增多，不然不會在萬曆年間，在佛山，有粵劇本地班聯合組成的第一個粵劇藝人的組織——瓊花會館……到了明朝末年，最容易和各地方言溶化和結合的弋陽腔，和廣東各地的地方言，溶化和結合，形成了一種廣東化的弋陽腔——廣腔。廣腔的唱白，接近廣府方言，廣府觀眾看粵劇時，易於理解和接受，因而大大的促進粵劇的傳播和發展。⑮

余勇對於探索本地班的起源非常認真，提出確據，並推算明代正德十六年（一五二二年），本地班已經在廣東出現。他引用郭秉箴的〈粵劇古今談〉一文，指出明代中葉魏校下令禁的戲，就是由本地人的子弟所組成的戲班，證據來自欽差魏校的兩則諭民文告。⑯

秦腔明末進廣州

以上談及粵劇與漢劇及西秦戲息息相關，陳非儂認為其實徽劇對粵劇的貢獻也很大，另外有人指出粵劇是徽劇的「旁支」，乃其「四處播種，落地開花」的結果。筆者認同徽班對粵劇（即當年的本地班）影響尤深，猶如徽班深深影響其他廣東的外江班一樣。乾隆二十四年（一七五九年），徽班早已成為主流戲班之一，所以，陳非儂所言未必無因。

王建勛和肖卓光認為，徽班於清道光年間入粵，便徹底地改變了本地班的音樂主腔、基本板式

⑭ 陳非儂，《粵劇的源流和歷史》，載廣東省戲劇研究室編「粵劇研究資料選」《廣東戲劇資料之匯編》之一，頁一二一。
⑮ 同上，頁一二八。
⑯ 余勇，〈淺談粵劇的起源與形成〉，載崔瑞駒、曾石龍編，《粵劇何時有：粵劇起源與形成學術研討會文集》（中國評論學術出版社，二〇〇八年），頁八十。

及聲腔等，所以他們指出，粵劇的基本調色來自徽劇。[17]但我比較支持有關粵劇形成的「多源論」，就是說八百年前的本地班，從啟蒙時期開始至今成為現在的粵劇，也是一個善於採納外來元素的劇種。

呂匹認為，明崇禎年間（一六二八年至一六四四年）西秦戲隨李自成的敗軍沿閩贛邊界進入廣東。[18]西秦戲[19]曾經流傳甚廣，在閩南、廣州、粵東、台灣、東南亞等很多地區盛行。究竟本地班從甚麼時候開始進入廣州呢？究竟本地班在形成期，曾受徽班影響較深，還是受西秦戲影響較深呢？我們將來可以繼續研究下去。徽劇北上形成獨當一面的劇種，為何徽劇南下與北上的發展卻大為不同呢？為何粵劇的古老戲與西秦戲偏偏那麼接近呢？相對來說，粵劇古老戲與徽劇卻沒有那麼接近。粵劇乃從徽劇而來的這種說法，是否值得商榷呢？

筆者相信，位於交通交匯處或經濟活動頻繁的地方，其本地班必與外江班交流頻繁及互相影響，所以或許這種文化交融的現象在八百年前已經形成。究竟當年西秦戲與粵劇本地班融合的具體情況如何，則無從稽考。可是，粵劇古老戲的確偏近於海豐的西秦戲。呂維平就此現象作出分析，他指出，西秦戲和漢劇入粵，被稱為外江班。在同一地域中，不同的劇種互相交流，誰好的學習誰的，不足為奇。

呂維平說現今大家比較一致認為，西秦戲來自山西甘肅的西秦腔。高益榮於《二十世紀秦腔史》中指出，「秦腔起源與《詩經》中產生於秦地的詩歌《秦風》、《豳風》、《周南》、《召南》有關。周、召二南，是周的王畿，風俗純正。《豳風》述先人創業的辛苦和勤儉的風格。尤其是《秦風》，風格剛勁，是當時秦地民眾的音樂。」[20]他說：

到了明代秦腔基本定型。據明萬曆年間抄本《鉢中蓮》傳奇中所用「西秦腔二犯」的唱腔唱詞得知，這是目前關乎「秦腔」的最早文獻記載，說明秦腔當時已經相當成熟，而且傳到了江南一帶。秦腔在明代得到大發展，經過陝籍戲劇大家康海、王九思以及韓邦奇等積極參與劇目寫作和舞台演出，尤其是闖王李自成喜

好，將其定為軍曲，帶入北京，促進了秦腔的傳播。㉑

西秦戲從陝西流傳到海陸豐，從明末清初算起來至今約四百年。究竟四百年前廣東有沒有粵劇呢？呂維平說：「廣東可能會有一些民間藝術，表演的模式，但那時候肯定沒有粵劇。當年戲劇必定是獨霸天下的娛樂事業，最受歡迎的大眾文化就是唱戲、聽戲。一個外來的劇種想發展的話，肯定要去像廣州這類大城市。」呂維平認為，極有可能很多外江戲，例如西秦戲、漢劇，或者粵劇的老祖宗，都曾經在廣州交融。他說：

後來，漢劇再傳到了梅州那一帶和廣東潮汕地區，西秦戲到了粵東和潮汕地區。廣東粵劇，因為唱粵語，所以接受的人更多更廣，於是劇種便流行在講白話的地區。可是西秦戲在東西兩邊都受到排擠，因為它用官話不用地方語言，從來沒有改變。潮劇因為用潮州話也發展起來。最後西秦戲，因為不用潮州話，不用粵語，也不用閩南語，結果夾在了海陸豐這個地方。

⑰ 王建勛、肖卓光，〈粵劇形成關鍵的二十五年〉，載崔瑞駒、曾石龍編，《粵劇何時有：粵劇起源與形成學術研討會文集》（中國評論學術出版社，二〇〇八年）頁四二；麥嘯霞與歐陽予倩指出，粵劇乃源於徽劇，同以徽劇和粵劇之間共通的梆子和二黃為證，見《粵劇何時有：粵劇起源與形成學術研討會文集》，頁一〇九及一一六。其實西秦戲的梆子和二黃跟粵劇所用的更為接近。

⑱ 同註11，頁五。

⑲ 呂維平說：「陝西現在最大的劇種，跨五省的，是秦腔。西北五省都是很盛行唱秦腔，寧夏、甘肅……但是我們現在和秦腔一對起來差別特別大。當時我們五六十年代時候有交流過，他們陝西的老藝人看到西秦戲，就覺得我們就是他們老的東西，是他們以前的東西。」專訪呂維平，海豐，二〇一八年二月九日。

⑳ 高益榮著，《二十世紀秦腔史》（陝西：陝西師範大學出版社，二〇一四年，頁一。

㉑ 同上，頁三。

根據高益榮查閱的內部資料可知，「秦腔產生於秦隴大地，此處也是周文化的發祥地。周代產生於農耕文化基礎上的求實精神和秦代氣吞山河的慷慨氣質，鑄造了秦腔『高腔歌唱，調入正宮，音協黃鐘，古典聲情，雄勁悲激，寬音大嗓，直起直落』的藝術風格。」㉒高益榮認為，「秦腔傳入江南，直達廣東，主要是從明清時期開始。從先前資料可以證明，在明代萬曆年間（一五七三年至一六一九年）秦腔早已傳至江南。」㉓

高益榮的想法與黃偉的意見有點分別。高益榮指出，秦腔是明清時期直達廣東的；然而在黃偉推算，秦腔乃是首先在廣西影響本地班，而非在廣東影響本地班。黃偉認為，「粵劇源自陝西，形成於廣西，是秦腔在兩廣本土化的產物」。他以語言影響戲曲發展立論，以秦腔往往與楚調同時出現為實證，嘗試證明粵劇就是從秦腔演變出來㉔。可是，上古中國的方言如楚語，如何影響粵語，形成上古漢語，然後再發展成為兩廣共通的現代語言，過程相當複雜，然而今天難以證明上古或近代的秦腔和楚調就是粵人現在的聲腔。

㉒ 見《陝西傳統劇目彙編——秦腔》（第二十四集）（陝西：陝西省文化局、陝西省藝術研究所刊印）一九八〇年印（內部資料），頁三。高益榮在調研過程中參考了呂自強的《秦腔音樂概論》，他指出：「在歷史演變過程中，秦腔經歷了一個由曲牌聯套體到板腔體的演變過程。」呂自強說：「板腔體唱腔音樂的形成當在聯曲體之後，初期秦腔是北曲雜劇的分支或別派，由於社會歷史和地理環境等原因，它不僅繼承了周秦漢唐音樂、歌舞、說唱和地方等藝術形式的技術與成果，而且受西域樂舞的影響，結合當地語言、樂調、民情、風俗而具有自己的獨特的風格特點……」（見呂自強著，《秦腔音樂概論》（太白文藝出版社，一九九七年，頁十三。楊志烈認為秦腔音樂「是以明代陝、甘一帶的民歌、小曲——『西調』（又名『西曲』）為基礎曲調，並不斷接受其他曲調、互相影響而逐漸形成的。」（見楊志烈，《秦腔源流淺識——關於西曲聲腔體系說》，載《梆子聲腔劇種學術討論會文集》（山西：山西人民出版社，一九八四年），頁二一七）高益榮解釋，「秦腔音樂在中國戲曲史上具有劃時代意義的是它形成了不同於中國其他戲曲的曲牌聯套體的板腔體音樂結構，豐富了中國戲曲的音樂藝術。」（見《二十世紀秦腔史》，（陝西：陝西師範大學出版總社，二〇一四年），頁四至五）。

據筆者實地於海豐考察所知，現在於廣東出現的西秦戲（秦腔）與陝西現在的秦腔不盡相同。究竟陝西的秦腔首先改變了，還是流落南方的秦腔首先改變呢？有待後人研究。筆者有感，上古時代的秦腔與中古時代的秦腔，也有可能大有不同。傳說秦腔始於上古的秦國，可是也有現代的陝西人說，秦腔是唐代李世民執政之後，隋朝的遺民向西邊逃亡到陝西之後，因懷念古都而唱。究竟陝西那邊一直流傳至今的秦腔，是上古時代的秦腔，還是中古時代的秦腔呢？這一點很有趣，實屬本文的一個題外話。

呂維平分析西秦戲與粵劇古老戲的相近處，認為西秦戲和粵劇屬於兄弟劇種。他說：

因為西秦戲唱西皮、二黃，演出記錄中，西秦戲與粵劇，在這方面很接近，特別是西皮、間奏音樂，還有板式的介頭打擊樂都一模一樣。古老排場很多都很相似很接近，前輩們認為粵劇受漢劇影響甚深亦有道理。廣東共有三個主要劇種，分別是粵劇、廣東漢劇和西

㉓ 高益榮著，《二十世紀秦腔史》（陝西：陝西師範大學出版社，二〇一四年，頁十九）。高益榮的調研結果如下：「秦腔傳入廣東，並不是從江蘇南下經湖南而入，而是走四川、貴州、廣西進入廣東。早在明正德、嘉靖時期（一五〇六年至一五六六年），秦腔藝人就在四川北部一帶演出。并對秦腔有過評讚。到了清代，秦腔在西南諸省得到廣泛傳播。首先，隨李自成、張獻忠軍隊的秦腔藝人如張銀花、三壽官等人入川，他們的演出使秦腔得以流播。清雍正年間（一七二三年至一七三五年）在四川做官的陸其永在《綿竹竹枝詞》中寫道：『山村社戲賽神幢，鐵撥檀槽拓作梆。』」焦文彬《秦腔概述》，載《陝西戲劇史料叢刊·陝西卷》編審會編印（第一輯），一九八三年，頁二一一。

㉔ 其次，秦腔傳入四川主要是在四川的陝西商會的功勞。在四川的西秦會館經常邀請秦腔名角到四川演出過。魏長生、陳銀官兄弟、于三元等都在四川演出過，也促使當地戲曲川劇的形成。隨着陝西藝人的腳步，秦腔傳入貴州、雲南、廣西，又進入了廣東。這一論題，黃偉先生論述比較詳盡：「粵劇源自陝西，形成於廣東。」（黃偉，〈粵劇的源頭在陝西——從「江湖十八本」看粵劇梆黃聲腔源流〉，載《肇慶學院學報》二〇〇七年，第四期）。黃偉，〈粵劇何時有：粵劇起源與形成學術研討會文集〉（中國評論學術出版社，二〇〇八年），頁二三九至二四三。

秦戲。大家都是唱皮簧聲腔的。廣東粵劇的梆黃，其實在西秦戲中就是西皮，粵劇稱之為梆子，漢劇稱之為西皮二黃，大家都屬於板腔體。㉕

從比較戲劇出發

由於粵劇本地班在發展過程中不斷強化本地元素，又吸收外江班的長處，最後漸漸發展出自己的特色。據資料所示，過程中其實徽劇曾與本地班同一地域彼此相容，互相影響。一如西秦戲和漢劇都承傳了徽班的二黃，粵劇本地班也如是。後來，粵劇古老戲也分享了西秦戲的梆子。

筆者希望從比較戲劇出發，從一直以來都市發展速度比較慢的地區入手，了解當地的古老戲（地方戲曲或粵劇），尋找這些戲與香港的古典粵劇有何相似之處，進而重新推敲粵劇之源。在起程往來西亞及海豐調研之前，我最終決定了三個初步探索方向，如下：

（一）香港粵劇古老戲與西秦戲的關係；

（二）香港的粵劇古老戲與馬來西亞的粵劇古老戲之異同；

（三）粵劇南派藝術的承傳。

粵劇與西秦戲

從二〇一四年開始，我採取比較戲劇的方法，跨劇種、跨年代比對戲劇古本。我採用此法在粵劇歷史及行當藝術流派發展的研究之上。筆者比較西秦戲《斬鄭恩》及粵劇古老戲《斬二王》時收穫甚豐。《斬鄭恩》是西秦戲經典，粵劇古本中也有《斬鄭恩》。西秦戲《斬鄭恩》成了經典，本地班也改編《斬鄭恩》成為《斬二王》。

經多位資深老倌確認，粵劇古本《斬二王》乃出於粵劇古本《斬鄭恩》。現在筆者手上有內地前輩整理的粵劇《斬鄭恩》古本、西秦戲的《斬鄭恩》古本、內地前輩整理的《斬二王》古本及香港粵劇老倌整理的《斬二王》古本。筆者把多個文本比較一番，發現這些文本的內容都十分相似。為此，我專訪了海豐縣西秦戲劇團團長呂維平先生，了解同一個故

事在兩個戲曲類型下分別發展之後所出現的異同：

（一）錯斬義弟同出一轍

粵劇《斬二王》這個版本出現之前，其實香港戲班也有演粵劇《醉斬鄭恩》，內容與西秦戲相同。呂維平談西秦戲劇目《斬鄭恩》的始源，指出《斬鄭恩》原為《宋傳》的一部分，《宋傳》全本較詳細交代這一段五代後周結束時的歷史。據說《斬鄭恩》只是西秦戲《宋傳》的一小部分，《宋傳》全本古時演出起來需要很多天，文本早已失傳。其中涉及三位義兄弟，曾在沙場一同出死入生。劇中的大哥乃是柴榮，他在北伐燕雲十六州時不幸病故。後周隨即被將黃袍加身，擁之為王。往後趙匡胤改國號為宋。柴榮的義弟（二弟）趙匡胤所篡。陳橋兵變時，得眾戲中另有一主角名高懷德，乃是忠臣猛將，後來為妻復仇殺害。西秦戲《斬鄭恩》中主角高懷德並非三兄弟之一。粵劇《斬二王》改編了這段歷史故事，主角張忠成為三兄弟中最小的一位，此角原為《斬鄭

恩》的高懷德。《斬二王》的皇帝乃是繼位成帝的，原著此角乃為趙匡胤。原著鄭恩一角，在粵劇《斬二王》中成為二弟。《斬二王》中所斬的就是二弟所斬的就是酈瑞龍。究竟粵劇《醉斬鄭恩》被改編為《斬二王》之後，有甚麼好處呢？筆者大膽假設，小心求證，以下繼續逐點分析。

（二）人物關係更複雜

粵劇《斬二王》改編之後的古本，比更早前《斬鄭恩》的古本更具戲劇性，排場也更豐富。粵劇的敘事結構中有一種獨特的設計，現在稱為古老排場，就是一個結構嚴謹的戲劇性分場，可長可短。古典粵劇就是由很多排場，環環緊扣地連結起來，每每劇力萬鈞，描述事態及戲劇主人公的情懷。其內容具體情節少，經改頭換面又可以放於其他劇目使用。粵劇《斬鄭恩》只有「登殿」、「補奏」、「三奏」、「斬二王」、「配馬」、「鬥城」及「困城」排場。而《斬二王》的人物關係較為錯綜複雜，排場增加許

㉕ 專訪呂維平・海豐・二〇一八年二月。

多，包括「斬帶結拜」、「投軍」、「禾花出水」、「大戰」、「拗箭結拜」、「點絳唇」、「柳營結拜」、「擎網巾」、「大排朝」、「拜印」等。

古典西方戲劇分場，目標為推進劇情發展，但古典粵劇的排場，另有一種抽象地寫意境的功能。一個排場可以獨立地寫情寫景，又談道德倫常，還發揮教化的作用。古老排場戲引人入勝的關鍵在哪裏呢？就是說，獨特的南派藝術令排場戲的戲劇張力加強，古老的莎士比亞舞台劇卻辦不到。

比方說，莎劇有十四行詩獨白（soliloquy），其結構功能是深度描述人物心理。莎劇整體的目標是寫實，例如有講俚語粗話的市井人物，非常貼近當年倫敦南面的生活文化；然而，粵劇古老排場的藝術形式另有寫意的目標，更添一份獨特的意境。南派講究演繹澎湃的內心情緒，洪亮的口白配以風格鮮明的大鑼大鼓，以及演員硬橋硬馬的身段，還有演員真功夫的功底，包括洪拳、詠春或蔡李佛等。

《斬二王》在錯斬義弟之前發生高潮起伏的其他情節，包括有：(1)英雄亂世投軍，展露豪情壯志；

(2)英雄對陣惺惺相惜，結義為兄弟；(3)兄長誤會失散的妻子與義弟相好，怒髮衝冠等。兄弟之間，在相識之前及期後對陣，也是老倌們大展南派藝術的良機。這些橋段都是氣氛緊湊、戲味濃郁、激情澎湃和深情款款的，把古老戲的娛樂性大大提高。二百多年前已經有這種創意了，我們如今細心比對，可知一二。㉖

(三)粵劇與西秦戲的男主角

在粵劇古老戲《醉斬鄭恩》及《斬二王》中，男主角屬於小武行當；而西秦戲的男主角屬於武生及呂維平所說的武老生。前者的小武不用掛鬚，身段瀟灑活潑，更加貼近現代觀眾對英勇人物的想像。後者在幾百年前的文化氛圍中，以武生行當的方法，描繪這個英勇的人，相信同樣受歡迎。粵劇小武行當善撲打跳躍、長靠短打，有助塑造《斬二王》裏張忠這種年輕氣盛的勇者角色。武老生勝在穩重，武氣懾人。兩者都注重南拳的運用，可是粵劇古老戲中以小武為主的劇目在唸白方面較靈活，呂維平指

緊、快、清、實，字字鏗鏘，氣勢逼人。呂維平

出，羅家英演繹的張忠應用的雲手開山與西秦戲的沒有分別。他認為，西秦戲以武生及武老生演繹此角，效果更為「武氣」。雲手開山是南派粵劇藝術的特色，同時出現於兩個古老劇種中，可見兩者之間的「近親」關係。

關於融合行當（武生及老生）的藝術，在西秦戲這麼古老的劇種裏也有出現。戲劇由古至今，藝術家們都會按照劇情的需要、觀眾的認受性，精心設計一套表演風格，靈活地按市場的需求加以改編。雖然筆者無法考證西秦戲融合不同行當藝術的手段，但仍可知西秦戲的靈活性及其行當藝術的高妙之處。

呂維平指出，他們的武老生是由精通大武生行當藝術的演員飾演，即是說由大武生「跨」武老生的行當。他認為，西秦戲中由大武生跨行當演武老生，好處在於能使效果更武氣一點。原來西秦戲也有「跨行當」的手段，這點在香港粵劇發展中也經常出現。例如，薛覺先所推動的六柱制中，文武生就是融合了小武和小生組合而來的。現代粵劇班中，名伶羅家英的行當是文武生，所以他近年在

《斬二王》中也是跨了行當演小武的戲。

西秦戲的《斬鄭恩》或粵劇古老戲的《斬二王》中，鄭恩和鄺瑞龍都是第二男主角。主角小武與第二男主角，在《斬二王》中有更大的發揮，武打連場，又有爭風吃醋的場面。他們之間是結義兄弟，戲中也有義弟為兄平反的義舉。在君臣之間，主角們整理的《斬二王》全本，四個小時內好戲連場，文場感情真摯，武場氣勢磅礡，感覺戲劇方面的起承轉合比較完整，而且高潮起伏。

西秦戲的《斬鄭恩》比較古老，其文本中的皇帝是趙匡胤。呂維平指出，中國民間存在拜趙匡胤的信仰，所以西秦戲處理趙匡胤這個人物比較謹慎，不能把他塑造為一位太兇惡或卑鄙的人。西秦戲的趙匡胤是因為酒醉才犯下大錯，才會斬殺義弟，所以趙匡胤的錯比較容易接受。

㉖
西秦戲《斬鄭恩》劇本由呂維平提供；粵劇古老戲《斬二王》由「粵劇之家」提供。

粵劇《斬二王》的皇帝不是趙匡胤。粵劇版本中的皇帝，先是以太子身份接過王位，後來成為皇帝，所以他的角色沒有黃袍加身的英雄形象，這個人物並非趙匡胤，反而讓演員演繹時有更大的寬度。他醉得很厲害，對一個君主而言，就是昏庸的表現。可能，民間看戲的平民百姓，也比較希望看到有昏庸君主改正過來做好人的情節，所以君主昏庸一點也可以接受。

呂維平指出，西秦戲的鄭子明（鄭恩）三王爺是漫遊者，主角高懷德是官家子弟。趙匡胤出於草莽，在戲中是真醉，但沒有粵劇版本的皇帝醉得那麼厲害。服裝方面，西秦戲的皇帝和粵劇版本的皇帝都穿龍披風，但是帽子不一樣。前者戴軟帝帽（便裝帽子），後者戴九龍巾（便裝帽子）。

（四）粵劇與西秦戲的女主角

京劇故事中陶三春就是在瓜園裏的妮子，鄭恩與她在瓜園相遇，因為偷西瓜而發生衝突，鄭恩出手打她，竟然不敵，所以陶三春是一個有武藝的人。鄭恩當了北平王之前，在瓜園裏面已經給老婆打怕了。西秦戲的陶三春是一個能舞大關刀的人物，與粵劇古本的女主角相比，後者比較斯文。

陶三春的服裝，就是西秦戲與粵劇古老戲之間最大的分別。西秦戲的《斬鄭恩》更古老，其中陶三春在尾場「困城」之前是演文戲。她梳了「大頭」，貼了片子，裏面穿鎧甲（大靠不扎靠旗），外面是文裝罩了一件披。這一場戲陶三春在家中份屬王妃，有四個丫鬟伺候，丈夫王爺出巡查看天街，時候不早了還沒回家。後來收到消息才知道王爺因得罪國舅被皇上抓了，立刻被送去法場受斬。於是陶三春馬上把府上的人馬集起來。下一場戲屬於武打場面，於是她脫下外面的披，不用改裝便可以上場了。呂維平指出：「從前尾場的陶三春是不打靠旗的，就是穿鎧甲不打靠旗的意思。現在因為文場和武場緊接在一起，給她上了靠旗，她在下一場一亮相，觀眾便清楚明白她要去法場營救自己的夫君了。」㉗

筆者認為，西秦戲的陶三春不帶頭盔跟粵劇古老戲的分別頗大。呂維平認為：「我們的陶三春是個女漢子、女強人、巾幗英雄，所以她的服裝比較樸素，給人一種特別幹練的感覺。不僅陶三春是個年紀大概四十歲的女子，由正旦擔綱演出，不用穿得太花俏。要麼就是藍色，或者黑色，要麼就是白色，就這三種顏色的服裝。」㉘

（五）西秦戲的淨

西秦戲《斬鄭恩》與粵劇古老老戲《斬二王》的另一分別，就是前者以紅淨演趙匡胤，以烏淨（黑淨）演鄭恩；後者以武生演皇帝（掛鬚），以小武演張忠及酈瑞龍。呂維平指出：「西秦戲十大行當中，紅淨為其中一大重要行當，歷來戲班對紅淨演員嗓音的要求特別嚴格，唱做並重，有點像京劇的銅錘花臉。歷史上柴世宗與趙匡胤、鄭恩三人為結拜兄弟，柴世宗為大，趙匡胤居二，鄭恩排第三。陳橋兵變後，趙匡胤接替柴世宗稱帝建立宋朝，在西秦戲的《斬鄭恩》中稱鄭恩為三王。西秦戲跟很多大劇種一樣，在行當設置分工中，柴世宗為老生，趙匡胤為紅淨，鄭恩為烏淨，在京劇的《三打陶三春》可以看到。西秦戲的趙匡胤從年輕演到老年，一直是紅淨演員來扮演，也有老生會跨演紅淨，但按傳統規矩無論是《送京娘》、《打龍棚》、《小盤殿》、《大盤殿》、《下南唐》、《斬鄭恩》到《下河東》等都是一樣，從《後五代傳》演至《宋傳》都由紅淨扮演趙匡胤。以黑淨演繹的角色通常都有獨特的個性，有的比較耿直，有的表現比較誇張，性格比較急。而且，一般黑淨都帶武氣，黑淨比武生更武氣，是一種英雄人物。開臉的演員以唱為主的就是紅臉，以表演為主的就是黑淨。」㉙另一方面，據阮兆輝所聞，粵劇古老戲《斬鄭恩》中趙匡胤一角也是淨，是大淨，又稱紅生。經尤聲譜確認，粵劇傳統中演繹鄭恩的是二花面。戲班更有傳，當時陶三春也是開面的。

㉗ 同註 25。西秦戲《斬鄭恩》劇本由呂維平提供；粵劇古老戲《斬二王》由「粵劇之家」提供。

㉘ 同上。

㉙ 同上。

古老戲的異同

筆者帶着一連串關於古老戲的問題起程赴吉隆坡，計劃專訪馬來西亞華僑老倌蔡艷香[30]，她現為馬來西亞八和會館主席及戲班班主。年逾八十歲的她，於上世紀五十年代以降，乃在世僅餘善演南派粵劇劇目的幾位前輩之一。

蔡艷香生於戲劇世家，母親為馬來西亞著名粵劇閨門旦林巧粧，父親為戲班班主及著名打鼓蔡金球。她生於一九三三年，原名蔡麗鶯，七歲開始踏球。她能文能武，追隨父母親所創辦的「月團圓粵劇團」到處演出。她能文能武，精通古老排場及各個行當的藝術，包括花旦、文武生、丑、老生、老旦等，乃是一位萬能老倌。

我們從《斬二王》說起，仔細地重溫二〇一四年西九大戲棚的演出，她發現香港的版本與馬來西亞的粵劇版本只有極少的幾處分別。她相信，香港的老倌憑優厚的經驗及才華，作出合情合理的藝術性提煉。

(一) 南派身段下的北派元素

以「投軍」一場為例，羅家英的南拳和腰馬都是典型南派的，但是「投軍」英雄展身手的末處，加入了一些北派的腳法，令這段戲的視覺效果更豐富。蔡艷香認為，這就是「南撞北」的好處。此外「大戰」的南派武打場面，「擘網巾」一場張氏的水髮圓枱等，都與馬來西亞演出的南派版本一模一樣，反而西秦戲的版本並沒有這些場面。本書稍後會探討其他別具南派藝術特色的古老排場。

(二) 古老排場的潤飾

蔡艷香和呂維平都十分欣賞香港的古老排場戲，故此希望考究我手上的粵劇古手抄本出現及應用於何年，例如，我有一個「擘網巾」的排場，最少一百多年內沒有粵劇戲班應用過。經過跨劇種比對同類古本，得出更有趣的發現，就是說這個排場可能遠比我們想像的古老，比本地老倌們三代以來所承傳的更古老，我不能排除它可能始作於清初。

1. 更古老的「擘網巾」排場

筆者找到一份先後由香港藝林影業公司及廖漢和收藏的粵劇古老排場手抄本，發現一個「擘網巾」排場，文字內容異常豐富。此一版本明顯更古老，其格式工整，七字一句，內容非常精彩細膩。我特地帶去馬來西亞以供蔡艷香仔細閱讀。馬來西亞方面證實他們的版本與香港戲班仍然應用的版本完全沒有兩樣，但發現我這個手抄本比馬來西亞這麼多年來演出過的「更古老」。蔡艷香認為，「更古老」的意思，就是說古老戲因緣際會流落城市之後，內容或會被精簡，或會衍生了戲劇性的變化，例如兄弟爭拗之間，加插張氏的話。所以自古以來留存在下四府如廣西那邊的古本，與上六府之古本相比之下，前者較為古老。

我估計手上更古老的手抄本在百多年間沒有在戲班中應用過，要不然「粵劇之家」的老倌們在修復《斬二王》全本的時候便會應用了。我不能排除這手

抄本是上六府，或下四府的版本。可是，我最多只能追溯三代藝人百多年前的具體表演形式。至於應用年份有多久遠，因為西秦戲也有這個排場。如要追溯到明中業以降，粵劇的先驅「本地班」的表演藝術形式，便必須參考與粵劇非常接近的兄弟劇種西秦戲了。由於西秦戲自入廣州之後，四百年沒有甚麼改動，其南派的戲劇形式相信自清初與本地班的形式相通。

呂維平也仔細查看，指出西秦戲會唸口白，但不會唸這麼詳盡的口白。西秦戲在廣州是四百年也不改變的一個劇種，可是他們沿用的「擘網巾」排場，也比不上這個古老。這樣推算下去，有可能相信，這個更古老的版本遠比我想像中的古老。根據以上的歷史資料考證，秦腔在廣州盛於清初，往後其藝術傳統一直未改，存留在海豐。如果西秦戲的古老排場與粵劇的同源，而西秦戲的這個同名古老排場也不比我手中的這個古老，我便不能排除此古本始作於清初年代。但話雖說回來，一個劇種在形

❸⓪ 專訪蔡艷香，馬來西亞，二〇一八年二月。

成期必定有相當幅度的發展，我也不能排除此古本
始作於清初至百多年前之間。西秦戲中並沒有《斬
二王》，《斬二王》乃是古老戲中的新戲，是粵劇戲
班當年的新作。粵劇沿用的古老排場，卻是承傳下
來的。西秦戲一方的《斬鄭恩》中並沒有「擘網巾」
排場。西秦戲所有沿用已久的排場，也是承傳下
來的。

根據羅家英的憶述，其四伯父在生時曾經藏過
一個七字一句的「擘網巾」排場，精簡得多，從未公
開。相比之下，我手上的手抄本顯得更豐富，篇幅
很長，明顯地服務更老舊的一種表現程式。以下就
是曾經在香港保留下來，比西秦戲、香港及馬來西
亞的粵劇古老戲更古老的「擘網巾」排場口白：

賢弟為何這怒氣
愚兄怎能明白尔
繼然兄弟不合意
講過明白去未遲（介）
豬狗禽獸尔兄弟
結拜之情不要提
可知母子何姓氏

為何強霸女為妻（介）
愚兄未有歹心意
賢弟休個來思疑
因此趕來到此地
問明此事說尔知（介）
肉眼無珠來結義
五倫顛倒霸某妻
金蘭當堂割斷義
要犯匹夫碎凌遲（介）
賢弟站在路傍地
愚兄有言說尔知
當初兩人來結義
只望手足相扶持
兩人回到山中地
不知他是尔的妻
故此趕來到此地
我的心肝乃正氣
對明此事表神祇
那有幹出敗華夷
愚兄若有歹心意

天地誅滅碎凌遲
大哥站立路傍上
小弟有言說端詳
問候大哥那金安
閒中無事過莊上
剛剛來到路傍上
偶遇二嫂走忙忙
我把情由來問上
他說大嫂敗綱常
尔累累遂遂聽他講
冤枉小弟禽獸郎
豈肯幹出這乖張
小弟頂天立地干
唉吔吔
好大哥尔既然不信彼弟對三光呵㉛

以下分別提供兩個有百多年歷史的香港版本及廣州版本以供比對。先是香港「粵劇之家」一眾名伶於上世紀九十年代合力修復的版本，【第七場】的「掔綱巾」排場口白：

【鄺瑞龍上介，快花上句】怒氣不息回山往。

【沖頭張忠上介，張氏跟上介】

【張忠花下句】大哥慢走有話談。。【白】大哥有禮。

【鄺瑞龍不睬介】

張忠埋便合剪、開便合剪，【白】大哥有禮！

【鄺瑞龍背手見禮介，白】禮、禮、禮！

【張忠白】請問兄長，因何不辭而往？

【鄺瑞龍白】方才書信，可曾觀看？

【張忠白】信內不明，追問兄長。

【鄺瑞龍白】你霸兄妻房，還裝模作樣，不上你的當！

【張忠白】估道大哥，為了何幹，原來為着你家妻房，已將賢妹帶到路旁之上，就將賢妹送還兄長【先鋒鈸推旦過衣邊】

【鄺瑞龍白】敗柳殘花，將來相讓，羞恥不顧，跟住情郎，堂堂男子，唔上你的當【推旦過甚邊】

㉛ 由藝林影業公司及廖漢和先後收藏的粵劇古老排場手抄本。二〇一八年二月分別於馬來西亞供蔡艷香及於海豐供呂維平鑒證。二〇一八年四月於香港分別供羅家英及阮兆輝鑒證。

【張忠白】回頭便對賢妹來講，啞口無言，一旁相看，何不上前，對他來講，免他動怒，免我冤枉。【追旦去介】

【張氏白】一看廓介，白】你看匹夫，狠虎模樣，怎敢上前，對他來講！

【張忠白】心清理正，放開膽量，有兄在此，料也無妨。【推旦過衣邊】

【廓瑞龍白】做甚麼？

【張氏白】含悲忍淚，情由稟上，夫你息怒，奴有話講。

【廓瑞龍白】你有情郎作主，好，容你一時，你講上來。

【張氏白】尤記當日，禍從天降，奸人所害，放火燒莊，後來你我，中途失散，蒙他君子，英雄好漢，救我性命，結拜金蘭，奴奴與他，並無勾當，冰清玉潔，能對三光【跪下圓台水髮介】

【廓瑞龍白】一見賤人，心頭火上，扭扭捏捏，你跟住情郎，在某跟前，裝模作樣，拿起鋼刀，要你命亡【半沖過位，張攔介一蹀，與旦做戲介】

【張忠白】罷了我的好哥哥，好大哥【介】講盡千言，你心不放，如何方信心腸！

【廓瑞龍白】要某相信，這個何難，人頭兩個，挖了心肝，放在路旁，方信心腸。

【張忠白】甚麼講！人頭兩個，挖了心肝，放在路上，方信心腸【一剪手介】

【食住三批一剪手介】

【白】我把你個張忠，你個蠢材【包三才打自己頭介，續白】縱然是斬，是人家的老婆，與某何干【水介】也罷，有道是各家打掃門前雪，少管他人瓦上霜，待某走了也罷。

【張氏白】且慢，兄長呀，你如今走了，你來看，這個匹夫，狠虎模樣，定然將奴，一刀兩段。兄長還要，為人為到底，送佛送到西。

【張忠水介，白】唉，不可呀，真是不可呀！本該是走了也罷，唯是你來看，這個匹夫，如狠似虎，如俺走了，定把賢妹難為，于心何安呢【介】唉也，常言有道，為人為到底，送佛送到西。賢妹請起【扶起介】罷了好大哥呀！好兄長，你且放下心中怒氣，小弟還有話講。

【跪介、再三批、剪開與旦水髮、車身】

【廓瑞龍白】哦！你有話講？容你一時，你就講【一刀劈去、剪手介】

【張忠白】大哥呀【介】大哥請站在路旁上，小

弟有言說端詳，我與賢妹無勾當，心清
理正對三光，唉也！若然有勾當，雷打
【介】火燒【介】亂箭穿胸膛呵【花上句】
有勾當。無地藏。

由「粵劇之家」修復的版本，在內容方面與廣
東省的版本一樣，就是無論鑼鼓點、口白、介口等
都大致相同。例如廓瑞龍亮相，用滾花及沖頭，鑼
鼓點是一樣的。又例如，兩個版本都展示張氏在旁
觀看，啞口無言。旦角如何出場，以及出場的介口
和時間，都是一樣的。內容有時韻尾不同，字數不
同，有四字、六字、七字及八字之別。

按田野考察所知，香港的老倌們乃憑記憶把
從前演繹的方法及內容記載下來，過程中完全沒有
參考任何文獻。一切都是三代人之間口傳身授的內
容，一字一句都銘記在心，屬於百多年的歷史記
憶。以下是中國戲劇家協會廣東分會廣東省文化局
戲曲研究室於一九六二年發表的《斬二王》古本，
【第二十場】的「擘網巾」排場口白，以供比對：

【廓瑞龍】廓瑞龍上。
【廓瑞龍】（快滾花）怒氣不息前途往。（介）

【張忠】張忠沖頭上。
【張忠】且慢！兄長慢走有話談。
【廓瑞龍】（張氏跟上）（接唱下句）大哥因何不辭而往？
【張忠】方才書信，追問兄長。
【廓瑞龍】書內不明，可曾觀看？
【張忠】豬狗禽獸裝模作樣，內裏小人霸兄
妻房。
【廓瑞龍】一言難盡對兄你講，我與你妻實是結拜
金蘭，如今帶他來到路旁之上，就將賢
妹送還兄長。
【張忠】敗柳殘花將來想讓，還說與他結拜金
蘭。堂堂男子唔上你當，你拜過了堂，
同過了房。畜生，難道你比得三國中關
雲長秉燭通宵嗎？
【廓瑞龍】弟比得有餘。
【張忠】比不得。
【張忠】比得有餘。
【廓瑞龍】還不上前對他來講，累兄蒙臭名，將你
來冤枉，勸他息怒，免我手足相殘。
【張氏】你看他來狼虎一樣，怎敢上前對他
來講。
【張忠】心正理真放開膽量，有兄在此料然
不妨。

【張氏】含悲忍淚，苦情訴上，相公息怒。細聽端詳。回想當日，苦情訴之上，忽然遇著一隻虎狼，承蒙大哥將我救上，問起情由，結拜金蘭。問心無愧，妻子今日能對三光！

【廓瑞龍】嘿嘿！

【張忠】講盡千言，你心不放，問兄主意。怎樣才能信過弟郎？

【廓瑞龍】要我心信，這個何難？人頭兩個，割在路旁。

【張忠】當初估你是英雄好漢，誰知你是滿腹草莽，自家不明，心內亂想，分明腹內少了書囊，冤枉小弟做出如此勾當，說我小人，霸你妻房，兄長若還心不放，小弟敢明心迹對三光！我與你妻若有不軌勾當，雷打火燒，亂箭身亡。大哥須聽弟來講，免得兄弟手足相殘，大家結拜金蘭，手足一樣，豈可為一婦人，斷情相爭。男人大丈夫，都要放開大量，如若不然，他日水落石出，你悔恨就難了。唉呀，好兄長須有容人量，莫把為弟來冤枉。兄弟們同胞樣，不同生願同亡，放開膽，放開量，免你我，兩相殘。

2.「三奏」排場

例如，「保奏」排場之後的「三奏」排場，張忠額外的唱段和身段都是粵劇戲班巧妙地補充上去的。筆者發現，無論是西秦戲或是馬來西亞流行演出的古本，都沒有這個段落的設計。呂維平指出，他們的版本比較簡單，只說幾句話，就是說有三道表彰，請一看便明白等。這一場戲的內容關於高懷德想說服皇帝不要斬鄭恩，然後簡單說說鄭恩功勞很大，而且是保家衛國的將才，與趙匡胤也是結拜兄弟，不能斬，不能忘恩負義。馬來西亞的版本在設計上也是同樣簡單。呂維平與蔡艷香都認為香港的版本更精彩、更美。本書稍後會多討論別具特色的排場。

3.「困城」排場

粵劇《斬二王》的「困城」排場，西秦戲稱為「圍攻五鳳樓」。無論是張忠或者高懷德，關城門都有很大發揮本領的空間，因為戲份很重：(1)他身為

臣子必須保衛皇帝免受為夫復仇的張氏或陶三春攻擊；(2)身為朋友必須支持嫂子，主持公道。

西秦戲中，高懷德與趙匡胤在城門之上，陶三春兵臨城下，在城門之外對唱。粵劇古老戲的安排比較抽象，用兩張桌子，一左一右，張氏在左邊，皇帝與張忠在右。呂維平認為，西秦戲的陶三春在城樓之下，走動空間發揮。粵劇方面的安排，以桌椅代替佈景，比較抽象，多強調唱功。本書稍後會再探索。

粵劇南派藝術的承傳

我們從《斬二王》開始探索，大大有利了解粵劇文化和藝術，古往今來的最大特色——南派藝術。薛覺先於上世紀三十年代倡議在粵劇戲台上實踐「南撞北」的手段之時，粵劇一直以來都是一種南派藝術。老藝人的藝術境界都很高，同一段戲可以用南派方法示範演出，然後再解釋同一段戲北派的方法如何，「南撞北」又如何。對他們來說，「南撞

北」是如魚得水，水到渠成。對於新一代的觀眾而言，如果未能有效掌握南派的藝術特色，便不能了解「南撞北」的功效，或者會誤以為京劇化的粵劇才是正統。從《斬二王》開始，有助我們認識粵劇傳統藝術的特色及其原貌。

粵劇是一種「塑形性」表演藝術，非常倚賴演員的造型和身段以建構內容，所以我在追溯粵劇藝術流派的形成時，從「行當」藝術切入探索。當代粵劇行當藝術中，各種知名的做派如薛、馬、桂、白、廖等，無不出於南派的戲劇傳統。南派藝術乃是粵劇藝術的主要流派，其藝術理念貫注於戲班各行當中。古老戲的角色之手、眼、身、步、唱、做、念、打及戲台音樂和擊樂，無不涉獵南派的風格。南派藝術數百年來一直是粵劇藝術的基石，演員在文場的一舉手一投足，武場的功架和身段，無不是台上台下的藝術結晶。「南撞北」是一種近代新風格，約從上世紀三十年代開始漸漸得到廣泛應用。「南撞北」之法以南派藝術為中心，融匯貫通某些北派元素，繼而把粵劇表演藝術昇華，其高妙之處，在於以南派超越南派，卻離不開南派。所以，

不愛南派藝術的人也無法理性地欣賞「南撞北」的藝術。香港保存粵劇南派藝術的任務，責無旁貸，刻不容緩。香港過去的優勢，在於政治及經濟環境相對穩定，無論當代的潮流文化如何衝擊傳統藝術，香港的前輩們仍然可以在業內行外傳授正統的粵劇文化及藝術知識，享有承傳粵劇南派藝術的優勢。

古老的粵劇藝術都是口傳身授的，如果以佛山宗廟的戲台啟用為這個古老戲的起點，粵劇已經走過最少八百年的路，過去的藝術路上兼收並蓄，不足為奇。初步調研結果顯示，內地及香港的資深粵劇藝術家都認為粵劇南派藝術的形成與南拳（洪拳）相關，大家確信粵劇舞台南派武術出於南少林。在探索這一段粵劇南派藝術流派史時，不能忽略清初以降戲班紅船的南派傳統。在調研過程中，有一位前輩葉兆柏（薛覺先晚年的徒弟）交予我「紅船木人樁法」，共一百〇八張彩照細讀，就是紅船上藝人鍛煉身體及經營身段的練習法。所以歸根結底，憑「紅船木人樁法」，可以說或許自清代有紅船以來，粵劇都屬南派。

一九三六年出生的葉兆柏，是戲班龍虎武師，粵劇演員，家學葉大富，師從靚少英、白駒榮、薛覺先及文覺非，現任廣東八和會館名譽會長。他坦誠文革期間粵劇藝術的資料不少已散失，藝術技巧、功夫和心得都隨老藝人辭世而習失了。他這一輩八十多歲的人，小時因市場需要而習北派，要經營「南撞北」的藝術效果，現在卻同意保存純粹的南派藝術，刻不容緩。

葉兆柏特別囑咐筆者必須考察「紅船木人樁法」，因為他的師傅輩一直認同「紅船木人樁法」乃粵劇南派藝術的根源，不容散失[32]。葉兆柏稱此樁法為「紅船木人樁法」，是因為他在上世紀三十年代開始追隨家人在戲班工作以來，知道此樁法乃出

術。香港保存粵劇南派藝術的任務，責無旁貸，刻不容緩。筆者認為，大家的當務之急並非查證戲班傳說，而是盡快為業內年輕的藝術家接班人確立粵劇南派藝術的正宗傳統風格。前輩葉兆柏熱愛粵劇藝術，他感覺在廣州推廣和保存這些非物質文化遺產十分困難。

這些前輩當中有些不排除詠春拳法對粵劇藝術的影響，而是盡快為業內年輕的藝術家接班人確立粵劇南派藝術的正宗傳統風格。前輩葉兆柏熱愛粵劇藝術，他感覺在廣州推廣和保存這些非物質文化遺產十分困難。

於紅船，屬於表演文化藝術的重要組成部分，有別於武術界的木人椿法。葉兆柏把已故前輩藝人梁金峰親身示範「紅船木人椿法」時拍攝的一百○八張彩照交予我細讀，並鼓勵我向其女兒梁先（現年八十一歲）求教。她是現時唯一仍在世的椿法傳承人（家學）。

小武梁金峰，於一九一四年出生，一九三一年始任文武生，曾任江門粵劇團團長，及廣東八和樂興堂總顧問。梁金峰曾經親授椿法給梁先，還把其心得筆錄下來。梁金峰與梁天斗和梁少棠是三兄弟，是上世紀初的南派小武。從藝七十四年的粵劇前輩葉兆柏，曾與梁天斗（梁金峰之大哥）同台演出。在葉兆柏的記憶中，梁天斗的「一舉手一投足都是木人椿招式」。筆者手上的資料，相信是現僅存的原始「紅船木人椿招式」資料，來自粵劇前輩梁金峰。究其椿法，大開大合的腰馬，與洪拳較接近；究其手法，部分卻又有點兒似詠春。

梁金峰的信抬頭道：「梁潤心（梁先）女兒笑

納，父梁金峰給您的。」他說：「暫時給您這些基本理論吧。」[33] 梁先從小跟隨父母親學藝，九歲開始擔任父母親的衣箱，練筋斗功、檀子功、把子功、木人椿等。一九八九年退出舞台，成立曲藝社，現任仙樂鳴戲曲學社社長。同年九月二十三日獲亞洲電視邀請，在電視節目上示範家傳木人椿法。

睡鋪倉面設「木人椿」

梁金峰對「紅船木人椿法」推崇備至。他認為「木人椿」原是粵劇戲曲文藝界唯一的優秀文化遺產。」[34] 他說：

每一班的紅船內裏，在拉幬位睡鋪倉面設立了一個「木人椿」。每天每個演員都打一至兩次的木人椿，天天如是都係打一百零八點，成為每個演員的優良習慣，一天不打椿，整天心情很不愉快。木人椿的一百零八點，是過去一

32 專訪葉兆柏，廣州，二○一八年二月。
33 梁金峰家書手稿。
34 同上。

切演員必修的一課。至善和洪熙官是我們粵劇少林武藝唯一的宗師。㉟

站有站相，行有行樣

在梁金峰留給女兒的資料可見，一九六三年為振興粵劇，廣州鑾輿堂在國家體委監管下，曾與過去艱苦學習「木人樁」的老藝人（曾三多、新珠、梁國亨）一起共同回憶及研究木人樁法，並編書分享心得，可惜文革後，再沒有普及和推廣。他在家書中叮囑女兒必須把樁法守住，有演出的一天都要練好。他說：

「木人樁」既是我們粵劇戲曲文藝界不能缺少自己獨有粵劇的特色寶貴文化遺產，又是粵劇南派武功中的基本功主要一課，另方面又是鍛煉精氣神和防禦武藝的必修的功課。更重要煉得的拳法加以融化和發展，應用到台上表演一切功架的基本元素。凡是演員人人都要練習，過去切實如此，現在應該也是如此，將來亦是如此的。㊱

梁金峰認為：

粵劇南派南拳是粵劇演員「開門見山」的基本功。它好比建築樓房打地腳一樣，演員能學好，則身強氣壯，手靈足隱，剛柔融匯，身段優美，精氣神並存，演出時才能『站有站相，行有行樣』。歷史上不少有成就的先輩藝人，無不是從學南拳開始。清代末期，粵劇紅船，練拳習武，蔚然成風，總結出一套練武方法，其中一項『打樁手』，就是最基本習拳練武的必修課。㊲

塑形性表演藝術

梁金峰說：

粵劇南拳姿勢尋求身正腿平，落膊沉肘，臂活腰靈。馬步扎實，有如落地生根，四平八穩，在開打時，步法穩固，上肢運動較多，出拳短而有力，寸度準確，有攻有防，攻防並進，所謂連招帶打，套路緊扣，一環扣一環，招打速度快，出拳密度大，同時講究有虛有

實、剛柔結合，而虛實中，以剛為重，按藝人通俗說法，即一隻真手（精手）一直假手（純手），真手假手並用所謂「父子連還手」，一招一式，雖用勁不傷人形真而實假，切記硬碰硬。㊳

梁金峰認為，各行當千變萬化的動感身段，都是從椿法開始練就而成的。他說：

「木人椿」的拳法（俗稱椿手）是根據各個行當不同的性格特點全面綜合運用戲曲諸種表演元素，來表現各種人物的特定身段、體態的一種塑形性藝術表演（時）㊴，工作線條粗獷豪放，節奏簡潔明快很富有南派武功剛勁矯健的特色。㊵

筆者探索古老戲，正是為了深入了解這些從古至今一直存在於粵劇藝術深層結構中的元素。較新的元素例如薛覺先所倡議的「南撞北」中的北派元素、南音和龍舟等音樂元素暫且不談。筆者是次在國內及國外調研，目標設定在做派藝術的探索。受

訪對象話從前，論古今，他們談及南派藝術，包括舞台的南派功架及舞台下的南拳。筆者希望初步了解構成粵劇南派舞台藝術的粵劇本體元素，例如老倌前輩所說的「南拳」練習法，或「紅船木人椿法」，當中究竟有沒有洪拳的元素，抑或蔡李佛的元素。

名伶尤聲普、羅家英及阮兆輝均不約而同指出從前戲班中人所習的武術，多來自三個派系，分別是洪拳、詠春和蔡李佛。究竟藝人們的演釋受哪一派影響較多，則看其師所屬的派系。梁金峰曾把據說是「紅船木人椿法」一百○八招的示範彩照交予葉兆柏。我從葉兆柏手上接過照片全集便開始進一步調研，並向葉正門下方永康師傅請教椿法的武學根源，希望了解粵劇舞台南派藝術究竟根源於洪拳抑或詠春。期望我的發現有助日後更人們深入了解南派的舞台功架。我們仔細查看，發現站椿者梁金峰的四平馬，大開大合，是洪拳風格。可是，對應椿

㊵ 同上。
㊴ 同上。
㊳ 同上。
㊲ 同上。
㊱ 同上。
㉟ 同上。
原文多出「時」一字，疑誤。
同注38。

手的部分拳法又極似詠春。梁先指出，其父梁金峰從未學過詠春，梁金峰在家書中只奉洪熙官為唯一粵劇舞台南拳宗師。如果梁金峰所習的傳統椿法中確有洪拳以外的元素，便值得進一步考究。

「紅船木人椿」

根據武術家的初步觀察，「紅船木人椿法」多處與詠春椿法相近。究其起源，可能與戲班弟子中有詠春正宗有關。筆者初步表列方永康師傅④所示之相近處，如下：

「紅船木人椿」招式代號（數字）	「紅船木人椿」招式名稱（文字）	詠春拳法類同點*
17	猛虎憑欄	低膀手（欠尋橋馬）
10	餓虎拎手	伏手（未護心口）
7	猛虎朝天	拍手沖拳
2	飛出鳳爪	沖拳

「紅船木人椿」招式代號（數字）	「紅船木人椿」招式名稱（文字）	詠春拳法類同點*
44	猛虎憑欄	捆手
43	麒麟出洞	正掌
40	筆手興日	攤手（欠詠春尋橋馬）
39	猛虎憑欄	捆手（攤手加低膀）/
38	銀較剪	耕手
34	猛虎憑欄	低膀手
28	拔雲望月	拔雲望月
27	破牌手	抱牌手
26	拔雲望月	耕手（詠春之法不會扭轉腰馬）
23	橫掃千均	拂手（非腳前入）四十五度
20	象拔取泉	擺手底掌
18	蒼龍探穴	才難打手（詠春手較平放）

73／74	72	68	66	65	61	59	56	54	53	49	48	45
連環撞拳	潛龍吐珠	推山填海	撥雲望月	潛龍吐珠	推山填海	撥雲望月	仙人托缽	鈎鐮傍手	右連環扣	猛虎憑欄	銀較剪	單手興日
沖拳（詠春之法：抱拳胸側）	高掌	高掌	耕手	耕手、圈手、正掌	高掌	銀較剪	高掌打下顎	低膀（未護心口）	圈手	捆手	耕手	攤手

*註：未經洪拳或蔡李佛武術家確認其中有否洪拳或蔡李佛武術元素。

105	93	90	81／85／89	76／78／79
蛟龍滾浪	右鈎傍手	左鈎傍手	破牌子	鐵掌插沙，斑豹施威
雙窒手	低膀	低膀	抱牌	耕手

因為「紅船木人樁法」乃是從前戲班每天鍛煉藝人表演功力和功架的主要方法，藝術與武術因此連成一線。如果粵劇戲班的戲台武術與詠春無關的話，箇中的武術又是甚麼呢？筆者無意探究武術，但希望藉此提問，究竟粵劇文化承傳的工作，有沒有兼顧每個藝術元素的細節（例如這些武藝元素的承傳）呢？

❹ 專訪方永康‧香港‧二〇一八年三月。

二戰後，香港社會經濟發展及政治環境相對穩定，粵劇老藝人得到較有利於傳藝的工作環境，香港精通粵劇古老戲的人才，現年七十至八十歲的名伶、大老倌及資深演員仍然活躍。香港存在這種優厚環境，筆者認為香港人更有責任在境內外大力保育粵劇文化。鑒於珍貴的古老藝術文化得來不易，我認為藝術家們務必：

一　緊急保存粵劇南派藝術；

二　幫助年輕粵劇演員認識南派藝術的個別組成部分；

三　確認粵劇南派藝術在當代舞台上的實用價值。

梁金峰前輩對南派藝術珍而重之，生前推廣不遺餘力，死後留下家書，表達一代戲班藝術家對藝術承傳的決心。筆者於截稿前還未找到生於上世紀第一個十年的戲班前輩，無法更進一步查找更多紅船上的粵劇藝術。目前，只有梁金峰的家書及他親身示範「紅船木人樁法」一百〇八招的全套珍貴彩照。

上世紀初的老藝人說「紅船木人樁法」是南派藝術的根，又強調南派藝術是粵劇的根。我壓根兒便想，不管藝術的源頭藏得有多深，都要探尋下去。

雖然粵劇已經演變成較適合現代觀眾觀賞的模樣，但筆者深感探索古老藝術程式和劇本，乃是文化承傳不可或缺的一環。當藝術從業員和觀眾還要求粵劇藝術變得更現代化並貼近現代人的生活時，我卻倒行逆施，探索古老戲。全因為，筆者深信一個永垂不朽的地方劇種，必定具備與別不同的文化元素。如果有一天傳統元素丟了，縱使戲仍可以演下去，但剩下來的，卻是失去靈魂的軀殼。

南派藝術在香港及內地的戲班已經不受重視，究其原因，與上世紀三十年代以降的「南撞北」潮流有關。當年的老倌前輩們為了迎合粵劇藝術在都市的發展，所以高度提升了北派藝術在粵劇戲台上應用的頻密度，並提出「南撞北」的概念。原本「南撞北」的藝術理念，是用來強化粵劇傳統藝術的。可是，北派的藝術隨着京劇地位上升，在粵劇的台上台下都漸漸取代了南派甚或是「南撞北」的藝術。筆者認為，如果有一天傳統的南派藝術消失了，「南撞

北」的藝術也會消失，粵劇就會蕩然無存了。事實上，當代粵劇藝術發展至今，年輕的粵劇藝術接班人中稍稍欠缺了南派藝術的基本知識。南派藝術在內地一般戲班中也幾近失傳了。本書以《斬二王》作為研究個案喚起關注，重視考查粵劇古老戲及其藝術風格，盼望大眾及業內專家前輩一起大力保存粵劇傳統文化。本書以下的第二部分，分享我在田野考察上的收穫，分別是我與七位粵劇名伶及掌板頭架的訪談內容。他們的分享真摯又詳盡，是可供後世參考的粵劇文化口述歷史文本。

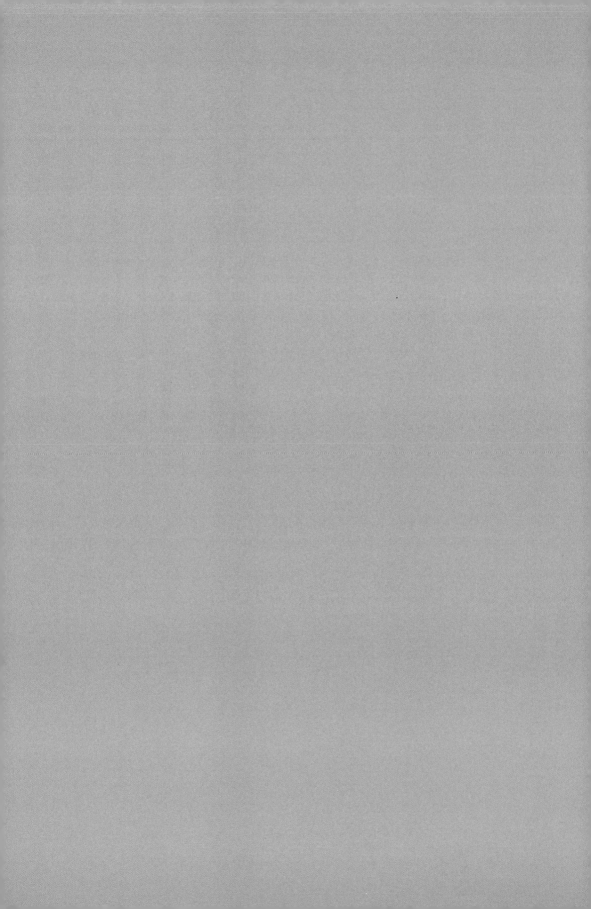

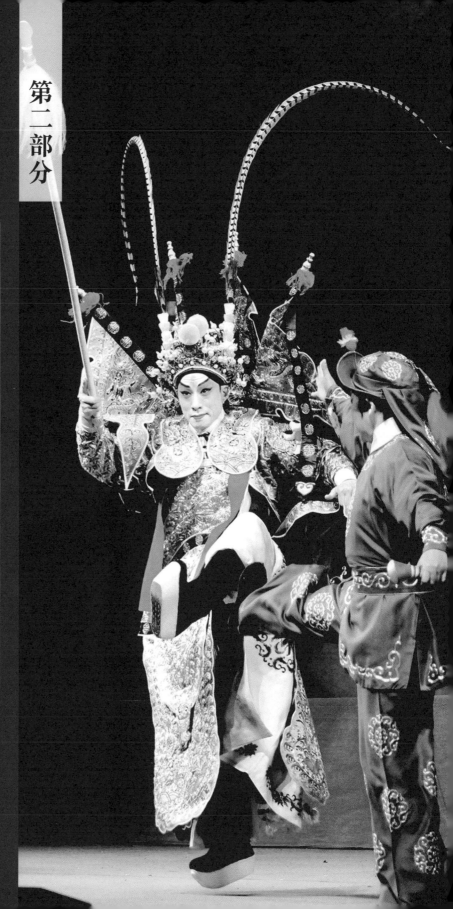

第二部分

名伶、掌板及頭架談《斬二王》

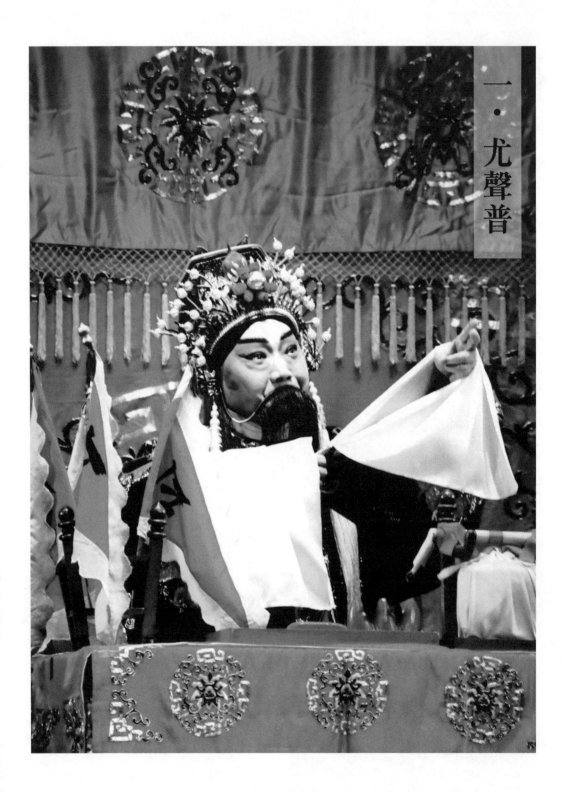

一・尤聲普

尤聲普家學淵源，是紅船班老倌後人，小時候已經於黃沙的紅船上見識當年的粵劇文化。他從小隨父上紅船，今憶述當年事，令人津津樂道。他是「粵劇之家」的核心成員，藝齡和輩份皆高，曾與一眾資深大老倌一起參與修復《斬二王》古本全本的工作。他在訪問中描述這項工作的過程，包括如何向前輩新金山貞請教等。他分析古往今來戲班從武生擔班到由小武貞擔班，當中的變化及其原委。年輕時他曾參演《斬二王》的頭場，包括「斬帶結拜」、「投

軍」、「拗箭結拜」及「柳營結拜」。演完後，他便交給正印小武繼續演下去，做「三奏」、「困城」等。後來，他當上現代文武生，演出從前由正印小武演出的部分。

梅：陳劍梅

普：尤聲普

記憶中的紅船

梅：普哥，小時候有沒有上過紅船？

普：有。小時候家父還在紅船工作，那時我只有兩歲，但印象很深刻。為甚麼呢？因為紅船的氛圍很嚴肅。「叔父」會靠着椅背、擔着水煙，坐在紅船的船頭，表情十分嚴肅。記得小時候很害怕這種氣氛，所以印象很深刻。

梅：你小時候去紅船是有特別的事情嗎？

普：探班。因為我家住黃沙附近，家父帶我上船看看。黃沙就是現在廣州西邊的火車站。從西邊的火車站出發，可以通過北江、曲江去到湖南這些地方。紅船就泊在沙面尾，我就住靠近沙面的地方，那裏叫黃沙。

梅：紅船上有甚麼佈置呢？

普：紅船上的佈置大抵是怎樣我記不清了。

只記得紅船靠岸之前，便用木板搭一條很長的橋到岸邊，對着白鵝潭。這些船，一隊一隊的，延伸過去，每次起碼有幾十隊船。

梅：即是有幾十個戲班嗎？

普：是的。

梅：這麼旺盛？

普：其實當時大小戲班有過百個。

梅：競爭很大嗎？

普：競爭不大。那時候，到處都有人做戲，有神功戲、戲院戲，每一個鄉下都有一兩台神功戲。你想想，順德、番禺、南海、中山等有多少個鄉。他們做的是戲棚戲，即古本戲，所謂的排場戲；戲院方面就不做排場戲。紅船最遠只能去到澳門，不能來香港，因為香港是深水港，畢竟紅船都是平底船。去到澳門，我們便要轉「火船」。

梅：紅船戲班轉船之後，都會來港嗎？

普：當然會，那個時候有覺先聲、太平劇團等，當時的劇團都有紅船，即使不落鄉，都有一隊紅船。

梅：就是說紅船班會去戲院演戲嗎？

普：有的！最紅的紅船班，都是專門做神功戲的。雖然很少去戲院演出，但偶然也會。有時候兩個班期間有空檔，也會去戲院做幾天。譬如做五六天，便接下一台戲。

梅：那時是否也流行在天台演出呢？

普：那些是遊樂場。有西堤馬路上，近城隍廟的大新公司，一路過來海珠路，那邊有先施公司，都很大。天棚上有遊樂場，可以「揆波仔」、「揆階磚」、玩「木馬仔」等。地點就在現時的中山五路，從前叫惠愛東、惠愛西，現在叫中山五路。遊樂場的演出多是鄰居來看。

梅：一場戲有多少個座位呢？

普：有五六百個位。

梅：很大哦！

普：遊樂場都是依靠戲班的人來演戲以作招徠，所以戲院一部分位置是不收費的。香港曾經也有這種做法，例如愉園、荔園、啟德等。這些遊樂場就是依靠那班大戲招徠人進去，免費看戲，只有

十行前座較好的位置會賣票收費。

梅：普哥，你是下課之後才去探班嗎？

普：我只讀到三年級，都沒畢業。抗日戰爭期間，我逃難到連縣，就是廣東的西邊，在一間燕起小學讀三年級，現時這間小學還在那邊。我是一邊逃難，一路上學，連縣那邊比較安全。

梅：那麼你們就是一邊逃難，一邊追隨戲班嗎？

普：是的。家父那時候擔一個戲班，戰亂的時候沒甚麼規模，都是一幫志同道合的朋友走在一起幹活。

梅：戰爭期間紅船有沒有做戲呢？

普：有的，有紅船，但都被日本人炸了。有一次有幾十隻紅船停靠在岸邊，日本人來了，一個炸彈就毀了所有船，從此之後便再沒有紅船了。後來出現了畫艇，如果是大班的話，有兩隻畫艇變成一對，下層放箱子，上面鋪平，給人居住。

梅：紅船是甚麼顏色的呢？

普：是朱紅色的，不是花紅色，而是朱紅色。

紅色帶點啡，船身畫上花。

梅：有花的嗎？

普：有的。

梅：這些花有沒有顏色呢？

普：有的。

梅：好漂亮啊。那紅色的部分是船身嗎？

普：是的，那是船身。

梅：那真的很有氣勢哦。

普：很漂亮的。而且，這些大班除了有兩隻紅船之外，還有一艘畫艇。紅船的年代我們沒有畫景，音樂師傅坐正面的中間，搭棚的人為了美觀，就用花來裝飾船上演戲的地方。他們用竹織背幕，稱為「搭」，畫上花和龍鳳等紋飾，那裏又有虎度門。

梅：都在兩邊嗎？

普：是的，分開兩邊，可以撥開讓演員走出來。

梅：有多大？好像佛山戲台那麼大嗎？

普：差不多。那個年代的戲台不很大。佛山的

戲台已經很標準。

梅：在紅船看戲要多少錢呢？

普：不知道要多少錢。多數是神功戲，神功戲兩邊有「子棚」。甚麼叫「子棚」呢？那是給金主的家屬坐的地方，都在戲台的兩邊。

梅：是兩邊不是中間嗎？

普：是的，中間的這些叫「逼地」，就是給其他觀眾鑽進來佔位子看戲的地方。如果有幸進到「逼地」，便能近距離看見老倌，要不然就要在外面看了。紅船上的棚都有蓋，一路到底下，下面看戲的地方也有蓋。在戲台兩邊看戲的人都是有錢人，與鄉紳的首長、鄉長、縣長等來看。每邊有過百人，中間就不用說了，因為中間的位置不收費。

梅：但現在中間的位置最貴。

普：那個年代是不用付錢看戲的，因為都是神功戲。做神功戲講究興旺，一台戲有很多人看表示認受性高；反之如果一台戲沒有甚麼人看，這個班明年不會有人請來做戲的。

梅：那有沒有外江班上紅船一起演戲呢？

普：沒有，全都是粵劇。但我們粵劇戲班有時會去江西演出，有時去到湖南、廣西，去上海也有。上海的四大遊樂場，包括大世界、快樂世界或逸夫舞台等。那個時候不只去南洋、美加等，全世界都有我們戲班的組織，甚至南非也有。

梅：古巴也有。

普：古巴更加有，古巴那邊長期有戲班，還會來香港及大陸請藝人去演出，我差點也去了古巴。有一次沖天鳳約我一起去，沖天鳳是好厲害的文武生，和新馬師曾是師兄弟。那時候感覺比別人少了一兩塊美金的工資，我便決定不去了。如果十幾歲便出國，就不會在香港發展了。

戰爭前後的古老戲

梅：那個時候的古老戲和現在的古老戲分別大嗎？

普：當然很大，例如《斬二王》就比現在的版本長很多了。你看過的《斬二王》有沒有小生戲呢？

梅：沒有，是小武戲。

普：其實《斬二王》本來有小生戲的，不過是頭場，是鄺瑞龍弟弟的戲。還有很多東西的，有些改了，有些保存至今。從前《斬二王》有兩兄弟和嫂子，即正花旦，去「白鼻哥」的反派人物。奸人看上了嫂子，調戲她，被鄺瑞龍擊退。奸人回到家中，深心不忿，帶着人馬去莊園，打了個夠。鄺瑞龍這邊寡不敵眾，他與妻子即正印花旦及小生便沖散了。

梅：小生就是他的弟弟嗎？

普：是的，叫鄺瑞琪。他們沖散了，後來被員外救了。現在《斬二王》的版本刪了這一段戲，沒有小生戲，因為需時太長了。

梅：甚麼時候開始刪了小生戲呢？

普：沒有紅船班之後便刪了小生戲，因為時間太長了。當年的版本亦要做七個小時，正午十二點鐘開場，演到晚上七點，直至大光燈亮起。那時沒有電燈，但有氣燈，用火水「揼氣」的。當年紅船班有人做尾場，有人做頭場。做頭場的吃尾圍飯，做尾場的吃頭圍飯。船上有伙頭，有專人撐船，叫

「篤水鬼」。

梅：「篤水鬼」即是船夫嗎？

普：沒有人叫船夫的，親切一點，老友鬼鬼。大老倌做尾場，吃頭圍飯，由伙頭及船夫們合力把膳食帶到台後讓他們吃。

梅：甚麼時候吃頭圍飯呢？

普：大概五六點。

梅：普哥，你小時候有沒有一起吃？

普：小朋友哪有資格在紅船演出？那時八年抗戰已經開始了，我六歲的時候戰爭已經打了兩年。

梅：你有沒有演過《斬二王》中任何一個角色呢？

普：小武戲演得多了，因為我十幾歲的時候，常常有演。和平後回來，十三四歲，多做落鄉班，常常做這些古老戲。但那時候，戲班多做最潮流的曲本戲。

梅：最潮流的曲本戲……

普：那個時候有很多新戲出來，《胡不歸》出現得更早，《胡不歸》已經是戰前的了。

現在說《斬二王》。《斬二王》是個排場戲，每一個排場都有梗曲梗白，排場都好多，結拜都有四個，一個「博撞結拜」就是鄺瑞龍和夫人沖散那一幕，有一個山賊攔途截劫，山賊那麼厲害，鄺就打他三撞，山賊如果撐得住，鄺就服氣。山賊說好，打了三撞，山賊沒有倒下，大家和解，這就是「博撞」排場，識英雄重英雄。鄺想既然他無家可歸，就來山寨跟他就地結拜。

梅：是哪兩個角色結拜？

普：是鄺瑞龍和一個山賊。

梅：哦，這段我們看不到了。

普：是的。很久沒有做了，因為沒有遊湖，沒有困莊，沒有沖散，沒有鄺瑞琪這些，就沒有了，這個結拜在暗場做完。第二個結拜就是「拗箭結拜」，第三個結拜就是「斬帶結拜」，第四個結拜是「柳營結拜」。司馬揚、鄺瑞龍和張忠在柳營結拜再班師回朝。你說是不是四個結拜？

梅：是的。

普：這就是四個結拜排場。還有一個就是現在都不做的「觀星」排場。「觀星」排場，另一個是現在都不做的「投軍」排場，「觀

星」排場就是在「拗箭結拜」之前做的，看一下東南方，東南方有能人，我們就去這裏找能人，之後才投軍。

梅：之後才投軍？

普：是。

梅：那觀星是誰人觀啊？

普：是苗信，那個軍師。

梅：那，普哥，沒有「博摚結拜」是否很可惜呢？

普：做不完這麼多戲了，所以一直就減少了這些，重要的就留下來。

梅：「粵劇之家」刪減了的戲，其實很久以前已經沒有演過了，對嗎？

普：是的，已經很久很久了，和平後，沒有落鄉班的時候就已經沒做了。

梅：那「粵劇之家」現在做的版本大概是多少年前的模樣呢？

普：這個就是和平後的了，這個戲是大家爆肚的，後來說開這個戲，由我說出來，叫葉紹德寫，我講他寫，就成為了曲本。

梅：我找到一個可能都是更古老的版本。我們「粵劇之家」的第一場已經是他們的第十三場了，不知道為甚麼這個版本有這麼長，人物複雜到令人看不懂。普哥印象中有沒有遇過這麼長的《斬二王》？

普：我都演過。和平後回來和李翠芳這個名旦去了四邑，即台山那邊，她一定要你做這麼長。

梅：七個小時？

普：十二點鐘開場，做到大光燈着，就天黑了，便全部做完。同時，一路過來，這些人對於爆肚不習慣，少了爆肚的戲了。少了爆肚的戲就少了資料，少了唱情，少了這些東西，就一路縮小，就沒有七個小時這麼長了，就五個多六個小時。由男花旦來演，往時有千里駒、余秋耀、嫦娥英、鍾卓芳等都是乾旦。

梅：同一輩就是他們了？

普：是的。李翠芳晚一點點，但是很有名，那時做封相，曾三多是很威的，他一定捧聖旨，做「大雜薈」封相。坐車一定是靚次伯。而推車，就算

戲班中有更多靚花旦，都會讓李翠芳做。我有幸跟嫦娥英、李翠芳做過戲。他推車很精彩，好看。

從前的小武戲

梅：那個時候你就是做小武戲嗎？

普：是的，那個時候不只做正印小武，是做日戲。

梅：先做小武的？

普：我那個時候就做《斬二王》的頭場，包括「斬帶結拜」、「投軍」、「拗箭結拜」，下來就是「柳營結拜」，之後就交給正印小武做了。正印小武就做「三奏」、「困城」這些。但是我一樣都做過，我做文武生的時候不是就做過了。

梅：那個時候的小武戲和現在我們見到的小武戲有甚麼分別呀？

普：現代的粵劇戲班多多少少受京班影響，融合了一些京戲的身段和功。那時候的小武不同，較「硬淨」（註：硬橋硬馬）、開揚、好闊，演南派。

梅：普哥，不如多講一些南派。你做小武的時候，那種南派的藝術特色是怎麼樣的？

普：剛才已經提及了，他們都很「硬淨」，沒有現在那麼花巧，一下就是說一下，拉山就是說拉山。我們那時候拉山是這樣做的（註：普哥示範），不是現在京劇化的雲手。京班稱之為雲手，我們南派的版本叫拉山（註：普哥示範）。這樣的，好硬淨，沒有京戲那麼注重美感。

梅：南派的「硬淨」是否與紅船木人樁法有關呢？

普：不是，實在不是與木人樁有關，乃是與過來教我們的那班人有關。可以這麼說，我們都是受少林功夫影響，我們的功底都是洪拳的。

梅：那普哥你都是學洪拳的嗎？

普：是的，那個時候都是學洪拳的，開四平大馬。古老就是這樣，這些古老的一看就知道，或者這個潮流的，就有分別了。所以現在的小武戲多了京味，對不對？

梅：可不可以講，從練功開始，到學功夫，到搬上舞台的過程？

普：我跟着家父，沒有正正式式練過這些東西。但我的師傅叫陳少俠，就是名旦嫦娥英的令

弟，我拜他為師。他那個時候是小武，教我們跳大架、紮馬、練功、走圓枱、壓腿。我們不用飛腿，我們稱之為「掛腳」（註：「掛」粵音 kwaa3）是這樣踢的，是這麼起的，不是這樣的，是右面的。我們都用右槍，不是左槍，京的就是左槍，我們的是大刀把。

練功的秘訣

梅：那個時候用多少時間練功？

普：早上起來就開始練了。

梅：吃過早飯練？

普：空腹就開始練，所謂這些四平馬，要「拿頂」。「拿頂」是怎樣呢？要起虎尾（註：即現代人的「倒立」），對着牆，按着腳，伸出去，練甚麼呢？練腰力、手力，還要谷魚（註：即現代人的「掌上壓」），收身、收肚腩，現在我做不來了。

梅：那每一天練功要練幾個小時？

普：所謂一炷香的時間。

梅：這麼短時間？

普：是的。需要用體力支撐下去。

梅：即是「拿頂」也要支撐一炷香的時間嗎？

普：是的。

梅：那麼時間真的很長哦，好厲害呢。那整體每日練功幾小時呢？

普：大概兩個小時。我五十幾歲都在一個練功場，穿高靴，綁大靠來練，練五個小時。

梅：反而成為大老倌之後練習更多嗎？

普：因為要追趕上去嘛，現在我們不練功了，我們吃老本，八十幾歲還是能企穩。

梅：好厲害，看你做霸王，好震撼呀。你在台上傷心的時候，我也會哭。

普：做到你感動。

梅：感動！你一出來就不同了，絨球輕輕微震。你的戲從絨球開始。

普：實際，做霸王呢，首先，要腰腿有力。表面上看沒甚麼，但實際上難度極高，因為身邊四周圍的東西都是軟的，你轉過身好容易就將這些東西飛起。為甚麼人家稱花面為「淨」呢？就是說乾淨

的意思，這個花面完好無缺。例如，你不小心黏上了一條鬚，拔下來，臉上的顏料便糊開了。鬚子旁邊有兩條「千巾」，又有兩條盔頭穗，還有後牌的一對穗。另外，劍柄上方又有穗，很容易飄落在面上。所有軟的東西又好容易落在地上。靠裙亦是軟的，一轉身，拿起好像沒有重量，其實在台上走，轉身時就感覺它很重。

梅：難度在哪裏呢？

普：是定力，怎樣控制這些鬚，如控制得好所有這些軟的東西不會亂飛。有的時候便轉身，你不經不覺用點力，它們便會到處飛。有風嘛，被撞到，它們便會飛起來了。但是，怎麼在轉身轉得好凌厲的時候，感覺很爽朗，身上軟的東西又不會飛起來呢？怎能讓這些東西隨着你的身體和步伐走呢？這就關乎控制了。

梅：怎麼控制呢？

普：視乎你的功力有多深，視乎平日有沒有練習。每天掛好鬚，穿件靠，練習五個小時，如何車身，想翻身，鬚如何能不到處飛，黏住頭頂上的絨球就慘了……

梅：就是說，令觀眾看見軟的東西，感覺很穩定的話，你們其實還是用了力，這種力是從哪裏來的呢？

普：就是有空閒的時候要練到你怎樣轉身，就是說忽然之間，要轉這邊，鬚要怎麼樣，怎麼走。你不鬥力，要拉過來。實際上這些力度不能說出來，完全講不出來，要自己去領略。

《斬二王》的二花面

梅：《斬二王》的廓瑞龍其實是二花面來的嗎？

普：是的，現在沒有了。那個時候就是二花面來的，所謂有曲白的班。當時二花面的地位就被正印武生取代了。為甚麼呢？因為正印武生亦會開面，在此之前武生是不開面的。

梅：正印武生也開面？甚麼時候開始正印武生會開面的呢？

普：由曾三多大師起。

梅：開面的都是叫武生？

普：都是武生。因為這個二花面的戲，沒有甚

麼戲了。將這些二花面戲，重頭的，給了武生做。

梅：那麼，二花面是甚麼呢？可不可以多介紹這個行當給我們認識？因為現在沒有了。

普：二花面就是二花面，還有大花面。大花面就是專做文戲的，二花面就是做張飛這些，還有「王彥章撐渡」，你看過這個版本沒有？

梅：我聽說過「撐渡」，但從來沒有看過。

普：這個就是二花面戲，「王彥章撐渡」。

梅：那麼，沒有二花面是否很可惜呢？

普：沒有這個行當很可惜，但是有人補替回來就沒事了。為甚麼我會做這麼多角色呢？因為這些戲需要，它需要做花面。《紫釵記》做完崔允明又要做黃衫客，實在這個是二花面戲來的。

梅：黃衫客是二花面戲？

普：是的。反而這個盧太尉是大花面戲。

梅：明白了。那麼，普哥，你現在可以跨這麼多行當，年輕人應該怎樣繼承呢？他們未必可以像你這麼厲害，能演這麼多行當。

普：不厲害、不厲害。最重要是肯學，肯練習。不是說做，不是說看完就做，這樣不行。你看完尤聲普是怎樣的，有尤聲普的一套東西了，你自己要怎麼做，力度去到哪裏，你的表情要怎麼樣，你自己看不到。只「知道」一個模樣，你是沒有生命的，是不是？你練習，尤聲普做這一下是這樣的。

思考他為甚麼要這樣「整鬚」呢？左手「整」是不是很順呢？就要練習。原來要這樣，這個力度是怎樣的，「整」鬚的時候眼睛要怎麼看，這個手是不是空的？應該如何？要練習，又要練得到！我們是練出來的，不是說我想「做」甚麼，就「做」甚麼。在戲曲裏面是「做」不到的。

十個必學排場

梅：如果為了特別一個行當，譬如二花面，或者武生，或者丑生的行當，要挑十個年輕人一定要學的排場戲，你會挑哪十個排場呢？為甚麼呢？

普：如果挑十個排場的話，丑生的就要挑「寫婚書」。

梅：請說明一下，為甚麼要挑「寫婚書」？

普：因為「寫婚書」裏面的丑生差不多是主。

梅：有些甚麼特別的功架？

普：功架就不算多，要四個人做。一個小武，一個彩旦，一個花旦，還有一個丑生，四個人做「寫婚書」。怎樣「寫婚書」，怎樣你寫我，我寫你，甚麼甚麼，寫完之後，把彩旦推出去，半個身搭住彩旦寫書，這邊又搭住紅旦，看過《紅了櫻桃碎了心》沒有？

梅：看過，有看過。

普：裏面就有這樣一場「寫婚書」。波叔那個是小武，陳錦棠那個也是小武，一個正印花旦，一個第二花旦這樣。實在是把「寫婚書」放在現在的潮流戲。

為甚麼我們說最好承傳這些古老戲？因為可以借助於排場戲。我們以前那班開戲師爺，好多是拿排場戲出來，加點新曲進去，這個排場放在這裏，婚書」。

那這套戲就活好多了。所以學排場戲不僅只是做，還可以借助於它。我這場要擊掌，要「西蓬擊掌」，那你就可以借「西蓬擊掌」這個排場來與她做。

梅：那十個排場裏面有沒有「西蓬擊掌」？

普：武生可做「西蓬擊掌」。武生有很多戲，實在《斬二王》的「困城」、「擘網巾」、「拗箭結拜」這些可以學，可以分拆開來做，不用連在一起做。所謂「撐渡」排場，就是「王彥章撐渡」。以後，人們就不用做整個「撐渡」排場，而是借一點來做。這樣你可以學到它，可以借用。「女罪子」、「梨花罪子」，花旦也要學。還有小武和花旦的「戲叔」和「打洞結拜」，共十個，如果數的話一定很多，不過突然之間想不起來，你都肯定參考過很多古本吧？

梅：希望將來的年輕演員看到這本書，可以看看自己有沒有學到這些排場。

普：這些排場戲越來越少了，「斬三帥」已經沒有人做了。

梅：「斬三帥」？

普：「斬三帥」不是《三帥困崤山》的三帥，是

「斬三帥」。

梅：知道，知道。還有沒有一些東西傳統有，但是現在這個版本沒有的呢？

普：《斬二王》沒有了「困莊」，沒有了「過山過橋」，沒有了「博搥結拜」。

梅：「過山過橋」是在甚麼時候的？

普：在「困莊」之後，帶老婆走，便過山，在沖散之前。

梅：那這部分就是和平之後就沒有了嗎？我們現在是否要努力保存南派藝術呢？南派藝術是否很重要呢？

普：當然是的。我們從南派出身，我們不可以數典忘宗，難道自己的老祖宗都可以忘記嗎？我們這麼辛苦的一路走過來，應該記得這些東西。大家應該知道，我們是從這裏出身的，要懂得講出身、講歷史。正如你問我：你去過紅船沒有？我說我去過。但是你問裏面的間隔，我便不太清楚。裏面有很多間隔，有上下鋪，有趟門，是一個人睡的，兩面的。我知道的，但沒有見過。

梅：普哥，你對年輕演員承傳粵劇的傳統藝術有甚麼寄望？

普：唉，真的很難講。因為一班前輩做潮流戲做得很好，現在講四大名劇，仙鳳鳴的戲，到雛鳳鳴接手，可以說他們都承傳下來了，承傳的是仙鳳鳴這些戲。實在是甚麼呢？我們承傳的也是那個時候的新戲。我們這一輩人怎樣承傳的呢？哪個老倌好，武功好，我在這裏「開」的時候沒有翻，但這位老倌一翻，忽然之間就覺得好厲害！以後跟着做這個翻，我就不算演過這一個戲，這樣下來我們便繼承了前輩的東西。不過個方法來做，往後感覺沒有這個翻，我就不算演過這一個戲，這樣下來我們便繼承了前輩的東西。不過這些戲就拆不散。現在這些戲就拆不散。比如《花前遇俠》有甚麼呢？唱而已，做而已，大家對排場呢，可以拆散來做。現在這個《花前遇俠》現在做不來了。

梅：關於腔，「斬二王」的戲裏面，有甚麼特別的腔，怎樣才能夠經營得好？

普：後來皇帝上來城樓有幾句腔。

梅：是哪幾句啊？

普：「為王無道！」「斬！」「哦，斬！」「斬！」

斬！斬！（拉腔），為王無道過刀傾」，就差不多是這些腔，就兩個是這麼上下的。還有「醉酒」，「叫就叫內臣，擺皇駕，金鑾走動。」這些所謂腔，就隨時都有。

梅：是否叫「左撇」？

普：這些是「左撇」。古老東西都唱左撇，不是唱霸腔。

梅：那甚麼時候唱「霸腔」？

普：「金露寺」會唱霸腔。但桂名揚不這樣唱。

梅：明白，明白。

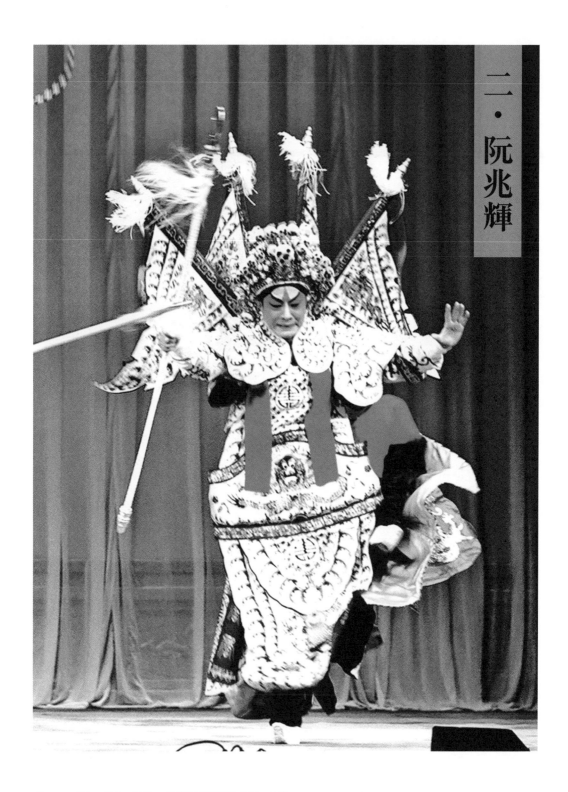

阮兆輝年輕走埠星馬時曾演過《斬二王》，所以在「粵劇之家」修復此古本時也全力參與。他在訪問中憶述當年劇本整理的過程及分工，詳細解釋為何新金山貞所提供的資料十分可靠，還分析當年香港這種古老戲如何在摩登世界中逃避淪落消磨的厄運。至今，在香港一直留存的《斬二王》古本極為珍貴。他亦淺談此戲中已消失的行當，包括陀樑旦及二花面等。例如，在《斬二王》的前身《斬鄭恩》

中，趙匡胤一角原是大淨，鄭恩一角原是二花面。

由於《斬二王》沿用了很多古老排場，他對此深感安慰，還逐一分析戲中的各個排場。他覺得我們必須搶救粵劇南派藝術，刻不容緩。他認為古典的《斬二王》能重新呈現，在當代舞台的意義十分重大，因為保留一齣《斬二王》，便等同保留很多古老排場。他也詳細解釋「粵劇之家」在修復《斬二王》全本的時候，一開始便是「沖散」，在此之前的枝節都被去除了。同時去除了很多戲劇主線以外的枝節，例如修復版他還深入淺出，仔細描述戲中每個古老排場必須保留的重點，並分析歷來戲班的爭拗和共識。修復後《斬二王》的古老排場包括「斬帶結拜」、「投軍」、「禾花出水」、「大戰」、「拗箭結拜」、「擘網巾」、「大排朝」、「拜印」、「登殿」、「配馬」、「鬥城」等。

南派傳統粵劇藝術 —— 經典粵劇古本《斬二王》　　54

梅：陳劍梅

輝：阮兆輝

「粵劇之家」的劇本整理

梅：「粵劇之家」當年為甚麼決定修復《斬二王》？當年團隊中有甚麼人？

輝：「粵劇之家」之所以成立，就是秉承我們從前香港實驗粵劇團的宗旨。因為我們一班人實驗了幾十年，慢慢地劇團的名字好像不太貼切，於是再改革，再成立一個團體，叫做「粵劇之家」。「粵劇之家」全名為粵劇藝術發展有限公司，這個名字有點長，很難記，於是我們在行動的時候，譬如在我們演出、開班等，就叫它做「粵劇之家」。「粵劇之家」讓人容易記得。為甚麼要演出古老戲？我們一向的宗旨都是，有創新的部分，有發掘古老戲的部分，有推廣的部分，有傳承的部分。我們從來也沒有違背過這四個宗旨。既然有一班人還能演，於是我們便想修復《斬二王》，重新把它呈現在舞台上。

梅：何年何月演出呢？在哪裏演出呢？

輝：一九九四年九月在沙田大會堂和荃灣大會堂演出過。

梅：當時為甚麼會選《斬二王》而不是其他「江湖十八本」的戲呢？

輝：其實「江湖十八本」的名字很虛，大家也不知道是哪十八本。我自己反對《一捧雪》、《二度梅》這些，難道沒有以數字為名的劇目就不是「江湖十八本」嗎？不會的。《斬二王》一定是十八本之一，或者《斬鄭恩》是十八本之一也說不定，這兩個戲其實很相似。《斬二王》是根據《斬鄭恩》發展出來的，因為《斬二王》中有很多元素，後來在《斬二王》裏沒有繼承。第一，我們所認識的《斬鄭恩》不長，頭一段並不豐富，《斬二王》卻不是。《斬二王》前面很豐富，而且混合了很多排場。然後名字也改了，鄭恩叫做鄺瑞龍，高懷德叫張忠，趙匡胤叫司馬揚。第二，《斬鄭恩》的陶三春是花面花旦，好像鍾無艷那種。很多花旦愛美，觀眾又喜歡花旦漂亮，並不願意接受花面，漸漸地《斬鄭恩》就不流行了，於是流行起《斬二王》。為甚麼會產生一齣《斬二王》出來？這個就是老前輩講給我們聽的故事。我們修復了《斬二王》之後，繼續希望它發揚光大。我在七十

年代也有做過這戲，當時只在啟德遊樂場做，可能沒有甚麼人知道了。後來到「粵劇之家」成立，我們就立志盡量發掘古老戲，《斬二王》是我們很想做的其中一齣，因為排場多，保留一齣《斬二王》，就等於保留了很多排場。

梅：當時「粵劇之家」要保存《斬二王》，討論的氣氛及情況是怎樣呢？我見到有些舊照片，不知是否輝哥你給我的，見到真的有很多人。

輝：是呀。

梅：很多人在討論，包括哪些前輩？

輝：有「普哥」尤聲普先生，很多人的，你叫我一一數出來都未必數得到。我們一班人一起整理劇本，一起修訂，因為我們都各有派別，執筆那位是葉紹德先生。我們就收納了很多個人學了的《斬二王》，即你學是怎樣，我學是怎樣，他學是怎樣，有的這裏出來中板，有的這裏出來唱滾花也說不定，把它們結合在一起。覺得哪裏比較順理成章一點，即是哪一個方式比較好一點，最重要是好看又合理，所以我們就逐一組合起來。曲白方面，不是真的寫過，只不過是重新記錄下來。

在一起，就由「德叔」葉紹德先生寫下來。

梅：團隊中的人在合作過程中有沒有爭拗？

輝：偶然會有的。我們想用甚麼鑼鼓，大家談的時候有人會反對：「喂！這樣好像不是太好，這樣好一點。」我們第一是少數服從多數，另外就是擇其善者而從之。大家討論，我覺得這樣比較好，你那點到底成立不成立？如果那樣東西真的成立，當然大家要服從，是不是？

梅：輝哥，可不可以舉一個例？就是說當時討論的情況是怎樣？

輝：很難這樣舉例，因為現在已過這麼多個十年了，也不記得了。

梅：是否有些當時幫忙的前輩已經去世了？

輝：有，新金山貞這位前輩。

梅：可否介紹一下這位前輩？

輝：新金山貞對事情很熟，雖然不是大紅大紫，但他的資歷很高，我們借重他的地方實在太多了。後面的「玉皇登殿」等都是他一手排出來的。當然，我們有很多資料加插在一起，可是我們一輩人的資歷也不及他多。後來我們發覺，不是大紅大紫的演員反而保留了很多東西。為甚麼呢？年代變更，我們叫做「省港班」的大班不落鄉了。為甚麼呢？「薛五叔」薛覺先生和「馬大叔」馬師曾先生的「省港班」，多在廣州、香港和澳門的戲院演出，很少落鄉了。那些古老戲正正是落鄉才做，如果你一早就紅了，一早就入了大班，基本上沒有機會做古老戲。我的師傅麥炳榮先生跟我說，他也不熟《斬二王》，他說戲班上常演《斬二王》的時候，他在做「第二種生」。他的意思是甚麼呢？他甚麼時候才有機會演《斬二王》呢？哪有他的份兒呢？他很坦白跟我說。即是說，他那一輩的人尚且如此，那麼有多少人真正演過《斬二王》呢？

「貞叔」是個很踏實的老前輩，他懂就懂，不懂就不懂，他不會要你。所以跟他提起《斬二王》時，他說是，那時候是這樣、是那樣……那我們當然請他出來問，那時候請他出來說從前的事。雖然我們很多人都學過《斬二王》，但是很多細節上的東西，他是比較明白的，他說出來很寶貴。所以，我們起初做《斬二王》的時候，都是他做老皇，禪位那個，即司馬揚的爸爸。

梅：貞叔是甚麼行當的？

輝：武生。

梅：嘩！他是武生來的，即是從前做主角？

輝：是的。從前武生擔很多戲，當然很多行當也有戲擔，但是武生最多。

梅：大概花了多長時間整理劇本呢？

輝：好幾個月。

梅：是否因為各個門派不同，所以才要多些時間一起磨合？

輝：《斬二王》這齣戲爭拗不多，各門派的看法大同小異，只有少許出入而已。

梅：是否因為古老戲，所以出入都不大呢？

輝：可能是這樣。同時，後來者沒有進一步

輝：……從來沒有甚麼變動的東西，當然能保留古老的元素，對不對？

梅：最大發展就是由《斬鄭恩》變為《斬二王》？

輝：對。但從《斬鄭恩》演變為《斬二王》早已是上幾輩人的功勞。

梅：《斬二王》比《斬鄭恩》好看，很明顯……

輝：是豐富一點，我不敢說好看。各有各的精髓，如果你說只做《斬鄭恩》那一段，其實跟《斬二王》是一樣的，我們不能說《斬二王》比《斬鄭恩》好看，不可以這樣說。不過《斬二王》前半段的戲是《斬鄭恩》沒有的。

梅：中國戲劇家協會廣東分會廣東省文化局戲曲研究室所發表的《斬二王》劇本，與你們的版本分別很大，他們的版本人物眾多，難於分辨，劇情非常複雜。他們的版本有幾十場，你們修復的時候為甚麼拿走了十幾場？

輝：從前我們也有幾十場，但因時間問題，現在的戲不能做得太長。

梅：拿走了甚麼？

輝：過場戲多數也沒有了。

梅：「粵劇之家」的版本，第一場是「沖散」，是這個內地版本的第十二場。

輝：我們第一場就已經是「斬帶結拜」。本來夫妻還有東西，有沖散、賊劫、燒莊、夫妻分散、沖散，然後……這邊廊瑞龍「落草」，全部有明場。到花旦走失了，懸樑自盡被張忠救了。這個版本是不是從廣西來的？

梅：是廣東省文化局戲曲研究室在一九六二年印行的，來源是否廣西我就不知道了。

輝：州府是州府，州府即是馬來西亞，即馬來亞、新加坡等地。不知道為甚麼，從廣東西部開始稱為下四府，就是陽江、電白等，即湛江那邊。下四府就連着廣西，這邊南番順就稱為上六府。當然南番順比較富庶一點，這邊南番順保留的東西，就不夠下四府保留的多，因為南番順在發展過程中，加插新的東西比較多，演出方式慢慢地改變了。所

發展這些戲碼，很少紅了的大老倌希望改進《斬二王》，所以它便沒有怎樣改變。從來沒有甚麼變動的

以下四府保留古老的東西比我們多。

梅：那個六十年代的版本，看似也是一位內地的「叔傅」憑記憶整理出來的。

輝：現在全部都是憑記憶說出來的了，從來古老戲就只存在於手抄本。我們從前學戲，怎會有個「叔傅」給你完整的劇本。我們完全沒有劇本，其實我們唱官話也不知道那個字怎麼寫。

梅：他們一套戲分很多天演出嗎？

輝：應該是一天之內。不過很早吃早飯，大概十二點左右開場，到天黑才做尾場，即是點大光燈才見到正印出場，是不是要做足七小時呢？我們現在就不行了。

梅：他們在第八場結義。有這麼多人物，你有沒有聽過呢？

輝：應該有的，但我們不是按着甚麼劇本去整理，而完全是單靠前輩口傳身授給我們的東西，然後整理出現在的版本。

梅：他們有很多行當啊！

輝：對！有很多⋯⋯有兩個六分（註：六分

是小武之下，拉担之上的演員），有一個大淨。同時，一個角色分兩個人做。我舉一個例，薛平貴在《綵樓配》是正印小生飾演，綵樓那一場，拋繡球那一場，是正印小生，不是小武。《山東響馬》頭一段都是正印小生做。

梅：內地《斬二王》的劇本當中，正旦很粗豪，亮相用很大的鑼鼓，能媲美文武生的亮相，有點似西秦戲的安排。西秦戲的正旦出場時也一樣似威風。

輝：你在當今世代接觸粵劇藝術，可能感覺正旦不應該這樣粗魯，對不對？

梅：我從小看戲就覺得正旦不應該粗魯。

輝：你錯了。

梅：但我參考近年中國的考古發現，知道商代武丁的太太，婦好皇后是位勇猛非凡的大將軍，懷孕之後可以頂着大肚子騎馬上陣殺敵。這種形象正好與西秦戲的正旦表現吻合，他們的正旦就是一個普通婦人，隨時需要開打就打。

輝：全中。正旦在很多地方戲，甚至崑曲，叫做甚麼旦，你知不知道？都是陀樑旦，是頂樑柱

的。那個旦叫做陀樏旦，崑曲也是這樣。所以，正旦是提起來做的，是地位很高的，是大氣的，是「眼碌碌」的。正旦其實是這樣的。

梅：甚麼時候才出現花旦呢？

輝：我們本身自己有十個行當，都是從外省來的。我們現在找到的大多數，可信的就是張五祖師給我們的。他是湖北人，所以我們有一末二淨三生四旦，與湖北的情形沒兩樣。

梅：那麼當時的正旦是花旦嗎？

輝：旦是正旦，陀樏旦來的。

梅：花旦是後來才出現的嗎？

輝：花旦後來才出現。當然我們有很多名稱，和其他地方戲有些不同。我們的「外」是花面來的，有云：一「末」二「淨」三「生」四「旦」五「丑」六「外」，「外」是花面。

梅：第幾花面？

輝：花面就是花面，比較粗魯的花面。因為淨，一末二淨的淨，我們廣東班是紅淨來的，即是關公、趙匡胤那類，我們叫做大淨。以前大淨有戲擔，所有關公的戲和趙匡胤的戲，都是大淨。那是很多年前的事了。

梅：二花面，是紅的、黑的、還是白的呢？

輝：不是，那是「外」。很多戲曲，很多地方戲，武松都是「外」來的。

梅：原來武松是花面嗎？

輝：這點不用再計較，因為我們受其他地方的行當影響，源流很多，無法確實了解源頭怎樣。例如，鄺瑞龍是二花面，現在用「生」了，沒理由反過來再開面，現在稍微演繹得粗魯一點便行了。

梅：是否若千年前，司馬揚是紅面？

輝：不是，不是這套戲。《斬鄭恩》的趙匡胤是紅面，就是大淨，現在《斬二王》用武生做此角。《斬鄭恩》的陶三春也開面，花旦也開面。

劇本整理的分工

梅：「粵劇之家」在劇本整理過程中，有沒有遇到一些特別的困難？

輝：大困難沒有。因為我說有「貞叔」當我們

的顧問。「普哥」的資歷也很深，加上我們一班人，每位從前都學過一點點，所以對某些東西很熟悉，討論的時候沒有甚麼爭拗。例如，滾花上，然後唱甚麼，然後是哪裏，或者圓台，然後撞上甚麼，大家意見都差不多。

梅：為甚麼大家都很熟還要幾個月才完成呢？

輝：你要把它全部寫出來。有些閒場根本沒有曲白，舊時演員上場之後「爆肚」。所謂幾個月的，我們不是天天坐在一起，討論幾個月的，絕對不是。

梅：那麼你們主要在哪裏整理劇本呢？

輝：記得不是很清楚。我們有時在餐廳，偶爾借一間餐廳的房，或酒樓的房，或者是某個地方的會議室……

梅：有沒有覺得很開心？

輝：這個一定！因為我們本身的意願是想修復它。雖然我學過，也做過，做過很多次，但從來沒有黑書白紙記錄下來。古老戲都是口傳身授的。

梅：在過程中有沒有特別的事件？

輝：初時應該沒有，大家都全心全力去做，甚至鑼鼓方面，大家都很緊張。

梅：鑼鼓方面是誰負責？

輝：鑼鼓方面不是「德叔」，「德叔」負責寫詞。

梅：那誰來幫忙呢？

輝：都是高潤權和他爸爸「根叔」，即高根叔等一班人來參與，當然他們也有跟自己的前輩溝通。

梅：鑼鼓方面有甚麼特別要注意？

輝：我們做古老戲，全部用大鑼鼓，全部廣東鑼鼓，沒有兩樣。所以所有鑼鼓點，全部都是大鑼鼓。尤其是《斬二王》這類，全晚都用高邊鑼。

古老排場的特點

梅：輝哥，可以逐一場戲說說嗎？

1. 「斬帶結拜」

輝：我可以分享我個人的理解，其實大家的做法可以不一樣。例如「斬帶結拜」一場，最初沖散，鄺瑞龍的老婆走投無路，斬帶吊頸，張忠出來救了

她。斬帶時，有人用箭，有人用刀。射箭射斷她的帶可以，用刀也可以，各師各法。然後下來都是唱一段「問情由」，問她為甚麼要吊頸。然後她說她的身世，不如我跟你結拜，男的說帶你回家，女的說孤男寡女，怕別人誤會，然後決定結拜。大多數情節都是差不多，所以注意的是，斬帶用甚麼方式。所以我們學排場，主要關心的是自己懂不懂，要不然說起話來發現自己甚麼也不知道。

2.「投軍」

輝：「斬帶結拜」之後是「投軍」。「投軍」，鄺瑞龍沖散之後落草為寇，張忠去了投軍。「投軍」又是另一個排場。我們有整理我們的三綱，甚麼天地人……甚麼三略六韜，可能有些說戰守和，我們便用戰守和，因為覺得戰守和好像比較正確，所以我們便用戰守和。

梅：劇本談及三略六韜時候，會提及很多動物……

輝：那是陣法！動物就是三龍四鳳五虎六豹，那是三略六韜。

梅：是象徵嗎？

輝：是的。一文韜二武韜，三龍四鳳五虎六豹。

梅：是的。

梅：但象徵甚麼呢？我們看兵法也沒這些東西，但大戲中卻有。

輝：是這樣的，這個我想是象徵心態。即你講股市，甚麼叫牛市，甚麼叫熊市，那是甚麼市？起便是起，跌便是跌，是不是？後來我想，都是象徵勇猛，即兇猛到甚麼程度，或者狡猾的韜略，狡猾到甚麼程度。那是心態，是感覺。以往我真有聽過「豹略」這個名稱，這種戰略非常兇猛。獅子、老虎和豹之中，豹是比較兇殘的，所以「豹略」應該很可怕。

3.「禾花出水」

梅：接着是「禾花出水」。

輝：「禾花出水」是描述山寨王使用的，就是說正統的軍隊元帥不用「禾花出水」。「禾花出水」的主角在「衣」邊上、「下場門」上。有人會懷疑，為何人人都在這邊出，那個人偏在那邊出呢？這些非

正統的將帥，不屬於軍隊，只是山寨的賊，所以有這個安排。可是，海洋大盜也有正義的，是不是？正如朝廷也有腐敗的。所以，山寨王出場亦有大陣仗，也有手下。就是說交叉過位，然後出來上高枱。為甚麼叫上高枱呢？他是坐在高台的椅子上，表示他在山寨，而非一個軍營，沒有帥壇。這個排場叫「禾花出水」，是一個程式。

梅：「禾花出水」這個程式中有沒有其他特別的點子？

輝：沒有。如果聽到報訊，忽然間覺得生氣，可以翻身跳下來，這是准許的。可是大多數人覺得，沒有必要在這個時刻跳下來。

梅：古老戲的排場，其實很方便業界隨時在別的戲碼中借用。

輝：如「點絳唇」及「禾花出水」這類，是一個程式。如果名門正派的大將，皇帝有令，做元帥，出發打仗時，當然用「點絳唇」。在這個排場上，程式上不會用「禾花出水」。以《斬二王》為例，張忠用「點絳唇」的牌子上，鄺瑞龍則用「禾花出水」。

4.「大戰」

梅：「大戰」打甚麼呢？

輝：打南派把子，「大的小的」、「一炷香」、「十字」、「背劍」、「扒龍船」等。「扒龍船」比較少用，有「三槍」、「平拮」等多套把子。我們的把子不同京班的，京班一套內有很多套把子。我們的並非如此。我們打完一套，過位，重打那一套。就是說「合展」的意思，即重複。我們的把子一套其實很短。「大戰」裏面，有一樣東西值得提，就是「踢馬頭」。通常鑼鼓「七才頭」，打完七才……兵上完了，主角才上場。最後去到台口，那個第一手下就會一蹺腳，踢他的馬頭，主角會退後。有人說：「那是主帥，為甚麼你要踢他的馬？」其實就是說佈陣。那隻戰馬衝得太厲害，戰馬是有自己心勁的，那帶馬的人怕跑馬衝得太厲害，去了別處，或者不依陣勢之類，便打它。所以主帥退一退，然後才紮架。這個並不是手下去打主帥，他是怕馬衝得太厲害，所以擋一擋而已。

梅：京班的打法會精緻一點和複雜一點嗎？

輝：不會。京班一套把子是長的，很多下數，

廣東班一套把子，是不長的，只有幾下。

梅：輝哥，相對於京班，究竟南派的戰爭場面美在哪裏呢？

輝：京班的標準是美觀，把子的套數也很美，而且他們對槍把刀把等的把，都很有研究。南派都有，但南派的氣勢從「硬橋硬馬」而來。就是說，一隻槍發出去，感覺似是刺出去的樣子，京班沒有着力在這個地方。當然大家也有好處，所以南派的馬步是重要的。

梅：演南派如「大戰」排場要做得好，應該練習甚麼呢？

輝：練習馬步和手。我們並不只是看手，也看腳。因為如果你走錯一步，在舞台上你的手也不會順。走錯一步，整個人的身體方向就會不順，你會自己妨礙自己。所以練把子，很多人以為快便是好。手固然重要，但更重要是腳，因為腳影響你整個身體和方位。

梅：怎樣才可以練成腳上的功夫呢？

輝：練習到自己習慣行了。你不常練，你上台也不習慣，不習慣便沒有用了。為甚麼在電光火石之間，你還能夠記住哪隻腳在先，哪隻腳在後呢？習慣了之後，一切的步伐變成本能。整套把子打下來，其實就是一種本能。

梅：明白了，就是我們所說的 Muscle Memory，即肌肉的記憶，不是頭腦的記憶。

輝：甚麼是本能呢？譬如我們在台上，如果這邊有人叫我，我一定換腳回望。這是本能，你不換腳身體便扭住了，如何望呢？對不對？

梅：這樣做，在台上也好看。

輝：對。所以必須練功。不是壓腿、落腰，又倒立、「谷魚」（註：即現代人的「掌上壓」）等，不是這些。

梅：那怎樣才算是練功呢？

輝：練腳步也是練功。

梅：如何練呢？

輝：有幾種，一種叫「走圓台」，現在人人也會。我們又要踩身型，就是說逐步走，看看如何可走得漂亮。

梅：是否一定要對着鏡子走？

輝：我們以往沒有鏡子，只可以對着師父走。如果我們走得不好，會被他罵。現在則是由同學、師兄弟，互相觀察，我看你、你看我有沒有問題……

梅：現代人沒有你們那麼幸運，有師父經常在身邊……

輝：現代實在比我們幸運多了，又有鏡子，又有壓腿用的器材，是不是？我們那時甚麼都沒有，隨便找些東西一放，便壓下去。

梅：但現代人，沒有師父在身邊，就只得一面鏡子、一個器材……

輝：當然師父教了才開始學的。我們當年天天都對着師父。

梅：那麼，現代人有甚麼資源？

輝：如果你聽話，對師父好，又勤力，師父自然疼你，自然會教你，是不是？我很幸運，我的練功老師沒收我錢。袁小田老師九年以來教我每天練功，一分錢也沒有收過。

梅：他為甚麼對你這麼好？

輝：因為我勤力。他覺得小朋友捱更抵夜賺錢，將來長大了賺到錢再作打算。他真的這樣想。

梅：你九歲時就跟他嗎？

輝：應該是八歲。

梅：他在片場內有空就教你嗎？

輝：不是在片場的。我每天早上都要練功。

梅：每天早上要練多久？

輝：由七八點開始，有時三有時晚些。他自己也要拍電影，有時我也會因拍電影遲到。一般練到他說「收工」，便去吃午餐。

梅：整個早上都練功嗎？

輝：整個早上。不只我一個人，是有一羣人一起練。

梅：他只是沒收你錢嗎？

輝：不是。他有幾個兒子，袁和平、袁祥仁等一起練功。

梅：他是順便教你的？

輝：是的……當然有很多徒弟需要交學費，他不是不收錢的。

5.「拗箭結拜」

梅：接着是「拗箭結拜」。

輝：「拗箭結拜」在很多戲中也常應用。這個排場包括兩場戲，口白繁多，唱情甚少，梗曲梗白。就是說一定是那幾段口白，不能說其他的。內容關於兄弟結拜。究竟這個排場最早從哪裏而來，我也不知道。但《斬二王》裏面這個排場，就一定不是歷史上最早的。但《斬二王》在當時其實是新戲，那時候借用了一些排場，這些排場是從《斬鄭恩》而來的。

梅：嗯。

輝：「擘網巾」。

梅：「擘網巾」？

輝：就是說，通常「拗箭結拜」會連着「擘網巾」。

梅：多數是。那些情節後面多數是「擘網巾」。但是否每一齣都一樣，那不一定。

梅：但是分開來單獨應用也可以嗎？

輝：可以。有些「拗箭結拜」之後是「嘆五更」。在《斬二王》中，「拗箭結拜」完了就是「擘網巾」。「拗箭結拜」之前必是「大戰」，當中有一番龍爭虎鬥。

梅：「拗箭結拜」有甚麼要點？

輝：張忠挑了酈瑞龍下馬，酈瑞龍後來拿着弓箭在思考：他剛才不殺我，現在我一箭把他射死，豈不是忘恩負義？於是他把箭頭廢了，所以叫做「拗箭結拜」，把箭頭廢了，那就是沒有箭頭的箭。當然怎樣演得好，那些水波浪、腳步等，就看個別演員的修為了。

梅：有沒有看過哪位前輩演得特別好呢？

輝：我見前輩做的很多都很好。

梅：廢箭頭的話，會很抽象嗎？

輝：當然抽象，是做派，找枝槍把它削了。但是這樣箭就變得很短，你明白嗎？我們多數也找槍頭的。

梅：其實就這麼一下而已，如何分辨不同演

員的高下呢？

輝：那一下，是不能分高下的。但我有見過有些人用左手削，有些人用右手削。即有些槍左手拿箭，有些左手拿槍右手拿箭。兩種我都見過。

梅：以「拗箭結拜」為例，每個人都是這樣做，如果我是演員的話，我怎樣知道我做得比較有架勢呢？

輝：我們並不是比功夫，並不是比賽打筋斗，你打三個我打兩個，我就輸給你。其實這類戲是比做功，大家都說同一套口白，便見真功夫了。你說得好一點、緊一點，有抑揚頓挫，哪些地方並不是那麼用力，哪些地方特別提起……這類東西，其實就是指演員的修為。

梅：其實「拗箭結拜」這個排場很看重劇力，這個會否正好是南派發揮長處的地方呢？

輝：唸口白時提氣，是南派的特點。

梅：提氣是……

輝：即是「嗌」（註：高聲叫），例如「有且，呔！」，真是整個人的氣都提起來，現在多數「有且，呔。」（註：提出反面例子），這樣你的 Key（聲調）也相差很遠，是不是？口白的提氣真是很高的，所謂高亢，聲音，出去。

梅：這種東西在哪裏承傳回來？我們廣東大戲有這麼美好的傳統。

輝：我想有廣東戲以來就有了，後來慢慢大家斯文了。我們學的時候，一學古老戲就是學這樣說話，因為叔傅罵：「這樣怎麼行？做小武！」好像武松和張忠等，是小武，怎樣可以「浸淋豆」（註：不夠強硬）？所以要學提氣，叔傅當年沒有咪高峰，但他們在台上說話，連戲院最後一行的觀眾也聽得到。

梅：學唱會不會比學講口白容易？

輝：你有沒有聽過千斤口白四兩唱？真的！我們會深深體會到，因為唱，起碼大多數有板式，有音樂，你會有支持，有些依靠；口白甚麼都沒有，說得好不好全部就是聽你，像滾水白焓，鹽也沒有、糖也沒有……口白說得好，那位演員就是登峰造極了。

輝：我不敢這樣說，因為學無前後，達者為先。我們是練「懵功」（註：漫無目的的恆常練習），我們稱之為「做」。練功的時候沒有想東西。我們不要想那麼多東西，不要想怎樣會漂亮一些，先練好功，慢慢再琢磨。

梅：如果是口白的話，怎樣練呢？

輝：不要忘記口白就是功的一種。你怎樣提氣，怎樣把字吐出來，就是功，不能拖泥帶水，是不是？我們從前就是唸那些古老口白。

梅：氣勢又怎樣經營呢？可以說說這種南派的特色嗎？

輝：南派比較硬橋硬馬，講求「直」。你行出去，要「直」，要「挺」。如果做英雄人物，你不應縮起來。然後，你就將口白說得熟練，提氣來講，你明白嗎？

梅：南派的氣勢，我明白！提氣，提氣！

6.「擘網巾」

梅：「擘網巾」有些甚麼特別要注意？

輝：其實每個排場也要注意，沒有事情不用注意。要看你怎樣去設計那場戲，花旦有甚麼東西。譬如花旦說：「我圓台水髮很厲害」，你便要讓他表演圓台水髮，她便有得發揮。兩個生做甚麼呢？到底「車大鑊」還是單腳車身之類？即是你自己去找，戲不能假。戲一定要提氣，說好那一段口白，說好那些東西。

梅：戲是不是指戲味？劇情？

輝：劇情便是戲。你一定要明白那個戲，你才能把那個戲演出來。

梅：譬如「擘網巾」這場戲，有花旦，氣氛很好。其實這個戲通常是搞笑的嗎？

輝：其實絕對不應該搞笑！你想一想那個情節：那個花旦很慘，夫妻分散，別人放火燒莊，被賊打劫，走投無路，吊頸。被男人救了，跟他結拜，收留了她。她老公撞到之後，胡說那個男人跟

她有私情，十分冤屈。但為甚麼略為有些笑料是恰當呢？因為她的老公酈瑞龍是一個老粗，而張忠就比較有大將風範，兩個男人的型格完全不同。酈瑞龍是二花面，張忠是小武，行當不同，接着是兩個演員的劇中人不同，所以製造了很多矛盾。觀眾有時候看會覺得好笑，其實這是個悲劇，是不是？

梅：但你學此戲的時候，這一段是否已包含了喜劇元素呢？

輝：已經有些東西，但不准過分，少許而已。我們不是做諧劇，尤其是張忠，不能說笑，一句也不能說。

梅：酈瑞龍甚麼時候由二花面變成小武？

輝：是很後期了，因為我們失去了二花面這個行當。

梅：甚麼時候開始失去的……

輝：二次世界大戰之前。

梅：為甚麼會沒了？

輝：因為「六柱制」而沒有了這個行當。「六柱制」即是戲班主要以六個人擔戲。民國初期中國很

亂，內戰不息，在那段時間，有土匪，有軍隊打軍隊，又有軍閥，其實是民不聊生。如果戲班照舊以百多人一班為主，問題便大了。後來又由演官話改為演白話，一改之下，我們所有新戲，都沒有那麼多人物。給你演套《胡不歸》，你怎樣派百多人去演呢？譬如大花面、淨、生便沒有戲做了。從前紅船落鄉時，一個戲班有百幾人，我聽叔傅們說，在紅船出來做班一年只休息十六天而已，其他日子天天做戲。從前的戲有很多行當，但後期的新戲卻沒有了。

梅：從前紅船落鄉做戲是不是都是演神功戲？

輝：是。有些就不是神功戲，譬如收割時的慶典。所以舊時每班的「行Gong」（註：相信此Gong乃是銅鑼的一種，因為有說戲班接戲之後會在會館門前掛起大Gong）是很重要的，即是去接班，就叫做「行Gong」。

梅：哪個「Gong」？

輝：我也不懂，是崗位的「崗」還是一條江的「江」，我也不知道，總之有個職位叫做「行

「Gong」。那個人會每個鄉去接班。譬如他們六月「開身」……那個「行Gong」便自然自發地去油麻地、旺角、太子，逐一站到處問問，還有沒有人想請戲班做戲。例如，他會說：「你們要不要請戲班呀？我們是哪一班，在哪裏，我們班有甚麼甚麼老倌，有甚麼甚麼拿手好戲！我們來你這邊做五日，好嗎？」如果那位「行Gong」是好的，戲班根本沒有休息的空檔，一台戲接一台戲。

梅：「行Gong」即是班主？

輝：只是伙計。

7.「大排朝」

梅：輝哥，我們繼續說這套戲，「擘網巾」之後就是「大排朝」……

輝：「排朝」就即是老皇禪位。他們打勝仗回來，招安了鄺瑞龍，那些都是排場，「禪位」是個排場，所以那時是「貞伯」新金山貞先生演這個角色。最早期那個好像是「末腳」，老皇帝是「末腳」，白鬚的，或者蒼鬚的，傳位給那個，那個就是武生了。

梅：其實「大排朝」看下去一會兒便做完，但都重要，是一個排場。

輝：當然啦！這類短短的排場，也可以說是一個程式。

梅：是。

輝：所以重要，是因為牽涉很多人？

梅：要很多配合嗎？

輝：要識行，識唱，識鑼鼓點，識音樂，知道幾時開口。

梅：有甚麼要注意？年輕人要學的話，怎樣才叫做得好呢？

輝：這個世界沒有秘訣，都是要練，要學，要看。你練了，學了，知道位置在哪裏，你便要看別人怎樣做。

梅：所以即使做個兵也很要緊，因為可以在旁邊看。

輝：為甚麼做兵出身的，我們叫做「穿紅褲」呢？如果新晉演員從堂旦手下開始發展，他們的前景會更好。因為久而久之，戲場熟了，他會得到很

大裨益。因為站着看，不用做，便會越來越熟悉。

哪個老倌做會怎樣，我都看過，是不是？

8.「拜印」

梅：接着是「拜印」，「拜印」有甚麼特點？

輝：沒有特色。沒有說哪個做會比較多內容，又或者在哪裏打個筋斗，都沒有。

梅：「拜印」怎樣見功夫呢？

輝：看你拜得好不好看，你的身段，還有你能不能「食」鑼鼓點等。怎會沒有？你隨隨便便的或整整齊齊的行出來，兩者便差很遠。其實全部都是講個人的，因為戲曲本身就是欣賞人，如果人做得不好，有甚麼排場都沒用。

9.「登殿」

梅：之後到「登殿」……

輝：我們在場上，那是一個禪位式的「登殿」。即你來到，換過一件衣服，出來，我讓位置給兒子做，兒子換衣服出來，一定是「大開門」，「大開門」在衣邊上。很多皇帝都是在衣邊上，但他因為入去

換衣服出來，所以這個「登殿」，這個「大開門」，皇帝一定在衣邊上，這個是一定的。「大開門」是一段牌子，要用大開門的牌子上。「大開門」、「小開門」全國通用，甚麼劇種也有用「大開門」、「小開門」。

10.「斬二王」

梅：我們的《斬鄭恩》通常由哪裏起呢？

輝：由國舅遊街起。

梅：西秦戲也是這樣？

輝：是呀。封功國舅遊街，封桃花西宮，國舅遊街遇到鄺瑞龍，被他打崩鼻子走回去投訴。那個韓素梅就入宮。韓素梅說鄭恩橫行霸道。鄭恩就因為國舅行霸道，就入宮跟趙匡胤說那人怎樣樣。趙匡胤飲醉兩杯，鄭恩就罵奸妃，打奸妃就打傷趙匡胤，所以他就下令斬，當然是奸妃慫恿。整齣戲差不多由那裏開始，然後高懷德才來。

梅：西秦戲做趙匡胤時都很小心，因為有人拜趙匡胤，就是說不能把趙匡胤做得很差，他喝醉也不能太醉，因為他是趙匡胤。

輝：「斬二王」當年應該還有個大淨。就是

說，當年那些一班舊武生還是行當齊全。但是可能從前武生紅了，於是那個位置便給武生做了。還有些問題我們在考慮⋯⋯趙匡胤是真醉還是假醉？我們都未知。

他想斬功臣斬不到，無辜斬不到，你明白嗎？殺忠臣、功臣，這件事每個皇帝也會做，怎知道他是不是詐醉？

梅：所以說⋯⋯現在你們「斬二王」的做法，是詐醉還是借醉？

輝：沒有人告訴你的，曲白沒有，曲白沒有說借醉。曲白只是：「是呀！喂！我不知道，我喝醉了！」都是這樣而已。

梅：所以，這是個留白，任觀眾去猜。

輝：是呀。同時，因為趙匡胤是宋朝開國皇帝，打了十幾年然後才做皇帝，那種感覺，即是說新君上場，登了位，剛剛得江山。得了江山的人會六親不認，還會殺忠臣，尤其是功臣，沒有功臣那些臣子沒死得那麼快，是不是？趙匡胤斬鄭恩到底是甚麼心態？當然我們不能說他一定是故意斬他，但也不出奇。如果你說他借醉斬鄭恩也不出奇。

11.「三奏」、「配馬」、「跳大架」、「午朝門」、「剷椅」、「鬥城」

梅：「保奏」之後是「三奏」。我們廣東大戲的「三奏」與馬來西亞的不同，我們香港的版本與大陸，與廣州的都不同，與西秦戲也不同，粵劇版本是獨特的。

輝：其實「三奏」這段牌子就是說⋯⋯蘇秦唱的，究竟在哪個戲出現呢？我沒有研究。但看曲白，看字，曲肉（註：曲詞內容），這三段牌子就是，蘇秦本人描述六國怎樣怎樣⋯⋯怎樣組織，怎樣聯繫這個怎樣那個，怎樣去抗秦。所以我也曾經問教我《斬二王》的師父徐雪鴻先生（即徐小明的爸爸），為甚麼整段曲白，都是唱六國的時候呢？

梅：是《斬二王》的「三奏」嗎？

輝：是。在官話裏面你聽不懂而已，他也是唱：「俺六國，相援救，東有那⋯⋯甚麼齊邦居海洲，甚麼哪裏居⋯⋯」這樣的。

梅：但是為甚麼又通呢？

輝：其實不通的，不過大家沒有聽曲肉，總之行動的意義就是求皇帝，大家明白便好了。

梅：甚麼時候開始加了這段東西？

輝：誰知道？

梅：是，我學的時候已經是這樣了，不是我們加上去的。

輝：你小時候已經有了？

梅：做也是「三奏」的做法。我沒有做過蘇秦。

輝：做呢？即做方面有甚麼特點？

梅：小武行當的演員又怎樣演蘇秦呢？

輝：位置是一樣的，過多少個位，怎樣收鑼鼓，怎樣唱，都是一樣的；有沒有口鬚，都是一樣的，沒有問題。第二齣戲做「三奏」也差不多。其實龍鳳寶劍掛上來了，便要斬，誰來講情也要斬。那個小武入去上靠，我們從前廣東班稱靠為「甲」，穿的時候需要時間，那邊便報給陶三春／張氏聽，旦角便說：「豈有此理，你斬了我老公，豈有此理，我起兵打你。」於是一起兵，乳娘配馬，配馬又有一段時間，正正就是這個

小武穿靠的時間，然後他們就起兵了。起兵之後，這邊出來跳大架，「午朝門」、「劏椅」，到趙匡胤／司馬楊酒醉出來一段中板，歷來都沒有不同意見的做法。可是叔傅們說，最大出入就在「鬥城」。鬥城門之後就要「上企棟」。甚麼叫「企棟」呢？最舊的門，不是城門，城門我不知道有沒有企棟。它是上一條下一條的，石造，有洞的，中間是木椿，有一條木，上面鬥住，塞在下面，即一條一條一棟一棟，叫「企棟」。「企棟」是單數的，我的前輩說，是五條，七條之類。

梅：你上五條嗎？

輝：五條。

梅：一定是單數？

輝：是單數，跟樓梯一樣，樓梯一定是單數。

但是也有叔傅打罵，認為城門哪有「企棟」？有人說，某時期某些名演員希望多做一些關門動作，於是放下橫擔，表演「車身」，逐枝「企棟」車身。你去城門看一看！我沒有看過城門是否有「企棟」，就算從前有「企棟」，後來的城門都沒有了。現在城門都大開，歡迎我們走進去，現代人怎能知道從前有

沒有「企棟」呢?

梅：還有車身……

輝：拿着「企棟」，插插插插，「車身」，然後又第二支。我學的時候已經有，之後「車身」進去。

梅：很屬害！

輝：不是，每個人的做法不同。最多叔傅有不同意見的場面就是「上企棟」。究竟上不上企棟呢？又究竟要上多少枝呢？

梅：接着就是高枱戲了。

輝：高枱，有兩個高枱。

梅：你學的時候也是兩個高枱？

輝：是。站着的，但是很奇怪，從前教一門完城門，入後台就卸靠，換海青再出來，或者穿海氅出來。我們便想，為甚麼呢？還沒有打完仗，當時不明白。從前叔傅說要卸光所有東西，但不包括頭盔。

梅：頭盔不卸，穿海青會不會很奇怪呢？

輝：是的，但為甚麼不行呢？戴夫子盔，或者帥盔，可以的，怎會不行？海氅就見得比較多，海青都有。

梅：同樣是大家站在枱上，然後對唱嗎？

輝：最後會捉西宮出來殺掉。

梅：這些是傳統南派的「高枱戲」嗎？

輝：我們用幾張枱搭佈景，過山、過橋、過甚麼城牆、城樓、山崗，都是這樣搭出來。用枱和椅建構一個形象，是抽象的。

梅：從前紅船有位梁金峰先生，是小武和武生，留給女兒的家書上指出高枱戲很重要，將來再為女兒記錄下來。可是，後來沒有下文了。

輝：可能他們是做過山、過橋的戲，要用高枱。

梅：這些都是小武的東西嗎？

輝：是小武，略帶一些雜技的表演程式。

梅：是否南派的傳統呢？

輝：是。我們有我們的東西，過山只有南派有，北派沒有，我沒見過過山的京戲。

梅：過山戲即是甚麼？

輝：就是小武帶着花旦過山，在高枱上面又有

很多很多東西玩，有雜耍的東西，譬如拿頂、順風旗、椅子上面再有東耍；或者有枝蟠龍棍，可以有枝擔挑。可是我沒聽過甚麼叫做「高枱戲」。

梅：那麼，「高枱戲」就是一個懸案了。

香港首演《斬二王》全本

梅：「粵劇之家」首次演出《斬二王》是何年呢？

輝：一九九四年第一次演出。當時由政府號召，政府出資。藝術節好像也演過，是不是九十年代那次？不太記得。另一次就是在澳門。

梅：是澳門請你們的嗎？

輝：是。我都演過……在私人劇團演過，與「逑姐」、羅家英一起演過，我飾演廊瑞龍，「普哥」飾演司馬揚。最近好像有些年輕人都演過。

梅：這個是甚麼班的？

輝：忘記了。

學習古老戲

梅：你甚麼時候開始演古老戲，學的過程是

怎樣？

輝：我們那個年代學戲，老師都告訴你說：「喂！要學幾套嫁妝戲。」甚麼叫做「嫁妝戲」呢？

就是說，沒有這幾套戲你「嫁不出」的，就是沒有人會請你演出的意思。

梅：哦，男人也要嫁妝。

輝：所以一早就要學那些甚麼「平貴別窰」，因為做生角常常演「平貴別窰」、「山東響馬」、「鳳儀亭」等。曲就要學《西廂待月》和《寶玉怨婚》等。我很小時候就學了一齣「打洞結拜」。那時我年紀很小，跟着哥哥向靚少鳳先生求教，他是我表舅父。他自己的行當是小生，但他會演武戲，所以他演「打洞結拜」沒有很多動作，只是配一配馬而已。後來在啟德，就學《斬二王》，之前還花了少許時間學「金蓮戲叔」。《斬二王》是徐雪鴻先生教我的；「金蓮戲叔」是「彩姨」劉彩虹女士教的。

梅：那時已經二十歲嗎？

輝：我十多二十歲的時候已經在啟得做了文武生，在其他一些細班也有做。小時候在甚麼「神童班」也做過，老實說隨便做的東西是不行的。「彩

姨」感覺這個小孩很用功，往後熟絡了，經她女兒介紹，便一起茶敍。她說：「你會甚麼古老戲？」我就回答說：『打洞結拜』、『平貴別窰』等。」那時《斬二王》我還未學會。她問：「『金蓮戲叔』你懂嗎？」就這樣，我便跟她學「金蓮戲叔」。

輝：「彩姨」是甚麼行當的？

梅：女班小武。嘩！她一對眼睛很厲害，一個女人，但她瞪起眼可以嚇死人。她是輩份很高的小武。

1. 馬來西亞演「書仔戲」

梅：從前聽輝哥你說，在馬來西亞也有學古老戲。

輝：我在馬來西亞是實習，在那邊臨時獲通知演甚麼，便立刻要演出了，例如「擘網巾」、「拗箭結拜」等。有些是很古老的戲，有些我們叫做「書仔戲」，甚麼《荷池影美》和《雙娥弄蝶》那類戲，就是古老的戲。

梅：「書仔戲」是甚麼？

輝：廣東有的。五桂堂、五經堂等印的，即印木魚書那些人印的。那些印刷店就將那些大戲印出來，一樣可以看到全份劇本。

梅：那麼「書仔」就是劇本了。

輝：是的，濃縮和變小了的，即字細了，橋段沒有改。但我們在馬來西亞有工作，沒有人會給你派書仔，只會說「橋」而已，只會簡單的說一句話：「一會你出去做甚麼甚麼。」

梅：馬來西亞的「香姐」特別來香港請你去那邊演戲嗎？

輝：我回答香姐說：「我甚麼都不懂，只會努力幹下去，得個『做』字而已。」不過我很努力，在她那邊每天做古老戲，日日做「提綱」，講「橋」而已。

梅：提綱戲是不是「爆肚」的？

輝：是。她就指定「梅姨」雪影梅教我，所以我便每晚跟她學。

梅：做了多久？

輝：半年。

梅：半年學了很多東西嗎？

輝：不敢說學了很多東西，實在是學過很多東西，記得多少就不敢說了。

2.「拗箭結拜」沒有箭

梅：包括些甚麼？印象最深刻的是甚麼呢？

輝：印象最深刻的就是有一次做「拗箭結拜」，香姐的爸爸「球叔」告訴我說：「喂！今日『拗箭結拜』沒有箭！」就只是這麼一句話，我都沒有聽懂便要做了。我想：今次糟糕了。「拗箭結拜」怎麼做呢？於是到處問人，最後「梅姨」說：「你有沒有聽過『下馬鎖喉』？」我聽都未聽過，原來另有一排場，叫「下馬鎖喉」。原來「球叔」想我學另一個版本的「拗箭結拜」，那是沒有箭的。

梅：「下馬鎖喉」即是甚麼呢？

輝：「下馬鎖喉」排場的關鍵，在於「下馬鎖喉槍」。《斬二王》的張忠挑了我下來，頭一輪就沒有殺我，我入了場。然後我出來，他追趕上來，我怎麼辦呢？本來的口白就是說：「我一箭傷他性命」，現在不用了，就說：「我下馬鎖喉取他性命」。然

3.「下馬鎖喉」排場的鎖喉槍

梅：鎖喉的動作是甚麼？

輝：有套槍法叫「鎖喉槍」，每一次都向喉嚨進攻。

梅：用槍尾來鎖喉嗎？

輝：用槍尾就不會刺傷對方。

梅：那麼鎖喉的過程是怎樣的呢？

輝：降下馬，然後刺槍尾上去，他一執，執住了。然後口白與「拗箭結拜」一樣，只是改了一個箭字。

梅：這個很有趣，可以承傳下去。

輝：有一次李沛妍和謝曉瑩演那套甚麼梨花姊妹情，我便與梁煒康說：「喂！你會演『下馬鎖喉』嗎？」他說不會。結果我們就這樣做了，目的是希望年輕演員多學一點。這次經驗對他來說印象很

後再說：「不行！不行！他剛才不殺我，我知恩報德，不應該取他性命。」於是把槍頭調轉，拿槍尾刺上去。這就是「下馬鎖喉」。

深，因為臨場演出之前他告訴我說：「『拗箭結拜』沒有箭，嚇死！」

4. 馬來西亞的提綱戲

梅：你那時在馬來西亞做的全都是提綱戲嗎？

輝：是的！日戲全部「爆肚」，沒有曲的。

梅：日戲才是正本，是最重要的，為何容許「爆肚」呢？

輝：就是這個意思。要預先學懂差不多的東西，雖然容許任唱，但你自己也有規範，對不對？因為做做排場戲，不可以脫離傳統。

梅：也就是說，當時你做提綱戲是擔班的？

輝：都很害怕的。做文武生……雖然不用每場都出。你做好最重要那場便行了。就是說演呂布，你只出「鳳儀亭」一場到尾。

梅：其他場口由甚麼人做？

輝：初頭那些，有人替代的。

梅：不是整齣戲都是那樣做吧？

輝：是的！這場呂布由你做，第二場呂布由他做，第三場又由我做，就是這樣。我出身的時候，戲班都會用三個武生做「封相」那個叫三武；「下橋」那個叫二武；「捧聖旨」才是正印武生。我最初做小孩「封相」的時候，還是用三個武生。不是用同一個演員做，當時有這種條例。

5. 啟德日場的古老戲

梅：當時香港有沒有人演古老戲？

輝：很少。我在啟德偶然會做。學了後，幾日做一天，就是這樣。當時不敢做夜場，因為夜場票房最要緊，日場好一點。我便建議不如日場做古老戲，因為觀眾不會聽官話，主要是為了觀眾着想。

梅：那時有否覺得，不能做古老戲很可惜？

輝：當然覺得！可惜沒有辦法。大家如此費力，又練，又學，又要互相配合，往往要花上一天的時間，演出落幕之後，便不能再做了。

梅：當時的感覺，具體是怎樣呢？

輝：沒有怎樣……感覺有機會再做，常常會找

機會再做。

梅：演古老戲的時候唱古腔，不是你日常會說的語言，為甚麼你們覺得好呢？

輝：你學懂了就覺得古老的東西很珍貴。

梅：為甚麼覺得它珍貴呢？

輝：當然啦，因為太少人懂了。

梅：可否舉一個例呢？

輝：《斬二王》這套戲有很多排場，你又熟，你又識，為甚麼不好好做出來給別人看呢？

「粵劇之家」保存古老文化的實驗

梅：近年大家比較喜歡看談情說愛的粵劇，你們怎麼面對這種挑戰呢？

輝：為甚麼我們當年要成立實驗劇團呢？其實就是不希望讓駕鴦蝴蝶派壟斷了我們的市場。例如，我們辦過很多不是生旦的戲或不是兩個談情的戲，包括《趙氏孤兒》、《十五貫》《二堂放子》等。當年談情的戲百分百佔據了整個市場，我們便立志，創出另一個局面。就是説生旦談情，佔七成

好嗎？八成好嗎？最少也要留兩成給別人發揮，對不對？

梅：這就是實驗嗎？

輝：「實驗」兩個字，就是說我做了一些東西，看看成不成功，即是實質地去試驗一下。我拿了上舞台來試驗，不是空口講白話。

梅：你們的實驗真的很酷，因為你們保存了一些珍貴的古老文化。

輝：我們還會嘗試完全不落幕，看看能不能早些散場，這又是一個實驗。當年沒有不落幕的規矩，每場戲落幕十分鐘，散場的時候已經很晚了。香港當年已經沒有那麼多「有閒階級」，各階層的人都需要上班，散場太晚怎麼行呢？我們又不敢把戲縮短，所以希望把落幕時間縮短便好了，但仍然保留中場休息的時間。

梅：甚麼時候開始不再實驗呢？

輝：沒有不再實驗，只是我們實驗了十多年，大家各顧各去生活。後來再組織起來，便感覺組織的名字不應叫實驗，所以出現了「粵劇之家」的名號。

梅：後來再組織起來是哪一年？

輝：忘記了，可能是一九九〇年。

梅：這班實驗組織的專業演員，最支持的是哪幾位？

輝：支持者有「普哥」、梁漢威、李婉霜、楊劍華、戴信華、李龍等，還有劉千石。郭孟浩做音響和佈景。

梅：當年得到甚麼迴響？

輝：迴響就是有人很喜歡，有人很不喜歡。

梅：那票房如何呢？

輝：當然不好啦！你們試甚麼，他們不了解便不看。可是我們都照樣做，不理會他們。

梅：結果做着做着，後來也沒有再做了？

輝：有做的。政府邀請我們做完《趙氏孤兒》，我們又再做《十五貫》，後來大家各有各忙，便停了一陣子。後來有人去了加拿大，有些又老了。現在我們都幾十歲了，還實驗甚麼呢？讓年輕人去做實驗，讓他們去傳承我們的實驗精神吧。

粵劇藝術承傳

梅：當時你們沒有想過栽培觀眾吧！

輝：你很難捉到觀眾來栽培，所以我開始進學校。在學校讓學生接觸這些東西，不用勉強他們去看戲。他們未必有耐性，也不懂你在做甚麼，對不對？慢慢地，讓他們逐步接觸，自己看看到底有沒有興趣，由他們自己來選擇，到有興趣的時候他們自然會看戲。有些人年輕時沒興趣，三四十歲之後，他們懂得欣賞了，有興趣了，便會來看。所以我不擔心沒有觀眾，我小時候做戲，發現台下都是公公婆婆，當時覺得自己長大了，誰會來看我做戲？那麼現在究竟有沒有人看我做戲呢？不是繼續有人看戲嗎？只要努力做好戲，必定有人看，對不對？

梅：接下來幾個問題，對關心南派藝術承傳很重要。究竟大老倌們在粵劇發展及粵劇藝術承傳上要扮演甚麼角色？

輝：我們覺得很可惜，在我們出身的年代，由於我們的前輩造就了崇北貶南的環境，南派的藝術少了。我不理會他們的心態是甚麼，或者有些人不

是崇北也說不定，但他們都覺得打北派好像很棒、很厲害。那時還有些前輩的南派很「實淨」（註：穩妥），所以我們仍然看到一些南派的藝術。可惜，愈來愈多人請京班師父排戲，部分不出那些是甚麼地方的戲曲，因為他們全都參照京劇服裝、化妝和穿戴方法。為甚麼？因為京劇是在皇宮長大的，他們有很多東西都發展得很細緻和美觀。儘管服裝、化妝等都「京化」了，但做派不能太「京化」，做派必須是南派。所以我盡量用廣東鑼鼓。有段時間業界流行用京鑼鼓，我沒有跟風。當年流行京鑼鼓有兩個好處：第一，感覺沒有那麼鬧，因為很多新觀眾來看戲，感覺很鬧。粵劇從古至今都是大鑼大鼓，就是這麼鬧的。第二，打京鑼鼓沒那麼辛苦，所以就流行起來了。因此到了今天，動不動就用北派，已經很久很久了。

輝：是上世紀三十年代左右開始嗎？

梅：是的。

輝：是的。

梅：我們有沒有必要搶救南派藝術呢？

輝：必須搶救。

梅：有甚麼方法呢？

輝：沒有別的方法，只能大家一起學習南派藝術。

梅：那就是說，學習了便自然能做好嗎？

輝：現在南派的東西不失禮，我們拿任何一套古老戲或排場，如「打洞結拜」、「金蓮戲叔」等，在全中國演出都不會輸。關於發展方面，我們可以做好南派的戲，並發掘更多南派的戲，大家練好做好。

梅：在「八和」做嗎？

輝：你現在搖旗吶喊發展南派，要怎樣爭一席位等，你說甚麼也沒有用。現在只有幾個人可以做，而這幾個人都是「真鬚假牙」，對不對？某年某月，可能連這幾個人也不見了，怎樣發展好呢？

梅：甚麼是「真鬚假牙」？

輝：鬚是真的，牙是假的，你說此人有多老。年紀大了，要盡快讓年輕人繼承這一門藝術。現在

說發展只是空談。

梅：有沒有事情是政府應該做的？

輝：我不知道，我想不到甚麼辦法。你想……政府也很支持《斬二王》，它不會不支持。

戲台上的功夫與南派功架

梅：南派粵劇的功夫來源是甚麼呢？

輝：其實到現在為止我也不敢告訴你，到底最早期我們粵劇的功夫來自甚麼。但後來我們尋找根源，發現詠春、洪拳，甚至蔡李佛的影子都存在。

詠春，我們可以理解，因為我們其中一個祖師張五，可能就是詠春宗師「攤手五」，這一點葉問的長子葉準師傅亦認同。可是我們很難引證南派就是詠春派，因為粵劇流行的時候，還沒有叫做詠春的武術出現。

梅：除了詠春的元素，還有其他的嗎？

輝：還有其他各門派引進的武功，戲班中有六點半棍等，不是詠春的。還有很多不同門派進來，可是我們的椿與詠春的椿十分相似。就是說，我不能告訴你戲班中台上台下的功夫來自單一門派。

梅：我不是研究功夫的，只想了解一下粵劇舞台上的演繹法，與一些椿手、椿法和步伐有甚麼關係？

輝：椿法應用於基本功的鍛煉。我們練功時做的與表演的未必完全相同。詠春的溝胸和沉踭落膊等，如果表演出來未必好看。詠春是實用的，所以從前上過打武棚的演員全部都很「打得」，不是花拳繡腿。只是大家後來在現實生活中，不再需要隨時打鬥，便放下了練習搏擊的習慣，慢慢戲台上的功夫都變成花拳繡腿了。

梅：這是你前輩們的經歷嗎？

輝：以前是這樣的，個個都打武棚，朝早練功，結果練練練，很多男花旦在現實生活中因為武功超常，便打出了名堂。早年習武是一個生活上的需要，因為紅船四圍走和落鄉，而舊社會到處有人作威作福，藝人們需要齊心協力，聯合起來自我保護，起碼不用被人欺負。所以在這種情況下，人人都習武。當然戲台上關於功夫的演繹，與現實生活上的武功是有分別的。然而，戲台功夫仍然是真功夫，並非花拳繡腿。不過練得好不好，就是因人

而異。

戲班手橋

梅：我問一個具體的個案，例如以「打和尚」來說，那裏有很多手橋嗎？我們分別有蔡李佛的、洪拳的和詠春的手橋嗎？

輝：其實我們的手橋中詠春的成分較多，因為我們練功的時候，都是用二字鉗羊馬、溝胸和沉踭落膊的。那個感覺是短拳，在舞台上打起來不好看，可是短拳在現實生活中非常實用。

梅：主要是哪一門派的功夫混雜於其他甚麼門派的功夫之後，形成了我們現在的粵劇戲台藝術呢？

輝：例如蔡李佛、洪拳，也會用長拳。究竟在哪些地方混合了各門派的功夫，我不知道。到底是洪拳、蔡李佛或詠春是首要，因為年代太久遠了，我都不敢說。我曾經請教叔傳們，如果他打蔡李佛，他就以蔡李佛為先；打洪拳，就以洪拳為先；打詠春，就以詠春為先。

梅：那麼以「打和尚」這個排場來說，手橋屬於哪個門派呢？

輝：手橋多數是詠春的。或可以這樣理解，手橋的詠春感覺多一點。例如，戲中人坐着也可以打，有幾招坐蓮花座後打也可以。

梅：腰馬呢？腰馬是不是洪拳的成分多多一些？

輝：如果那人用二字鉗羊馬、溝胸、沉踭落膊，那就是詠春。通常會各自練習，自己練哪一套拳，就用那套東西上台。台上的手橋就只有那幾套，用甚麼方式去打，要按個別情況。但我自己看來，就覺得詠春成分較多。因為手橋以短拳居多，距離很短，坐下來也可以打，你在其他的拳術很少見到這種表現方式。

梅：一般來說，在舞台上看見你們的步法，都是很開揚，很穩的，那些又似洪拳。

輝：所以我說，舞台上的功夫也是起源於洪拳和蔡李佛。詠春用短橋、二字箝羊馬等，視覺效果似「夾住」，在台上未必好看，所以粵劇混合了其他武藝，這是合乎常理的。

梅：除了「打和尚」之外，還有哪個排場比較

多手橋？

輝：例如「亂府」，其實來來去去都是那幾套手橋，是輪換的。就是說，我們有十套手橋，這裏用四套，那裏用六套，這裏用五套，諸如之類。不一定說哪套戲必須要打甚麼手橋，套數可以由自己來定。

梅：「柏哥」葉兆柏記得自己經常與梁金峰前輩同台演出，也曾與他的哥哥同台演出。看見他們在台上一舉手一投足，都是椿法。就是說，紅船年代的藝人，埋椿練功很重要，實際上他們的椿法與表演藝術掛鈎。到現在，椿法是否仍然很重要呢？

輝：不可以這樣說。每個人練某一套東西，就是他基本的身段，不能夠說我們的身段都是從椿法演練出來，我們沒有把椿法融入藝術中。我們平日踩身形練台步，就是琢磨基本身段的方法。若一個人常常練馬步，出場，一頓首，觀眾一望便知。

梅：為甚麼七星步是行走的步法，卻與手橋有關呢？

輝：我們練習步法，練七星步等，其實會用上手橋。練習步法，其實在打的時候會用上它。打的時候打甚麼呢？不是打手，而是打步。我比你快，因為我轉身比你快。那是否先開步才可以轉身呢？我出的拳是否順暢，跟步法也有關。如果步法不對，身體扭住了，我的拳便打不出來。打把子也一樣，京班把子亦如是，要看你的步法。為甚麼與步法有關呢？因為進退，是馬，就是步法之事。每一個步都會影響整個人，所以無論你打槍也好，用刀也好，皆以步法為重。所以一個人練甚麼派系的武術，在台上走動的時候，當然便有那個派系的感覺了。我們基本上是練戲班手橋，但個別演員練成了甚麼武功，其出手便有不同。

十個必學的排場

梅：以生行來計，你認為年輕人必須學好哪十個排場呢？

輝：其實生行當的排場，我們一般來說，「大戰」、「擘網巾」、「三奏」、「打和尚」、「困谷」是常用的，必須學習。但我希望大家不只學排場，最重要學程式，或短排場，例如「點絳唇」。譬如「六

波令」，鑼鼓在程式上有甚麼需要，演員怎樣行，怎樣使用鑼鼓，「打引」要怎樣行，「七才」又怎樣行⋯⋯每一套戲都需要用。就算未必有機會讓你演，你也要懂。

梅：還要懂甚麼散件？

輝：包括怎樣迎入、迎接，怎樣登殿，即是做皇帝；做朝臣應該怎樣，這些都是。你說這些是排場也可以，但其實是個程式。好像「打洞結拜」、「金蓮戲叔」、「平貴別窰」，這些叫做排場戲，其實也是一場戲。其他的所謂排場，便是散件。

梅：還有嗎？

輝：還有「殺忠妻」、「殺奸妻」。「殺奸妻」類似「殺嫂」。

梅：好的，謝謝。

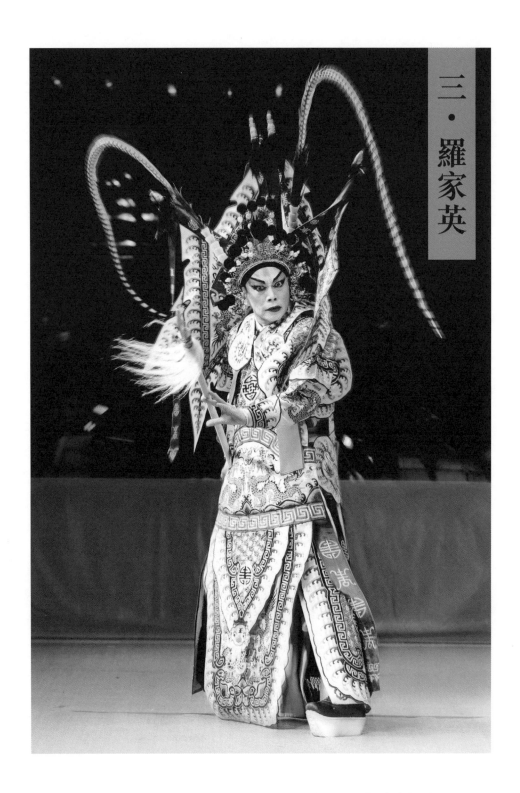

三・羅家英

羅家英打從粵劇的來源開始，細說傳統藝術的各種元素，探古尋源，緬懷粵劇的原貌。他看粵劇歷代的發展，感慨一番，指出南派的藝術地位，在他心中從來不改，仍是粵劇的根基。他分享自己的家學，娓娓道來，認為南派是粵劇的根。縱使現在的粵劇多是「南撞北」，但南派獨有的藝術特色亦必須完整地存留下來。他年輕走埠星馬常有演出《斬二王》，他特別從小武（主角）行當的角度，談論演

出《斬二王》全本的藝術心得。他從古老戲談到新編的粵劇長劇；從南派的硬橋硬馬，談到北派的輕盈的粵劇台步；從南派的基本台步做手如橋手、四平步、小跳等，談到整體舞台藝術的效果如何互相配合。

梅：陳劍梅

英：羅家英

粵劇與西秦戲的南派藝術

梅：這次戲曲節，你請西秦戲呂維平團長及其劇團到來演出，會演《斬二王》嗎？

英：我看過西秦戲的《斬鄭恩》，我們廣東戲也有《醉斬鄭恩》，可是我們多演《斬二王》。《斬二王》和《斬鄭恩》的故事都是一樣的，只是人物的名字不同而已，所以我選演《斬二王》。《斬二王》屬於百幾二百年前的作品，是「江湖十八本」之一。西秦戲的《六郎罪子》與我們古老的《六郎罪子》，程式是一樣的。我們的《六郎罪子》太長了，經前輩們刪減。但西秦戲的版本更古老，他們保留的比我們多，沒有甚麼變更，包括服裝，一些人物焦贊、孟良等，那些我們叫「搞氣氛」的元素、插科打諢等，搞笑的東西和我們廣東戲的不同。他們也有木瓜。他們的木瓜和我們廣東戲的木瓜一樣，都是由女演員扮演；而京劇的木瓜是小丑，是男人。我看他們演出，他們有太君上一段，有八賢王上一段，與京劇一樣，與漢劇也一樣，連湘劇也一樣。

梅：西秦戲與粵劇真的是同宗同源嗎？

英：西秦戲與我們的口白以及唱的文字太接近了，真的是有血緣。何況他們唱的滾花與我們唱的鼓點，也與我們的一樣；唱的慢板，上句下句也是一樣。聽西秦戲真不用看字幕，簡直好似看我們古老傳統粵劇一模一樣。

梅：你是如何發現西秦戲？

英：我從前也有個疑問，我看叔傳（前輩）的書本，粵劇的來源有很多的元素在裏面：有崑劇的元素，有弋陽腔的元素，有梆子的元素，有二黃的元素。梆子和二黃都可以在一些地方找到；弋陽腔亦有，崑劇亦有，但他們說是受秦腔影響，我便很奇怪。於是我開始關注陝西秦腔的演出，並且去看他們唱和做，發現那裏的秦腔與我們粵劇一點關係也沒有，完全是不接近。與我們粵劇接近的就只有一個，是廣東漢劇，即客家那方面。他們有一套戲叫做《打洞結拜》，與我們的一模一樣。

梅：漢劇與我們一模一樣？

英：漢劇是一模一樣。西秦戲有沒有這套戲我不知道，但西秦戲有《千里送京娘》這段戲，他們唱西秦的另外一個腔，就不是唱梆子腔。而西秦戲有分梆子腔、二黃腔，以及他們另外一種西秦的那些秦腔，即分三大類唱法。他們如《祭江》那些唱二黃，而《斬二王》以及《六郎罪子》就唱梆子。

們一樣，二黃和梆子都是一樣的。他們過來演出，跟我康樂及文化事務署（康文署）希望我去介紹，於是給我看《斬鄭恩》的影碟。我一看，嚇了一跳，為甚麼跟我們的粵劇一模一樣呢？不論介口、演出法，以及做功，也是我們古老粵劇那種做功。我幾十年前看叔傅做戲，他們行路那種方法，那些也是與它一樣。假如我們找回一百年前的粵劇與西秦戲比較，兩者會顯得很接近。我覺得，西秦戲是我們一百年前的粵劇，不是現在的粵劇。

梅：當時康文署方面也不知道兩者如此接近？

英：到我去看，他們當時在西灣河文娛中心演出，那是一個很細的劇場。我先看呂維平做《劉錫訓子》，然後看《醉斬鄭恩》。第二晚再去看，看《祭江》。《祭江》全部是唱反線二王，真的很接近，太相似了。

梅：我們去海豐調研的時候，碰到一位研究西秦戲的學者，呂匹老先生。他告訴我們他妻子從前是西秦戲的正旦，曾經上學校接受馬師曾訓練。當時他們知道，西秦戲與粵劇是兄弟戲種。

英：是的。我覺得馬師曾再返廣州之後，與很多劇種聯繫，他會發覺到這個。我知道他們有一套戲叫做《西蓬擊掌》，他們本身有沒有我去做，但是他們拿了我們粵劇的《西蓬擊掌》劇本去做，所以他們現在演出的《西蓬擊掌》，正是粵劇的《西蓬擊掌》。

梅：這麼有趣？我們這個戲比他們更舊？

英：對！我們唱給他們聽，連劇本那些都完全一樣。我知道他們有一個《西蓬擊掌》的錄音，說某個前輩上廣州的時候，經廣州某個前輩將《西蓬擊掌》這個劇本給了他們。

粵劇「南撞北」的南派藝術

梅：我曾經與海豐縣西秦戲藝術傳承中心

（原海豐縣西秦戲劇團）呂維平團長交流，把香港老倌們的作品放給他看。他很喜歡，覺得香港的老倌真屬害，期間他對香港的南派藝術很有共鳴。

英：我小時候就是學習南派的基本功的，而我爸爸也熟習南派，他沒有受北派很大影響，但也有學過。他去上海的時候，有看過劉魁官的演出、周信芳的演出、蓋叫天的演出，他很仰慕，很拜服他們。他也跟過一些京班師傅排戲，他覺得一點，但他始終是南派底子。到我出生的時候，他覺得只是南派不夠美感，於是要我去學京劇，跟隨粉菊花學習。

梅：那時你有多大？

英：那時都十四歲了。我七八歲的時候開始學粵劇的基本功，跳大架、打二梳欄、十字背劍、大的小的，以及手橋、打和尚的口白、撐渡。學了一些戲，以及「舉獅觀圖」的唱法。到了跟粉菊花學習時，我已經開始混合應用南派與北派，稱為「南撞北」。這種方法在當時來說很流行，由薛覺先和新馬仔推動。因為北派的東西比較美觀，以及花巧，令人眼花繚亂。南派的武場特色是硬橋硬馬、四四

方方，以及動作不多，點數不多。

梅：「點數」即是甚麼？

英：即是花巧的東西。所以北派叫做耍花槍……南派沒有這麼多東西，實牙實齒，六點半棍就是六點半棍，拿把就拿把，拿槍就拿槍，招數不多。我們的手橋沒有他們的手串子打得那麼花巧。我們的筋斗當時流行叫「三上吊」、「雙人頭賣武」，以及「剷椅」。「過山」、「高枱剷椅」是南派的高難度動作。就算打的時間，「大戰結拜」、「拗箭結拜」等，也有很多打的方面，還有「收姜維」這些大的排場，成套東西去學。當然它們的美觀度不夠「挑滑車」和「洗浮山」，或者短打方面沒有那個「惡虎村」那麼美觀。我們將別人的東西放在粵劇上，混合去用，在薛覺先、陳非儂那段時間已經是這樣。時間久了，觀眾的觀感改了，慢慢認為純粹看南派太古老，不太好看。另外，當時古老戲不多，同時市場上出現很多新編的長劇。當時新編的長劇有好幾千幾十萬套，這麼多長劇，這麼多故事，用古老的行當去演出已是不足夠了，只能用電

影的手法、話劇手法，有男主角、女主角、男配角和女配角。這樣粵劇戲班慢慢形成了「六柱制」，即一個演員需要亦文亦武，男演員又可以反串演女角色，好像薛覺先一樣做萬能泰斗。他在戲裏怎樣演繹人物呢？由戲出發，做好一個戲，即塑造好戲裏面人物的內心世界，再利用粵劇方式，以及「南撞北」那種表演去吸引觀眾，也在唱方面吸引觀眾。

承傳南派藝術的使命

梅：在這個市場策略下，傳統的藝術會有破損。現在我們說希望找古老的排場或古老戲出來做時，由老倌演繹，以及教新秀，這樣就可以將藝術傳承下去。在過程中做南派，有甚麼使命在身？

英：有很大的使命，因為南派是我們的根！這個使命很重要，我受南派粵劇影響。有很多人說，你們粵劇有甚麼呢？我們的粵劇真的沒有東西嗎？我們的戲全部是京班訓練的嗎？我們有甚麼東西可以告訴人，說這是粵劇呢？同時，我有一段比較長的時間在馬來西亞。我素來很喜歡我們的古老傳統

戲，心裏面很喜歡，尤其是古腔。我受訓的時候學的都是古老東西，譬如父親教的「舉獅觀圖」，是古老的二黃；父親教的「夜困曹府」，是古老的霸腔二黃。我喜歡聽新馬仔唱的「周瑜歸天」，都是因為喜歡聽古老的。當然新潮的我也聽，我都是新潮人，但我沒有抗拒古老東西。我學古腔很快，我完全沒有抗拒古腔。到我在神功戲裏見叔傳們做「打和尚」，做「七賢眷」，做「獻美」等，有時做天光戲，就會應用古老戲的各種元素來「爆肚」(註：臨場創作)。我們有這種修為和能力，都是受惠於傳統的、古舊的粵劇訓練。馬來西亞很流行做傳統粵劇，夜晚受過這種訓練。馬來西亞很流行做傳統粵劇，夜晚做香港戲，用新編劇本做戲，譬如《帝女花》、《紫釵記》、《牡丹亭驚夢》、大龍鳳的戲《龍鳳爭掛帥》等。就算古老一些，再老一些的都有，如《三雁戰飄綾》，更加傳統的戲也有。但白天全是「爆肚」，看提綱。例如，叔傳告訴我今天做甚麼戲，我提議做古老戲，我就不去玩，我看着別人怎樣做。我在馬來西亞學了很多古老戲，譬如「拗箭結拜」、「擘網巾」、「蘆花蕩」、「韋陀架」等，都在那裏學。我積累了很多古老的排場知識。有時我出去演戲的時

候，間中會流露南派的打法，譬如「大戰結拜」、「賣白欖」等，我會打這些東西。北方味道很講究線條，很講究子午相，比較挺拔，與南派的四平大馬那種很穩的亮相相不同。

梅：南派藝術美在哪裏？

英：所謂南拳北腿，北腿講究台步輕盈，南派就講究硬橋硬馬，注重「實淨」（指堅實）。出手「實淨」，力度很大，全身多運勁，手指也要有力。亮相不會很花巧，沒有北派這些花巧的動作（註：現場示範南派的硬朗方法），不會是「你。」（註：現場示範北派的溫和方法）。南派不會這樣「幼細」，「你！怎樣？好！殺你！」，很粗獷。

梅：很陽剛。

英：陽剛？是粗獷！不經雕琢！打個比方，南派好像我們拿樹枝寫字，折斷樹枝，點墨寫字，很硬朗，四四方方的。北派好像用柔軟的毛筆，轉彎從容婉麗。南派不是這種。

梅：如果粵劇沒有了南派，後輩的人將來便拿不出粵劇獨有的東西與人分享。如果他們說不出粵劇與其他劇種之間的分別，便沒有機會發聲了。

我們又怎能將粵劇放在中國戲曲舞台上，讓它佔一席位呢？你學了北派的東西，你做的京戲比不上別人的京戲。你把京戲改成粵曲，但你做的身上完全是京班的東西，你能怎樣突顯粵劇的優點呢？你可以在廣東欺騙別人，看廣東戲，觀眾也不知道，你給他們看甚麼他們便看甚麼。現在的情況很壞，因為近代流行匯演，給予外地人很多機會來香港看廣東戲。京班也來看我們，他們說：「不是吧，怎麼會是這個樣子？這就是廣東戲嗎？好像是粵語京班，包括鑼鼓也是京班的。」粵劇發展到如今，太少自己的東西，做手甚麼都是京班的。

梅：所以我們不能令南派藝術失傳，因為失傳了，粵劇便不像粵劇，對吧？

英：我們盡量去找，其實在我們身上也沒剩下椰黃之外，做手甚麼都是京班的。」粵劇發展到如今，太少自己的東西，粵劇可算是暗地裏滅亡了，好像沒有了這個劇種。

梅：所以我們不能讓南派失傳，對吧？

英：我們盡量去找，其實在我們身上也沒剩下

多少，我們只是知道一點點，希望能儲存下來，讓大家知道再去找資料，或者再去看看怎樣不讓南派失傳。

梅：家英哥你有沒有甚麼計劃？你最近收了五個徒弟，有沒有一些讓南派藝術可以承傳下去的計劃？

英：我的幾位徒弟也是學北派比較多，跟過劉潤，也跟過很多師傅……我會盡量去教的！

梅：他們喜歡學習南派嗎？

英：他們也喜歡。最近我有教他們打手橋。其實手橋我也不是太熟。有很多叔傅本身練過洪拳，或者蔡李佛，如「大聖劈掛」，所以他們打起來很好看。我們把很多南拳的原理和動作融入了戲曲藝術中。

梅：南拳即是甚麼？

英：南拳就是洪拳、洪興五龍拳、蔡李佛。周家（周龍、周虎、周彪）那些都屬於洪拳；黃飛鴻那些便是洪拳。

梅：哪套粵劇有洪拳？

英：現在很少了，從前有例如石燕子的《方世玉義救洪熙官》。他很會舞獅子，戲中在舞台上舞獅子。有些人與洪熙官決鬥，拿八斬刀（我們叫蝴蝶刀），拿藤牌打「五色真軍」，真的槍，這樣打下去，以及拿單頭棍打。他們有三節棍，現在我想沒有人能這樣打了，拿起三節棍也不懂如何運用。

梅：家英哥，說說你的身段，好嗎？你是怎樣設計的呢？他們說你有些「南撞北」的部分很漂亮，但我想你先多講一些南派的部分。

英：這些便是南派的感覺，一板一眼，硬橋硬馬。

梅：你有否親眼見過從前的老倌是怎樣做的呢？你又如何轉化前人的方法以創立自己的個人風格呢？

英：就像這個「投軍」排場，我是在新加坡學的。最早的時候我看一個叔傅做，那時做的戲叫做《七賢眷》，有一段「投軍」。戲中講劉全義上山學藝，下山投軍，剛好他的大哥劉全定頭場做考官考他。我忘記了那位叔傅的名字，戲中道士裝扮，穿

京裝，道士髻，不是這些英雄的裝扮。他屬於南派的，他的年紀比較大，不是這些英雄那麼多動作，沒有我那麼大火氣，他做的尺度沒有那麼英雄氣概。這個戲，我就會有南派就用南派，譬如這些弓箭步，是北派比較多，我很多卻用四平馬，以及很多時用南派的手橋去做亮相。

梅：橋手的樣子是怎樣的？

英：這叫做「橋」（註：現場示範）。橋手就是有力的，截橋、滾橋、枕橋、探橋，屬於洪拳的。

梅：這些是洪拳？即洪拳也有橋手？

英：橋手！最緊要是橋手！

梅：這個是四平馬，兩隻腳都張開？

英：對。

梅：這個呢？

英：這個是弓箭步。

梅：這個弓箭步是不是南派的呢？

英：在南派、北派都有。從前蓋叫天用四平步用得最多，但其他北派演員很少用四平馬。

演出《斬二王》的經驗

梅：你在新加坡的時候有看其他老倌做《斬二王》嗎？

英：那邊沒有做過《斬二王》。

梅：沒有做過嗎？

英：沒有做過，我只看過一次由邵伯君先生（白玉堂徒弟）做的《斬二王》。他做「鬧殿」及「城樓」那場。

梅：有沒有見過他演《斬二王》的「投軍」？

英：全套沒有見過，前面也沒有見過。他有演「投軍」，「投軍」這個排場很多時別處都有用到，只是把它放進去而已。

梅：穿海青的話就一定是這種帽色嗎？

英：通常是這種，這是民間俠士的打扮，最簡單。

梅：顏色方面為甚麼要選這個漂亮的藍色呢？

英：這個藍色在戲班裏面算是比較清淡一點。我沒有其他顏色，只有你可以揀一些不那麼嬌色的。

這個色，是以往做的，我便用這個顏色。

梅：以往即是多久以前？

英：一九八八年以前，跟汪明荃做戲時做的，在北京做。

梅：保存得很好呢。

《斬二王》的古老排場

（註：以下按西九大戲棚二〇一四年《斬二王》的錄像進行訪問。小武行當由羅家英擔綱，飾演張忠。）

1.「投軍」

梅：這樣放聲說話，是南派的特色嗎？

英：對呀，這些全是南派的鑼鼓口白，要用大鑼鼓。

梅：這些高音的，大聲的，叫法很硬朗。

英：⋯⋯這是南派的山。

梅：這是南派的馬，對嗎？

英：嗯！

梅：這也是南派的馬？

英：是。

梅：這些是？

英：這些是北派的。你要在鑼鼓裏去做戲⋯⋯

梅：「鑼鼓裏面做戲」即是甚麼意思呢？

英：即是節奏，要聽鑼鼓的快慢去走，不要未打完你就走出去。

梅：哦，即配合鑼鼓來做戲。

英：對。

梅：就讓鑼鼓的節奏令你的動作更明顯。

英：對，更有節奏感。

梅：所以你要熟悉鑼鼓，鑼鼓師傅也要熟悉你的節奏感。

英：對。這個「投軍」是很經典的一場。

梅：張忠這個角色，西秦戲中叫高懷德⋯⋯

英：高懷德是武生。

梅：他們說是老武生，跨了行當。

英：即又老生又武生⋯⋯

梅：他們說因為他們三兄弟，年紀應該差不多，如果皇帝（即趙匡胤）掛鬚的話，沒有理由高懷德不掛鬚。高懷德沒有辦法掛鬚，因為他又要打，所以就是老武生，跨了行當，這也是一種特色。在粵劇中，我們甚麼時候是由文武生演張忠的呢？

英：都是小武做的。

梅：甚麼時候開始是小武？

英：一向都是小武。從前小武唱得很好，例如朱次伯便是小武，他做「周瑜歸天」。呂布和趙子龍等都是小武行當，但朱次伯很厲害，他也可以做賈寶玉。

梅：就是說，小武不是一個比較次要的行當？

英：不是，小武是最重要的。那時有小武、小生、武生。

梅：哦，即是武生就是有點老的？

英：對，我們叫武生掛鬚。

梅：在粵劇的古老戲中，武生也是掛鬚的嗎？

英：武生是掛鬚的，小武是做武戲的，小生是做文場戲的。你看看今晚做甚麼戲，今晚做「周瑜歸天」，就叫小武掛頭牌；今晚做「金葉菊」，就叫小生掛頭牌。做小武就不會做「周瑜歸天」，做「金葉菊」那個張彥麟就不會做「周瑜歸天」，他們是大家分工的。現在文武生就不同了，文武生可以做「周瑜歸天」，又可以做張彥麟，又可以做梁山伯，也可以做趙子龍和武松，即是多才多藝。

梅：西秦戲的做法卻不同，用武生或武老生演高懷德（註：即《斬二王》的張忠）的角色。

英：他們保留了最古老的感覺，我們現在已經放寬了。高懷德也不是很老，不一定需要掛鬚。

梅：但皇帝掛鬚……

英：皇帝一向都掛鬚，趙匡胤也一向掛鬚，但我們演「打洞結拜」的趙匡胤時，也不掛鬚，也不開面。趙匡胤死也不過四十幾歲而已，但他們三十歲就已經有鬚。可是「周瑜歸天」中的周瑜比孔明年長，也不見周瑜有鬚；呂布年紀也大，也不見呂布

2.「大戰」及「拗箭結拜」

梅：家英哥，可以多講一些「拗箭結拜」的特色嗎？

英：這些是廣東很傳統的鑼鼓，叫做「七才頭」，唱快中板的，在西秦戲也有。

這個叫「踢馬頭」，古老是這樣的。

梅：當你要做南派古老戲的時候，對自己有些甚麼特別要求？

英：講求穩，不要亂動。這個小跳，是我們南派最流行、最喜歡的。

梅：小跳代表甚麼情緒呢？

英：代表情緒的轉變。

梅：不是代表甚麼情緒，而是代表情緒轉變？

英：嗯。這個三擊槍是相互較勁的。「咦？有些料子。」（註：潛台詞）然後一衝兩衝，十字，背劍。

梅：這個合展了，這個呢？

英：刺馬，即刺我馬頭。「咦？很厲害。」大家一起再互相觀望一下。

梅：這個呢？

英：這個是過程，一衝兩衝。這個打的是「一炷香」。

梅：這個呢？

英：這個叫做「大的」

梅：這個呢？

英：是「平揖」。

梅：這個呢？

英：這些呢？

梅：後面呢？

英：挑他下了馬，「降」他下馬，三煞不下。落了……好，上馬。

梅：是否一定要轉這麼多個身？是否由你設計的？

英：是啊，自己看自己當時的狀態……轉兩個或三個，或者你不轉也可以。熟習了後自己可以喜歡怎樣做便怎樣做。或者你有更好的身段，也可以自己再設計多些身段。

梅：為甚麼是六個兵？應該是四個或者八個。

英：多了兩個人，沒有所謂。

梅：這個是甚麼？

英：從前叔傳說，叫你不要追，那隻馬也叫你不要追，你卻一定要追。

梅：那三個小跳代表甚麼？

英：嗯。

梅：接箭頭。

梅：馬不肯走。

英：是。

梅：這很辛苦的，背旗這麼高。但很漂亮。

英：這種拉馬的方法是南派的嗎？

梅：是的，我們傳統粵劇是這樣。

英：如果不是演古老戲，會不會都是這樣拉？

梅：都是這樣。

英：《斬鄭恩》是《宋傳》的其中一段，《宋傳》很多已經失傳了。所以這一段沒有得演。《斬鄭恩》沒有這些。

梅：沒有，《斬二王》有這些東西，已是很久很久以前，你爸爸那時候已是這樣嗎？

英：是這樣，不過大家做法有些不同。

梅：就是這樣，向上追三代也是這樣？

英：三代的話起碼有百多年……不過從前他們隨意……穿着京裝便上場。

梅：擊槍為盟一定是三下嗎？

英：是。

梅：擊槍為甚麼呢？

英：好看嘛。

梅：很有趣，甚麼都是三下的呢？三批又是三下，擊槍又是三下。

英：三擊掌呀。

梅：但為甚麼呢？

英：三下。

梅：現在是「南撞北」嗎？

英：都變成「南撞北」了，我們身上全部是北派東西，只有些南派動作而已。我們這些圓枱呀，都有北派的東西。

梅：例如剛才的圓枱，為甚麼有北派？

英：圓枱有不同走法，那是另外一種走法。

梅：怎樣走？

英：我們學的時候，是大步的，是這樣走的（註：現場示範）......就很不同，細步一點。北派是「座腳」的，南派則要「蹬腳」，南派就是膝蓋直的，大步行。父親從前這樣教我，就是這樣行這種圓枱。間中我會行一下。但台步就有分，我們南派的腳一定是八字步，例如穿蟒。北派是「座」的，是這樣「曲」的，就是「座腳」，它是急腳的。

梅：南派一定是八字步？

英：你穿靠就這樣走，如果小生就不是這樣走。小生當然是小步。

3.【擘網巾】

英：鄭恩原本是個二花面做。

梅：甚麼時候開始變成不畫花面？

英：最近這幾十年。

梅：就是粵劇先開始......

英：每個人都改了，不一定要......這種鑼鼓口白是北方沒有的，我們廣東戲才有。

梅：我們為甚麼會多了鑼鼓口白？

英：從前傳下來的。北方有唱段，沒有鑼鼓口白。我們用鑼鼓口白，顯得更威風。

梅：為甚麼他要這麼大聲地與那位家人說話呢？

英：這是一件醜事。

梅：粵劇的版本很好看，多了很多人物，也多了人際關係上的矛盾衝突。

英：我們的戲比較好看。我們一直在做戲。

梅：這場是「擘網巾」，張忠追上去問酈瑞龍發生了甚麼事。

英：為甚麼叫「擘網巾」呢？網巾即是這裏這條？

梅：是的，撕開它，即代表大家從今之後斷絕關係。這個網巾很奇怪，韓國也有，韓國人用網巾包頭，我想古代人也用這個網巾包頭。擘網巾即與你決絕，割蓆的意思。同在一張蓆，等於同一張網巾，擘開了，表示決絕，就是說大家分手。自己最

貼身的東西，兄弟之間的網巾可以交換使用，到大家分手時，也要破壞這件隨身的東西。

梅：北方沒有「擘網巾」的排場嗎？

英：沒有。

梅：那他們如何表達類似的情緒呢？

英：不知道。我不知道有甚麼戲，他們也可能有，可能唱的多。

梅：其實「擘網巾」是口白。

英：是口白。沒有唱，全部口白。所以叫「千斤口白四両唱」，即唱沒有說口白那麼重要，那麼難。這個叫做圓枱水髮。

梅：圓台攪沙中間一定是花旦做水髮嗎？京劇完全沒有這些場面？

英：都沒有這些戲。

梅：那漢劇呢？漢劇有沒有這些鑼鼓口白？

英：沒有看過漢劇，相信應該沒有。

梅：在這個水波浪上，有沒有特別的安排？

英：從前我們穿蓮子帽，

「哎呀！」鑼鼓……然後搓蓮子帽，「揉腳」，很灑狗要起火，要火氣。

血的」。

梅：馬來西亞那邊的演繹法會不會更喜劇化呢？

英：會的。

梅：會怎樣？

英：他們會講一些「白欖」，會逗笑，現在我們沒有講「白欖」。

梅：又到你了。

英：單腳車身。

梅：你的單腳車身與剛才「旭哥」做的很相似。

英：是一樣的。

梅：是南派的嗎？

英：是的。

梅：這個也是南派？

英：對呀。

梅：北派又如何？

英：北派沒有這個東西。

梅：北派沒有這個介口嗎？

英：這個是上下煞蹲，以及手橋、牛角錘。

梅：這種企法呢？

英：普通啦，這些一定有的，南派北派都是這樣做。

梅：這是「八插」。

英：嗯。

梅：是怎樣？

英：即插眼睛。

梅：洪拳有沒有這種插法？

英：有。

梅：是否一定是八下？

英：是。上四下，下四下。有攪沙。上早了，那個家人。

梅：家人上早了？

英：對。

梅：傳統都是在後面有水髮？

英：對。

梅：其實你這個步，都是「南撞北」嗎？如果是南派，腳會再張開一點吧？

英：你看他們西秦戲怎樣做，他們做南派的東西真的很傳統，是舊式粵劇的做法，現在我們已經混合了，美化了很多……

梅：但是要將南派藝術傳下去的話，又要把它美化，又要保留它的古老，這樣很矛盾……

英：是，很矛盾。例如在我身上找不到傳統古老的東西，我已經「南撞北」了，沒有了。所以現在看西秦戲，要看別人的，再看看我們從前怎樣做。

4.「三奏」

梅：下一場是「三奏」。「香姐」和「柏哥」說，香港粵劇的「三奏」很有意思，很創新。

英：是嗎？

梅：「柏哥」說廣州那邊沒有，「香姐」說馬來西亞那邊沒有，呂團長說海豐那邊也沒有。他們說你在唱崑。

英：是的，是崑來的。我們從前的古老戲，大

臣去奏，跟皇帝説話，就用了這段「三奏」。一向都用這段。

梅：一向都是這段唱詞嗎？

英：不是詞，是旋律。旋律都是這段。

梅：這個旋律叫甚麼？

英：《俺六國》。在《千金記》中好像有這段排子，是崑曲，但沒有曲名。開頭的唱詞是「俺六國紛爭鬥」。

梅：怎樣寫？

英：人字旁加個元字，元帥的元。故事關於蘇秦跟皇帝説話，頭三個字是俺六國，所以我們後來稱之為《俺六國》。

梅：牌子，是崑嗎？

英：我們受了京劇影響，當中有崑的元素，加上我們的鑼鼓。

梅：有鑼鼓。

英：對。

梅：這個鑼鼓叫甚麼？

英：叫相思鑼鼓。他們可能沒有這個。別的劇種沒有這個。

梅：你的走法呢？

英：走法挺南派的。這些雲手是南派雲手。這個我們叫一搭兩搭，穿手一搭兩搭。

梅：步法呢？

英：步法都是些圓枱，是基本功，沒有特別說走哪一種，或者南北。但我本身是走北派圓枱。最重要做戲的氣氛。即你不是為了動作。那個氣氛是……求皇帝不要斬……想打那個妃子，又怕皇帝發怒，又退後，始終自己是臣子，不夠膽太過分。在這邊講完，不成功，又去那邊再講。

梅：「柏哥」說，如果沒有南派大架的底子就做不到，不好看的，對嗎？

英：對的。

梅：例如在這裏，甚麼地方是大架？

英：這些做手，身段……

梅：你可否走一個大架讓我們拍下來？因為我要比較一下，究竟哪個部分是大架。

英：也不是的。我們「執」（註：繼承的意思）

了。你能跳好大架，便一定有此功力做好這一段。你有功力跳好大架，做其他甚麼東西也能應付。如果大架也跳不好，怎能做好？功力即是底子。

梅：跳大架的內容是甚麼呢？

英：虎度門亮相、圓枱、退後、三打腳、車身往正面、背場亮相、圓枱、退後、三煞踭、反跨（粵音 kua3）腳、台口中間、一攞錢、二攞錢、三攞錢、七星、拉山、圓場、往雜邊台後、打腳、往台中車身、攦枱、地錦、拉山、一搭、兩搭、拉左山亮相。

梅：你的大架有甚麼不同？你說過你的有些不同。

英：不同的，我斜上，別人在這個傳統的位置上。我「攞」這個位，斜上，退後，再打腳……

梅：為甚麼會不同？

英：這個是白玉堂教我的。

梅：嘩！白玉堂！

英：他是這樣斜上的。

梅：全段也是這樣斜上的嗎？全是《俺六國》，就沒有其他加插下去嗎？

英：沒有。

5.「困城」

梅：看「困城」，呂團長及「柏哥」的看法不一樣。「柏哥」覺得我們的版本很正確、很古老，我們做得對。西秦戲的安排卻不一樣，他們不會這樣關門，他們說粵劇的關門方法讓人覺得城門變小了。「柏哥」卻說，粵劇傳統關門需要插數枝「棟」。

英：「閂城」（註：「閂」，音 saan1，「關」的意思），我們叫「閂城」。

梅：是，「閂城」，「閂城門」。

英：即關城門，所以我們廣東話叫「閂」。我看過很多古城門，城門的牆很厚，城門不會很大，大概這樣大小，最大也不過這樣。可能只有三至四面排練室鏡子那麼大。門是長形的，厚度這麼厚。城門的牆很厚，不像一道門這麼薄。那道門，在這裏，這樣關。那道門到這裏而已，就不到那裏。你有沒有留心看過古老城牆的門？你可以上網看看。

所以，「鬥城門」的門根本不會很大。

梅：即有四十五度角，不會貼住……

英：是有四十五度角。不會到這樣寬，那道門就這麼多。關了以後，他們那些東西，就在這裏，這裏……和這裏……共三枝。

梅：那三枝是甚麼？

英：是「棟」，這裏上面有三個「陷」，底下有三個「陷」。用「棟」來固定那門，讓門不容易被打開。還有一枝橫的擔，叫「恤」，或稱「橫擔」。

梅：鎖門的意思？

英：一二三四五六個洞，鎖着的。從前還拉鐵鍊，讓別人撞不開。這些表演藝術就是把有形的東西，無形地虛擬出來。「即是，你……嘩！殺到來了。」從前古老戲就是這樣，門上城門之後，門了，鎖了，然後再「上企棟」，就是說另外再上一枝「棟」，固定好它。門下有石頭做的「陷」，「陷」是凹下的，用「棟」頂上去，再向下，陷下去，這樣門就穩了。

梅：你的前輩的門法是一樣嗎？

英：是的，是的。站在這裏，站着關。你要在現實環境看過才有感覺。這些門在城內關門……退進來，在裏面關。

梅：要看一看是否穩妥。

英：演出好不好看，在乎手有沒有勁。拿起一塊木時，手要有勁，不要「姐手姐腳」（註：柔軟無力），不要拿起木頭似竹竿。現在，看小武行當的藝術就是看這些東西；欣賞南派，就是看這些。京班沒有這些動作，沒有這些東西。雖然這些動作並不很花巧，可是卻給你一種很特別的感覺，很重……很實在。頂上去，一轉，蓋下來，就這樣。

梅：以下是張氏為夫報仇。

英：這一場的背景是個小山丘。張氏坐在橙上，代表一個土丘，不一定說在平地。上了土丘，大概高一點那樣做，我們傳統沒有佈景，搭的格式是這樣的，兩張枱打橫放，上面擺一張橙，橙背向外，這邊有個踏腳的橙，上去了，就代表一個城樓。那邊就一張枱，上面有一張橙，有踏腳橙上去。張氏上去上面唱，

就這樣，代表一個土丘……

梅：西秦戲沒有用古老的方法……

英：那他們用甚麼？他們站在地上？

梅：城樓已經是現代佈景了。很有趣……他們是更古老的版本，反而有佈景，不是一桌兩椅。我們的做法，反而用一桌兩椅。

英：他們那個張氏在地下，沒有上高枱。

梅：他們的意思是說，不上枱可以打更多，張氏是很能打的。

英：很打得，但沒有得打，這場戲最用唱的，是一場唱戲，互相對唱。在地下的作用，視線沒有那麼好。可能我們的前輩就設計要加張枱。

梅：你覺得哪一個比較好？

英：沒有所謂，兩個也可以。既然我們的前輩做了這樣，我不會把他刪減，我選擇保留。

十個必學的排場

梅：請問年輕人必學的十個排場應該包括甚麼呢？

英：「打和尚」、「大戰」、「賣白杬」、「投軍」、「寫婚書」、「打洞結拜」、「金蓮戲叔」、「獻美」和「擘網巾」。「西蓬擊掌」、「別窰」、「困谷」、「回窰」等是要做的。

梅：銘記於心。

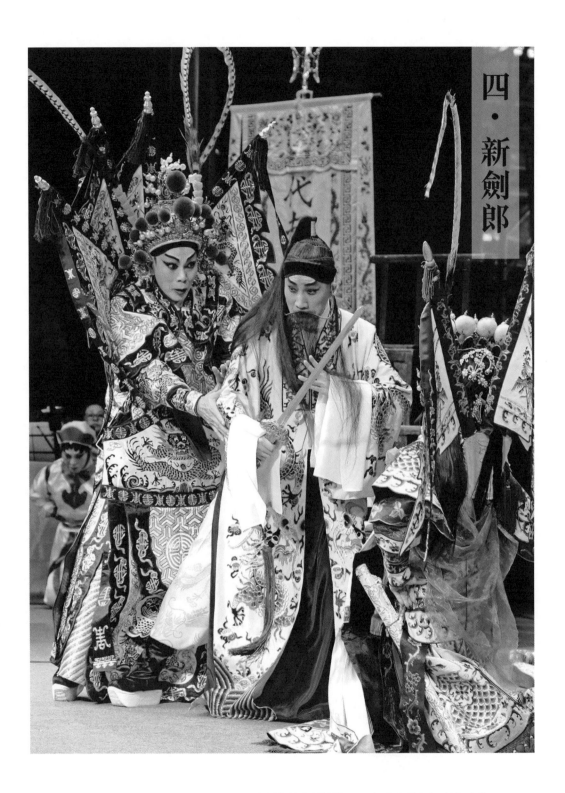

當年「粵劇之家」在修復《斬二王》劇本時，新劍郎（原名巫雨田）亦盡力參與。他在訪談中細味自己從前由學古老戲開始，以至粉墨登場，都是畢生難忘的經歷。他按着自己在成長過程中學戲的經驗，勉勵年輕演員多看古老戲，當作學習。現在有劇本的《梟雄虎將美人威》，就借用了《斬二王》的排場。如果演員曾經演過《斬二王》，遇上《梟雄虎將美人威》便駕輕就熟，事半功倍。他指出，南派就是粵劇的根，做粵劇不能對南派藝術一竅不通。南派的藝術包含很多東西，除了演戲，還有鑼鼓。

基本上，廣東鑼鼓就是高邊鑼、大鑼查。如果不認識南派鑼鼓，就不可能在台上表演「大相思」、「大撞點」、「鑼邊花」、「沖頭」、「滾花」等。承傳南派的方法，當然亦少不了演好角色、唱好戲。

梅：陳劍梅

郎：新劍郎

「禮失求諸野」的美事

梅：田哥，你參與古老戲演出很多，你作為前輩，有甚麼意見給未來的接班人呢？

郎：我覺得，作為一個粵劇演員，多多少少都要懂傳統排場戲。不同的排場很多，當然不會有人全部都懂，但總有幾個重要的，新晉一輩演員應該要認識。喜歡也好，不喜歡也好，也沒關係。認識了，然後才選擇要不要拿出來演，這是自己的取向。對於新一輩，當然現在認識古老排場的渠道不多，但偶爾都會有包含很多排場的戲在舞台上演，包括《斬二王》、《西河會妻》和《七賢眷》等。我覺得新一輩演員有時間不妨去看看。當作看戲也好，當作學習過程也好，我覺得這是新晉演員應該做的事。

梅：新晉演員沒有感覺到學習古老戲的迫切性，怎麼辦好呢？

郎：我們一直都鼓勵他們，講了不知道多少年

了……他們有自己的取向，有自己的看法，不能強迫。不過你說要我寄語後一輩演員，我覺得他們應該多學傳統排場戲。

梅：現在世界變了，年輕人的生活模式、工作方法也不同了。你們從前都是和師傅一起住……

郎：我那個年代已不是和師傅一起住的年代了。

梅：你是怎麼學古老戲的？

郎：我的古老戲，其實大部分是在星馬走埠學的。我出生的那個年代，香港已經在做有劇本的戲，像《帝女花》這一類。古老排場戲偶然會出現，但真的不多。禮失求諸野，當年星馬那邊的演出模式還是日場做提綱戲，夜晚才做有劇本的戲。我在那裏吸收了很多。

梅：那是甚麼年代啊？

郎：應該是七十年代，那時我和羅家英一起去走埠。

梅：一邊走埠一邊學嗎？

郎：是的。

梅：好難的，怎麼學呢？

郎：首先，我們對於粵劇這些模式，已經有一個基本的認識，何為上句，何為下句，梆子、二黃等。那些前輩都不吝嗇教我們。譬如，今天晚上發一張提綱出來，第二天要做《斬二王》，就這樣跟你講。我沒有做過，頭場「大戰」可能在有些戲裏面做過。我這些排場戲，來來去去都會擺在不同的戲裏出現，比如好多戲中都有「大戰」。當年，我做過「大戰」，但《斬二王》的「大戰」這場實際上我卻沒做過，或者實際「擘網巾」這場我沒做過，就要詢問當地的一些資深前輩，而他們都毫不吝嗇教我們。「應該是這樣的，應該要唱甚麼，這裏要講甚麼。」所謂排場戲，其實是有模式的，梆子就是梆子，二黃就是二黃。

梅：當時哪一位前輩教過你們？

郎：好多，真的好多。

梅：可不可以講一下他們的名字？

郎：例如區少榮、蔡艷香、蔡艷香的媽媽、蔡艷香的爸爸……他們都教了我們不少。那個時候有些打鑼師傅都會教我們。我記得有「榮哥」，還有我之前提到區少榮的太太「紅姐」都教過我們。我從這些前輩身上獲益良多。

梅：你們其實是「話頭醒尾」吧。

郎：其實大部分排場沒有一個「梗」的唱詞，反而有「梗」的口白。例如「大戰」排場中，「殺到西山紅日墜，戰到地府鬼神驚」。反而唱的段落未必是一定的。

梅：那麼唱詞是自己填的嗎？

郎：自己搞咯，即所謂爆肚（註：臨場創作）。是大部分，但不是全部。有些唱詞如「金蓮戲叔」的就是「梗」的。

梅：那麼《斬二王》哪個部分的唱詞是要自己填的？

郎：現在你在香港看到我們演出的版本，是在某一年我都不記得了，應該是九二或者九三年，當時有個大型的演出。當年我們就請了新金山貞先生起了個提綱，我自己亦憑着記憶，整理了一些東西，再交給葉紹德先生，由他寫詞。現在時常看到這個版本的《斬二王》。除了這些基本上有規定的詞

外，例如「大戰」、「擘網巾」這些口白，排場戲裏面已經有了，除些之外，唱詞都出自葉紹德先生。

梅：年輕時候走埠星馬的感覺如何呢？

郎：很辛苦的。我要跟你說，是很好的歷練，但是當時感到辛苦和彷徨。譬如今晚演完了，掛張提綱出來，明天演《花木蘭》，只有一張紙，只告訴你出場的次序，你這一場做甚麼，然後甚麼都沒有。真的好彷徨，你不懂就真的好彷徨。我便抓住這些前輩，問問我這場做點甚麼，那場做點甚麼，他們真的有時候教到半夜三更。

梅：這麼好。他們為甚麼願意教呢？

郎：我覺得以前那一輩的藝人真的很好。只要你肯問，他都會教。當然也要看你平時待人接物的態度。我常常都說交情是互動的，不是單向的。你對人好，人家就會對你好。你平時尊重人，那你有些事情不恥下問時，人家都會教你。你平時都不理別人的話，人家怎麼會教你呢？

梅：所以我們這一代都是承蒙他們的……

郎：我不敢這樣說，但是我真的獲益良多。

梅：你當年這麼年輕，這種不恥下問、孜孜不倦的力量，從何而來呢？

郎：是來自工作壓力。你不學會，第二天就要演了，這是壓力，也是一個動力。幸好那個時候年輕，只二十歲，你即使整晚不睡覺，第二天都還是有精力上台做戲，你可以問到三更半夜。當然，問完之後第一次做，肯定會有發生一些烏龍事。那出現錯事後，他們會跟你說：「你這裏不應該這樣做，應該這樣做」，在這個過程之中你就學到了。

梅：就是說，有勇氣去犯錯，然後修正自己。

郎：以前的前輩常會說，學過不如做過，做過不如錯過，錯過不如錯得多，但如你每天都在同一個地方犯錯，就表示你沒有進步。

梅：回想學習的滋味是如何呢？

郎：能學到東西，能充實自己，很滿足。能在錯誤中學習，並在演出時候補救自己的錯失，讓觀眾不感覺自己犯了錯，是個很好的歷練。

梅：可不可以舉個例子呀？

郎：就是你講錯了東西，對方回答不到你的時候，你就發現自己不應該講這一句，應該講另外一句。這個時候心裏就翻筋斗了，心裏就想：怎麼辦？怎麼辦？要找一些東西去填補這個空隙，因為你不可以停在這裏嘛。你在舞台上是不能停的，你知道怎麼辦，對方若有經驗就會助你補救，扶你一把，讓你可以全身而退。

郎：是的，是的。

梅：想起來是一種甜絲絲的感覺，其實就是一種合作精神，大家一起來解決困難，很開心。

絕不能錯過的古老戲

梅：古老戲這麼古老，現在世界變了，究竟古老戲有甚麼東西，大家絕不能錯過呢？

郎：我們一入門，師傅就會教你跳大架，大架裏面就有好多不同的招式，不同的步法，不同的架子。你把大架拆散，拿一部分出來用融入一些戲場，例如水波浪也好，車身也好，不一定需要跳完整個大架。排場也是一樣，未必需要把整個排場搬演出來，但可以抽取某些部分出來應用。例如，我們現在常看到《梟雄虎將美人威》，是有劇本的，它就借用了《斬二王》的排場。如果這個演員曾經演過《斬二王》，遇上《梟雄虎將美人威》，是不是就可以駕輕就熟，事半功倍？

梅：還有甚麼其他很重要的排場？

郎：譬如「大戰」和「拗箭結拜」都經常用。幾年前，應該說是二○一四年的中國戲曲節，我自己編了一個故事，然後把古老排場拼上去，成為我的《搜證雪冤》。我把「大戰」、《西河會妻》的「會妻」、「打閉門」、「搜宮」等排場拼湊成一個新戲。當年第一次是由大老倌演出，後來重演時我找了一批新演員演出。我特意讓這些新演員學習這些排場，以發揮傳承作用。因為如果不給予他們演出機會，他們就無心學習。你說讓他們去學「大戰」，他們怎麼會去學呢？尤其現在的演員這麼忙碌。如果給他們演的話，他們就必須去學，就有這個動力。我覺得好多排場都好有用，你未必需要全套照搬，你可以將它們拆散來用。

梅：排場有用，是不是因為跟音樂和擊樂，

和其他演員的配合、走位，各樣已經是定了？有
用是因為這個原因嗎？

郎：其實這個是原因之一。我說它們有用，是
因為認識了這些東西後，根基比較牢固，對於演戲
的眼界會闊一點。香港粵劇界的模式就是以演員為
中心，演員對這些事有認識才會有發展。

梅：假設要為年輕人設計一個流程，哪十個
排場一定要學呢？

郎：首先要學「大戰」和「拗箭結拜」。因為這
些排場裏面，除了有梗曲梗白之外，也有南派的武
打。熟習「大戰」之後，能掌握部分南派的武打。還
有要學《斬二王》的「醉斬二王」排場。對一個演員
來說，無論演出哪個角色，這都是個很好的基礎課
程。例如你做王，你要知道唱，有動作，有個固定
的演繹法；做斬人那個生角，我們叫小武，或者文
武生那個位置，有個大架要跳，還有好多程式化的
動作要學習，是一個很好的戲。全套《斬二王》裏面
還有好多不同排場，你能夠駕馭的話，基本上已好
充實了。如果還要學的話，我建議是「打和尚」。很
多戲都會涉及「打和尚」的空手對打，打手橋這些事

情。「打和尚」裏面這麼多不同招式，擺在其他的戲
中，是很好用的。

梅：田哥，南派藝術中有哪些東西是不可以
失傳的呢？為甚麼不可以失傳？

郎：粵劇，我的概念裏面，只姓粵。南派就是
粵劇的根。如果你做粵劇，對南派藝術一竅不通，
你覺得這種演出像粵劇嗎？

梅：不像。

郎：當然，南派藝術包含了很多東西，除了演
戲，還有鑼鼓。基本上廣東鑼鼓就是高邊鑼、大鑼
查。我們沒有京鑼鼓這個東西，京鑼鼓是後人夾雜
的。如果這些都不認識，「大相思」怎麼走，或者
是「大撞點」怎麼走，「鑼邊花」、「沖頭」、「滾花」
怎麼走？認識鑼鼓很重要，就算是一個撞點鑼鼓，
長鑼鼓和短鑼鼓都有分別。南派的鑼鼓點和京班的
京鑼鼓點不同。所以需要認識南派的鑼鼓，這是南
派藝術的其中一環。南派的唱，是所謂我們最原始
的廣東，現在我們還可以聽得到的前輩的唱法，你
聽聽以前這些所謂「八大曲」的唱段。這一段是全
梆子，就是梆子。這一段是全二黃，例如《辯才釋

妖》，就是二黃，不會混亂。作為一個粵劇演員，必須要對這些東西有初步的認識。

梅：古老戲有二百幾年歷史，是口傳身授的，不用文字寫下來。傳到你們身上，你們每個人做出來都是一模一樣的，好神奇。

郎：很難的。因為你要配合好多東西，鑼鼓打到那一錘你便要走出去。

梅：所以就是說，這門藝術很高深，好像一個深海，怎麼探也探不到底。

郎：演出經驗很重要，就像現在每天做《六國大封相》，皇帝是從哪一個鑼鼓點走出來，元帥是從哪一個鑼鼓點走出來，這些都是南派藝術的學問。

梅：我曾經問一些年輕人，他們說南派都是關於打的東西。

郎：南派怎麼會只是打的東西呢？

梅：面對這種誤解，老倌們怎樣幫助年輕人呢？

郎：我們可以做的事情不太多，我自己沒有開學院，也不會去開班教他們，坦白說，就算開班也未必有人來學。我們可以做的就是說……我最近做了一套以排場戲為基本的《荷池影美》，剛剛上個月做，除了幾個資深老倌，我用了幾個新人。我希望他們可以從中吸收，我在能力上只可以做到這一點。

梅：我知道你剛剛由重慶回來，去聯合展演，和當地一些知名的藝術家一起做。你演《斬二王》的折子……

郎：我做《斬二王》的「大戰」和「拗箭結拜」，羅家英做「平貴別窰」。

梅：為甚麼去重慶？節目是怎麼安排的？有甚麼目標呢？

郎：這個你問羅家英會清楚一點，因為他是整個行動的領頭羊。據我所知，就是我們去展示我們原汁原味的廣東大戲，帶給沒怎麼接觸過廣東大戲的人看，難道我們演《帝女花》嗎？雖然都不是壞事，它始終是一個經典劇目，但羅家英作為這次的主策劃人，他就建議我們做這些古老戲。我覺得都合適，可以好好地交流經驗。

梅：當時的情況怎麼樣？

郎：非常好，好轟動。台下有些「八和」的職員，有些看戲的朋友，他們在我們之前做了一場川劇，到了我們就是「大戰」和「拗箭結拜」。我們的廣東鑼鼓一響，觀眾就正襟危坐，他們覺得我們的東西很不同。我對這個感覺很好。

梅：欣賞演出之外還有沒有交流？

郎：川劇演員真的很幸福，有一個很漂亮的地方，有戲院，有博物館，有舊舞台。當然我們不會在舊舞台上表演，那都是文物。我們在新的戲院裏面做，亭台樓閣，那個川劇院很漂亮，我覺得他們真的好幸福。因為時間比較倉促，我們頭尾只去了四天。第一天我們辦了個記者招待會，然後晚飯。第二天排戲，第三天演戲，第四天便離開了。實際上可以互相交流的時間沒有很多，但可以在演出和排戲的時候，彼此觀摩。

梅：四川的藝術家有沒有感覺南派的東西有好處，他們會欣賞嗎？

郎：他們似乎很欣賞我們這些硬橋硬馬的演出，聽到那些演員們在那裏談論，說我們南派和北派那些輕盈的打法有很大的分別，而且他們欣賞我們的鑼鼓點。還有一個最大的不同，就是他們對我們的音樂池，擺兩班音樂，一邊給川劇用，一邊給粵劇用很莫其妙。樂師說看到我們的劇本，感覺很奇怪。他們說：「你們的劇本沒譜的？怎麼玩呢？怎麼奏？」

梅：他們用五線譜嗎？

郎：我不知道他們用甚麼譜，他們看到我們沒有，只有文字，純文字，工尺譜也沒有。

梅：《斬二王》的劇本裏有工尺譜，例如「三奏」。

郎：「三奏」這些牌子是後來補充上去的，其實原本也沒有譜。他們看到我們的情況，便好奇地問我們，可以怎樣演奏呢？我們說：「跟着演員奏，演員唱甚麼，我們便奏甚麼。」他們是看譜視奏的。

梅：你們的藝術好像大海那麼深，怎麼探也探不到底。

郎：你並不是行內人，很難了解、很難明白我們怎麼處理這些東西。我所以建議新人去學排場，就是這個意思。「平貴別窰」都是一個要學的排場。

梅：第五個排場呢？

郎：可以這麼說。我們不要分先後次序，這些都是需要學的排場。例如「金蓮戲叔」、「打洞結拜」都是很好的教材，需要很好的基本功。「金蓮戲叔」就是唱，純唱，他們是唱西皮的。「打洞結拜」便有唱有做。再下去就有一些比較小型的排場，例如「祭旗」，都是常見的。這些都應該要認識。我已說了好多個了。

梅：八個。那麼「撐渡」、「舉獅觀圖」那些呢？

郎：「撐渡」反而有用得着的地方。例如你說到新戲《十年一覺揚州夢》便借用了「撐渡」排場，這個都是很好用的排場。「舉獅觀圖」就比較深奧了。又例如《馬福龍賣箭》……如果你還要再講一些，就是「西河會妻」；「長勝敗」也有東西唱。

梅：「長勝敗」中又有「大戰」，又有「祭旗」，又有「困谷」……

郎：「困谷」也是一個要學的排場。

梅：究竟「長勝敗」應該拆開來學，還是全都要學呢？

郎：其實裏面包含了幾樣東西。「長勝敗」如果叫「大戰」排場，就是以口白為主。「長勝敗」加了唱，都是「大戰」。「困谷」就是譬如說，打敗了怎麼入谷口，嘆五更，唱五更。現在好多新戲都用上，例如在《枇杷山上英雄血》中，他們都擺了個「困谷」在裏面。比較近期的，如《碧血寫春秋》中，他們都利用了類似「困谷」這一場，有兩兄弟。他們利用了「困谷」排場寫了一段戲。

梅：以上十個排場，是專家的選擇。

每人都有個奮鬥故事

梅：從藝幾十年，你印象最深刻是甚麼呢？雖然困難重重，你仍然不願放棄，為甚麼呢？

郎：就是因為自己鍾愛粵劇。這是我常常說的，如果你不是真的喜歡粵劇，你很難堅持下來。尤其我們那個年代，沒有人幫你，沒有政府資源，你買一張抹臉的紙都要自己掏錢買。但我自己覺得這樣也好，得來不易的東西你才會好好珍惜，反而容易得到的東西你不會珍惜，好像 take it for granted 這樣，對一個年輕人來說不太理想。我們

那個時候的那種艱辛，我不用「辛酸」這兩個字來形容，我們是要生活，要吃飯，演出的機會不太多，要力爭上游，要置裝。我們香港演員要自己置裝，沒有劇團給你服裝穿的，我就循這個過程，一級一級走上去。

梅：那個時候沒有眾人衣箱嗎？

郎：眾人衣箱當然有。但你穿過了就覺得不應該穿了，要有自己的東西才行。最早出身都是穿眾人的東西，但是到了某個階段，你做二式，即第三那個位置，就要有自己的東西了。那段日子很艱難，又要生活，又要吃飯，又要置裝，又要演出⋯⋯

梅：做二式的時候怎麼捱過去？

郎：靠堅持。我想我們那個年代每個演員都經歷過這樣的階段。

梅：當時怎麼捱？

郎：一份堅持，一份信念。

梅：那時是走埠星馬嗎？

郎：沒有，在香港。

梅：你怎麼會走上這條從事粵劇藝術的路呢？

郎：這點很奇怪，其實最早的時候我是當暑期班的。那個年代，我們沒有太多娛樂，別說電視，聽電台節目都是一種奢侈。那時候聽電台節目要交牌費，每年要給政府多少錢，才能夠收聽。

梅：是聽麗的呼聲這些嗎？

郎：麗的呼聲一個月收十元，我最記得，他會給你一個小木箱。麗的呼聲同期已有電線電的電台，你要交牌費，買收音機時要登記你的地址，政府寄信給你要求付款。現在年輕一代不會想像到當年的情況。一個收音機都算是奢侈品，別說電視，那個時候還沒有電視。我們做小孩的年代沒有甚麼娛樂，那時候大戲就是很好的娛樂了。小時候跟老爸老媽一起看大戲最過癮，在戲棚走來走去，有劍仔賣，有馬鞭賣。很自然，暑假沒事，老媽說不如找點東西學，我便學大戲，那個時候只有十幾歲。

梅：那個時候讀幾年班？

郎：我猜五年級或六年級，我真的不是很

記得。

梅：五六年級。

郎：我們那個年代七歲才讀幼稚園。

梅：你跟哪位師傅學習呢？

郎：吳公俠。

梅：那時候學大戲辛苦嗎？

郎：說不出的辛苦。師傅用腳推你的大腿貼近牆身，開一字馬。

梅：開一字馬？好難呀，好痛！

郎：痛的時候，你會呼叫救命。

梅：他有沒有事先告訴你？

郎：當然有，你要預先鬆筋骨，壓腿、踢腿等。那些師傅已不會叫你清潔痰罐，不需要你捵骨。那個年代已經沒有那些東西了。

梅：這麼艱難，為甚麼你會願意學？

郎：奇怪！其實最早的時候就是這樣玩啊玩啊，學了一年，或者一年多，一邊讀書，放學就去學。好像是暑假的時候，有人找做戲，師傅說，不如你試一下，客串一下。這樣我便開始演戲。當年社會沒有這麼富裕，經濟沒有這麼發達，讀完中學都沒有甚麼事。那個年代上大學是一件非常非常奢侈的事，那時只有一間香港大學。普通人沒辦法進去讀書。好自然你讀完中學便要投身社會，甚至唸至中四便要一邊工作一邊讀書。

梅：那你怎麼認識羅家英呢？怎樣結台緣呢？

郎：印象中，就是在啟德遊樂場，真的不太記得了。我們小時候就認識，從前是鄰居街坊。我住這幢樓，他住那幢，只一街之隔。我可以喊：「喂，起床了沒有？」那個時候電話也是奢侈品，家裏沒有電話。

梅：他爸從前有一個農莊嗎？

郎：不是農莊那裏，已經是東頭邨，他住十五座，我住十八座，都不太記得了，總之就是在對面。

梅：這麼巧，是鄰居，又結台緣。

郎：對啊，有一年我們一起去星馬走埠，那年真真正正兩個人一起同飲同食同住同行同演出，有一年多時間。

梅：除了羅家英之外，你一直以來還有跟誰拍檔呢？

郎：有幾位。我出身的年代，夥拍「阿燕」尹飛燕最多，因為我們同出一個師門。

梅：你們的老師都是吳公俠？

郎：對。後來，我去了走埠，她與阮兆輝一起合作比較多。

梅：都是在啟德演出嗎？

郎：都有，但印象中就不是很多。我在啟德演出的年代，還有梁漢威、阮兆輝、文千歲等。我在啟德做文武生，做了一段短時間便去走埠了。

梅：你那一輩的老倌怎樣鑽研南派藝術呢？

郎：就是找師傅教。

梅：哪位師傅？

郎：吳公俠。師傅就是盲公竹，他告訴你，帶着你走上一條直路，其他的事情都是靠自己發掘和吸收，無論唱做做都如是。

梅：如果要要練好手橋，需要木人樁嗎？

郎：要打得多。

梅：只有自己一個人練功的時候怎麼打？

郎：其實好少一個人練功，大部分都是一幫師兄弟一起練。一個人練沒有甚麼動力，便會坐下來休息。人有惰性嘛。我們那時候六點鐘便起床去練功。

梅：那個時候你與誰一起練呢？

郎：就一幫師兄弟，好多人。

梅：他們現在還有演戲嗎？

郎：那個時候跟吳美英一起練，但是我們的師傅不同，不過北派師傅是一樣的。那個時候練北派就是一班人一起練，一個人不會練，舞兩下就懶了。一定是一班人催促着你，跑圓枱、踢腿，甚麼甚麼，對打、把子。打甚麼都一定打兩次，互相換位再打一次。

梅：那要不要付錢呀？

郎：我們那個時候真的好幸福，師傅也不計較，完全不付錢是假的。但是他真的不會跟你算，上一堂多少錢，上兩堂多少錢，他們真的不會計較。

梅：嘩！每朝六點鐘就開始練功，他們也不計較？

郎：不計較的，有時候他們還請吃茶點，練完功吃多士，由他埋單。

梅：那一幫師兄弟妹有多少人呢？

郎：少於十人。

梅：在哪裏練，在戶外嗎？

郎：在戶外，有一段時間在印度會。你知道印度會在哪裏嗎？是加士居道的印度會，我們在草地練。因為我們當中其中一個是會員，那我們就「拉車邊」入去，借他的地方用。那時沒有康樂及文化事務署給你租地方練功。

梅：六點鐘開始練，甚麼時候結束呢？

郎：一般是六點多集合，大門都沒有開。可是那裏有個陷下去的坑渠，鐵絲網離開坑渠有這麼多距離，我們便從下面鑽入去。

梅：你的家人支持你嗎？

郎：支持。

梅：沒有收入的哦。為甚麼家人這麼支持藝術呢？

郎：喜歡略，我媽媽很喜歡看大戲。

梅：那你真的很幸運。

郎：是的，真的幸運。

梅：家人支持你做你喜歡的事。

郎：是的。我經常說，覺得自己是個很幸運的人。我現在做一個自己很喜歡的專業，又可以養活自己。

梅：然後又娶了個賢妻，她也這樣支持你。

郎：是的，這個當然。能夠在一個自己喜歡的專業裏面工作，真的不容易。

演好角色唱好戲

梅：我想集中問承傳南派的方法。

郎：不說「打和尚」這麼複雜，這麼多手橋，就現在我們做最普通的一個……剛剛我們做完《荷池影美》，是我自己的作品。我有一場戲叫「打閉門」，有手橋的。你有機會做，你就會學，是不是？不是迫那些年輕人去學，就是說你打得不好就要學好。

我唯一可以做的，就是希望多搞這一類戲給年輕人做，你要做就要學，如果不做，就不會有動力去學。

梅：田哥，你甚麼時候開始演《斬二王》全本和折子呢？

郎：記得我〇幾年的時候做過《斬二王》，再些折子，可能是〇八、〇九年，真的不太記得。全本的《斬二王》我也做過。我做過張忠，做過酈瑞龍，也做過皇帝，我做過很多不同的角色。

梅：你做過三個角色就是……

郎：主要是張忠、酈瑞龍和皇帝。

梅：怎麼把握這三個不同的角色呢？

郎：就是你今天要做這個角色，你就要將這個角色演好。

梅：譬如說張忠。

郎：張忠是將領，是個比較正直的人。如果說酈瑞龍，他是個山賊，就比較衝動，如果以人物性格來說，那個皇帝司馬揚，醉斬二王，因為女色、醉酒、受人慫恿，斬了二王爺後，醒悟了，產生了

後面一段「困城」的戲。這些就是經歷，是歷練，用自己的經驗去揣摩角色：哪一場戲，應該用甚麼態度去演呢？

梅：關於唱，你好厲害，我有看你講戲，響排我也在場，你很有心得。

郎：唱呢，我可以說給你聽，你的聲音好聽不好聽，是你媽媽給你的，天生的，沒得改。但是後期的唱腔，是後天培養，好重要。所以從前有些老倌總是笑，有好的聲音但是不好聽，也有不好的聲音但是很好聽，就是這個意思。後天的培訓，唱腔的研究，是最重要的。

梅：司馬揚那個角色，在唱方面有甚麼特別之處呢？

郎：不是很特別，都是七字清。就是整個《斬二王》從這一場開始一直到尾，都是梆子，都是很普通的東西。

梅：叫左撇嗎？

郎：是左撇。唱得到的，你給他們文字，每個人都唱得到，但是唱得好不好聽，或唱腔動不動聽，就是另一回事了。

南派傳統粵劇藝術——經典粵劇古本《斬二王》　　120

梅：可不可以示範一兩句？

郎：例如，「今天與你同食飯，食完之後搵街行」（註：現場示範）都是十四個字，你唱得好不好聽，當中唱腔很重要，將這些字放在不同位置，這一點很重要。這就是唱腔的研究，最影響你唱，最影響好不好聽這件事。

梅：對於我來說，自己去鑽研是個謎。

郎：這就是一直以來師傅教了，自己去鑽研，自己發聲的方式。哪個位置最好，要利用自己的優勢。你最漂亮的音色在哪幾個音域，哪幾個音最漂亮，你要知道。

梅：是否任何人演司馬揚都唱左撇？

郎：未必。我不敢說，但我覺得未必。或者另一個說法，就是他們唱平霸，其實左撇與平霸都差不多，或者有些人唱霸腔，是另一回事。即每一個演員處理唱腔的方法不同，對我自己來說，我會善用自己的優勢。

梅：就是說，司馬揚唱平霸或唱霸腔，取決於你？

郎：是的，沒有一個硬性規定。你自己覺得哪一樣是你最好的，讓觀眾可看到最好的東西，聽到最好的東西。我們演員都看現場狀態，你當日現場的狀態是最好，就是你自己最好的狀態，你可以去到唱霸腔；但是如果當日你的聲線狀態不太好，你就換一個模式去演繹。

梅：那《斬二王》裏面，譬如司馬揚這個角色唱左撇，其他演員怎麼配合？

郎：不需要配合的。你一段，他一段，他不需要用你這個唱腔去唱的嘛，無所謂的。

梅：即可以各自為政？

郎：配合得到當然最好，各自為政也沒有不對。就所謂上句、下句那個模式不錯，就不錯的了。

梅：那廓瑞龍也可以用霸腔？

郎：是，你可以用霸腔。

梅：那張忠呢？

郎：都是一樣，你可以用霸腔、平霸，或者你叫左撇也可，沒所謂的，好自由。

梅：都講了好多排場。田哥，有甚麼排場你覺得年輕人要特別注意的呢？

郎：我覺得沒甚麼了，我要講的都講完了。

梅：感謝田哥！辛苦辛苦！

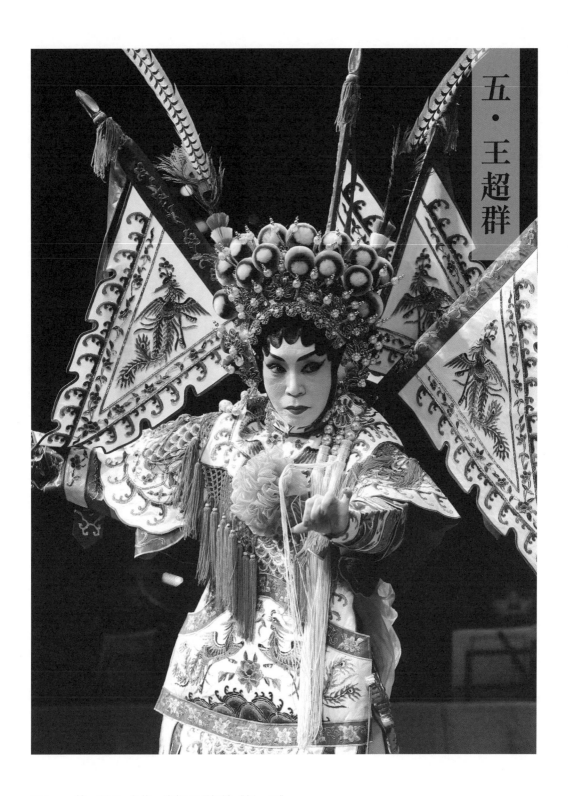

王超群在香港學戲時，師傅教的都是古老排場，如《斬二王》中的「兄妹結拜」、「拗箭結拜」、「斬二王」、「困城」等排場，還有尾場的「配馬」。她認為做粵劇，要先學習南派的底功，往後在每套戲都可以發揮出來。她很感恩當年有機會學習南派藝術。她在訪問中憶述上世紀八十年代，正當新戲已在香港流行了半個世紀，她卻偏偏選演當年少有人涉獵的古老戲，如《紮腳劉金定》、《王寶釧》等

而被觀眾肯定。她勉勵年輕人如果有機會，一定要學排場，因為很多戲都是從排場引申出來。例如在《梟雄虎將美人威》便有「斬二王」排場；在《雙珠鳳》中有「收乾女」排場。「拗箭結拜」也是個排場，演出時需要打南派、打十字背劍，所以參與其中就是很好的學習。她勉勵年輕花旦，必須把握個人繼續發展下去的本錢，務必學習南派的古老排場。

梅：陳劍梅

群：王超群

與古老戲結緣

梅：群姐，首先想問，你與古老戲怎樣結緣？

群：其實我去星馬的時候，很多前輩已經去世了，他們的子女或徒弟還在做戲。最早學的比如「行哥」、「田哥」、「輝哥」，他們那個時候就學得多，因為當時很多前輩都在世。我們做古老戲的，做日場，只一兩場而已，但也有曲子的。

梅：你們那個時候已經是有曲嗎？

群：不是，沒有曲的，但是他們已經做到熟了，他們已經規定好你是唱中板上，還是唱滾花上。因為那時我們做尾場，頭的給他們的徒弟或下欄去做。他們對曲子也比我們熟悉，他們不用看曲，心中有曲。我其實沒有學很多，反而「田哥」、「輝哥」、「行哥」跟蔡艷香（「香姐」）的爸爸媽媽學得更多。我那個時候，蔡艷香的父母已經不在

世了。

梅：「香姐」不是還在嗎？

群：香姐做班主了。

梅：她做班主時沒有教你嗎？

群：我們不一定在同一個班裏。我當時在曾志偉的班，他太太是黃麗閣前輩，熟悉古老戲，便教徒弟做。從前我們不會住在馬來西亞的戲棚，如檳城那些，我們都住在酒店，做戲的時候才過去化妝。我在香港學戲的時候，師傅都會教古老排場。教完之後，就看哪一套戲可以用到。如《斬二王》有「兄妹結拜」、「拗箭結拜」、「斬二王」、「困城」等排場，還有尾場的「配馬」。如果我們做粵劇，先學習了這些南派底功，在每一套戲都可以發揮出來。譬如，打南派有打背劍、十字，或者三槍這些。所以現在有時候，神功戲沒有甚麼時間排戲，就說「知道，打南派」，就不用排練了。北派就花巧一點，依賴很多龍虎武師來配合。南派則比較實勁，硬馬，打手橋那些，從前的叔傅很「勁」，我學的時候就沒有這麼「勁」了。

梅：為甚麼當年要去星馬呢？走埠為了

群：賺錢？

梅：不是，是為了學習。在馬來西亞一台戲可以做幾個月，或十幾日，這樣就可以多看劇本。在那邊好像排戲，可以多看怎麼和對手交接。

群：去星馬是因為那兒比香港有更多機會嗎？

梅：我很少在香港做，因為那個時候香港大老倌都提攜下欄加入戲班，我好像是打燈泡的樣子。從前香港沒有這麼多班，都是大班，每一班都規定由自己的人演出，外面的人都不容易插進去。

群：所以你是哪一年第一次去星馬？

梅：七幾年的時候，我第一次過去做第二花旦。那時是新加坡，後來到八幾年再去馬來西亞，就開始做正印。後來返港做戲，改名王超群，在利舞台和新光演出。在利舞台與「華哥」文千歲等人合作。當時班主形容我為藝術旦后、余麗珍的接班人。別人以為我是李曾超群，因為我不出名；又有人以為我是國內的林小群。那時香港的花旦比較少做古老戲，我與文千歲合作做了《紮腳劉金定》、《王寶釧》等古老戲。

梅：我知道啊，你踩蹺好「勁」。

群：最先我在學院學的時候，就有一課要踩蹺。

梅：在哪一家學院？

群：金印，還有幼獅。

梅：都在香港嗎？

群：對，在香港。男花旦譚珊珊師傅，他也是李寶瑩的師傅。

梅：需要交錢嗎？

群：要，是學院，像上學一樣。

梅：「寶姐」也要交錢嗎？

群：我在學的時候她已經做正印花旦了，她是前輩。當時有一課是學踩蹺，有一課學水髮，也學古老的東西。他們也教唱，唱古老的東西，也有時興的。在學院裏就像在學校一樣，甚麼都學，學習一個底。我在新加坡踩蹺，有幾班，有個文武生接了之後，班主就叫一班人過去，比如這個月有三日，再接着下一個，下個月有四日，一做差不多

三個月。有些地方要看你做得怎麼樣才會買戲，或者會有戲尾，如果做得不好就沒戲尾了。當時，那個文武生就問我會做甚麼戲。那時我剛從澳洲回來……我當然不是外國人，只是曾經在澳洲工作一段時間……從前教唱的師傅留下了一套《縈腳劉金定斬四門》，我就答這套。因為這邊沒有人踩蹺，當年做了第一台戲後，便得到觀眾接受了。

梅：在星馬時候，你與哪位文武生合作呢？

群：黎家寶。在星馬做完一台，跟着有戲尾，另外又有第二個地方請你去，台台三天又有一套。四天又有一套。在新加坡做就是日夜都做，如做四晚，就有七套戲。

梅：每場的戲都不同嗎？

群：都不同，但是總有一套《劉金定斬四門》，後來變成了我的首本，因為熟能生巧。這套戲當時沒有人做，如果我做《帝女花》，則有很多人做，而我可能就沒這麼快闖出名堂。

梅：回頭看當年密集式地做這些古老戲，感覺怎樣？

群：就是找到了出路的感覺。如果我以前是走文戲或四大名劇，就沒有這麼快成為接班人。

梅：會不會很辛苦？

群：好辛苦。不過，我們做戲第一就是要揸得，第二要揸得。

金冠夜總會表演

梅：要等甚麼？

群：等機會。我去星馬和澳洲之前，不喜歡參與社交活動，性格上比較吃虧。做大班又輪不到我，所以後來我去金冠夜總會表演。

梅：金冠夜總會在哪裏？

群：在彌敦道那邊。

梅：尖沙咀嗎？

群：是的。我在那邊做古典舞蹈，羽扇、弓舞、劍舞這些。

梅：就是還沒入行的時候？

群：不是，那時已經入行了，但不是每天都做戲，有甚麼就做甚麼。所以，後來我便能更快把握武場那些戲。始終文戲是唱的，找音樂師傅比較

貴，武場則可以自己找個地方打筋斗便行，更快上手，所以便做《紮腳劉金定》。我在啟德做第二花旦時，與「輝哥」和「美英姐」一起做。那時「美英姐」都是紮腳的。那個時候她就做《劉金定斬四門》，我是第二花旦，所以有看過。我覺得，現在新人應該多看點戲，不要說一下子便要擔正。現在有很多戲如果我不是很熟，都因為我從前少做那台戲的第二花旦。只要第二花旦做得多，我便知道正印該怎麼做，而我有甚麼不懂亦有機會做。

藝術生涯的規劃

梅：如果你是現在的年輕人，要為自己做一個藝術生涯規劃，你會有甚麼策略呢？

群：其實最重要是表演自己擅長的東西給大家看，才能夠慢慢練習其他更多東西。我以前擅長武場、踩蹺等，待演好了然後再慢慢多方面發展。一個新人最重要是學好基本功，不能沒有基礎，然後就是等機會。你學好了，有機會讓人眼前一亮，就會有機會發展。就算演一個妹仔，出去數一段白欖或講口古，做得好的話，別人見到便會提拔你。從

前卻不是這樣的，老倌定了這班人就是這班人了，外人根本不能加入。現在不同了，每班都請人，不管進到哪個班都有機會。

梅：有沒有一些東西無論在甚麼環境、哪個年代，都一樣重要呢？

群：自己的功底當然不在話下，必須做好，腰腿功全部都要學會。如果有機會，一定要看要學排場，因為有很多戲都是從排場而來的。

梅：但是這些排場都沒有教材。

群：「拗箭結拜」有個排場，已經是這樣做的了。例如，《梟雄虎將美人威》已經有「斬二王」排場了，《雙珠鳳》又有「收乾女」排場。還有「西蓬擊掌」，就是《王寶釧》了。認識這些排場，大家便不用害怕了。

選擇十個排場

梅：如果要你選擇十個年輕人一定要學的排場，從旦的角度，你會挑哪十個呢？

群：古老排場，有分男分女的。花旦應該學「收乾女」、「書房會」、「是忠妻是奸妻」、「拜月」、

「擘網巾」、「困城」、「配馬」等排場。「配馬」因為時間長，現在比較少人演出，現在要知道物件輕重。如果配不好，馬配得好看，拿東西似狗。例如馬的腳踏是重的，鈴鐺是輕的。還有，就是「六郎罪子」，要做「六郎罪子」的花旦。

梅：「六郎罪子」你在香港演嗎？

群：跟「行哥」在藝術節的時候演過。「六郎罪子」的排場可以用在《春花笑六郎》那場，罪子求情那些，花旦就是要學這些，還有「三奏」。

梅：花旦都要學「三奏」嗎？

群：要的。在《雷鳴金鼓》裏面，第二花旦都有「三奏」的，有男三奏，有女三奏。

梅：那女三奏用甚麼曲呢？都是《俺六國》嗎？

群：例如《雷鳴金鼓》已經有曲，要做那些動作。還有《樊梨花》、《穆桂英》、《劉金定》等，因為要踩蹺。

梅：對於花旦來說，南派藝術是甚麼呢？

群：南派花旦做的，其實跟男演員做的一樣，

只是動作上沒有那麼粗魯。花旦打拳、十字背劍，一樣硬橋硬馬。

梅：連扎馬都一樣嗎？

群：不是的。花旦始終斯文一些，不會那麼粗魯。如果打拳的話，便要用力出同一樣勁度。花旦很少出拳，除非是《大鬧青竹寺》、《十三妹》等。

《大鬧青竹寺》那些是古老排場，可以踩蹺，但是現在好多人都不會踩蹺了，就算做樊梨花也不踩蹺。

練功把握前程

梅：所以紅船的前輩們，無論是男生或女生都會「埋椿」練功。

群：我們練功的時候沒有埋椿了，只會練習腰腿。

梅：南派的馬步是怎樣練出來的呢？

群：其實有了腰腿的功力之後，有力，走圓枱，便自然好看。每個人做戲都有自己的思維，如我做「硬淨」一點，便出「硬」一點；如果你做「軟」一點，就出「軟」一點，沒有男生那麼「勁」。

梅：如練功的話，用北派的方法練功跟和南

派的方法練功有沒有分別呢？

群：南派就是硬橋硬馬，套數是這樣了。但是北派的話，腰腿功一定有，即做翻的那些東西，然後還要配合五軍虎，即武師。大家一起安排、設計，打脫手、踢槍，例如小快槍、大快槍等，都是一套套的，打蕩子、打花巧等。

梅：南派不用配合武師嗎？

群：沒有武師的。南派的東西會重複，比較硬橋硬馬；北派則不同，比較花巧。

梅：要演活南派的硬橋硬馬，要不要用其他方法練功？

群：例如《百戰榮歸迎彩鳳》和小生尾場打，可以打南派：降落馬、挑盔卸甲等。

梅：挑盔卸甲在北派沒有嗎？

群：沒有的。挑盔卸甲是屬南派的，因為挑完之後要唱慢板，南派的鑼鼓要重一點，喝起的。例如我做《劉金定》……（註：鑼鼓擬聲）……就是這樣。

梅：那麼，其實你喜歡南派還是北派呢？

群：兩樣都喜歡。

梅：為甚麼沒有南派不行？

群：因為好多戲一定要打南派才好看。

梅：為甚麼？

群：如果你打北派的話，鑼鼓不同，有京鑼鼓，有大鑼鼓；而我們南派一定要用大鑼鼓。大鑼鼓查、聲音很大，即「喝得起」那些。

梅：「喝得起」就有戲味嗎？

群：就是要配合劇情。所以南派和北派也要學，很多多戲都有南派的東西在裏面。

梅：現在有點迷茫，因為年輕人都會說南派就是打的東西，他們應該怎樣欣賞這種藝術？怎樣承傳呢？

群：有些新演員都懂得打，但他們不知道這是南派。例如《十年一覺揚州夢》裏面有場撐渡，這些都是排場。其實南派很容易，看你明不明白。有很多新人會說：「死了，要打南派，甚麼來的？」其實南派不難。

梅：為甚麼他們會有這種心態？

群：他們以為南派很古老吧，北派師傅又不會教這些東西。例如，文武生和花旦都熟悉南派，不需要師傅教；但北派不一樣，打花巧的東西，一定要有五軍虎來教，幫你轉呀……五梅花、三人頭……每個演員有自己個別的喜好。他喜歡花巧，我也喜歡找五軍虎來襯托。如果是南派的話，就是自己和另外一個對手一起演，要看對手會不會做。

當年奮鬥的故事

梅：當年星馬的制度是怎樣的？

群：新加坡日夜都要演，馬來西亞就不用，只做夜場，日頭只做一兩場。我記得做「結拜」、《荷池影美》、「書房會」，還有《包公夜審郭槐》這些，但有曲紙（註：關於曲的提示）。他們寫給我，我們都是做尾場，即摸一摸包公的頭然後去認子，我們就做了。

梅：像這個劇本？

群：是寫一張紙，說：「喂！你一陣出去唱中板。」有的時候我們不懂，他們就講給我們聽。

梅：口傳身授嗎？

群：是的。

梅：當年在新加坡，日場做古老戲的機會多不多？

群：機會好少，只做現在平時我們做的戲。因為古老戲始終都需要很多演員，要很多人才，星馬，尤其是新加坡，哪裏有這麼多人才呢？我們去星馬，就是為了去「劈戲」，即去練習，看多些劇本。從前雛鳳，「英姐」朱秀英，帶她們去新加坡做，回來之後再做，這麼好！因為在那裏練多了，一次兩次三次犯過錯，回來之後知道了，改好了，別人就看到你的成就。

梅：當年有沒有捱到幾乎想放棄呢？

群：我曾經放棄過。那個時候在香港沒有「埋班」（註：正式加入戲班），於是便去金冠學舞蹈、耍劍等，又曾經去澳洲住了兩年多。

梅：在澳洲要不要做戲？

群：在澳洲的唐人餐館裏有夜總會，最初做過折子戲，後來有些三人退出。老闆說：「那些人走了你別走，禮拜六禮拜日，給外國人跳古典舞、羽

扇、耍劍等。」當時我想在香港沒甚麼發展，就在那邊做了差不多三年。但是，後來我媽媽有事我才趕回來。我始終都是那件爛棉襖，做這行還能做甚麼呢？正好有人請我去星馬做，於是我又重操故業了。其實，最初我的專長不是踩蹺，但去星馬做多了，功多便藝熟。回來香港，有位班主請我和「華哥」做。最開始只讓我做第二花旦，因為我未曾在香港擔正過，或做第二個正旦，不料戲班定好人了，那位正旦卻有些事，戲班無奈要求我補上。「華哥」是前輩，自己便戰戰兢兢硬着頭皮去做。我做《劉金定》比較熟，也演「華哥」的首本《梁祝》。那個時候全部也做古老戲，例如《王寶釧》。

梅：若不是你時刻準備好自己，機會來了就會錯過。

群：是的。利舞台那時排了很長的買票人龍，我看到很開心。年輕花旦一定要練南派古老排場，要把握繼續發展下去的本錢。

梅：有道理哦。

群：他們開始的時候可能需要龍虎武師幫忙，

感覺安全一點。你可不可在台上打一個小時呢，打不到嘛。最重要是聲和演。

梅：做古老戲可以把聲和演鍛煉得很好。

群：嗯。很多古老排場口白多，口白很難做好，很艱難。就算現在唱「滾花」都是有節奏的。唱小曲最容易，跟着工尺譜便可以，跟着音韻去便可。但是，你唱不唱到曲中意，就看你怎樣鑽研。我們的眉梢眼角，每一句都有戲，但是現在的新人就是沒戲。

演《斬二王》全本的感覺

梅：你承接「西九」第一次演《斬二王》全本的感覺怎樣？

群：不懂就問，因為這裏還有前輩，有「普哥」、「行哥」、「輝哥」，我覺得我還是後輩。

梅：二○一四年做《斬二王》全本時，你問了些甚麼？

群：因為要唱古腔，但我們的古腔有時沒有那麼正統，所以便要求證，而且我們要量度位置。

梅：哪個位置最關鍵呢？可以舉個例子嗎？

群：譬如「擘網巾」這場，我們要拋來拋去，又要跪來跪去，你要知道那些位置，否則走錯位便會發生碰撞。

梅：大家會否可能手執不同的版本？怎樣與其他老倌配合呢？

群：一定是這樣的，看自己的做法。有些人喜歡絞紗，有些人不喜歡，看個別花旦的喜好。有些人不喜歡跪圓枱，有些人可以跪圓枱，其實看你本身能否做到。好像尾場「困城」，唱是一定的了。到奸妃出來被殺那處，就看皇帝和奸妃會不會做某些動作，例如殺、拗腰等，看能做甚麼，又轉不轉身等。沒有硬性規定。

梅：這個正旦為夫報仇從這裏開始直到尾，就有個有趣的變化。正旦本來就穿披，突然換成了武。本來是文弱、馴服的妻子，容易害怕，老公生氣又會害怕，突然就能夠上戰場打。究竟如何把握這個人物呢？如何經營這種變化呢？

群：怎麼從文變成武呢？其實劇情本身就是這樣，我們自己覺得，頭場為甚麼尋死，就是因為家散人亡，不知去哪裏，只剩下一個人。老實說，會打都沒有用，始終是一個女子，被欺負就是尋死。後來與夫重逢，為甚麼會害怕？因為他誤會了自己已經有兵馬了，那個時候皇帝昏庸不對，是因為那時她已經有奸情。後來穿大靠去替夫報仇，是因為皇帝不對，我卻有道理。你無端殺我老公，縱寵奸妃。以這種心態來演，戲就沒有犯駁了。

梅：「配馬」應該怎麼做、怎樣走位？要注意甚麼呢？

群：「配馬」的二、三花旦或彩旦，最重要看這匹馬有多大、多長、多寬；拿起一件東西，例如毯，是甚麼形狀的呢？鞍是這樣拿的，腳踏是這樣拿的，要清楚自己拿的東西是甚麼。撥牠、綁繩等，這匹馬在這裏，正旦一定就要上旁邊這個位置。你配那個馬鞍看看是否穩固，又把它動一動，這樣。你配繩，就是這樣。往後你綁繩，就是這樣。

梅：我怕幾十年後沒有人記得怎麼做「配馬」。

群：現在很少人懂得配了。

梅：所以麻煩群姐多說一點，「配馬」一開始
應怎麼走位。

群：一開始開了那個馬閘，挑馬；挑了馬，
拉出來之後，綁住馬，關上馬閘，不要被……例如
有幾隻馬走了出來。然後開櫃，拿東西……第一個
先鋪毯，有些人丟下去踩，有些人不會踩，有些人
拿了之後會晃一晃，有些沒有。鋪了上馬之後，
掃一掃，即掃平它，拉山，做完一樣東西一定要拉
山，看看。這是規定動作。接著拿馬鞍，馬鞍入了
去之後，拉繩綁住，掃一下馬尾。接著就是放馬踏
了……放腳……很重的，拿了兩隻腳出來，放下一
隻，綁一隻，綁之後按一按，看是否穩固。綁了這
隻之後綁另一隻，綁完又看是否穩固，然後又有鑼
鼓「撐撐撐」，再拉山。弄完之後就拿叮噹，拿一
個，不響，擺回去。那隻馬有時會動，低下頭就托起牠，卡下
扣下去。是有這些小動作的。看一看，可以了，關上
去。就綁繩，拉牠走一個圓枱，到一個地方綁著，
櫃，才請主人出來。這個「配馬」時間也很長，所以如果
才配得好，就有隻馬在這裏，配不好就只有隻羊在這
配

裏，而且別人看不明白。

梅：很有趣，以前還有「洗馬」，但我們沒看過。

群：以前還有「洗馬」，北派沒有「配馬」。

梅：南派也有「洗馬」嗎？

群：有的。

梅：北派沒有嗎？

群：沒有。

梅：那南派好看。幾時上枱對峙，幾時又在
下面威風這樣？

群：上枱的意思就是上高山，如果正旦不便
要留在下面，變成皇帝在城樓，正旦便沒有那麼威
風了。大家都要上枱對視，鬥兒。

梅：在哪個位置上枱呢？

群：進去了，叫人下馬之後，就上枱。上枱才
能對視。皇帝說要開城，祭我老公的時候，香案準
備，就要下來，才能擺香案。上枱後主要是唱，不
是做動作的。

六・高潤權

高潤權成長於粵劇擊樂及音樂世家，家中四代人全時間在此藝術領域發展，對南派藝術的熱愛濃得化不開，因為此乃工作，同是自己的愛好。在訪問中他從擊樂領班的角度談南派藝術，更坦承分享其祖父傳給其父然後再傳給他的那一套古老藝術。

他所說的古老排場以來，戲班會按市場需要，把古老排場進入摩登社會以來，戲班會按市場需要，把古老排場分拆下來使用。就是說，原來《斬二王》中的古老排場包括「祭旗」、「大戰」、「困谷」，都來自「長勝敗」。高潤權連曲帶唱詞，又用音樂和鑼鼓擬聲說明。他仔細講解《斬二王》中甚麼時候用《雁兒落》、《銀台上》、《粉蝶兒》、《大相思》等。他說：

「從前我們沒有曲，演出前商量做甚麼，只會提及『長勝敗』、『拗箭』、『結拜』、『戲叔』、『書房會』等排場名字。從前的前輩很厲害，話剛說完就打，因為有排場，有承傳。」關於南派擊樂藝術的承傳，他不感到樂觀，因為就算懂得打，也要好好運用，要擊打出某種特定勁度，就是氣勢。他認為維持健康的粵劇傳統文化氛圍，需要整個業界協力，才能達成效果。

梅：陳劍梅

權：高潤權

「長勝敗」中的「祭旗」、「大戰」和「困谷」

梅：可以從《斬二王》看看南派音樂及擊樂的特色嗎？我們也可談談承傳南派音樂和擊樂的困難。

權：好的。其實南派擊樂，首先講鑼鼓點。通常我們廣東南班就是硬橋硬馬的，與北派不同。北派的東西會花巧一點，還有很多轉法。我們南派很多東西都是固定的，譬如「四星」、「三星」、「榀仆」、「大的」等。我們就算拿槍都比較硬淨，因此我們鑼鼓點出發也很硬。還有，我們有固定打法，如「大戰」等。不過，南派並不代表只有打，例如「金蓮戲叔」都是南派經典。「大戰」排場通常會接「困谷」。

這些我爸爸就稱之為「長勝敗」，是一個古老排場。這個排場內容就由起兵開始，即我們南派所謂「祭旗」。從前我們沒有曲，演出前商量做甚麼，只會

提及「長勝敗」、「拗箭」、「結拜」、「戲叔」、「書房會」等排場名字。從前的前輩很厲害，話剛說完就打，因為有排場，有承傳。

「長勝敗」就是由一個番王起兵去祭旗，攻打一個國家。好了，起完兵，番王便說：「人來，擺香案……」，就放一張枱在中間，豎着四支旗再說：「喎呵，喎呵」，甚麼的，續說：「上告皇天后土，山川社稷，六路尊神，今有孤家攻打中原，希望旗開得勝，馬到功成」，然後奠酒，這就是祭旗，是我們「長勝敗」第一幕。

梅：接下來是甚麼呢？

權：接下來第二幕，他們入了場，祭罷，旗入了場，就到一個與他對峙的人出場。下來就是「大戰」排場。首板上七才踢馬頭，踢完馬頭，唱完快點中板，有些做法會兩位都唱，就是說那個唱完入場，另外一個再唱，再唱再上。第二個唱完，就有一個叫「降勝位」，很多都會順圓枱走。但我們的「降勝位」剛剛調轉，是反方向的，向着上場門，這邊就一隊人，剛剛好一隊一隊地「搭住」上，連正主兩個這樣「搭住」在中間，這便是「降勝位」。這

樣上就開打，就報名，你問我，我就「吶」，甚麼的，「來將何名」那些。通常這些都是我們古老曲的東西，即很多演員自己都會「來將何名」甚麼甚麼的……「我是金兀朮」，大家對講；一方問完，對方又問，兩個問完，便會説「未曾交鋒就先誇大口，好料一比……」。這些全是講官話。

梅：這是「大戰」了。

權：「殺到西山紅日墜，戰到地府鬼神驚，休相讓莫順情，當場分勝負，戰過便分明」，「你要來」，「你要來」，「來來來！」，然後就打了。通常就打一次兩次，起碼也三次。每人會我刺一下你馬頭，他又刺一下馬頭，第三次敗的那個就敗了，敗的那個就是「困谷」那個，通常都是這樣。敗者通常不是「祭旗」那個，「祭旗」那個多數都贏。

第二場中，七才踢馬頭那個正主，多數會敗。頭一次是打勝那個番王，那個番王不夠打，便走入場。頭一次番王出來説：「哎呀且住，可恨這小子愈戰愈勇，愈勝愈強，如何是好？何不待我引他入谷，將他活活燒死。着，就是這主意。」那個就追上，正主又追上再打，打完又敗，敗就是那個番王

敗，即引正主入谷的人，兩次都是番王敗。第一次是他敗，第二次也是他敗，他敗後就「撐撐撐」，用手叫他來的意思，第二次，再入場，又追入場，即有兩次過程，是這樣的。第三次，番王再出來，一出來就帶着一班士兵入谷。一見到谷就入谷，他的人全都進去了。進谷後，到他那個上，即正主上（被引入谷），正主看到他們的腳印，在數。出來看，他入了谷……就看到那些腳印，便有些鑼鼓「各撐」「各撐」，指地下。正主便會「挑起」那個「谷」，讓他的人進入，進入了後正主便入場。

然後到番王上場，一班人全上場了，他們四人出谷，分兩邊站，頭一次是四個番王的人上，那番王通常也是衝出來的，他一衝出來他們就想斬下去，「喂！是自己人！」番王說是自己人不要斬，出來了。到正主那邊的人上，逐個斬，斬死了四個，就入場。

到正主上場，一出槍，他們一斬正主，正主一縮，就說「哎呀且住，重重圍困，何不待我，三鼓時分殺出重圍來呵！」鑼鼓就響，演員入場。入場完，那個番王通常會慣性看一看四圍環境，看後就

「哈哈，哈哈，哈哈」，笑完，如果沒有東西唱，他就說「眾左右，兩旁埋伏」，然後入場，入場後就「嘆五更」。所謂「困谷」排場，就是做「困谷」，通常也會把五更都做完，因為我們的「困谷」排場挺長，是一段牌子。「嘆五更」即是「困谷」排場，通常也會把五更唱完。

「嘆五更」唱到天亮

梅：為甚麼你特別詳談「長勝敗」和「困谷」呢？

權：因為「長勝敗」包含我所說的所有東西，包括「困谷」。

梅：「長勝敗」已經包含了以上一切嗎？

權：已經包含了，「長勝敗」是一個排場。

梅：「大戰」是第二幕嗎？

權：「祭旗」是第一幕，「大戰」是第二幕，現在這個已經是第三幕了。其實所有東西都有連貫性，不能簡單說是第幾幕。

梅：就是說，從前常常有人做「長勝敗」？

權：多數也會做，這是其中一個排場。在「困谷」便會唱，通常都唱兩句引子，出來跳大架，然後再唱一些散板，唱完散板，聽到它打第一更，「聽朝樓一鼓催，聽朝樓一鼓催」，然後有些番王的兵上來打，打一輪，打敗他，又唱一段，總共唱三段。有可能會打三次，打三次唱到三更，便把他們推進去，「聽朝樓三鼓催，聽朝樓三鼓催」，打完第三輪，再唱完第三段，唱到天亮的，而在戲中，即在谷裏面，則打到天亮。

劇情是作戰中，戲中人打到天亮時被困。唱完第三更就是四更了，不用真的打，會唱「四鼓將睡也，四鼓將睡也」。有些演員通常都是拖馬過橋，四更後過橋，過橋、落橋，即去了另一個地方，那時就五更了。五更完就散更，散了更就出谷去打。這些就要視乎演員怎樣編排，最尾……總之散更就一定是出谷了。

梅：甚麼是「散更」？

權：散更即天亮。五更時雞啼，那時就未到天亮。我們以前聽老人家即「輝哥」他們說，我們

現代人時間，七點是初更，九點是二更，十一點是三更，一點就四更，三點便是五更，凌晨五點就是散更。

梅：凌晨三點就是五更。

權：「五更三點皇登殿」，五更就要上朝、上表了。你看看排朝，有些戲中文武百官出來唱「五更三點皇登殿，大家排班奏當今」，其實三點已經要上朝了。這個就是我們其中一個南派的「長勝敗」排場。還有其他，諸如此類很多，如「金蓮戲叔」、「打洞結拜」、「撐渡」、「撐渡結拜」等。

梅：「撐渡」也有結拜？

權：是過渡戲，即講有一個落寇，落草為寇，打家劫舍，去做賊，或劫富濟貧，撐渡一次，通常在船上。

梅：好看呀！

權：「船家哪裏？」「咯鏘」（註：鑼鼓擬聲），「誰個叫船？」「你家爺爺叫船」「你要來」，「來來來」，然後就開船，撐到去海中間，停下，「船家因何停船？」「你知不知道這是甚麼船？」「官船」，「非也！」「不是官船，是甚麼船？」「賊船！」就開始打，打到下海。其實很多東西都有牽連，牽連打到落海。上到來，大家會識英雄重英雄，好好地打，大家大戰了幾多回合，打個你死我活，不分高下，於是說不如結拜啦。兩天前，「旭哥」也在西貢做了「撐渡結拜」排場。其實，南派並不是現在年輕演員所說的只有打。

南派的鑼鼓點

梅：南派藝術並不是只有功夫場面的意思。

權：你猜北派打得多過南派？我就猜北派打得多過南派。不過我們南派打得多。南派是以硬橋硬馬為主，例如達摩上青竹寺，全部打手橋，並不是拿槍的，打手橋與牛角鎚、上下煞踔等。我們的鑼鼓點又不同，就好像「大戰」的鑼鼓點又不同。有的「收口位」是這樣的，「食」（註：緊扣一起）它那些⋯⋯它突然有一下那些⋯⋯好像打洪拳那樣。這便是我們南派的特徵。南派並不是只有打，是包含很多東西的。《斬二王》便屬於我們南方的東西。

梅：我看了很多次。

權：其實南派的東西很多是硬橋硬馬的，就好像洪拳、詠春那些。

梅：是的。

權：就算出來拉山，京班卻是這樣做，手指也是這樣做，是合掌的，你看我們南派那些人，京班卻是這樣拉山，全部手掌都開得很大，這樣出來。這個就是特色，兩者有不同。所謂南派，就是我們的東西比較硬橋硬馬。

梅：甚麼是鑼鼓點？

權：有個叫「大戰」鑼鼓，就是用來開打的，即剛才我們所說打南派的東西，拿着一對槍打，或者「打三槍」、「一炷香」、「平拍」等，每逢開打就是「大戰」鑼鼓。「大戰」鑼鼓已經包含了這些東西。如果說鑼鼓點是「大戰」，就是打這些東西了，沒有其他東西可以取替，「大戰」就只有這一套鑼鼓點。

梅：鑼鼓點就是一整套設計精密的擊樂短章。

權：鑼鼓點是一種叫法。例如起唱口「點五」，鑼鼓會這樣，有一連串安排，並不是指某一敲打點。每一套鑼鼓點都有它個別的名稱，青竹寺有手橋，又有手橋鑼鼓，這又不同。

梅：不同老倌有不同的做法，例如「大戰」，你怎知道他們到時怎樣做呢？

權：會看得到的，他們打甚麼，也會在同一個範疇、同一個框架內，我們不用預先問。

梅：即合展多少次之類？你們可跟上嗎？

權：是的，而且一定會有頭收的，他們不會打到停不下來，不會過度活躍，一定會有頭收。此外，有時這些排場必定會有一個特別的位置，以便完美地結束。例如刺馬頭，一刺馬頭就知道要完結了。南派的東西一定有「點位」，讓演員告訴掌板在甚麼時候完結。

梅：要用手影嗎？

權：不用的。

梅：那些已經在戲裏面嗎？

權：是的，已經在戲裏面。

梅：這門藝術真厲害！

權：是的，有時我們沒有排戲，「旭哥」、「輝哥」他們都很放心讓我來做。一打南派，不用說甚麼，只告訴我「十字背劍」就行了，或說「一炷

香」，轉「三槍」……因為我們知道他在打甚麼。南派的東西都有名堂，正如我剛才說「四星」、「槓仆」、「三星」、「二星」、「一炷香」、「大的」、「細的」、「平拮」，來來去去離不開這個範疇，所以演員都不用排戲。還有，很多時老倌們說出一兩個字，我們便會明白。譬如，「輝哥」突然說加段甚麼七才上場，很多人都在虎度門（上場門的九龍口）亮相，我們的「大戰」沒有「踢馬頭」的，一出來便衝到衣箱角台口，一衝前便去到衣邊。

梅：這麼遠！

權：譬如這個是台，這邊是觀眾，他一衝，便會衝到這個位置，那頭一個手下，一踩腳，一踢他的馬，他就向後退，這是一定的。踢馬頭時，正主就一直退，然後再做。「踢馬頭」是簡稱；「大戰」即是指我們「長勝敗」中的「大戰」。就是這樣，不用問怎樣做、排甚麼，不用詳細，說兩個字便行了。一說「踢馬頭」我們便明白了。爸爸給我們教了很多這些古老排場，雖然當中很多我沒有打過，但是學過，可與不同演員配合。各個老倌演繹方法

不同，最重要是知道他們的位置，是不是？各師傅教的也未必相同，但總離不開一個框架。

梅：如果有京班導演要求你在南派鑼鼓點中加插京班鑼鼓點，能辦得到嗎？

權：如果事情不是代表粵劇的東西，我會做。譬如，香港藝術節找我們打正粵劇旗號，例如做古老排場戲，我便不會加插京班鑼鼓點。京班的東西融入「大戰」的東西，如果是普通做一套戲，只不過是班主要求，那我會做。但我也挺執着的，我們粵劇也有好處。

梅：不做又如何呢？

權：我們也會打京鑼鼓，也就打京班鑼鼓。或者，我會用南派鑼鼓做類似的東西給他看。我會與他研究，譬如他想打一個京鑼鼓，或者南派有一類似的鑼鼓，我會說：「這個我不能打給你，我可以用大鑼鼓去打京鑼鼓點，請你聽一聽大鑼鼓的效果，你認為這樣可以就沒問題。」那他們通常也認為可以的。大家合作，即是互相尊重。我會尊重京班老師，但你不能要求我用廣東鑼鼓打京班鑼鼓

的東西。如果硬要這樣做，我則選擇打京鑼鼓。

梅：那你有沒有教你的兒子，將來無論別人怎樣要求，也不可以答應呢？

權：他還沒碰到這個處境。我也會教他，很多時候他打電話來，說：「爸爸，甚麼人要求南派打……京鑼鼓點，打蕩子，要我打大鑼鼓。」我說：「別理會，照他的意思，因為你的藝術程度未夠，沒有能力據理力爭，你可以先照打。不是說沒有所謂，但只是一個普通演出，可以依他的意思先打。不過，如果是一場代表粵劇的演出，你就要堅持，不然叫他找我，我跟他聊。」有時不是說只關乎你打甚麼，你打了，別人會罵我，然後再罵我爸爸，罵我爺爺！我四代做這行，你一句說話要我打，得罪了我四代家人，那麼我便很吃虧了。大家最好互相溝通，好像我與韓燕明老師溝通得很好，他也很尊重我。我說南派鑼鼓，這樣，這裏，可以嗎？我幫你想想。大家識英雄者重英雄，挺好的，挺舒服。

梅：混合了京鑼鼓點和大鑼鼓點的東西，年輕演員會否不懂分辨？

權：要教他們！

梅：他們承傳了新的變化。

權：不是。我早兩三年在油麻地「八和」教過鑼鼓班。我教得很清楚，不過不知道他們有否「左耳入，右耳出」。我把這些全都教了，那一班新人包括關凱珊、司徒翠英等。

梅：可惜學院派不懂。

權：沒有辦法了，我不在這個範疇，我沒有教他們，不會去干預，也不可以給意見。「八和」邀請我到油麻地去教，我是老師，有責任去教他們怎樣處理。在學鑼鼓的時間，我會說京鑼鼓是怎樣，我們南派的大鑼鼓又是怎樣，我都教得很清楚，全都告訴他們。

承傳南派擊樂和音樂的困難

梅：承傳南派擊樂和音樂面對甚麼困難？

權：困難就在……尤其是南派鑼鼓方面，就算你懂得打，也要學會好好運用，要懂得那個勁度。勁度的意思就是氣勢。鑼鼓最重要是甚麼？就是「威」！其實一個鑼邊花出來，那是甚麼？一聽到

了，代表一定有勁人出來，其實就是這種東西。鑼鼓很容易，教了你就懂得打，但好不好聽，有沒有氣勢，有沒有「威」，有沒有感情，這些都很重要。

梅：怎樣教才能打得威風凜凜又感情充沛呢？

權：這些要自己憑感覺去做。我常常教年輕人，包括我兒子，打鑼鼓要有生命，我說你打得沒有生命，那就變成……沒有喜怒哀樂。其實做戲等於做人，對不對？有些人問：「權哥，我怎樣做戲會好一點？」我說：「你先要學懂做人，做人做得好你做戲就會好，你做人也不好，走歪了，你做的戲好即使好也有極限。」有云：人生如舞台，最重要是你是否投入去打。一個鑼鼓如果你打得馬虎，那就糟了！即「打發功夫還鬼願」，一定不好。我常對年輕人說，不要輕看別人，就算是日戲的二步針也不要輕看。第三花旦或第三個文武生做戲時，你要更用心去打。

梅：為甚麼？

權：做日戲的人，一定不及做夜戲的那麼資歷深。我們身為師傅，要盡量「包住」（註：用鑼鼓彌補演出的缺欠），讓整台戲不致出錯。

梅：有道理。

權：如果我們表現馬虎，站在台上都希得到掌聲，誰去救他？每個演員，站在台上都希得到掌聲，不希望被人喝倒彩。他得到掌聲，我們有份；他被人喝倒彩，我們也有份。我們要盡量「包」到他得彩。

梅：難怪每個老倌謝幕的時候都會多謝你們，會說多謝你們包容。

權：是的。其實我們當幕後人員，牡丹雖好，也要綠葉扶持。他們是牡丹，我們是綠葉。他們做得怎樣差，我們也要跟他一起錯，但出了錯不要讓人知道，做得到才算是有經驗的掌板和鑼鼓。

梅：但為甚麼一起錯了，你的下手又可跟得上呢？

權：是經驗。

梅：你怎樣訓練他們能跟得上你呢？

權：我們打鑼鼓有個格式，要看「影頭」。每一個鑼鼓點都有它的影頭，所謂「影頭」，就是例如「滾花」鑼鼓、中板鑼鼓等，總有它的規格，不會是

第二樣東西。其實只看竹影而已。練習的時候，打鑼鼓的人最重要頭腦靈活，靈敏度高，因為很多東西轉得很快。我正在打，但戲台上面不知道發生了甚麼事，突然間可以轉了別樣東西也說不定。為甚麼呢？或者演員突然感到不適。他昨天很厲害，可是「嗌爆玻璃」（註：聲如洪鐘），但今天不舒服，便不能「嗌爆」了。這樣我們便要負責協調，或許他突然氣喘，這個鑼鼓不行了，給他另外一個，打長一點鑼鼓，讓他在那二十秒內回一回氣。

梅：哦，真的。鑼鼓是心跳，是靈魂。

權：是的。所以，我想你生很容易，我想你死也很容易。

梅：所以，我想你生很容易，我想你死也很容易。

權：又不是這樣。我常常說，工作歸工作，即使有私人恩怨，也不可以影響工作。就算我跟你怎樣不和，我都盡量把你「包」得很好。落了台，雙方打架是另一回事，出去面對觀眾，觀眾是無罪的，所以不可以拿工作當兒戲。你坐下來開工，便一定要做到最好。別人給你一千元，你就要做到一千○一元，絕不可欺場，不可以鬥氣，這是誠律。一個

演員如在台上被人喝倒彩，是一種羞辱。我們的責任是要把他們「包」到有掌聲。我們是去救人，不是去讓人死，古往今來也是這樣。

梅：老師，粵劇現在好像很難是好景，一日可做四、五台戲；政府又不斷資助年輕人做戲。其實是不是真的好景呢？向前看，南派擊樂和音樂如要傳承下去，應該怎樣做？

權：政府應該把資金留給真正需要演粵劇的年輕人。這些年輕人真的需要「挨擔箱」（註：買戲服）。好像日頭這一班，有多少人工呢？

梅：真的要「挨」。

權：是的。一套戲服已經等於他們起碼兩、三台戲的工資。他們又沒能力搞班，是否應該要給機會這班年輕人？

梅：業內要承傳擊樂和音樂藝術，困難在哪裏呢？應該怎樣做？

權：現在年輕人的目標與我們從前不同。演員有演員的不足，鑼鼓有鑼鼓的不足，音樂也有音樂的不足，「不足」的意思是承傳不了這些東西。首先說演員，沒有好演員做不了古老排場。難道你叫一

班新人去做古老排場嗎？他都不知道做甚麼，是不是？有多少個可做呢？「行哥」、「輝哥」、「普叔」、「龍哥」、「逑姐」，還有多少人呢？你數一數便知。現在唯一可以承傳到的人就只有這幾個，連十隻手指也數不了，這班人年紀也大了。我看看下一代，卻是青黃不接。好了，新一代的鑼鼓雖然可以打到連鼓都穿破，卻不是那種東西，他們也不懂那股力度。他可能懂得打中間的一段，但整個排場未必會打。我也常常教他們多去認識一點，但我只是而已，他們要真的實踐的才行。其實，音樂更難。擅長玩二弦的有多少人？玩古老南派東西，一定是用我們所謂的「硬嘢」，即二弦。

梅：哦，原來「硬嘢」就是這個意思。

權：我們的二弦、短筒、提琴，所謂五架頭三弦則更難，懂的人少之又少。現在很多人的功夫在嘴皮子，不在雙手。你明白我的意思嗎？口說甚麼都可以，連頂天也說可以，但你做出來卻不是！南派的音樂更加難，為甚麼呢？完全沒有譜，我唱甚麼你便要玩甚麼，我唱甚麼你便要跟着玩甚麼。

梅：那有甚麼辦法呢？

權：很難的，要肯學才行……

梅：你建議應該怎樣做？

權：好像鑼鼓，我已經盡量在做，亦肯去教，但學不學是他們的問題。另外，是否有那麼多實習機會給他們，也是個很大的問題。至於音樂方面，因不是我的範疇，我就不干預，只可盡我們能力去教。

梅：你覺得政府應該怎樣支援藝術承傳呢？

權：即使政府支援你也沒辦法。例如，政府出一筆資金支援，讓你栽培年輕人，你卻請一些在戲班中找不到工作的人來培訓年輕人。

《斬二王》的古本比較

梅：接下來細看我們的項目《斬二王》，好嗎？

權：好的。

梅：很有趣，我們的《斬二王》中的第一場，已經是內地版本的第十二場。

權：是嗎？這個內地版本我真的沒有見過，再

年長一些的老前輩可能見過，或許是「下四府」與「上六府」的分別。

梅：我找到中國戲劇家協會廣東分會廣東省文化局戲曲研究室於一九六二年發表的《斬二王》劇本，跟香港老倌們歷代口傳身授的版本有很大分別。譬如，他們的第十二場就是我們的第一場，花旦張氏出之前有個「老虎上介」……

權：為甚麼會有隻老虎？

梅：是真老虎，是這樣說……

權：老虎追花旦嗎？

梅：你說是不是很奇怪？

權：這個就是兩者的不同。

梅：有趣吧？

權：有趣。我覺得不會是「老虎上介」。這裏頭一句已經是「只為奸人所害，家破人亡」，不會是老虎害她呀，應是奸人！

梅：「曲肉」（註：指曲詞或劇本重要內容）是「忽然有猛虎叫喊」……

權：兩者的「曲肉」已經不同了。

梅：還有個「打虎介」。

權：花旦沒有理由打虎的。我們說，花旦被奸人所害，走投無路，吊頸自盡。張忠出來斬斬斷吊頸的帶，救了她。張忠就是那個文武生，斬帶救她。內地版本之「曲肉」已經不同了，我們是「只為奸人所害，家破人亡。奴家張氏，嫁夫鄺瑞龍，倒也恩愛，禍從天降，奸人火燒田莊，更與夫郎失散，想奴一介女流，如何打算。」

1.《雁兒落》與《銀台上》

梅：現在變了香港百多年古本的第一場。

權：這個第一場，有位看位，上場打。若是古老的戲，我們全加上鑼鼓口白。如「俺（鑼鼓）張忠，（鑼鼓）自少父母雙亡（鑼鼓），並無兄弟（鑼鼓）」這樣。現在很多演員都說，這樣不好，整天在「各撐」、「各撐」（註：鑼鼓擬聲），很悶，很累贅，那就視乎演員是否需要了。很多時會這樣：我們「空有一身本事（鑼鼓），無奈打獵為主（鑼鼓），此際時光不早（鑼鼓），趕路也罷！」這樣就起鑼鼓唱。現在很大程度要視乎演員需要，看他是否喜歡

權：「牌子頭」包含很多東西，唱也可以用「牌子頭」，如《追信》頭，《五更》也是「牌子頭」先起。「牌子頭」是一個鑼鼓點。鑼鼓完就起唱，譬如《銀台上》、《追信》，一句引子散板的東西，《五更》也是這樣。《追信》之前也要打「牌子頭」，不然唱不到的，那是個起式。張氏醒了，然後「牌子頭」……這些是弦索東西，唱二黃。這些由奏音樂的人處理，通常在頭場我們鑼鼓沒甚麼特別。

2.「斬帶結拜」與「帥牌」

梅：接下來是「斬帶結拜」。

權：「二人同拜」應該有個「帥牌」，在我們的牌子裏面……「帥牌」是一個牌子。譬如（鑼鼓）「張忠今年三十三。」「帥牌」「你作兄長！」「你高長奴三年長！」「你為妹子！」其實口講無憑，「一同叩拜呵」，應該有個「口講無憑」。「口講無憑」，「一同叩拜呵」(鑼鼓)。這樣就拜天，我們的牌子就代表他們在拜，然後就做了這個程式。拜完他才唱這個。就算沒有東西唱，都一定要有牌子。鑼鼓必定要打這個，不可以打其他，如「小開門」，一定要打「帥牌」。

鑼鼓口白。這些是有曲照打曲而已，文武生上來，正印花旦唱完，沖頭上，看着打，對了，就這個位。《雁兒落》上吊……應該唱完這句才有《雁兒落》。「九泉之下，再見爹娘。」(鑼鼓)

梅：這個應該是在這裏。

權：我們南派廣東大戲一定會有「姑娘你要甦醒」一句，有一個音樂叫做《銀台上》，就算是劇本沒有寫都要打。這個一定有的。除非它是《銀台上》引子一句。

梅：是不是這樣？

權：即是頭一句。譬如它現在是沒有東西唱，寫牌子頭「張氏甦醒介」。「牌子頭」的意思就是《銀台上》一句，鑼鼓必定要打。

梅：哦，「牌子頭」就是那樣。

權：已經是《銀台上》，那是必定的，古老規矩。「姑娘你要甦醒」，聽到「甦醒」兩個字，一定是（哼「牌子頭」、《銀台上》引子），這樣才出手。一打這個，任何人都知道姑娘要醒了。

梅：「牌子頭」有沒有其他東西？

梅：接下來是苗信的戲。

權：這場我們叫做「差將」。

梅：「差將」是排場嗎？

權：是的。我叫「誰人去打仗呀？」那個元帥坐在中間，上前聽令，「你去哪裏打誰人？」你入場，接了枝令就入場。「誰人又上前又聽令？」即軍師在點兵。這場應該是「差將」。「可恨豺狼無膽量」，通常都是中板，然後埋位。我們的鑼鼓是南派的，這樣的，然後「定將山賊過刀亡」，這樣就入場了。

每當唱這些七字清，一定要高句才能埋位。甚麼是「高句」呢？以下，高句「山人妙算計高強」是下句，你看見兩個「。」嗎？（按：即對白後有兩個句號）這樣才能起鑼鼓，他就埋位唱。

梅：哦，這叫「高句」。

權：是呀，我們也叫「上句」。中板一定是上句埋位，下句卻不能起鑼鼓，起也不合格式，是錯了，是硬來的。埋位唱下句收，然後就道名。

「道名」的意思是：「山人」，我介紹自己，「我叫苗信」。這個是簡略的「差將」。如果是正式「差將」，

前，甚麼甚麼……即剛才我説的那些，「派你去甚麼地方打一場」，再拿令出去。即是説這個版本刪減了一些東西，但也屬於「差將」排場。「聽令呵」這樣，「聽令呵」便一輯。「陣前擒賊又擒王，帶領三軍沙場往」，他就取令，出台口唱，規矩一定是這樣的，然後「定將山賊過刀亡」，這樣就入場了。

梅：在內地的版本，苗信是在金殿亮相，用《大相思》鑼鼓上。

權：我們是撞點。

梅：跟我們有些不同……

權：是有不同。我覺得不需要《大相思》，因為苗信只是一個軍師而已，他穿道士的百家衣，好像孔明那樣，拿一把葵扇，是軍師。我覺得不需要這個鑼鼓。鑼鼓打「撞點」比較適合身份。《大相思》就適合那些着靠和莽的人物。《大相思》太「威」了，苗信不需要。

梅：有些不靠譜嗎？

有唱快點，例如正主唱一段東西，即快撞點，「張忠果是英雄漢……」張忠上前聽令降」，然後就上

權：嗯。

3.「禾花出水」與《粉蝶兒》

梅：然後就是「禾花出水」。內地版本是第十六場，我們的就是第四場。他們用長鑼鼓……

權：不是長鑼鼓……

梅：內地版是廓瑞龍內場「首板」，「七才」與手下上。

權：「禾花出水」不是這樣的。他們不是用「禾花出水」，他們改了排場。我們的「禾花出水」就是一個牌子，即等於我們的「點降唇」。不過我們的「禾花出水」會用《粉蝶兒》。為甚麼呢？正主廓瑞龍在衣箱角上，下場門上，與「點降唇」的打法一樣，上高枱，一個人站在高枱上唱和說話。那個牌子讓兵上，跟我們廣東南派的「點降唇」一模一樣，只是吹法不同，打法也是一樣的。

梅：傳統的「禾花出水」是這樣的嗎？

權：是的。還有，上的時候是用插的。這樣上，手下是兩邊上。「點降唇」就一個一個地上。好了，以下到「大戰」排場。

4.「大戰」排場有擂鼓

梅：內地版的「大戰」排場，就是張忠內場首板，然後叫三軍……

權：這個是首板，唱的。

梅：與本帥交鋒，打仗，就這樣。有堂旦一起上，直接唱的。內地版是這樣的。

權：這也差不多，內地版多了一句首板。我們就沒有，我們就用「七才」，一唱就「高句」。「大戰」排場有擂鼓，「來到山前忙觀看」（鑼鼓）。

5.「拗箭結拜」與「撐渡結拜」

梅：我們廣東大戲有南方的美感嗎？

權：我覺得好過癮，我打得特別興奮

梅：為甚麼呢？

權：我們的東西真的很好看，穿起靠，「咑！來將何名」，很威風的，說起話來也不同。譬如這些字，你不說官話，觀眾可能會睡着了。譬如聽到「殺到西山紅日墜」，戰到地府鬼神驚」，說官話就特別過癮。這就叫南派了。打完了，卸上，由這段戲開始，就叫「拗箭結拜」。為甚麼「拗箭」呢？他在

這裏將枝箭拗斷，免得傷了人，即剛才所講的「撐渡結拜」。大家打完一場，識英雄重英雄，之後便結拜。

梅：鑼鼓有甚麼特點？

權：在每一句之後也要「各呈」（註：鑼鼓擬聲），「果然好手段！」「各呈」，「好手段呀……」（七星鑼鼓）我們南派每當到了「好手段……」，「好手段……」，這兩句，我們一定要打七星，這是一個鑼鼓點。

梅：那「三才」是甚麼？

權：「三才」是七星的尾段。

梅：內地版沒有「三才」嗎？

權：沒有。為甚麼呢？這是可有可無的。

如果那個老倌有動作……「好手段……」、「好手段……」，又做「拉山」，又做「一搭兩搭」，那麼，如果他趕不及做，便要再打「三才」。

梅：為甚麼會趕不及做？

權：因為他受阻了，這不出奇，動作變慢了。

而且多打個「三才」也沒有所謂。不打也可以，打也可以。還有，我們這個「三才」鑼鼓，在每一次的收口，都一定是這些口白的前奏，所以這個是對的。

七星是用來給他紮架的，給他「拉山」做動作，這個（鑼鼓）就是這些所謂口白的前奏。一打完（鑼鼓）老倌便說：「一山還有一山高，強中自有強中強。英雄愛良將，豪傑敬賢良。」這樣他便會很順暢地把話說完。等於「異國情鴛驚夢散」也有鑼鼓，就是「三才」。通常也會說些七字句的，像詩白這樣些很合用。所以，我們很多時也會打個「三才」尾，通常也會這樣打。

梅：明白了。

權：「你為弟郎，現在口講無憑，同拜三光」一樣。其實一樣，當天叩拜與「同拜三光」拉馬。「雙雙跪在塵埃上」，「三光聽端詳」，這裏就是這個反而沒有「帥牌」。

梅：這些也要「各撐」嗎？

權：全部都要「各撐」。「某痴長你兩年長……」「各撐」，「你為兄長……」「各撐」，「你願弟郎……」（鑼鼓）落馬，過

「各撐」，「口講無憑，同拜三光」（鑼鼓）落馬，過

位。（鑼鼓）「雙雙跪在塵埃上」跪下（鑼鼓）「三光

聽端詳，兄弟同結拜，如同共爹娘……」「各呈」，

全部都有。「帶你回府上……」「一心報

朝堂……」「各撐」，「凌煙閣……」「各撐」，「表名

揚……」「各撐」。「哎唷好！」。一定要有這個「哎

唷好！」。「好個凌煙閣，表名揚，蘭兄在上，受某

一個全禮」（鑼鼓），然後又是（三才鑼鼓），「受一

個全禮」呢……

梅：這裏有「三才」嗎？

權：每當聽到「受某一個全禮」，就一定是

「三才」。

梅：內地版的「三鎚」，其實是否同一樣

東西？

權：一樣。是我們簡寫了，其實「才」即是

「鎚」。

梅：「擘網巾」中打南派有甚麼特色？

權：其實沒有甚麼。我打完你……打完你……

一打……打倒你，倒下，想過去（鑼鼓）「水波浪」，

（鑼鼓）起身，起身又再打過，合展。那個又把他打

倒，又是（鑼鼓），那個就攔，那個女人攔他，不要

打了，不要打了。其實「擘網巾」的意思是兩個不

和，即反面，兩方面都是去合展。合展的意思即是

同樣去做一樣東西，是一模一樣的。那個在休息，

那個又起來，起來又再打，到這個把他打倒，又衝

過去，那個又攔，其實沒甚麼特別東西。很多時戲

班還在做「擘網巾」，像《蓋世雙雄霸楚城》那些戲。

6.「上場門」上的「點絳唇」

梅：接着是「點絳唇」。

權：「點絳唇」就是我剛才說《粉蝶兒》的另一

邊上，「上場門」上的。我們的上手要吹《粉蝶兒》，

那是一個牌子。這個代表一個，吹笛入面，奏一枝

古曲的意思。跟《粉蝶兒》的打法一樣，但吹法不

同，這個一定是什箱角。上場門，「點絳唇」一定是

上場門的。《粉蝶兒》一定是衣箱角的。

梅：明白了，「點絳唇」是過場戲。

權：這場……結拜沒有甚麼。

梅：講戲（註：即圍讀）的時候，老倌們特別

提及「快點開位」，三人跪拜介，這個「介」就是

「快點開位」，那即是甚麼意思呢？

權：所以需要「快點開位」，是因為他們要走出來才可以唱到這一句，而且跪下來，多給他們時間，要夠位跪下的意思。

梅：哦，「快點」即鑼鼓……

權：開位長鑼鼓，長鑼鼓，（鑼鼓）就是，演員在台上心裏說：「喂！我未起到身呀，大佬！」或說：「我未跪低呀！」可能會這樣。長鑼鼓可以長到直至他們三個都跪下了，這樣就謂之長鑼鼓。

7.【排朝】：《大相思》唱中板

梅：明白，幸好我有去聽講戲。接着是「排朝」。「排朝」的南派鑼鼓有沒有甚麼特別？

權：「排朝」就是《大相思》鑼鼓。《大相思》是指朝臣排隊上金階見皇帝，即我剛才說的「五更三點皇登殿，大家排呀班……」

梅：京班沒有這些東西嗎？

權：京班也會有「金鑾大殿」，不過我們就「排朝」，或者「帥牌」，代表了怎樣上來，有班朝臣先上來這樣的意思。不過「排朝」就要唱中板，「帥牌」那些就不用了，只說話。

8.香港大戲的「三奏」

梅：是否只有我們香港的大戲才有「三奏」。

權：是的。

梅：可不可以解釋一下？

權：「三奏」即主上要做些東西下令去斬一個人，那個或者就是他的好朋友，他就衝上來奏，告訴皇帝說，他有怎麼好，他又怎樣愛國。「三奏」通常都是在台中間唱，然後就去衣箱角……再拜一輪，「求求你，」「不要聽他說，走！不聽你說」這樣。之後又唱一輪，唱完又拜，又拜。其實「三奏」就是去勸君王不要斬，或者勸他不要做某些事，收回成命，如此這般就會有「三奏」排場。這個比較普通一些，從前「雷鳴金鼓」那場「聚英台」有「三奏」，現在都刪掉了。

梅：內地和馬來西亞都沒有這段，原來從來只有我們香港的大戲有。

權：是的。

梅：你爸爸那個年代已經有？

權：有了，其實是《俺六國》這段牌子。

9.「配馬」和「困城」

梅：第十三場是尾場，有「配馬」和「困城」，內地版已經是第二十九場了（註：內地版尾場是第三十三場）。內地版尾場是梅香「企洞」，張氏就「快撞點」上，是不是很不同呢？

權：很不同，我們會唱「滾花」。

梅：內地版的張氏更威風？

權：用「七才」，就是説她很匆忙地上，我們反而會唱「滾花」。

梅：很匆忙是甚麼意思？

權：我們其實也很快的。他們用「七才頭」，變得好像……就太硬了……我不敢抹煞他們，這個唱「七才」也是可以的。有時大家可能商量過，不如改句「滾花」，也沒有問題。我們在香港做，我覺得可以。因為這場她好像仍穿着披風，花旦未着靠，未知老公已死，剛剛她唱完才「夫人不好」，甚麼甚麼，才斬頭，這裏她才知道他老公死了，之後才説：「傳令掛白，隨我出城，打他！」

梅：她穿披風。西秦戲也是穿披風的，但

是西秦戲穿披風的時候，也沒有內地版營造的威勢……

權：可以唱「快點」，但是不可用「七才」，（鑼鼓）我覺得是匆忙的，但也可以，卻不可以用「七才」。

梅：用「七才」之後就是甚麼感覺呢？

權：很威風，好像穿了大靠上場打仗一樣。

梅：能不能説説乳娘的「配馬」呢？南派鑼鼓有甚麼特點呢？

權：南派鑼鼓其實是要配合演員的做法，我們打「雲雲」。看着他們的做手、勒馬、綁馬韁、綁其他甚麼等……

梅：哪裏考功夫呢？

權：大家要跟演員配合，演員又要懂鑼鼓、節奏，突然間要在哪裏轉，「一二三四」，踩一下，真的要很配合。還有，我們也要知道他在哪個位勒馬，哪一位踩下去。

梅：「困城」有甚麼特別之處呢？

權：沒甚麼特別，鬥城門也是「雲雲」。廣東

南派傳統粵劇藝術 —— 經典粵劇古本《斬二王》　154

鑼鼓的「雲雲」很好用，例如《三帥困崤山》演員上山那些，全部都用「雲雲」。這個先唱完，這個便問城門。「雲雲」之後，鬥好城門，托些杉，逐枝托過來，還要密封門口（鑼鼓）。推一推它，確認是否穩固，之後才唱煞板，接着又是「雲雲」。

梅：嗯。內場首板，然後就叫左右......就「奮勇往前進」，然後「七才頭」，這樣乳娘就把斗官背出來。他們用「七才頭」又可不可以？

權：這裏可以用「七才頭」。花旦穿了靠，還要上高椅，企上椅。有一次「逑姐」一下子從椅上跳下來，嚇死我們，就是講這套戲。

梅：她為甚麼要跳下來？

權：做戲嘛。她突然就跳下來，事前都沒有通知。我說：「嘩！估不到『逑姐』還這麼勇猛呀！」

梅：然後你們的鑼鼓就要配合她？

權：沒有......我們就「開邊」，通常是開邊鑼鼓。

梅：是否通常不需要跳？

權：需要，每一個都要跳。不過那時「逑姐」已七十多歲了！

梅：真的很佩服！

權：很佩服！

梅：內地版到了這個位置，就是「開邊」，高句......

權：我們的也是，「快撞點」、「七才」，是一樣的。

梅：接着就是「開邊」。

權：望城門。

梅：轉介，「滾花」下句，即是一樣嗎？

權：一樣的。

梅：還有甚麼特別呢？

權：這裏......最尾。最後那個司馬揚開門出來認錯，這些口白，都是鑼鼓。口白說：「頭一件」、「各呈」（這些全部所有都有「各呈」）「午門之外」、「各呈」、「高搭壇台」、「各撐」、「七七四十九天」、「各撐」、「羅天大醮」、「各撐」、「超渡二王兄，這個理所本當」這些一定要有鑼鼓，全部是鑼鼓口白。

南派的「尾聲」鑼鼓

梅：這裏用「烟騰騰」，是不是？

權：是一種牌子。「救弟」、「烟騰騰」是兩個牌子。你是否看到有個「笛」字？

梅：在排戲的時候，我聽見他們說，便記下來，但是我不明白他們的意思。

權：「待你兒長大，立他為儲，聽孤道來呵」，唸「道來呵」時一定起鑼鼓，我們以前會落下句，花下句就落幕了。但之後沒有了「呵」，我們就會起個「尾聲」。

梅：「尾聲」是甚麼？

權：即「尾聲」鑼鼓，即煞科的歌（註：「尾聲」鑼鼓音樂擬聲），也會吹笛。這樣全套戲就完了，觀眾也知道完了。

梅：都是南派的嗎？

權：是南派的。一煞科就會這樣打，一打起《得勝令》（鑼鼓音樂擬聲），就濕笛咀。濕笛咀即是差不多完場了，一濕笛咀便知道是「尾聲」了，一吹起，觀眾知道完場了，那就動身離開。

梅：甚麼叫「濕笛咀」？

權：即是笛的那個咀。如笛咀不濕，是不會響的。

梅：那是術語嗎？

權：不是術語，而是真的要濕。

梅：即是把笛嘴弄濕，能懂了。

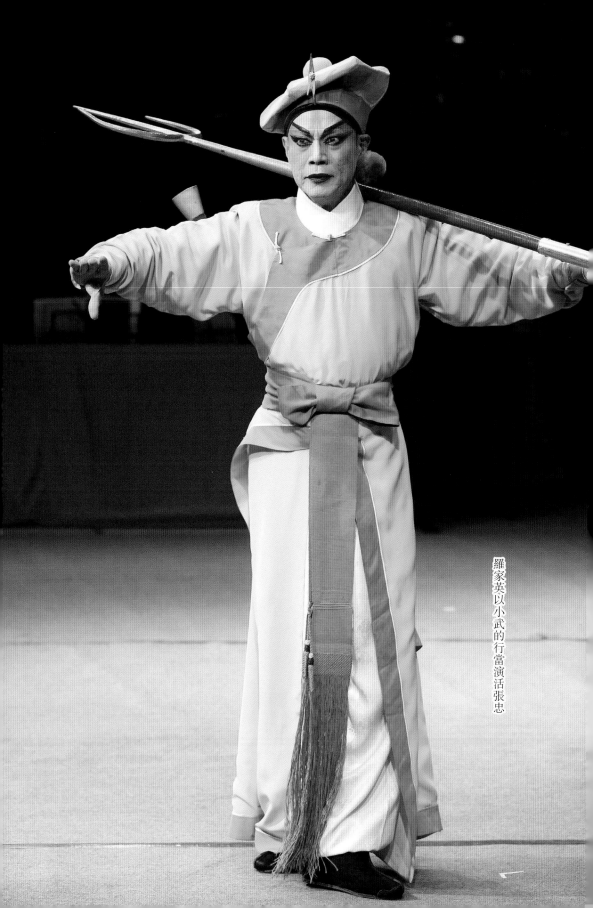

羅家英以小武的行當演活張忠

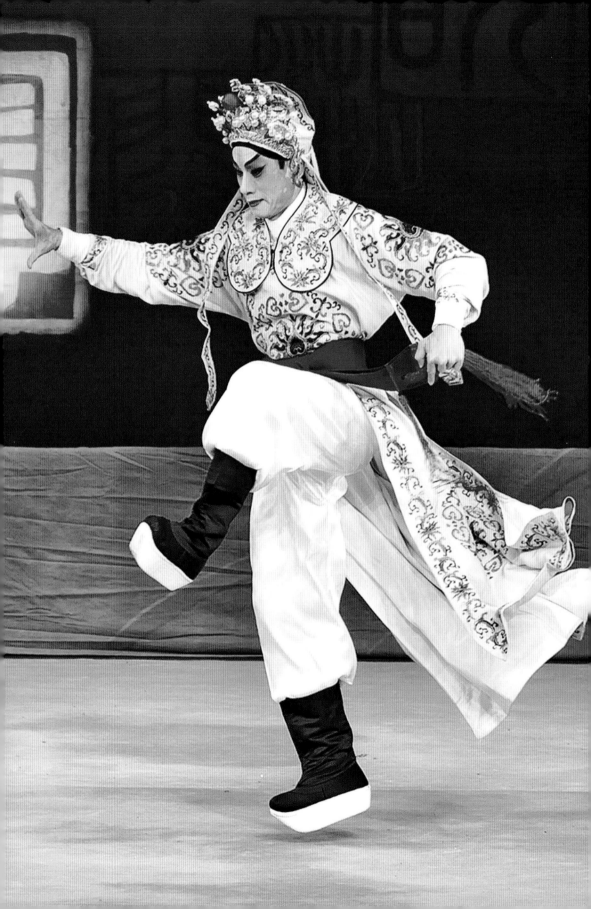

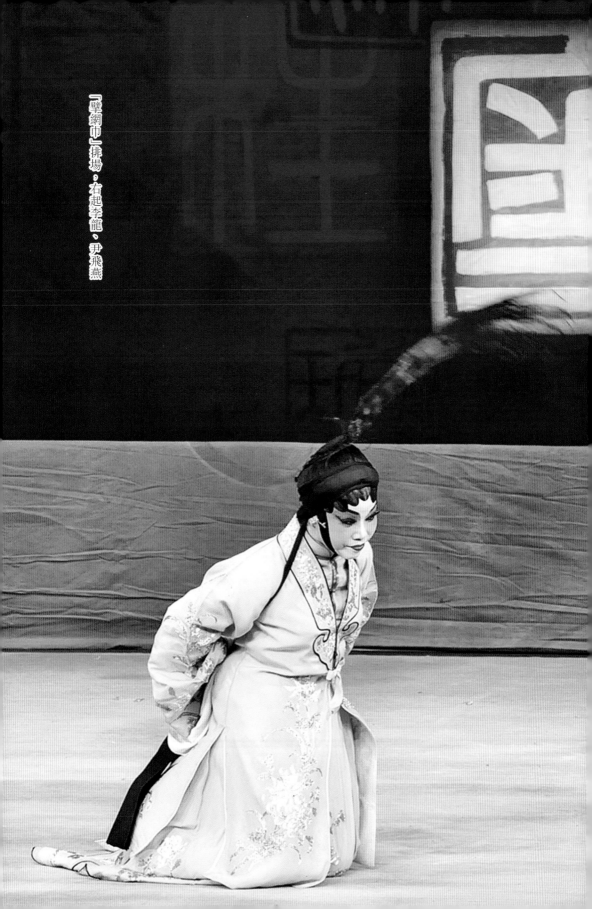

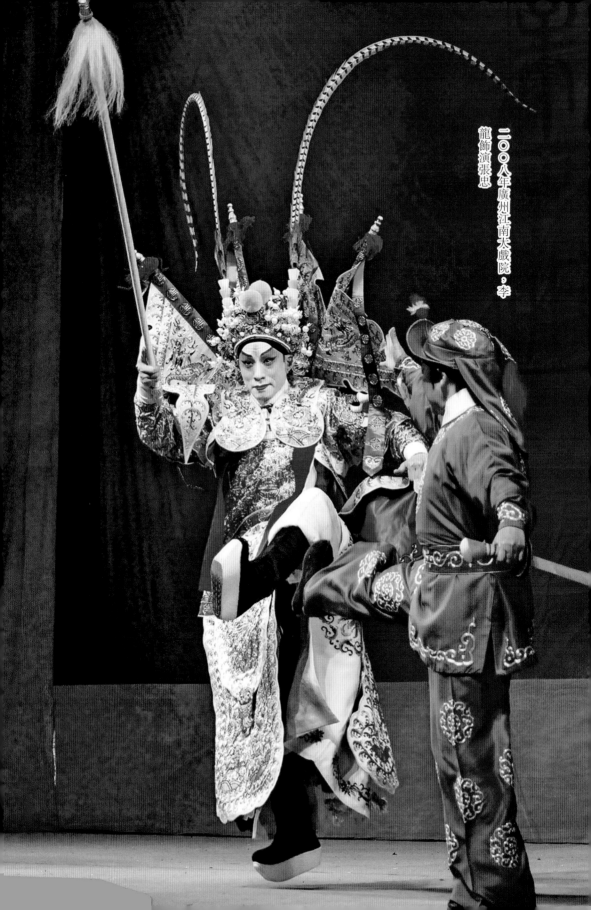

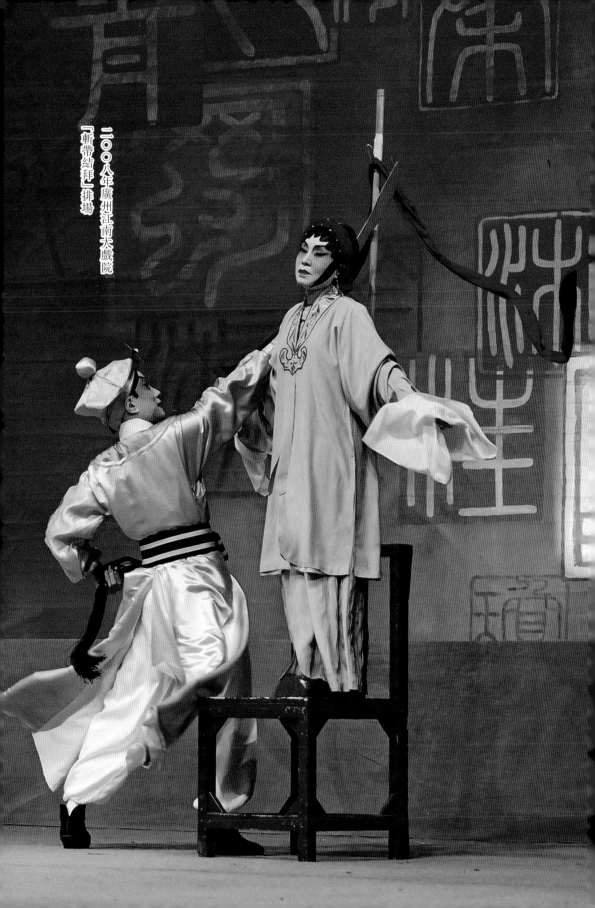

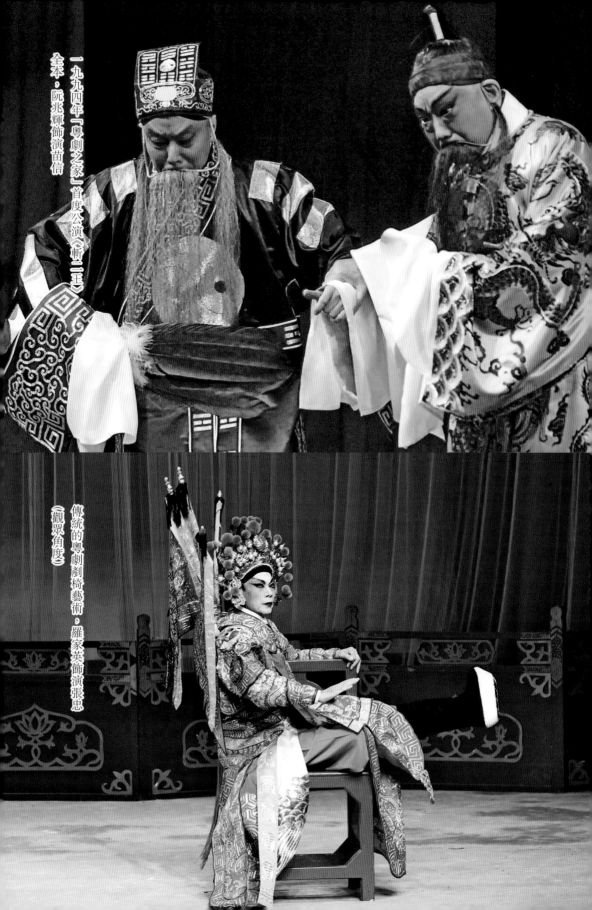

一九九四年「粵劇之家」首度公演《斬二王》全本，阮兆輝飾演苗信

傳統的粵劇刡椅藝術，羅家英飾演張忠（觀眾角度）

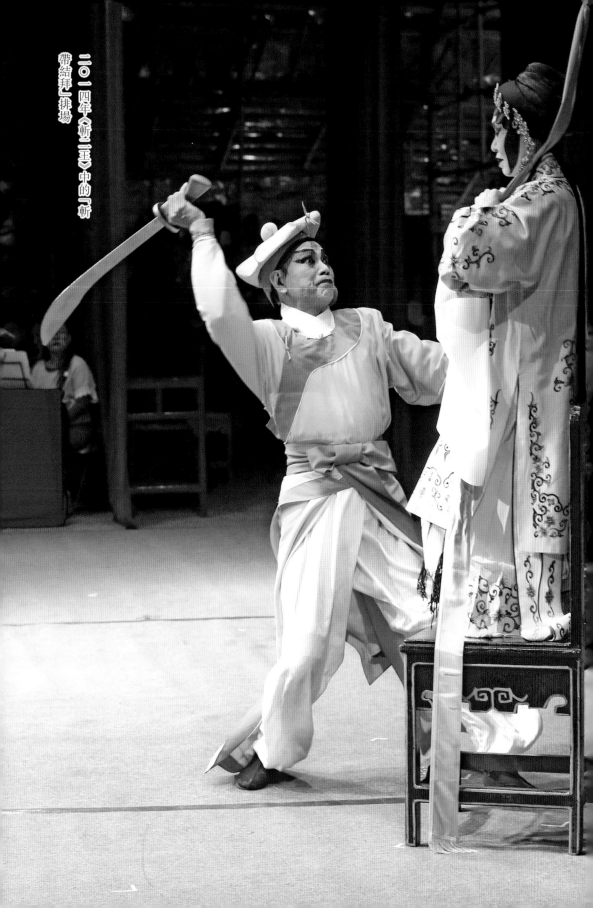

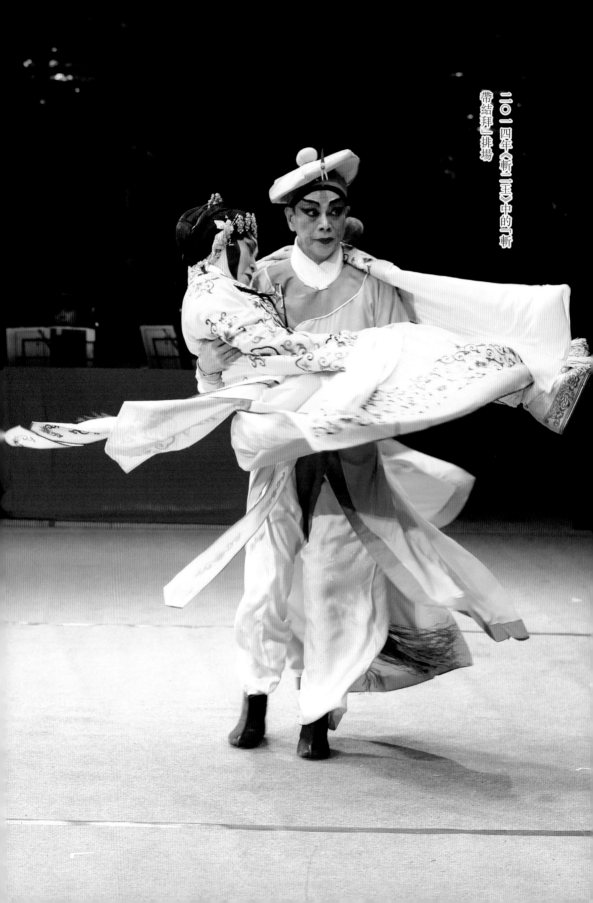

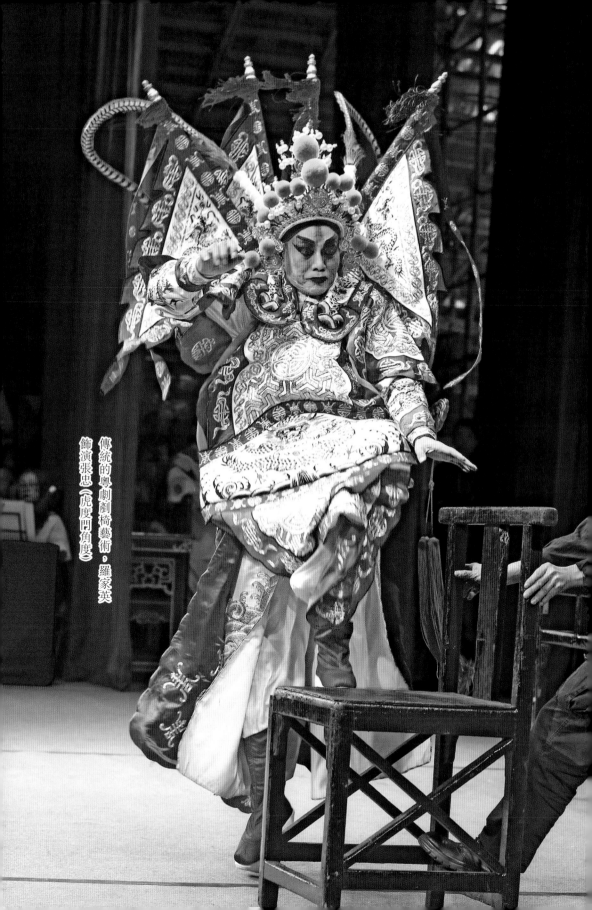

傳統的粵劇劇椅藝術，羅家英
飾演張忠（虎度門角度）

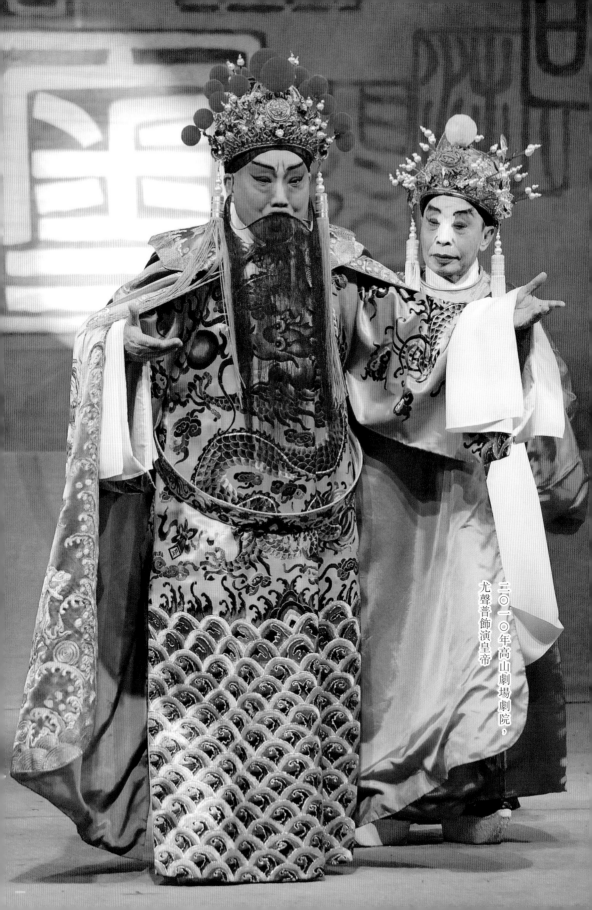

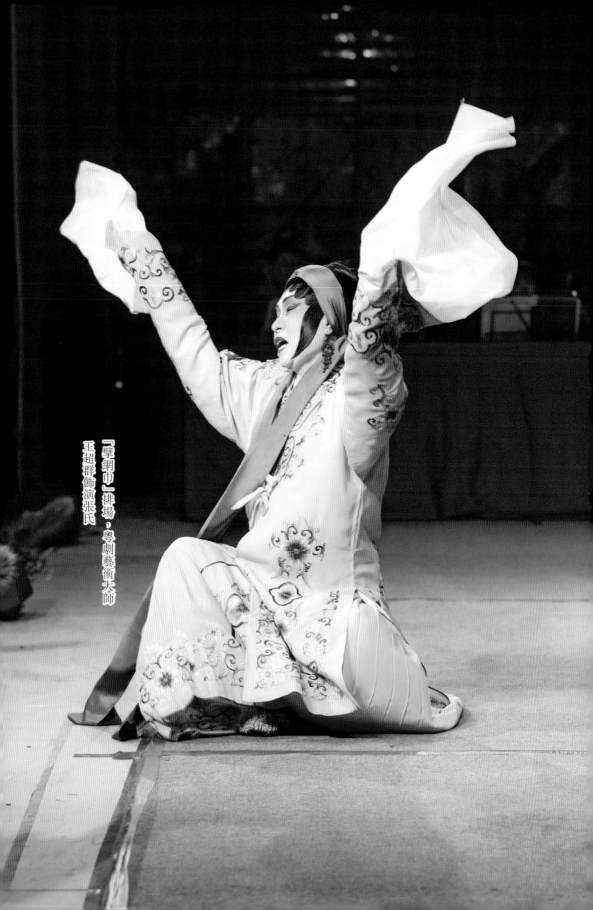

「劈網巾」排場，粵劇藝術大師
王超群飾演張氏

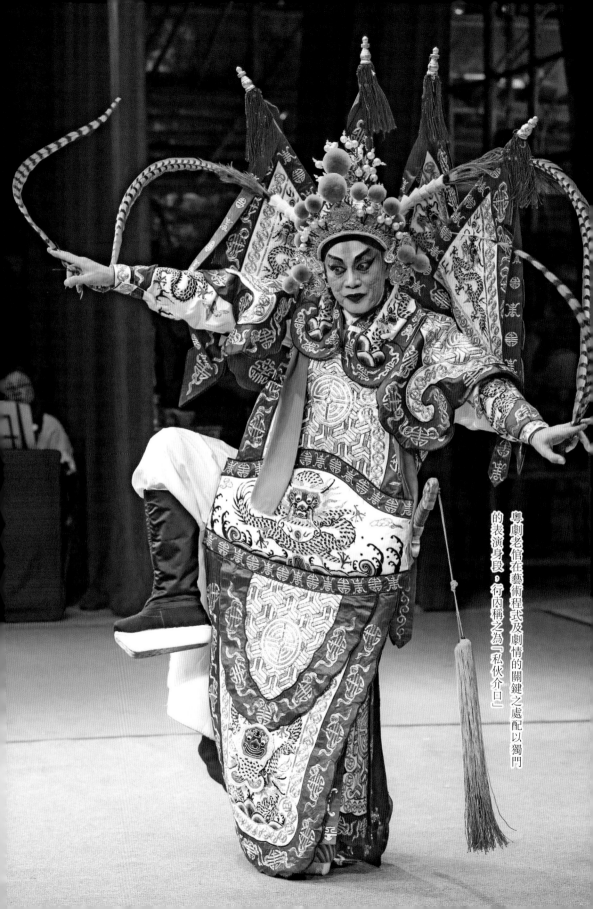

粵劇老倌在藝術程式及劇情的關鍵之處配以獨門的表演身段，行內稱之為「私伙介口」

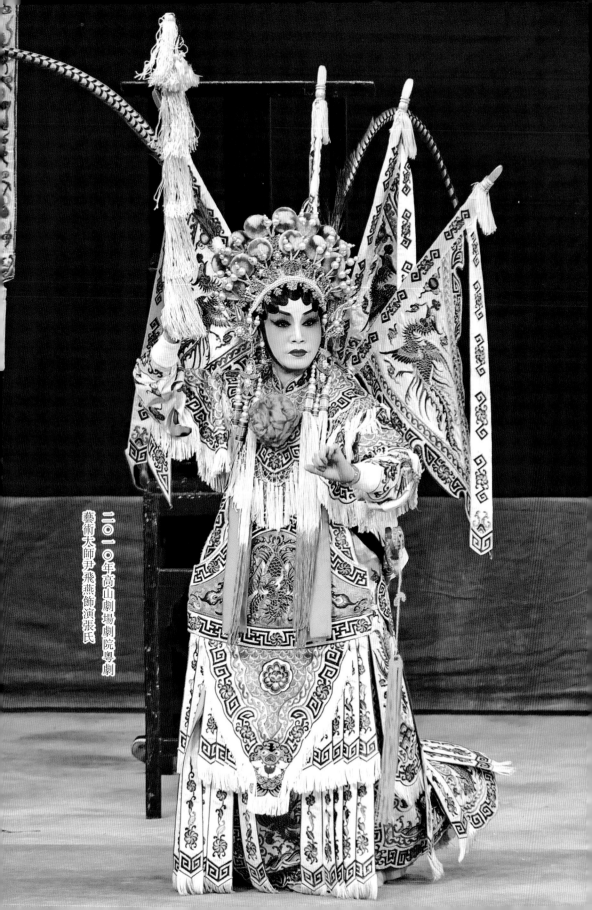

二〇一〇年高山劇場劇院粵劇
藝術大師尹飛燕飾演張氏

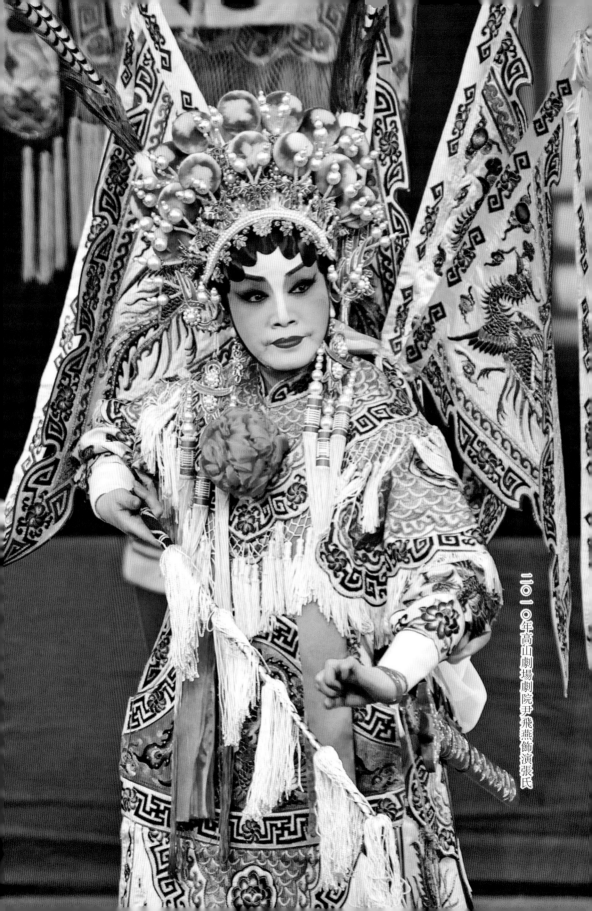

二〇一〇年高山劇場劇院尹飛燕飾演張氏

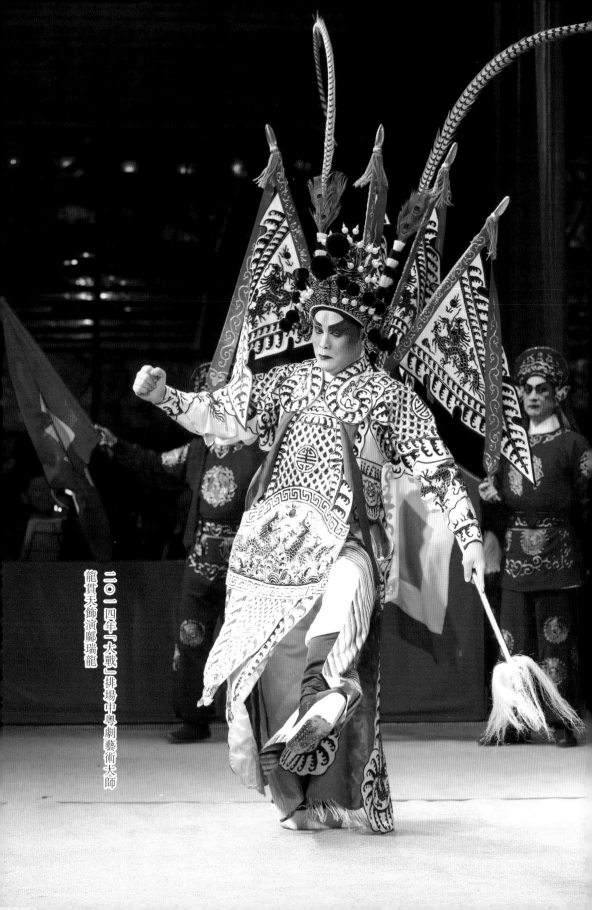

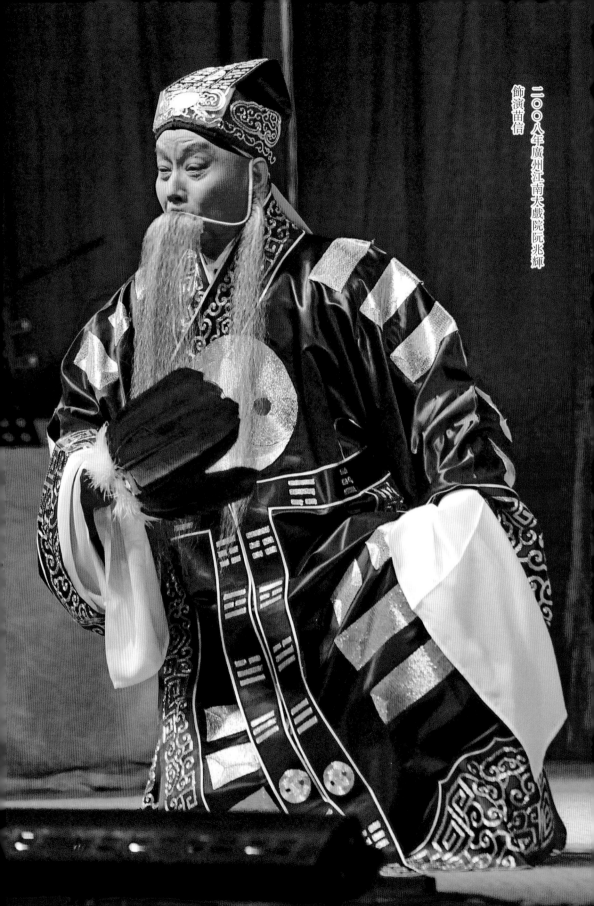

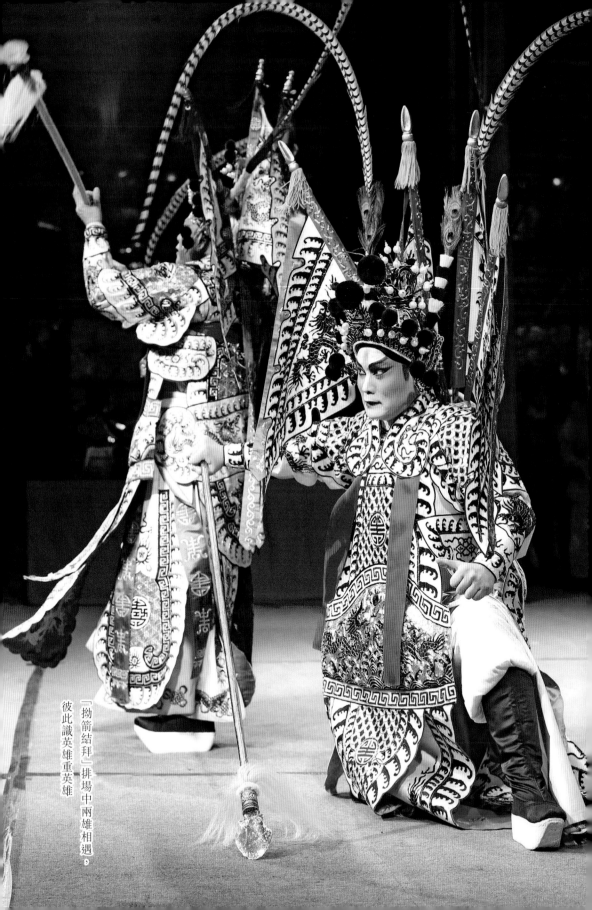

「拗箭結拜」排場中兩雄相遇，
彼此識英雄重英雄

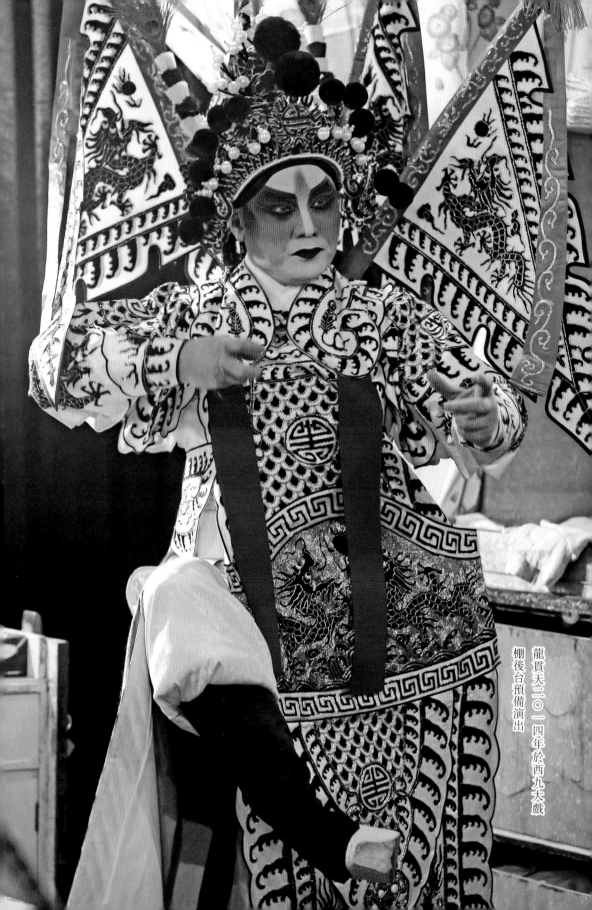

龍貫天二○一四年於西九大戲棚後台預備演出

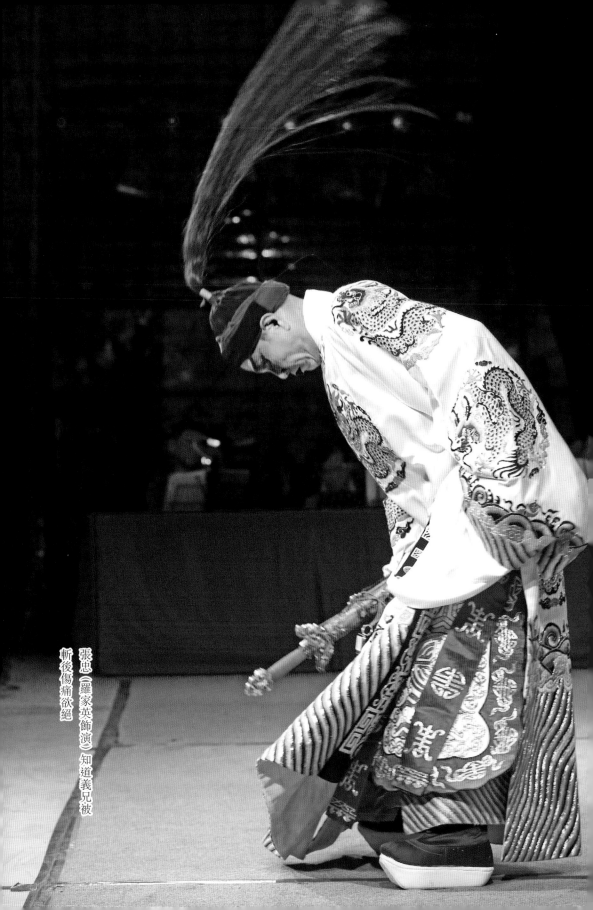

張忠（羅家英飾演）知道義兄被斬後傷痛欲絕

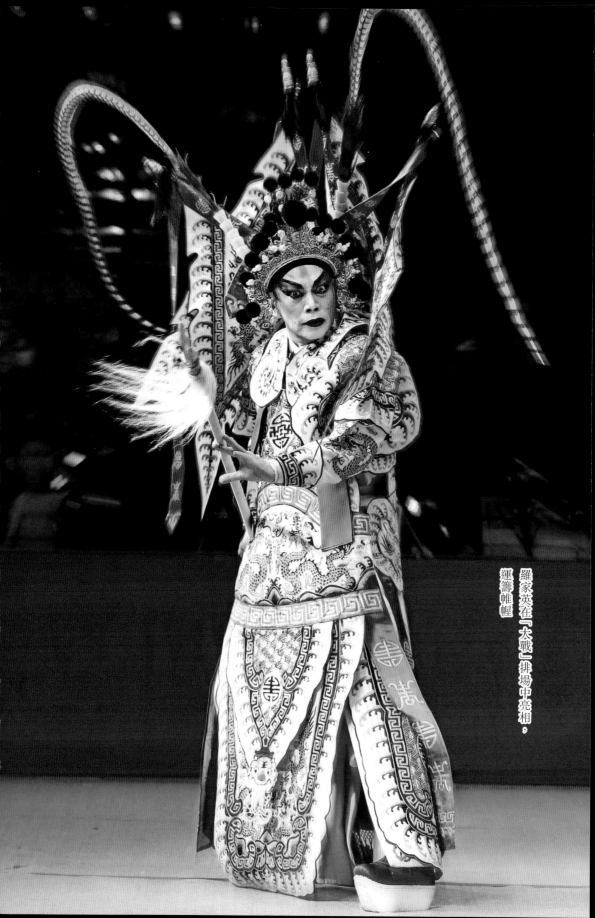

龍貫天在西九大戲棚的廂位中
整裝待發

預備出場前羅家英聚精會神進
入演出狀態

粵劇老倌在過場休息時都會卸下戲服歇息

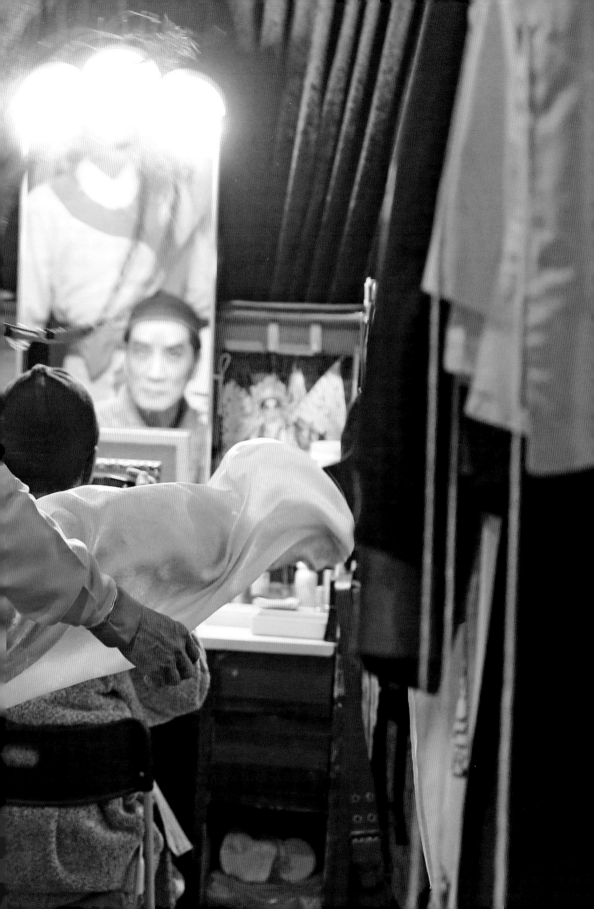

演出前羅家英在新劍郎的廂位中聊天及熱身

南派藝術示範講座合照，左起黃文鶯、陳嘉鳴、羅家英、阮兆輝、毛永波、謝家欣、吳立熙

油麻地戲院劇院後台。左起
阮兆輝、羅家英、陳劍梅

粤劇藝術大師羅家英及阮兆輝
示範南派做手

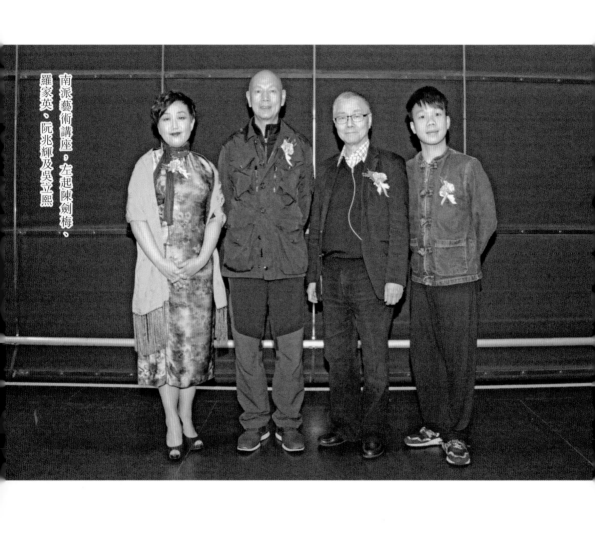

南派藝術講座，左起陳劍梅、羅家英、阮兆輝及吳立熙。

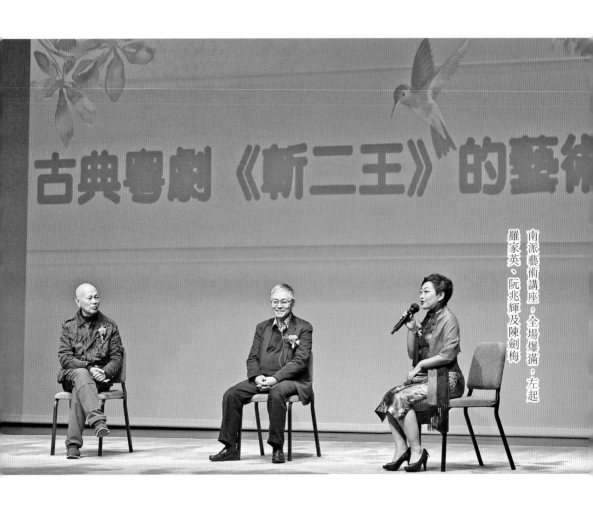

古典粵劇《斬二王》的藝術

七・高潤鴻

在粵劇音樂領班的位置上，高潤鴻深感南派藝術承傳，又困難又迫切。現在愈來愈多新戲較少保留南派演繹方法，於是新秀鑼鼓師傅，未必能經常接觸南派藝術。其實，粵劇南派不論唱、做、唸、打或音樂拍和都很重要，必須予以保留。他認為，粵劇南派的鑼鼓點在全中國是比較有特色的，因為中國戲曲鑼鼓當中沒有一個比南派的鑼鼓熱鬧。他在訪問中細說粵劇音樂的特色，並介紹傳統的「五架頭」，包括古老的二弦、竹提琴、短筒（稱為「硬嘢」，因為弓（拉弦的弓）硬，竹（成一個弧度）粗，不容易拉響，非用牛筋線拉不可），還有月琴（或高音三弦，負責彈撥的部分）和掌板的那個板、簫或椰胡。近年，他涉足班政，試圖為南派藝術開闢新市場。他推出切合現代人口味的新戲，把南派音樂及鑼鼓點寫進新戲中，希望新戲帶來的新鮮感能為南派走出一條路。他又將一些程式放在新戲中，並向如蔡艷香、阮兆輝、羅家英等前輩取經。

梅：陳劍梅

鴻：高潤鴻

瑩：謝曉瑩

南派擊樂和音樂的特點

梅：我覺得在南派藝術承傳上，擊樂和音樂這兩部分都很重要。究竟南派擊樂和音樂藝術的特點是甚麼？

鴻：我們的廣東話、鑼鼓、唱腔、做戲的程式及舞台武打都很重要。例如，我們的鑼鼓點在全中國是比較有特色的，我想全中國的戲曲鑼鼓沒有一個比南派的鑼鼓熱鬧雄壯。這是我們引以為榮的東西。所以，粵劇南派藝術，不論唱、做、唸、打或音樂拍和方面，都很重要，必須承傳和保留。

梅：你認為困難和迫切性在哪裏呢？

鴻：困難就是所謂的「隔籬飯香」。每個人都認為自己的東西不比別人好，就算我們業界也好，鑼鼓的新秀們也好，都很着重打好京鑼鼓，或者研

究武場戲怎樣配合京崑的鑼鼓點。他們一定需要學習京鑼鼓，但在學習之餘也必須保留我們本身的東西，即是南派鑼鼓、南派套數。我們因此要把南派的東西打得更穩陣。現在愈來愈多戲較少保留南派演繹方法，新秀鑼鼓師傅未必有機會經常接觸，他們未必可以應付。如果讓他們打一套很傳統的戲，他們未必可以應付。現時，有急切需要令我們廣東戲樂師在南派廣東音樂及鑼鼓點上再用點力，令粵劇發揚光大。

梅：粵劇南派音樂由甚麼構成呢？

鴻：粵劇的音樂部分，從前就是說「五架頭」，有古老的二弦、竹提琴、短筒，還有月琴。如果不是月琴，就是高音三弦，那是負責彈撥的部分。而第五個就有幾種說法，有些說是掌板的那個板，有些說是蕭，有些說是椰胡，負責中音部分。以上這些都是古老中國樂器，中高音部分比較多。如是演奏廣東音樂，都屬南方文化，比較沉實，或許也較粗獷，跟我們的大鑼大鼓很貼切，沒有北方那麼「哆」（註：嬌媚）沒有那麼柔和，這個就是所謂南北之別。尤其我們廣東的大笛，即現在中國的嗩吶，偏偏不「哆」。全中國都有大笛，也是比較嬌柔

的，例如西安那邊做些哭祭，他們會吹得很淒慘、很悲涼。或者説北方小調曲的小嗩吶或海笛都很嬌柔。嗩吶應該是這樣的性質，但我們廣東大笛偏偏就不同。它與我們廣東的鑼鼓很合襯，它本身也很雄壯。我們吹起如一些「大開門」的東西……（註：即場示範）……我們就會覺得氣派堂皇。這個氣派和堂皇是甚麼呢？就是我們南派的音樂點、鑼鼓點。我們經常去飲宴，去敬酒，就會聽到酒樓播這些音樂。這些就是香港廣東音樂的特色，也是我們南派的特色。這些並不代表對或者不對，但正是我們廣東南派的特色。

家學相傳南派擊樂

梅：你是因為受家人影響而投身這個行業嗎？

鴻：當然與家人有關。我本身是第三代，我的爸爸、叔叔、爺爺、外公、外婆全都是這個行業的，家人幾代都是出色的樂師。我從小就很尊敬爺爺和爸爸，他們都是非常出色的擊樂師傅，每個人都認識他們。到我長大了接手到現在也是十分舒適。音樂乃是上天賜給我的，我應該很投入，很享受，很熱愛，還要去把它發揚光大。

梅：每天都在做自己喜歡的事情，是否覺得很幸福？

鴻：當然幸福！如果讓我再選，我也會選這一行。

梅：如果有下一代，你想他做演員還是樂師？

鴻：這個我並不介意。我不需要迫他一定要接手學我的東西，要看他自己喜不喜歡。

梅：你當年開始玩樂器的時候，又是甚麼情況呢？是壓力使然，還是習慣了？

鴻：當初是種興趣，純粹是小朋友看見哥哥在玩，爸爸又很厲害，我便純粹模仿。心裏想家族中所有人都懂，爸爸和哥哥也會，沒有理由我不會，我應該能學到的。我八歲已經正式做樂師，記得第一個職位是「上手位」，即是吹大笛和打小鑼。

梅：八歲嗎？你真是個天才。

鴻：也不是。只是我很幸運，到今日還能留下

來，沒被淘汰。

梅：那當時怎樣由模仿慢慢產生興趣，然後發展事業呢？

鴻：也不是特別複雜的過程。因為要模仿，在一個位置上，譬如我學一個上手位，我便要吹大笛，並至少要吹到一個可以切合演出的程度。又譬如打小鑼，你一定要打到一些鑼鼓點。這是基本的要求。我在模仿當中，首先要達到這個要求。這個歷程其實可能已經花了幾年，當中一邊學一邊做，不是學好才做。當然，八歲多出來做時，很多東西都不行的，還有很多東西未懂，或者未完美，故只能邊學邊做。到了十幾歲，因為家族本身都是擊樂位，如打鈸、打鼓等，需要與其他全部崗位接上，所以基本上都是負責敲擊位。

我在十四歲多轉做掌板，即擊樂領導。因為哥哥也同樣做擊樂領導，有個很要好的師兄便跟我說：「你哥哥做這個位，你又做這個位，不是說你不好，但你有沒有考慮轉做音樂領導呢？你年輕，還有時間轉。你哥哥已坐穩了，你要他轉他也覺得辛苦，而且他也不用轉了。」我那時便轉去做音樂領導。過程中有過掙扎，因為整個家族都是做擊樂的，我卻突然跑去做音樂，叔叔最初也不理解，怪責我說：「你是否覺得家族打鑼鼓令你失禮呢？玩音樂是否就可以斯文一點？」我們之間曾經有誤會，後來我解釋自己不想跟哥哥爭，如果大家可以在同一個樂隊工作，將來便能溝通得更好。自此我就一直做到現在。可能是求知慾的關係，我需要一些比較實際的東西，即是維持生計，希望多些劇團聘請自己，從而生活穩定，就這樣玩音樂就變成了我的職業。現在回頭看，爸爸和叔叔相繼離世了，教過我的人都退休了，就會想……

梅：所以就……

鴻：所以我特地把一些工作上的知識傳給別人，我覺得自己有份使命。當你有這種使命，就會真的喜歡它；當你真的喜歡它，便會發覺自己有很多不足。我就是這樣，由模仿，到追求，到變成職業，到熱愛。我覺得應該要保留南派的東西，因為實在精彩。

梅：搞粵劇現代化最令人擔心，例如將話劇

鴻：這些東西其實內地已經做了五十年以上，他們講話劇化，講舞台美術，講燈光聲效，內地已經做得很好。我覺得所以會講現代化或話劇化，都認為應該把太長太悶的東西減省才對。以前古老戲中，很多東西真的累贅，這個是因為時代不同，情況也不同。現在年輕人很不明白何謂話劇化。我們所以喜歡話劇，是因為別人演得爽朗，但如果你喜歡現代化，簡單一點，不穿古裝，那麼不如做現代劇罷了，不用做戲曲，對不對？我們唱一段東西，已經唱了很久，變得不現代了；例如原來唱二十三句曲詞，現在觀眾未必受落二十三句，所以我們減為五句、七句，即我們可以用這些方式改變。但卻不是說年輕人喜歡迪士尼，覺得某一首歌好聽。但把那首迪士尼的歌放進來，用粵曲子喉唱，不是這樣的。如果要粵劇迎合潮流，必須在曲意上琢磨，令觀眾接受整套戲，而不單單是加入現代化燈光、話劇化、舞台化等。

向前輩取經　承傳南派藝術

梅：如果想保留南派的音樂和擊樂，你有甚麼策略呢？

鴻：首先，不宜經常在同一個演出裏出現太沉悶的鑼鼓點，不過卻不可以完全減省有特色的東西，就是說，不可以整套戲都用大鑼大鼓，因為很多人未必接受那個音量，他們會覺得很嘈吵。京崑鑼鼓比較輕省，他們或許能接受。最重要是令一般觀眾接受，先不抗拒廣東鑼鼓，然後我們再做少許創新，或者一些修整，令人不覺沉悶。例如，我覺得可以嘗試用一些傳統南派鑼鼓配合南派音樂，加上南派演繹。但我們做古老戲，如《斬二王》就不同了，我們會用最傳統的方式來做，千萬不要變得奇形怪狀。例如，要走一個水波浪，我們就打水波浪鑼鼓。

至於唱腔，先保留最好的旋律。如梆子或二黃等很多古老的曲，前輩們已創造了很多腔，很美。可能因為現在已不流行做古老戲或聽古老曲，即唱官話那些，所以一些歌曲已經喪失了，但我們可以重新發掘這類型的唱腔、旋律，然後再譜一些

新詞，不一定用官話，可以用白話來唱。是不是一定要保留官話呢？我覺得需要保留一些，卻不是硬要觀眾由頭到尾聽官話。這是個挺困難的課題，我還在摸索。我覺得應該保留官話，但很多人問：你明明是廣東粵劇，為甚麼說一些我們聽不明白的東西？只能說這是古老的戲，傳統是這樣的，所以用廣東話不合適。究竟怎樣能令新觀眾接受？這個困難……

梅：即是說，如果存在有心人，能將南派的音樂、鑼鼓點寫在新劇，那新劇就又新鮮，又切合現代人口味。這樣便能走出一條路嗎？

鴻：是的，但不知行不行。我辦的劇團就正在做這件事。很多時我都會向前輩請教，例如馬來西亞的「香姐」蔡艷香、「輝哥」阮兆輝、「行哥」羅家英等人取經，然後將一些程式放在新戲中。

梅：可不可以舉個例子？

鴻：我們二〇一七年十一月在高山劇場演《白蛇會子》，演出前我們真的去了馬來西亞一星期每天跟香姐上台學，查詢應該怎樣安排位置。因為她演過古老的《白蛇會子》，便來指導我們。我們回港

後就將這些古老元素加進我們的演出裏，所以我們當時的演出比較舊式。雖說是舊式，但也有新的東西，我加插了一些個人創作，以切合現代觀眾的喜好。那些現代觀眾很喜歡的京崑元素，我們也加進去了。我們把幾樣東西連繫在一起，希望觀眾看着看着，能發現南派的東西也挺好看的！

梅：譬如《白蛇會子》的音樂或者擊樂中，哪部分是南派，哪部分是連繫京崑？

鴻：譬如「盜草」和「水漫」我們便使用京崑，因為謝曉瑩師承中國武旦皇后王芝泉，我們的「盜草」是學王老師的，所以是崑的。我們南派就請「輝哥」做法海，當中有個「請神」排場，唱廣東古老的四平，唱官話等。然後，「請神」的那班天神用廣東南派做法，一班天神唱二黃滾花，這些是我們的排場。「水漫」則變回用京的做法，打北派。到差不多輪的時候，又做回南派，稱為「殺四門」，即花旦打敗了，天神到處去捉她，封了四條路，她走投無路。捉她的時候，我們用了廣東的方式，就是有個魁星出來，叫天神不要收她，因為她懷有仕林，即文曲星，所以不能收。然後，天神放了她，

到「斷橋」，即斷橋產子，就用我們廣東的南派產子排場，這些由我們加進去。最後，是《仕林祭塔》，我們唱了一大段祭塔腔，用五十五分鐘純南派演繹的唱腔，是二黃類的東西，也用官話唱。當然，以前可能會唱到五十五分鐘那麼長，現在我們把時間調整了，縮減了那些累贅的內容，或者我變化了速度，來做一個創新。那一段本來很長，我把一個小時的東西，變為十五至十七分鐘。觀眾接受我們的演繹，覺得很久沒看過這些東西了。這便是粵劇，粵劇應該這樣。

梅：入座率如何？

鴻：入座率很好，演出前一個月已經爆滿了。

梅：這麼好呀？

鴻：是的。我真不知道這麼受歡迎，我們都很開心，演出前一個月已經爆滿了，所以未來可能會考慮重演《白蛇會子》……

梅：我一定來看。我跟曉瑩說我要看《白蛇會子》很久了。聽聞馬來西亞的「八和」五十週年時曉瑩做「盜草」。

鴻：是呀。崑的，是純粹崑。

梅：為甚麼要做崑的「盜草」？

瑩：因為廣東戲中沒有「盜草」。

梅：但為甚麼會讓你做崑……

瑩：他們想我去做。

鴻：其實「香姐」很喜歡京崑，因為很新潮。馬來西亞那邊那把古老東西保留得很好。相反，他們學新東西比較難，因為那邊沒有那麼多人才。然後到師傅誕，要做傳統的觀音、南派這些。我說：「好呀，『香姐』你教我吧。」「香姐」及「鴻姐」蔡瑞鴻兩位便教她做觀音，做回南派的。那場折子戲就做回我們《白蛇會子》裏面的「盜草」。當然我們會唱廣東的曲，有廣東牌子，如二黃、滾花等。

梅：真是任重道遠。

鴻：要想辦法令觀眾喜歡。其實他們喜歡看，在旁的那班新秀就會覺得：「啊！真的不錯！真的可以！」這樣年輕演員就會學。如果沒有人演給他們看，他們怎去學？有些人可能未必接受，便會說：「喂！你們持續地唱反線二黃，很難啊！」但當你唱出一種味道，觀眾又接受，你在旁聽到便會覺得這才是粵曲。如果他們有心發展這門藝術，就

會想辦法去學。前輩們都説要想辦法，不可以強迫觀眾聽我們唱反線祭塔腔五十五分鐘，他們會睡着的，對不對？你唱十多分鐘，觀眾便會覺得「真的很好聽」，可能更有效提起他們聽下去的興趣。不論你演奏，玩音樂，或演戲也好，必須令觀眾感興趣，才可以繼續把南派藝術流傳下去。

必學的十個排場

梅：在音樂方面，如果要承傳南派，你覺得學音樂的人必須學哪十個排場戲呢？

鴻：「打洞結拜」。「打洞結拜」即「夜送京娘」那個故事。因為這個戲是一個比較文靜的梆子戲，整個戲也是梆子曲，就比較文靜，比較斯文。這是其中一個，是男女對答的。梆子就會是這個。

梅：這個排場戲在音樂上有甚麼特別？

鴻：在音樂方面，譬如趙匡胤一開始會有一些慢板四門，這些是我們南派的基本演繹方式。接着有很大一段嘆板，即那些京娘的嘆板，接着主要還有一個，在慢板當中我們叫「打洞腔」的。為甚麼叫「打洞腔」呢？就是在「打洞結拜」排場裏專用的唱

腔，是慢板裏一個唱腔，它比較有特色。做《打洞結拜》多數要有這個腔才完整。

另外，我覺得要學「六郎罪子」，因為是梆子戲，但是這個與剛才那個有點分別，因為穆桂英和穆瓜比較剛陽。剛才是文的，這個是武的，唱腔上有少許分別。還有，「六郎罪子」的行當角色比較多，也是梆子戲。但六郎，即我們叫老生行當，其實也不是很老的人物，只是黑鬚，可能三十多歲。裏面有佘太君，是老旦，有八賢王，是鬚生，有楊宗保，是小生，都比較年輕。其實還有穆瓜、穆桂英⋯⋯每一個都有每一個的唱法。在南派裏，這個還會分得很仔細，即婆腳腔呀，甚麼腔，有點不同。穆桂英是女人，佘太君也是女人，但大家唱的都有些不同，不是千篇一律的女人腔。穆桂英跟趙京娘又不同，趙京娘是一個小姐，這個小姐未曾出來見過人，可能文靜得多。另一個就是山寨打女，剛陽一點，就唱腔方面，會有很多不同。當中還有罪子腔、穆瓜腔等，這些都很有南派特色。

梅：罪子腔、穆瓜腔要用甚麼樂器？

鴻：演奏這些古老戲，來來去去都是那幾件

樂器：二弦、竹提琴等。二弦很高音，是胡琴的東西，很硬的，類似京胡的聲音，但我們的二弦比京胡再粗一點。京胡用很幼細的竹，我們再粗一些，因為第一，我們的調沒有那麼高；第二，我們的音色相對來說硬一些，因為竹筒寬一點，共鳴箱也厚一點。以前是用弦線，或者用牛筋（即牛筋線），令到聲音很尖。其實，所有樂器聲音都要尖，因為以前沒有音響器材，如果音樂不夠高音，便不能在台下傳開去，觀眾便聽不到。

竹提琴就是一個配襯二弦的東西，有個高音，有個主奏，這個竹提琴就是用來配它的。我們叫它們一個「公」一個「母」，感覺上就好像有個男的有個女的，有個文的有個武的，配着一對出來。這兩個拉弦的東西，感覺就會變得很和諧。那枝短筒是竹筒，是個蘆葦的哨子，那是個具備廣東特色的管狀樂器，這三樣東西拼起來，我們行內稱之為「硬嘢」。開「硬嘢」就是開短筒、二弦、提琴這幾件樂器。為甚麼叫「硬嘢」？因為弓很硬。從前那些竹拉到這麼粗，弓拗得很實，如果不拉，它是不會響的。竹筒很大，用牛筋線拉，所以拉得很緊，我們稱之為「硬弓」。那個拉弦的弓，拉上去便似一條發射箭的弓，所以我們稱之為弓。其實那是一枝竹，我們把竹拗成一個弧度，將馬尾綁上去，這裏一拗，一扯，這個位置就很穩固了，馬尾就不會軟下來。上了松香，拉動弦線，就會震動，胡琴就會響。所以那個硬弓要做得很硬，才能把那幾件「硬嘢」拉得響。

二弦、竹提琴、短筒，還有月琴或者高音三弦，都是彈撥樂器，再加一枝簫，或一個椰胡，就是粵劇的基本樂器。我們唱梆子曲也好，唱二黃曲也好，也是用這幾件東西來夾。唯一不同的就是，如果我們唱二黃曲，我們的定弦是合尺，即是現在的 So Re，我們玩梆子曲，定弦是調 La Mi，即是士工，所以我們常常說聽士工或合尺。剛才的梆子曲，是兩首士工的曲，這兩個就是梆子戲。

梅：已講了兩個排場。

鴻：另外，有一個叫做「金蓮戲叔」，我覺得應該要學。為甚麼呢？第一，就是男女主角都由兩個人做的。還有這個戲是二黃戲，裏面有大量的四平，我們從前叫西皮，這樣東西比較特別，在古老

戲裏面加插大量的四平，要不然年輕人只懂二黃，不懂四平是不行的。二黃戲還有《仕林祭塔》或者《黛玉歸天》都要學，這個是唱情的，是一個花旦的二黃，比較大段。花旦的唱情是在二黃裏。

梅：已講了五個排場。

鴻：還有……例如《斬二王》，其實是梆子戲，鑼鼓點比較多，在全劇裏唱的部分不多，但是我們學音樂都要懂。為甚麼？因為它節奏明快。我覺得這個也要學。

梅：哪一個排場？「斬二王」排場？

鴻：是的。我指「斬二王」排場。因為其他那幾個排場，在全劇裏唱的部分不多，而「斬二王」排場中，兩個生的唱情比較多，有快有慢，有些醉酒中板，有些很急的滾花，我覺得這個應該要學。

梅：還有四個。

鴻：還有「高平關」、「黛玉怨婚」、「西廂待月」及「霸王別虞姬」。

梅：「霸王別虞姬」也是南派的嗎？

鴻：「霸王別虞姬」是南派的，因為那段二黃曲的霸王，是一個淨，即大花面。那個大花面唱的二黃，跟一般普通的二黃不同，與老生的二黃也不同……多懂一點總是好的。做音樂拍和要懂不同行當的唱法，所以我提到「霸王別虞姬」。其實，「百里奚會妻」都應該學，因為有老生。論排場戲，很多現在都沒有做了，但我覺得一個音樂人應該要懂得分辨梆子及二黃曲；第二，就是學懂配合所有行當，包括花旦、小武、老生、大花面、老旦等。就是說，在音樂方面有全方位認識比較重要，因為隨時撿起一件樂器演奏配合拍和，都能手到拿來。反而不是局限一套戲，例如這個《斬二王》裏面雖然有很多排場，但整本曲都是梆子較多，已經少了兩個行當，你只學這個便可能不懂得其他那兩個。

以《斬二王》首場為例

梅：我們以下以《斬二王》的第一場作為分析例子，好嗎？

鴻：好的。《斬二王》的第一場就是「斬帶結拜」，張忠會過場。我們會聽到一句首板，接着滾花，在配合粵曲或粵劇時，卻沒有寫出來。這是

一個梆子首板，以及一個梆子滾花，我們叫做士工。士工首板三句，一般來說，以前都是比較有分別……如果第一個上場是那個正主，我們就會唱三句，從前有時正主在這場未出場，正主會在最重要那場才出現，這就是較老舊的方式，那時就會只唱一句首板，然後就落一句滾花下句，是士工的東西。說一些道白，再落一個士工的滾花，這樣就下場。

這種方式在粵劇裏我們叫做過場戲，我們會用傳統「五架頭」，即剛才說的「硬嘢」。那些硬弓的東西，有二弦，一個大竹筒，有個網蛇皮，有柄，用兩條弦線，有弓。另外一個竹提琴，它有較大的竹筒，聲音較軟，但造成這個明顯分別非跟蛇皮有關，而是木板。木板令聲音再柔軟些，用來襯托二弦。兩者一個很高音，一個較中音，兩個配合起來就很和了。短筒是一枝竹管，大約這麼長，開八個洞，插一個蘆葦哨子進去，是吹奏用的。三弦大概這麼大，兩邊網蛇皮，另外有柄。從前是彈弦線的，現在則流行彈鋼線或魚絲。如果用月琴，就這麼大，是一個木板琴，彈撥用的，有柄，上面鑲一些線。多數是這幾件東西了。笛子就很容易看見，一枝竹，打橫吹的。

士工首板這些滾花，我們很常用。通常出場前如果來個先聲奪人，即未見演員出來，內場先唱，我們多數會唱首板。到出來了就比較簡單，因為第一，滾花是散板類的東西，它沒有以一個拍子來管死。第二，我們為甚麼選用梆子來唱這個滾花，就是貪其比較爽朗和硬朗。關於士工，我們可以將一些劇情裏比較普通的東西用滾花來演繹。

這個小武張忠入場後，我們看見劇本裏寫着合尺首板，簡單一點就是，寫合尺就是士工。我們現代的劇本很多時都是這樣處理，以前應該都要寫明。這個所謂合尺首板，就是二黃首板。我們南派唱腔有兩大類，一個叫梆子，剛才說過士工就等於梆子，合尺就等於二黃。

但為甚麼不寫二黃首板，而叫合尺首板呢？就是因為那個甚麼不寫二黃，頭架的樂器，它的定弦是合尺，所以那整場都是玩二黃的東西。如果那場戲要唱梆子，好像從前有兩個二弦，就會用那個配合梆子的二弦，把它定弦為士工。所以，合尺首板，你看到這一段，張氏和這個張忠的鋪排都很相似。內場首先唱出自己的事件：「可憐女，禍臨頭，哭聲響亮……」還未出來，已告訴

別人「我很慘」。為甚麼要用合尺呢？因為在旋律上，二黃聽起來已經覺得比較蒼涼。在這兩大體系類，梆子比較雄壯，二黃比較蒼涼，我們叫「軟一點」。所以，這個悽慘的可憐女，我們為她轉用了合尺。觀眾在欣賞戲曲之餘，也會聽我們玩前奏。為甚麼要聽前奏呢？前奏會為觀眾帶來當時的情緒。我們在開場時已把情緒帶給了觀眾。我們不會在玩完一句首板，就立即變回士工，所以接下來我們全都是用合尺。所以會看到合尺滾花，那同樣是散板類的東西，比較沒那麼重要，這少少唱段是用來交代事件的。

　第一場「斬帶結拜」沒有很大段唱段。當花旦唱完，上吊了，然後就是合尺滾花：「不如一死免遭殃，九泉之下再見爹娘……拜過天地神靈，黃泉路往，九泉之下再見爹娘」，這裏死了，上吊後，就是《雁兒樂》。這個故事來到這裏便完結。

到張忠出來救她，我們古老的戲裏，最主要是上句起，下句收。何謂上句、下句呢？我們一定會見到仄聲的句起式，平聲的句收式。每個段落也如此，他會收了平聲下句，才會入場，之後到第二個人上來，仄聲上句。拍和要懂得，不可以仄聲之後再仄聲。我們一定是仄聲、平聲，平聲完一定是仄聲，仄聲完是平聲。這就等於中國詩詞都是平、仄、平、仄的，粵曲格式也一樣，也是平、仄、平、仄。在句式上，我們分十字句或者七字句。所謂十字句，例如「俺張忠，打獵去，奔馳山上」中，張忠的「忠」字，跟這個「去」字，還沒有成句，叫做頓。但我們一定要符合平仄，這個平仄完後，到下句。滾花出來，轉了第二個唱的板式，我們唱滾花：「擒狼捕虎當平常」，這個叫做七字句，全句只有七個字。這個就要押韻，再加上平聲。

梅：即上句可以十個字，下句可以七個字？

鴻：可以。一般來說，粵曲基本上主要都是七字句和十字句，懂得句法，懂得上下句，基本上你便已經有了最基礎的知識，我們拍和要懂的。我們知道唱完上句，就不會再玩下去。譬如說一個男性，如張忠的結束音上句，上句結束音跟下句結束音基本上有規定。上句比較多，下句我們一定是收，例如梆子，我們一定會收「上」，即是 Do 音。在所有曲中，一切下句我們都會聽見演員唱 Do。譬如「奔馳山上」他可以唱 So，可以唱 La，或者唱

Mi、唱 Re 都可以，即是「五六工尺」也可。甚至有些如果慘情一些，唱「士」也可。一個正在病的人，唱一句首版，這個上句就比較闊，可以很自由，選擇就比較多，但不是胡亂唱，視乎他是唱甚麼。譬如他唱一個武場式，很威猛，就唱所謂的霸腔，唱「五」、「六」或「工」，都可讓演員自行選擇。譬如「俺張忠，打獵去，奔馳山上」，就是「五六」。「奔馳山啊上」，唱「工」字也可。這樣我們便聽到個「六」字。「奔馳山上啊」、「五」、「生仜五」這樣也可。很在乎那個演員當時的聲音或狀態好或壞，我想唱甚麼，卻不可勉強別人怎樣唱，我們做拍和只能跟。但在概念上，我們知道這個尺聲上句有多少個音，就跟着演員。接下來這個士工的下句，我們就沒有選擇，一定是唱「上」，我們知道是「上」。按着這個方式，我們拍和一些梆子戲，就用這樣跟着字和曲，不需要譜也可配合。這就是一個南派粵劇拍和師傅應該認識的基本東西。不是說這句怎樣 La La La、La Mi So、La Re La Mi So，我們不是要把譜全都寫在旁邊。有時演員狀態好，喜歡多唱一個腔，或者唱高一點或低一點，完全按個別演員喜好。如果我們只看着音符去玩，不

單拍和不來，還可能造成衝撞。所以拍和與戲曲，不只粵劇，還包括內地其他劇時，在我的認知下，最古老的情況都是這樣。不過現代可能已經更新了，變成有樂譜，或者現在的新樂師，已經沒有把這種方式教給年輕人。當然，梆子跟二黃有不同的結束音、板式等，即是旋律的去法，但其實句是一樣的。我們都看到，即是合尺首板都是用十字句。但我們唯一的不同，就是合尺可能多一句雙句：「哭聲響亮，哭聲響亮」，就是合尺首板，其實都要唱重句，有時這句可以不用寫。

梅：嘩！是嗎？

鴻：是的。可以不用寫。

梅：不用寫也懂嗎？真的很屬害！

鴻：因為你知道唱合尺首板便會有重句，這是拍和應該要知道的。不過現在會寫明給你，免得唱少了一句。

梅：反而怕演員不懂吧？

鴻：是的。反正都是十字句。或者我覺得他並不是很慘，他減了合尺而唱士工，這樣就錯了。這就是我們拍和粵劇、粵曲、戲曲最特別之處，與玩

樂團不同。我們負責拍和，目標很清楚，一定就是拍和，為演員服務。

梅：那麼與擊樂配合呢？

鴻：擊樂有擊樂的東西，但是擊樂打梆子的首板，或打二黃的首板，是沒有分別的，他都是打首板鑼鼓。但是在音樂方面，就是兩回事了。對於演員來說，唱一句上句，也是一句首板。當然你如果唱士工首板，整個旋律的句法也不同了。

梅：通常擊樂在亮相的地方都很重要，那裏常有特別之處。

鴻：是的。令觀眾聽到那個鑼鼓位置，他們聽到鑼鼓點，覺得很威猛，或者有個停頓，最好能配合演員的動作。觀眾看上去就覺得很悅目。

梅：那麼音樂方面如何處理呢？

剛才我說合尺首板（註：示範）的氣氛很慘，我們的音樂會做得比較多。還有，在處理比較大段的唱段時，音樂發揮會提升的拍和功能，比鑼鼓的角色強，好像處理一大段曲的輕重位，及一些過門。這個就是音樂跟鑼鼓最大的分別。鑼鼓主要是配合動作，掌管時間速度，而音樂就是營造氣氛，把演員帶入那個情緒，譬如一些呼吸位。這些就是音樂應該要達到的。

梅：如果不幸出了亂子，究竟是音樂首先配合演員救場？還是擊樂師傅首先出手幫忙呢？

鴻：這個沒有分。當然，例如要起一個曲牌，當然會先起鑼鼓，才到音樂。在這個情況下，當然是擊樂師傅先救。但如果已唱了一大段東西，正在玩音樂的時候，他如果忘了曲，擊樂也救不了甚麼。他拉了一個腔，我便要等等，那個時間擊樂基本上無能為力。演員在唱東西時，音樂不能突然停下來，此時此刻，音樂就要做一些適量的「兜搭」。例如，我可以過一些「序」或過門，給予演員少少空間，讓他想想遺漏了些甚麼，接下來應該做些甚麼……

梅：通常這些過門或「序」，是甚麼呢？

鴻：是套數裏的東西，例如梆子。在唱梆子一大段慢板中間，到某一句，譬如下句，可以先不唱，讓音樂過門……

梅：啊，懂了。

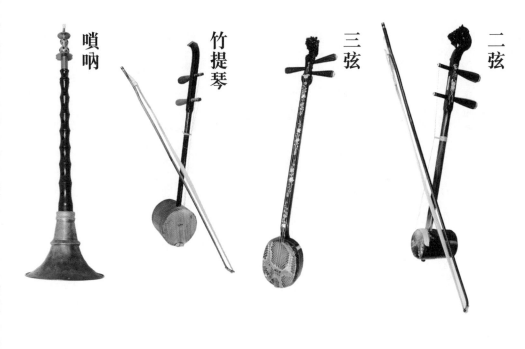

粵劇常用樂器

二弦

三弦

竹提琴

嗩吶

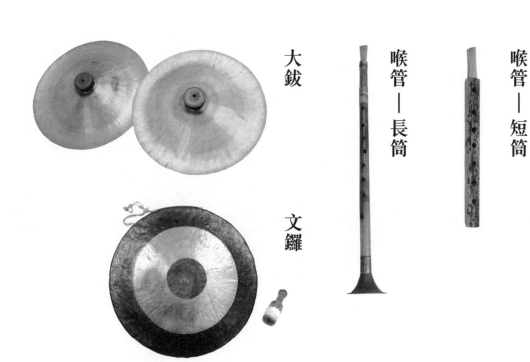

喉管—短筒

喉管—長筒

大鈸

文鑼

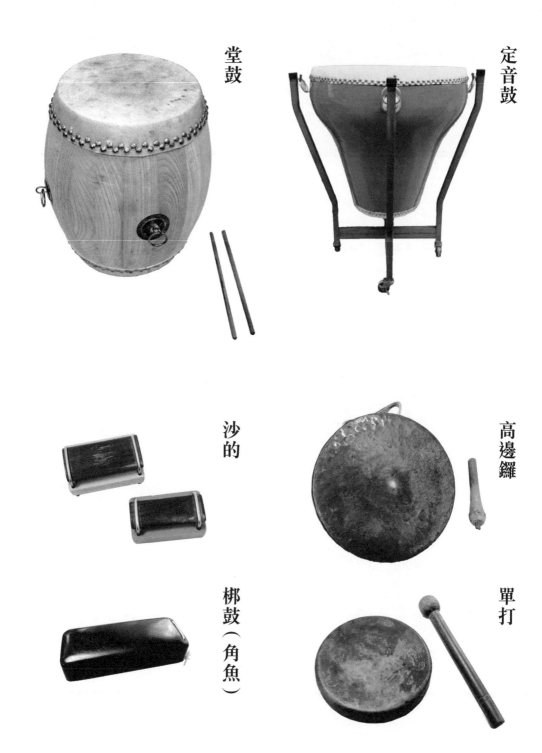

堂鼓

定音鼓

沙的

高邊鑼

梆鼓（角魚）

單打

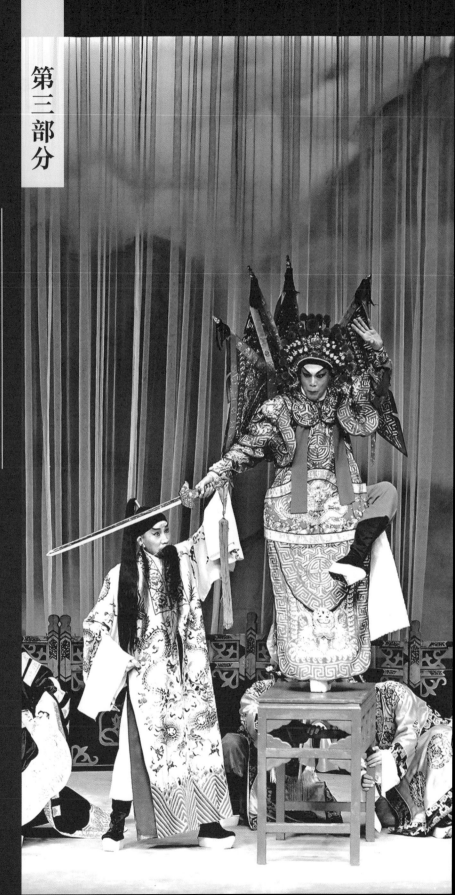

第三部分

《斬二王》全劇本

《斬二王》一九九四年的場刊，由蘇仲收藏及提供。

《醉斬二王》

主辦機構：香港「粵劇之家」

演出日期：一九九四年九月十五日至十六日

演出地點：沙田大會堂（九月十五日）及荃灣大會堂（九月十六日）

參予工作：香港「粵劇之家」統籌

主要演員：羅家英、尹飛燕、尤聲普、阮兆輝、李龍、廖國森、陳嘉鳴、白玉玲

註：

此版本乃「粵劇之家」審訂之劇本，《醉斬二王》與《斬二王》同。劇本所示【第二場】召兵並問武藝及三略六韜者為司馬揚，此乃傳統做法，《斬二王》歷代的版本如是。沿於此版本，二〇一四年西九大戲棚的演出曾應當時實際的時間及環境所需，以苗信代司馬揚問武藝及三略六韜。此版本第十二場的「三奏」配合牌子《俺六國》，強化了演出，是香港獨有做法，乃是香港戲行前前輩歷代經營的藝術成果。此版本中「三奏」的詞，由「粵劇之家」的葉紹德重新填寫及改良。

南派傳統粵劇藝術 —— 經典粵劇古本《斬二王》　　176

【第一場】

【張忠內場首板】俺張忠，打獵去，奔馳山上。。

【大花上介，花下句】俺張忠，自少父母雙亡，並無兄弟，空有一身本事，無奈打獵為主，此際時光不早，趕路也罷！

【花上句】自古英雄出草莽。出頭有日耀名堂。。【下介】

【張氏合尺首板】哭聲響亮，哭聲響亮，。【沖頭上叫相思】

【花上句】可憐女，禍臨頭，。。

【合尺花下句】只為奸人所害，家破人亡。。【白】奴家張氏，嫁夫廊瑞龍，夫妻倒也恩愛，可恨禍從天降，奸人火燒田莊，更與夫郎失散，想奴一介女流，如何打算呢【續唱花上句】可嘆失散夫郎於路上。孤零無靠更淒涼。。不願偷生人世上。【水波浪見大樹介】【合尺花下句】不如一死免受遭殃。。拜過天地神靈，黃泉路往。。【雁兒落上吊介】

【花下句】九泉之下，再見爹娘。。【開邊，張忠上斬帶救張氏介】

【張忠白】姑娘你又甦醒！

【排子頭，張氏醒介】

【張氏醒介】

【張忠白】請問姑娘，為何原故，自尋短見！

【張氏白】奴有滿腹冤情，無處可訴啊！

【張忠白】姑娘有甚冤情，無處可訴嗎【介】講將出來，待某與你排解！

【張氏白】好漢聽道呀【開邊跪下傷心落淚介】

【張忠白】【略爽二王上句】都只為，那奸人，心腸兇悍。害得奴，一家人，兩下分張。。

【張氏問白】你丈夫叫何名字？

【張氏唱二王上句】奴的夫，原本是，英雄好漢。張氏女，與夫郎，恩愛非常。。

【張忠問白】然則你家住在何方？

【張氏嘆氣介】二王上句】廊家莊，被火燒，奸人良心喪。從今後，張氏女，無處身藏。。

【張忠白】他【合尺花上句】聽她言來多苦況，憐她無處把身藏。。低下頭來，忙思想。【反才介，白】小娘子【花下句】某有一言告紅粧。

【欲言又上介】

【張氏白】好漢，但講不妨！

【張忠白】你是姓張，俺也是姓張，五百年前是一家，欲想與你結拜金蘭，意下如何？

【張氏白】只怕高攀不起！

【張忠白】何說此話！

【張氏白】既不嫌棄，請問貴庚多少？

【張忠白】張忠今年三十三！

【張氏白】你高長奴三年長！

【張忠白】你為妹子！

【張氏白】你作兄長！

【張忠白】口講無憑，一同叩拜可【二人同跪下介】

【花下句】兄妹兩人同結拜，

【張氏續唱】猶如同母產下來。。

【張忠白】拜過天地，賢妹請起！

【張氏白】好兄長！

【張忠白】好賢妹【二人笑介】

【張氏白】威也好，依也好，果然是好兄妹！

【忠伯預先卸上笑介，白】

【張氏白】原來是忠伯，你因何到此？

【忠伯白】大娘啊，奸人將我們沖散，一家人蹤跡全無，欲想前去四處尋訪大爺下落，故而到來此處，看見這個漢子與大娘結拜，可喜可賀了！

【張忠白】賢妹，他是何人？

【張氏白】他並非別人，就是奴家忠僕，名叫忠伯，

【對忠伯介】快上前拜見奴的兄長！

【忠伯白】拜見大爺！

【張忠白】賢妹，你們隨我回家便是！正是：主僕重相聚。隨俺轉家堂。。

【三人同下介】

《落幕》

【第二場】

【撞點，手下先上介】

【苗信上介中板上句】可恨賊人好膽量。居然做反亂朝堂。。管他人強和馬壯。山人妙算計高強。。出榜招賢忙擺上【埋位介，續唱】且待英雄好漢到營房。。【白】山人苗信，奉了君王之命，追隨殿下出戰，征剿山賊，山人合指一算，定有英雄好漢，前來投軍，有此小軍過來，快把招軍牌擺上！

【小軍領命介】

【小軍白】雙才，張忠上介，唸白】多年埋寶劍。今日放豪光。。【白】裏面那位在？

【小軍上前介，白】你到來何幹？

【張忠白】敢煩大哥進去，說道投軍人求見！

【小軍白】如此說少待【入介】啟稟軍師，營外投軍人求見！

【苗信白】傳他進來！

【小軍引張忠同入介】

【張忠跪下介，白】參見大人！

【苗信白】投軍人叫何名字？

【張忠白】卑某姓張名忠！

【苗信白】起來講話【仄才看介】張忠走來，看你相貌堂堂，一表非凡，並非等閒之輩，山人有意將你重用，還要在殿下爺面前，顯顯本領，你可有膽量？

【張忠白】正有膽量！

【苗信白】好！聽道也【快點上句】張忠果是英雄漢。正合保主坐朝房。。英雄隨我大營往。

【眾人同意介】

【苗信快點下句】應夢賢臣是棟樑。。【與張忠下介】

《落幕》

【第三場】

【撞點，手下先上介】

【司馬揚上介，中板上句】烽火連天山河盪。

【司馬揚上介，中板上句】烽火連天山河盪。大好河山誰執掌。由來能者自稱王。。軍師苗信計謀廣。算得英雄今日到營房。。一統山河當有望。。【介】但願太平天下，萬民安。

【白】小王，司馬揚，奉了父王天命，平定中原，千軍易得，一將難求，幸得軍師苗信，算得有能人奇士，到來投軍，襄助小王，但願一統山河，民安國泰，侍候着！

【地錦，苗信上介，白】參見殿下爺！

【司馬揚白】一旁坐下！

【苗信坐衣邊介，白】恭喜殿下爺，賀喜殿下爺！

【司馬揚白】喜從何來！

【苗信白】今日有一漢子，姓張名忠，前來投軍，山人算他就是一位英雄好漢，也曾帶到帳前，讓殿下爺盤他一盤，再拜他為將，好讓他對殿下爺，心悅誠服！

【司馬揚白】軍師果然高見，中軍過來，傳張忠進見！

【中軍傳介】

【司馬揚白】軍師果然高見，中軍過來，傳張忠進見！

【白】小民張忠，叩見殿下爺！

【雙才，張忠上介，白】漢天星斗長得見。。幾見庶民見當今。。【入介】

【白】小民張忠，叩見殿下爺！

【司馬揚白】起來講話！

【張忠白】謝【站什邊介】

【司馬揚白】你到來投軍，山人要盤你一盤！

【張忠白】盤我何來？

【司馬揚白】十八般武藝，三略六韜，你可曉得？

【張忠白】略曉一二！

【司馬揚白】何謂十八般武藝？

【張忠白】你又聽！

【司馬揚白】你又講！

【張忠白】聽道也，若論十八般武藝，刀槍劍戟，斧鍊扒叉，繩索棍茅箭，鞭鎚鐧鈸鐺，便是十八般武藝！

【司馬揚白】果然不錯，三略又如何？

【張忠白】若問三略、戰、守、和是為三略，能戰便戰，不能戰便守，不能守便和，是為三略！

【司馬揚白】比如六韜？

【張忠白】若問六韜，一文、二武、三龍四鳳、

〔司馬揚白〕比如十大陣圖，你可曉得？

〔張忠白〕首擺一字長蛇陣，二龍戲水困英豪，三才四象誰人料，五行變化計謀高，六甲七星真奧妙，八卦九宮鬼郎嚎，十絕千軍能一掃，任你插翅也難逃。

〔司馬揚白〕果然不錯，你茹為帥，安營紮寨。〔介〕

〔張忠白〕大人，若論安營扎寨，有道高山無水莫紮兵，平地無林方安營。

〔司馬揚白〕行兵調將又如何？

〔張忠白〕若論行兵調將，三軍未動，糧草先行，交鋒打仗，三炮為號，頭一炮埋寫做飯，第二炮身披甲胄，三炮連聲，分開前、中、後三隊。

〔司馬揚白〕比如頭隊有敗？

〔張忠白〕二隊接應！

〔司馬揚白〕二隊有失？

〔張忠白〕三隊催軍！

〔司馬揚白〕若還催軍不來，你又如何？

〔張忠白〕若是催軍不來〔介〕身為將帥者，身披甲胄，我就跨啦啦〔沖頭介〕去到兩軍陣前，眼觀六路，耳聽八方，知進知退，能弱能強，一言難盡啊！

五虎六豹方為六韜。

〔花上句〕若論交鋒和打仗。斬將猶如殺豬羊。。

〔司馬揚白〕好呀，果然將帥之材，山人拜你為帥，攻打二龍山賊，可有膽量？

〔張忠白〕倒有膽量！

〔司馬揚白〕如此說，站立營前，且聽山人號令啊！

〔快點上句〕軍中多帶兵和將。不容山賊再稱強。。張忠上前聽令降。〔介〕陣前擒賊又擒王。。

〔張忠接唱上句〕帶領三軍沙場往。〔介〕定將山賊過刀亡。。〔下介〕

〔司馬揚快點上句〕營前來了英雄漢。天生神勇世無雙。。虎將威風誰可擋。

〔花下句〕靜候佳音在營房。。

《落幕》

【第四場】

【撞點，手下先上介】

禾花出水廓瑞龍上介】

【廓瑞龍唸白】雙手【一才】能撐天邊月，一拋

【沖頭】打破虎狼頭。

【白】孤家廓瑞龍，曾記當日，被奸所
害，夫妻二人，中途失散，來到二龍山
上，多蒙眾家兄弟，拜我為王，替天行
道，正是⋯綠林稱好漢。聚義在山頭。。

【擂鼓介】

【沖頭探子上介，白】啟稟大王，朝廷人馬殺
到，大王定奪！

【廓瑞龍白】人馬殺到嗎【仄才】唉吔好，有道
兵來將擋，水來土淹，眾兄弟【介】隨孤
出戰啊【快點上句】好比羊兒投虎口。居
然攻打我山頭。。備馬提槍沙場走。。人
來帶馬【馬僮帶馬介】【續唱快點下句】兵
來將擋有良謀。。【率眾下介】

【轉山林景】

張忠七才領手下上介，快點上句】奉了軍師將
令降。二龍山上動刀槍。。

來到山前忙觀看。【擂鼓介，續唱】人如猛虎馬
如狼。。。三軍與爺陣前往。

【鑼鼓落下句介】

廓瑞龍帶手下撞上介，搭住口白】吥！來將
何名？

【張忠白】本帥張忠！

【廓瑞龍白】張忠嗎【水介】大膽張忠，居然征
剿我二龍山，知機者收兵回去，如若不
然，要你屍分兩地！

【張忠白】吥！本帥不斬無名之將，快快通名
受死！

【廓瑞龍白】孤家廓瑞龍。

【張忠白】你是廓瑞龍嗎【仄才】大膽廓瑞龍，
知機者，下馬歸降，如若不然，要你人
頭下地！

【廓瑞龍白】吥！未曾交鋒，先誇大口，我把你

【張忠白】好比何來？

【廓瑞龍白】當堂分勝負，

【張忠白】莫順情。

【廓瑞龍白】休相讓，

【張忠白】戰到地府鬼神驚！

【廓瑞龍白】殺到西山紅日隆。

【張忠白】戰過便分明。

【郭瑞龍白】你又來，

【張忠白】你又來，

【二人同白】來、來、來【打介】

一輪、兩輪、第三輪殺手下，張忠挑郭瑞龍下馬介】

【張忠白】郭瑞龍，本帥這裏，不斬下馬之將，起來再戰！

【郭瑞龍起身再戰敗，張忠追下介】

【郭瑞龍敗上介，白】殺敗了，殺敗了，且住【介】張忠愈戰愈勇，愈殺愈強，教我如何是好【介】也罷！他若趕來尤自可，若果敢來，何不待俺百步穿楊，傷他性命，豈不是好【介】不可【介】不可，真真是不可【介】剛才他挑俺下馬，一不斬、二不殺，若是我傷他以箭，豈不是恩將仇報嗎【介】哎！何不待我把箭頭廢卻，着若英雄好漢，歸順於他，豈不是好，着

【介】

【張忠上，接郭瑞龍箭介】

【張忠白】郭瑞龍箭，郭瑞龍箭【介】且住，百步穿楊，本該傷我性命，因何他把箭頭廢了嗎【介】我又明白了，莫不是他有心歸降，何不待俺上前與他答話，豈不是好，我把你個郭瑞龍【介】果然好箭法！

果然好箭法！

【郭瑞龍白】我把你個張忠，果然好手段！好手段【七星、三才】

【張忠白】一山還有一山高，

【郭瑞龍白】強中自有強中強。

【張忠白】英雄愛良將，

【郭瑞龍白】豪傑敬賢良。

【張忠白】既愛賢良將，何不來投降？

【郭瑞龍白】早有此心，無人引薦也是枉！

【張忠白】既是有心來歸降，本帥與你結金蘭。

【郭瑞龍白】草莽之夫，未能高攀！

【張忠白】四海之內，皆同一樣。

【郭瑞龍白】好個皆同一樣，請問貴庚多少？

【張忠白】今年三十三。

【郭瑞龍白】某癡長你兩年長。

【張忠白】你為兄長！

【郭瑞龍白】你願作弟郎。

【張忠白】口說無憑。

【郭瑞龍白】同拜三光，一同下馬【落馬過位介】

【張忠白】雙雙跪在塵埃上【開邊】

【鄺瑞龍白】三光聽端詳。

【張忠白】兄弟同結拜，

【鄺瑞龍白】如同共爹娘。

【張忠白】帶你回朝上，

【鄺瑞龍白】一心報朝堂。

【張忠白】凌煙閣，

【鄺瑞龍白】表名揚。

【張忠白】好個凌煙閣，表名揚，蘭兄在上，受
某一個全禮【介】

【上馬分邊下介】

《落幕》

【第五場】

【撞點張氏上介】

【張氏七字清中板上句】承蒙哥哥仁義廣。。奴挽救結金蘭。。哥哥帶兵沙場往。

【埋位介】不知勝負，令我掛心房。。

【白】奴家張氏，尤記當日，多蒙張忠挽救，結為兄妹，自從前去投軍，今日哥哥帶兵出戰，不知勝敗如何，營房待候。

【大地錦，廓瑞龍、張忠上介】

【廓瑞龍白】來到營房，大哥請坐！

【張忠白】坐！

【廓瑞龍白】大哥請！

【張忠白】賢弟請！

【同入門介、與旦碰面仄才、旦下介】

【廓瑞龍白】大哥今日歸順朝堂，小弟奏上君王，定然高官封贈，大大福氣！

【張忠白】罷了，我怕未有這個福氣。

【地錦家院上介、白】參見兩位大爺，

【張忠白】罷了，匆忙何事？

【家院白】後堂呼【才】

【張忠白】下去！

【家院下介】

【張忠白】大哥，後堂有事，小弟去去便回！

【廓瑞龍白】愚兄早知道你有事！

【張忠下介】

【廓瑞龍水介、白】且住，剛才進得營來，見我家妻房，在營房之中，莫不是他兩人幹了不當之事嗎【介】事有八九，與他相交，也是無用，待我走了也罷【介】不可，真真不可！大丈夫，來得清去得明，待俺修下書信一封，表明心志，豈不是好？就是這個主意【云云埋位寫信介、讀白】侍某一觀：書達，弟台言秉正，兄，棄暗來投明，一心改邪來歸正，金蘭結義保朝廷【介】進營看見弟令正，口食黃蓮難吐情，有夫之婦你不省，大丈夫做事要分明，強霸人妻天報應。不能正己怎治民，肉眼無珠俺錯認，禽獸所為不是人。唉也！從今說過，金蘭斷義，夫妻斷情，金蘭斷義，夫妻斷情。【介】回頭把家院叫一聲！

【家院上介、白】大爺有何吩咐？

【廓瑞龍白】帶書到後營，替我傳一聲，我有事回家去，看書便分明【交書介】

【家院欲出門介】

【郎瑞龍白】轉來，你帶書進後營，不可言高聲，若還言高聲，皮擦不容情。

【家院下介】

【郎瑞龍水介，白】豪傑從今修心性，歸家【介】隱姓又埋名【下介】

《落幕》

【第六場】

【張氏上介，快花上句】方才將官，好像奴夫模樣。【入門埋位介】

【續唱】待哥哥回來，問過端祥。。。

大地錦，張忠上，入介】

【張忠白】哥哥回來，哥哥請坐。

【張氏白】哥哥呀，方才這位將官，姓甚名誰？

【張忠白】他就是鄺瑞龍。

【張氏白】呀，他真是鄺瑞龍嗎？哥哥呀，他並非別人，他就是奴的夫郎。

【張忠白】他就是你夫郎嗎？普天之下同名同姓者多，待為兄替你查得明明白白，你們才相認也不妨。

【張氏白】任從蘭兄主意。

家院持書上介，白】大爺有書交帶，請爺一觀。

【張忠白】蘭兄有書信到來【仄才】呈來一觀【揮手家院下介】

【張忠白】書達，弟台言秉正，兄，棄暗來投明，一心改邪來歸正，金蘭結義保朝廷。果然是好兄弟。

【張氏白】好兄弟。

【張忠白】再來一觀【介】進營看見弟令正【仄才】口食黃蓮難吐情，有夫之婦你不省，大丈夫做事要分明，強霸人妻天報應。不能正己怎治民，肉眼無珠俺錯認，禽獸所為不是人。從今說過，金蘭斷義，夫妻斷情，金蘭斷義，夫妻斷情【水介】唉也！我把你個蠢才，天堂有路你不走，累我兄弟作對頭，不明不白怎罷手，趕上前途問根由【下介】

【張氏白】不明不白他就走，趕上前途問根呀由【追下介】

《落幕》

【第七場】

【廓瑞龍上介，快花上介】怒氣不息回山往。

【沖頭張忠上介，張氏跟上介】

【張忠花下句】大哥慢走有話談。。【白】大哥有禮。

【廓瑞龍不睬介】

【張忠埋便合剪、開便合剪介】

【廓瑞龍背手見禮介，白】大哥有禮！

【廓瑞龍白】方才書信，可曾觀看？

【張忠白】請問兄長，因何不辭而往？

【廓瑞龍白】你霸兄妻房，還裝模作樣，不上你的當！

【張忠白】估道大哥，為了何幹，原來為着你家妻房，已將賢妹帶到路旁之上，就將賢妹送還兄長【先鋒鈸推旦過衣邊】

【廓瑞龍白】敗柳殘花，將來相讓，羞恥不顧，跟住情郎，堂堂男子，唔上你的當【推旦過什邊】

【張忠白】回頭便對賢妹來講，啞口無言，一旁相看，何不上前，對他來講，免他動怒，免我冤枉。【追旦去介】

【張氏一看廓介，白】你看匹夫，狠虎模樣，怎敢上前，對他來講！

【張忠白】心清理正，放開膽量，有兄在此，料也無妨。【推旦過衣邊】

【廓瑞龍白】做甚麼？

【張氏白】含悲忍淚，情由稟上，夫你息怒，奴有話講。

【廓瑞龍白】你有情郎作主，好，容你一時，你講上來。

【張氏白】尤記當日，禍從天降，奸人所害，放火燒莊，後來你我，中途失散，蒙他君子，英雄好漢，救我性命，結拜金蘭，奴奴與他，並無勾當，冰清玉潔，能對三光【跪下圓台水髮介】

【廓瑞龍白】一見賤人，心頭火上，扭扭捏捏，你跟住情郎，在某跟前，裝模作樣，拿起鋼刀，要你命亡【半沖過位，張攔介一蹲，與旦做戲介】

【張忠白】罷了我的好哥哥，好大哥【介】講盡千言，你心不放，如何方信心腸！

【廓瑞龍白】要某相信，這個何難，人頭兩個，挖了心肝，放在路旁，方信心腸。

【張忠白】甚麼講！人頭兩個，挖了心肝，放在

路上．方信心腸【水介】

【白】我把你個張忠，你個蠢材【包三才打自己頭介，續白】縱然是斬，是人家妻子，縱然是殺，是人家的老婆，與某何干，與某何干【水介】也罷，有道是各家打掃門前雪，少管他人瓦上霜，待某走了也罷。

張氏這個介，白】且慢，兄長呀，你如今走了，你來看，這個匹夫，狠虎模樣，定然將奴，一刀兩段。兄長還要，為人為到底，送佛送到西。

跪介、再三批、剪開與旦水髮、車身】

張忠水介，白】唉，不可呀，真是不可呀！本該是走了也罷，唯是你來看，這個匹夫，如狼似虎，如俺走了，定把賢妹難為，于心何安呢【介】唉也，常言有道，為人為到底，送佛送到西。賢妹請起【扶起介】罷了好大哥呀！好兄長，你且放下心中怒氣，小弟還有話講。

廓瑞龍白】哦！你有話講？容你一時，你就講

【一刀劈去、剪手介】

張忠白】大哥呀【介】大哥請站在路旁上，小弟有言說端詳，我與賢妹無勾當，心正理正對三光，若然有勾當，雷打【介】火燒【介】唉也！【介】亂箭穿胸膛呵【花上句】有勾當。無地藏。。

廓瑞龍花上句】心不放。要你亡。。【車身一刀介】

廓瑞龍執刀介，白】當真把某來斬，要斬要殺，莫怪無情。

上下殺蹬、落刀、打暈廓介、一次、旦三攔，叫醒再沖，又打暈，旦三攔，打廓下衣邊，與旦一碰絞紗、水髮、車身、煞科介，同下衣邊】

沖頭，忠伯食住上勸介，白】兩位大爺，休再動手，忠伯，聽我一言！

廓瑞龍白】忠伯，你有何話說？

忠伯白】大爺，自從我家被害，家人沖散，大娘逃走出來，行到山崗，幸得張忠相救，他仗義與大娘結為兄妹，此乃小人的目而觀，你不要冤枉好人！

廓瑞龍白】此事當真【介】果然【介】羞慚介，對忠白】賢弟，請你莫怪！

張忠白】你還須先向你妻賠罪才是！

廓瑞龍白】妻呀，為夫一時魯莽，錯怪賢妻，這裏賠還不是【下禮介】

張氏怒不睬介】

廓瑞龍下跪介】

張氏花上句】只見冤家跪在塵埃上。雙手扶起

我夫郎。

【張忠白】事情大白，我們一同回營去罷【同下介】

《落幕》

【第八場】

【撞點，手下先上，司馬揚、苗信同上介】

【司馬揚點絳唇，白】打開招賢路，天下盡歸心。

【白】小王，司馬揚，軍權在掌，更有軍師苗信，參贊戎機，軍帥走來，張忠征剿二龍山，戰情如何？

【苗信白】啟稟殿下，山人妙算，張忠旗開得勝，還有能人到來歸順，

【司馬揚白】既然如此，打聽着！

【雙才、張忠、廓瑞龍同上介】

【張忠唸白】龍兄和虎弟。

【廓瑞龍白】忠心報朝廷。

【二人同入介，白】參見殿下爺！

【司馬揚白】免禮【介】張元帥，戰情如何？

【張忠白】聽道可！

【司馬揚白】快帥牌，急三槍，六上六上　尺六工尺上代表陳功介】

【司馬揚白】這位壯士，把姓名報上？

【廓瑞龍白】啟稟殿下爺，在下姓廓名瑞龍！

【司馬揚白】既然你歸順朝廷，必要忠心報國！

【廓瑞龍白】這個自然！

【司馬揚白】兩位卿家，關東關西，蓋賊作亂，你們要助小王一臂才好！

【張忠、廓瑞龍同白】臣，萬死不辭！

【司馬揚白】好呀，你兩人都是英雄豪傑，小王欲與你們結為手足，你們意下如何？

【張忠、廓瑞龍對望介，同白】殿下爺，雖蒙錯愛，不敢高攀！

【司馬揚白】何說高攀兩字，還要應承才是！

【張忠、廓瑞龍同白】既不嫌棄，就拜你為兄長！

【司馬揚白】小王為兄，你們為弟，當天叩拜可！

【三人跪拜介】

【司馬揚快點上句】三人當天來結拜。

【張忠、廓瑞龍同快點下句】猶如同母產下來。。【同白】好兄長，

【司馬揚白】好賢弟！從今之後，有福同享，有禍同當，他日大功告成，小王奏知大王，當有封贈，後營擺宴，與你們一聚！

【帥排下介】

《落幕》

【第九場】

【排朝，四朝臣同上介，唱】五更三點王登殿。大家排班奏當今。。

【同白】有請主上，

【撞點，太監引皇帝上介】

【皇帝中板上句】聽道王兒班師返。午門候旨進朝堂。。侍臣擺駕金鑾坐上。

【埋位介，續唱】內臣宣召見為皇。

【司馬揚快點上句】一戰功成金鼓響。三呼萬歲見父王。。

【司馬揚、張忠、廓瑞龍同上介】

【三人同入，張忠、廓瑞龍分邊跪下介】

【苗信同時參見介】

【司馬揚白】參見父皇！

【皇帝白】賜坐！

【司馬揚、苗信同白】謝坐【分邊坐介】

【皇帝白】王兒帶兵出戰，戰情如何？

【司馬揚白】回稟父王，臣兒帶兵出戰，先有好漢投軍，後有綠林歸順，王兒帶他們一同征剿關東關西，仗父王洪福，一戰功成，臣兒見他是英雄豪傑，也曾與他們結為兄弟，父王定奪！

【皇帝白】為皇自有主意，下跪者各把姓名報上！

【廓瑞龍白】廓瑞龍！

【張忠白】張忠！

【司馬揚白】你們因何不抬頭？

【張忠、廓瑞龍同白】有罪不敢！

【司馬揚白】恕你無罪，抬頭一觀【介】果然英雄豪傑，起來講話！

【張忠、廓瑞龍同白】謝主上【開邊，起身分邊站介】

【皇帝白】果然好威風，廓瑞龍上前聽封！

【廓瑞龍白】臣！

【皇帝白】封為平西王，御賜黃金鐧，

【廓瑞龍白】謝主隆恩！

【張忠上前聽封】

【皇帝白】張忠！

【張忠白】臣！

【皇帝白】封為平南王，御賜上方寶劍！

【張忠白】謝主隆恩！

【皇帝白】廓瑞龍，為王賜你黃金鐧，上打無道君，下打敗國臣【賜鐧介】

【廓瑞龍白】謝主上！

【皇帝白】張忠，為王賜你上方寶劍，先斬後奏

【賜劍介】

【張忠白】謝主上！

【皇帝白】苗信上前聽封！

【苗信白】臣！

【皇帝白】封為護國軍師！

【苗信白】謝主隆恩！

【皇帝白】眾卿家，為皇年紀老邁，退回後宮養靜，江山大事，托與皇兒執掌，今日是黃道吉日，皇兒下去更換皇冠、皇袍，登其大寶！

【司馬揚白】臣兒領命【下介】

【皇帝白】人來擺駕【同下介】

【眾人白】請新主開金口，露銀牙！

【大開門，太監、司馬揚上，埋位介】

【苗信白】今日新帝登基，我們排班侍候！

【司馬揚白】風調雨順，國泰民安，

【眾人白】萬萬歲！

【快珠露兒，眾人埋位介】

【眾人白】請主開國號！

【司馬揚白】孤皇初登大寶，國號改為太平元

年，內臣傳旨開報！

【太監白】傳旨升報！

【司馬揚白】眾卿家上前聽封【介】連升三級！光祿寺賜宴！

【眾人背場介，白】謝主隆恩！

《落幕休息》

【第十場】

【李龍首板一句】今日裏，受皇封，前呼後擁。

【撞點，手下先上介】

【李龍上介，中板下句】兄憑妹貴享尊榮。。。皇親國戚權勢重。本公誰個不附從。。。奉旨遊街忙走動。【介】人前跨耀好威風。。。

【收白】本公李龍，當日獻妹上朝，蒙皇恩寵，封為桃花西宮，封俺為平章公國舅，奉旨遊街三天，方才主上有言，叫俺路過平西王府，不可鳴鑼喝道，是何道理【介】諒他一個小小平西王，有何了得，人來鳴鑼開路！

【花上句】端帶撩袍好威勇。鳴鑼喝道好威風。。【下介】

《落幕》

【第十一場】

【慢七才，四手下引廓瑞龍上介】

【廓瑞龍中板上句】四海昇平心歡暢。丹心一片報君皇。。邁步打坐府堂上。

【埋位介】逍遙快樂渡時光。。耳畔又聞鑼聲響亮。

【內場鑼古介】

【甲手下白】領命【出門白】吠！何人到此，鳴鑼闖道！

【廓瑞龍怒介，花下句】誰個鳴鑼到此方。。

【白】左右過來，看看何人在此鳴鑼闖道！

【甲手下白】西宮國舅遊街，因此鳴鑼闖道！

【內場白】西宮國舅遊街，因此鳴鑼闖道！

【甲手下入介，白】啟稟二王爺，西宮國舅遊街，因此鳴鑼闖道！

【廓瑞龍白】吓！西宮國舅遊街，因此鳴鑼闖道【介】好！快端椅子出門，看看那個西國舅！

【甲手下擔椅出門口，廓瑞龍坐下介】

【堂旦引李龍上介】

【李龍大花上句】奉皇聖旨遊街往。【介】人馬不走為何詳。。

【堂旦白】國舅爺，來到王府，文武官員至此下馬！

【李龍白】真有此事【介】待我上前看過【介】下馬【下馬介】

【上前見瑞龍坐椅上，笑面介，白】估道是誰，原來是二王爺【介】二王爺有禮！

【廓瑞龍白】報上名來！

【李龍白】河北人氏，姓李名龍！

【廓瑞龍白】到來作甚！

【李龍白】到來進妃！

【廓瑞龍白】進甚麼妃！

【李龍白】妹妹李素梅，生來有幾分姿色，因此進妃！

【廓瑞龍白】比如你！

【李龍白】主上大喜大悦，封為桃花西宮！

【廓瑞龍白】比如主上怎樣！

【李龍白】封平章公，西宮國舅爺【拉腔轉一碰介】

【廓瑞龍白】果然駕勢，我把你好了一比！

【李龍白】好比何來！

【廓瑞龍白】頭上一朵火！

【李龍白】此話怎解！

【廓瑞龍白】明做烏龜，暗作王八！

【李龍白】開口傷人，叫我怎能下得這口氣【上前】王爺，尤記當日，你不過一名山賊，下馬歸降，蒙王恩重，結拜金蘭，才有今日，你有何了得！

【廓瑞龍白】講得好，本王有賞！

【李龍白】賞我甚麼！

【廓瑞龍白】賞你一巴一掌！

【李龍被打，與堂旦同下介】

【廓瑞龍水介，白】可恨李龍恃妹為妃，仗勢凌人，這還了得【介】何不待某，手拿金鐧來【介】進到宮，中奏明兄王，把他貶回家鄉，豈不是好【介】着，走走走【沖下介】

《落幕》

【第十二場】

【撞點，宮女引李素梅上介】

【李素梅中板上句】三千寵愛奴身上。桃花西宮伴君皇。。兄長奉旨遊街往。

【埋位介，續唱】一門光彩笑開顏。。

【白】哀家李素梅，兄表李龍，將奴獻上君皇，龍顏大悅，封為桃花西宮，享盡榮華，好不令奴喜悅，

【花上句】三千寵幸一身上。李氏從今耀門牆。。

【沖頭，李龍上介】

【李素梅見狀問介，白】兄長，為何弄成如斯模樣！

【李龍白】為兄奉旨遊街，路過平西王府，為兄也曾下馬拜見，誰料平西王蠻不講理，一言不合，將為兄痛打一場，你要與為兄作主！

【李素梅白】哼！平西王這般可惡，兄長且到後邊，稍息片時，待主上駕臨，奏明一二，替兄長報仇就是！

【李龍衣邊下介】

【內場白】聖駕到！

【小開門，太監引司馬揚上，李素梅迎入參

見介】

【李素梅白】臣妾未知聖上駕臨，失了遠迎，望求恕罪！

【司馬揚白】不知不罪！

【李素梅仄才介，白】主上，如今閒坐無聊，何不待臣妾這裏，擺下酒宴，與主上暢飲幾杯如何！

【司馬揚白】妃子言來有理，人來擺宴！

【宮女擺酒介】

【李素梅勸飲三杯介】

【李龍卸上參見介，白】叩見主上！

【司馬揚微醉介，白】國舅到來何事！

【李龍白】主上，微臣奉旨遊街，到了平西王府，微臣也曾下馬拜見，誰知平西王蠻不講理，一言不合，將微臣痛打一番，求主上作主！

【司馬揚白】嘻！想你上朝之時，孤王也曾再三囑咐，路過平西王府，不能驚動於他，事到如今，孤皇怎能作主，回府休息去罷！

【李龍關目素梅介】

【李素梅白】主上，國舅遊街乃是奉皇聖旨，平西王打了國舅，等如達抗主上，若不治

【司馬揚白】罪，還有甚麼王法！

【司馬揚白】平西王與孤有手足情份，怎可降罪於他，國舅回府去罷！

【李龍示意素梅介】

【李素梅撒嬌介，白】主上，這個國舅任人打，任人罵，我們還重，在此何用，我們兄妹不如一同還鄉去罷【與龍跪下介】

【李龍白】謝主上【欲下介】

【司馬揚扶起介，白】你二人不必如此，孤皇與你作主就是，國舅回府去罷！

【廊瑞龍入介，白】臣弟參見兄王！臣弟參見兄王！

大沖頭，廊瑞龍拈金鐧上，李龍一見，忙轉身衣邊下介】

【司馬揚作酒醒介，白】估道是誰，原來是二弟，一旁站立，哦！二弟不在朝房，進宮何事幹！

【廊瑞龍白】問候兄王金安！

【司馬揚白】二弟果然有兄弟之情！

【廊瑞龍白】理所當然【乜才見素梅介】請問兄王，這一個女子是何等樣人！

【司馬揚白】她是新封的桃花西宮！

【廊瑞龍白】兄王，弟看這個女子，面帶桃花，生來妖媚，留在宮中，恐怕敗壞朝綱，還請兄王，不要酒色沉迷，何不聽弟之言，還請她兄妹貶回家鄉去吧！

【司馬揚白】二弟，孤王之事，你不用多管，回府去吧！

【廊瑞龍白】吓！回府去吧【水介】兄王，看看兄王聽弟良諫一二，從頭聽端詳，妹喜、妲己曾敗國，美人禍水亂朝綱，罷了兄王！【花上句】手按胸膛想一想，從來敗國是紅粧。

【司馬揚白】噯！二弟，不要絮絮叨叨，回府去吧！

【廊瑞龍白】回府去吧【水介】

【司馬揚白】這是甚麼東西【舉金鐧介】

【廊瑞龍白】是先王所賜黃金鐧！

【司馬揚白】要來何用！

【廊瑞龍白】上打無道昏君，下打敗國殘臣，

【司馬揚白】哦！難道你敢打為王不成嗎！

【廊瑞龍白】臣弟不敢，惟是奸妃敗國，打得有餘，恕弟臣得罪了！

【廊瑞龍打素梅，司馬揚攔開，被金鐧打頭介】

【廊瑞龍跪下，素梅、太監扶司馬揚坐下介】

【司馬揚怒介，白】大膽殘臣，竟將龍頭敲破，內侍將他收禁天牢，候旨斬首。

【太監押瑞龍下介】

【李龍卸上介，白】主上，今時將二王斬首，不知誰人作監斬官！

【司馬揚白】二王有手足之情，焉能斬首！

【李龍白】主上曾開金口，焉能反悔！

【李素梅白】主上，平西王擁兵自重，目無君父，今日敲破龍頭，若然容縱，將來嗎，恐怕謀你的江山！

【司馬揚白】國舅，你來得正好，孤王命你做監斬官，速速去罷！

【李龍領命，出門三笑介】

【下介】

【沖頭，苗信上介，白，花上句】急急忙忙宮中往，

【收白】且住，平西王不知所犯何罪，午門臬首，本該進宮保本，待山人合指一算【開邊介】原來蒼龍歸天，天機不可洩漏【花下句】詐作不知，躲在朝房。。

【下介】

【沖頭，張忠上介，白】刀下留人【花上句】聞道二王推出斬。

【收白】且住，二王兄不知所犯何罪，罪犯何條，故而修了本章，進宮問明！

【花下句】要把兄長問一場。。【開邊入介】

【張忠白】弟臣叩見兄王！弟臣叩見兄王！弟臣叩見兄王！弟臣叩見兄王！

【司馬揚白】原來是三弟，一旁站立【介】哦！

【司馬揚白】三弟不在朝房理事，進宮何幹！

【張忠白】臣弟叩問兄王金安！

【司馬揚白】果然有心！

【張忠白】臣弟有事奏稟，二王兄犯何罪，罪犯何條，要法場處斬！

【司馬揚白】不錯，畜生進得宮來，把龍頭敲破，故而將斬！

【張忠白】本該斬首，惟念在手足之情，就此赦免於他罷，兄王！

【張忠水介，白】兄王，二王兄錯將龍頭敲破，本該斬首，惟念在手足之情，就此赦免於他罷，兄王！

【司馬揚白】三弟，畜生今日把龍頭敲破，分明目無君父，若不斬首，怎服臣民，不要多言，回去也罷！

【張忠白】回府去罷，【水介】

【唸白】兄王坐在金鑾上。臣把古人逆端詳。。夏桀貪花寵妹喜。君奪臣妻楚平王。。烏江自刎楚項弱。煬廣好色刀下亡。。失了江山誤了命。落得臭名萬載揚。。

【排子頭俺六國】

X 、、X 、、X」、
尺上尺工六工尺上乙士
請聖君聽　端　詳
尺士尺上　上
當日裏兄　弟

X 、、、X 、、X」、
士合仜合仜合仜工尺上
同結拜有福同享禍同當
工六工尺上乙士

X」、、、X」、、
尺尺尺上　上
兄王放開滄海
士合仜合士合仜合仜
量休把手足
工六工尺上乙士
傷
【相思鑼鼓】

【二段】

X」、、、X」、、
尺上上士　尺
士尺上士合仜仜
請聖君再　三　再三思　量

X」、、、X」、、
上仜上上合士尺乙尺上上
他脾性生來　魯莽念在他秉丹心
乙士合仜合
報兄

X 、、、X 、、X」、
士
合士乙　士乙　士乙
王」、秉　忠　心
罪狀

【三段】

X 、、X 、、X」、
六工工五　六工
請聖君容　臣　再奏　上

X」、、、X」、、
上尺工尺上乙士
施恩德收　回　成　命在　當　場兄弟們
仜仜合士尺乙士尺上上
仜仜合士尺乙士尺上上
情義　不能　忘
上仜上上合仜合士
仜上上合仜合士
我這裏哀哀上告

X」、、、X」、、
合
報兄　王
士乙合仜仜
【相思鑼鼓】

【司馬揚不耐煩介，白】絮絮叨叨，下去也罷！

【張忠白】兄王，弟臣這裏，有三度本章，保着平西王，平安無事，請兄王龍目一瞧【跪呈介】

【司馬揚白】孤王酒醉，不能觀看，內侍臣，將三度本章放在龍書案上【介】內侍臣，將龍鳳寶劍掛在宮門，有人保本，一同問斬，擺駕！

【與奉素梅、宮女、太監下介】

【太監將劍掛衣邊台口椅上，下介】

【張忠水介】見劍拋帽，絞紗、取劍介，白】不好，不好，兄王酒醉，誤聽讒言，要斬平西王，滿朝文武，無人保本【水介】也罷，何不待某，回到府中，身披甲冑，拿着龍鳳寶劍，去到午朝門外，若是滿朝文武，上殿保奏者，放他進去，若不保奏者，俺見文【介】斬文，遇武【介】斬武，豈不是好，走走走【沖下介】

《落幕》

【第十三場】

【四梅香企幕介】

【張氏上介，花上句】不知夫君怎麼樣。。進宮還
未返家堂。。命人前去來打探。

【埋位介，續唱】未見轉回掛心腸。。

沖頭，乳娘上介白】夫人不好，王爺不知所犯
何罪，罪犯何條，已被斬首去了！

【張氏痛心介，白】當真【介】果然【介】唉吔！

【氣倒介，快首板】聞道夫郎曾被斬。【哭
相思，開邊跪下介】

【花下句】誓報深仇慰夫郎。。【收白】我
把你個昏君，枉我夫郎忠心一片，保你
江山，你無緣無故把我夫郎斬了，事到
如今，如何是好【介】唉吔，何不待奴，
帶領夫郎兵馬，攻打皇城，豈不是好
【介】有此乳娘過來【介】傳令掛白，隨我
出戰，配馬侍候【下介】

【梅香同下介】

【乳娘配馬介】

【乳娘配完馬，向內場介，白】有請夫人！

【張氏女，報夫仇，戎裝披上。

【張氏內場首】張氏女，報夫仇，戎裝披上。

【七才，女兵先上，張氏披靠，掛白上介】

【張氏快點下句】誰敢小看女兒強。。可恨昏君
理不當。夫郎被斬斷肝腸。。

代夫報仇臨陣上。【介】人來帶馬【上馬介】率

【煞板】人強，馬壯，殺進宮牆。。【率
眾人下介】

《落幕》

南派傳統粵劇藝術——經典粵劇古本《斬二王》 202

【第十四場】

【張忠內場首板】身披甲胄，午朝門上。【沖頭上介】

【張忠大架，花下句】要把昏君問一場。。。怒伴沖沖午門往。【介】

【煞板】看一看，昏君怎樣行藏。。

【司馬揚內場首板】為皇酒醉桃花宮。

【大撞點，太監扶司馬揚上介】

【司馬揚中板下句】李素梅生來好貌容。。當年征西又征東。結拜了張忠廓瑞龍。。李龍兄妹福份重。跪在皇前來討封。。今日江山歸一統。兄封國舅妹封宮。。方才西宮把酒奉。食得為皇沉沉大醉眼朦朧。。叫就叫內臣。

【二太監接唱】萬呀萬歲爺。

【司馬揚接唱】擺皇駕，金鑾走動。【拉腔】

【張忠先丰�白】兄王果然好醉，令某可怒，可怒【三批開邊扎架介】

【司馬揚花下句】三弟因何怒沖沖。。

【張忠白】兄王，二王兄所犯何罪，罪犯何條，要將他法場梟首，

【司馬揚白】當真【介】果然【介】【快花上句】金鑾往。

【快完台，埋正面檯寫赦令，張忠接令欲下介】

沖頭，李龍捧首級，一腳打李龍介】

【司馬揚食住首板下句】只見二弟首級痛叫肝腸。。【叫相思介】

【司馬揚嘆板下句】捨不得二弟高聲叫喊。

【張忠白】呌！分明假介假義，人既死了，怎能哭得還陽，

【司馬揚白】不許哭，也要叫一聲！

【張忠白】不許你叫！

【司馬揚白】不叫就要來哭！

【張忠白】不許你哭，不許你叫叫叫【三才扎架】

【司馬揚白】如此為王就不叫了【花下句】孤重好比刀割心腸。。

【白】內侍臣，將二王爺屍體，金收御葬！

【太監領命，捧首級下介】

【司馬揚白】孤皇酒醉，錯斬平西王，不知誰人做監斬官！

【張忠白】國舅李龍！

【司馬揚白】與孤傳！

【雙才，李龍上介，唸白】聞道吾皇宣！

【張忠開邊出介，白】李龍可是你，監斬官可是你，你又打點！國舅可是

【三批，開邊入，三才扎架介】

【李龍白】看他如此神氣，如今斬了二王，往後再你個三王！

【引白】邁步上金鑾【入介】吾王萬歲，萬歲【背台跪介】

【司馬揚白】吐！大膽殘臣，孤皇酒醉，錯斬平西王，你不上殿保奏，倒還罷了，還做甚麼監斬官，論起國法，本該要【一拍欖介】

【張忠食住拔劍斬介】誇啦啦，寶劍出了鞘。【開邊踢李龍屍介】

【司馬揚花下句】可憐國舅命一條。。捨不得國舅高聲叫。

【張忠白】呔！這等敗國殘臣，快花上句，不許你哭！

【司馬揚白】不許哭，也要叫一聲！

【張忠白】不許你叫！

【司馬揚白】不叫就要來哭！

【張忠白】不許你哭，不許你叫叫叫【三才扎架】

【司馬揚白】如此為王就不叫了【花下句】黃泉

路上把你魂招。。

【白】內侍臣，將國舅厚為安葬！

【張忠白】且慢，這等敗國殘臣，本該棄屍荒野，烏鴉食他的肉，猛虎挖他心肝，才消弟臣之恨！

【司馬揚白】三弟，恐怕兩班文武不服！

【張忠白】但憑兄王主意！

【司馬揚白】內侍臣，將國舅厚為安葬！

【太監抬李龍屍下介】

【司馬揚仄才介，白】孤皇酒醉，錯斬平西王，不知誰人是當家官！

【張忠白】苗信！

【司馬揚白】與孤傳！

【司馬揚白】苗信！

【三批，開邊入，三才扎架介】

【雙才，苗信上介，引白】聞道吾皇宣！

【張忠開邊出介，白】苗信可是你，當家官可是你，你又打點！是你，護國軍師可是你

【苗信弔白】邁步上金鑾【入介】吾王萬歲，萬歲【靠什邊跪介】

【司馬揚白】吐！孤皇酒醉，錯斬平西王，因何你不上殿保奏，躲在朝房，詐作不知，論起國法，本該要【一拍欖介】

【張忠食住拔劍欲斬苗信，司馬揚將樘攔，張忠上樘介，扎架】

【司馬揚白】三弟，自古以來，那有斬軍師這個道理！

【張忠白】不斬也要來趕！

【司馬揚白】趕不得！

【司馬揚白】不趕就要貶貶貶【三才坐樘介】

云云，司馬揚帶苗信出門介】

【苗信中板上句】龍書案前三叩首。好一比鰲魚脫了鈎。早知道為官不長久。倒不如深山把道修。罷得罷來走得走。走走走上羅浮。。。永不回頭。。。快樂優悠。。【下介】

【司馬揚對忠白】因何不上殿保本章！

【張忠白】兄王，臣弟有三度本章，兄王可曾觀看！

【司馬揚白】現在何處！

【張忠白】龍書案上！

【司馬揚白】呈來一觀【介】【花上句】打開本章來觀看。

【開邊，張忠踢爛本章介】

【司馬揚花下句】嗝呵，扯破兩張。。【背樘介】

【張氏帶兵過場介】

沖頭，太監上介，白】啟稟大王，平西王夫人帶兵圍困皇城，主上定奪！

【司馬揚白】不好了【水介，花上句】聞道皇嫂發來兵。不由為王嚇一驚。叫聲三弟你細聽。退兵重任你擔承。。

【張忠三搭箭笑介，花上句】你不該傷了二王命。要斬要殺我怎擔承。。

【司馬揚白】不好了【花上句】三弟不將孤答應。好叫為王不安寧。。低下頭來把計定。【反才介白】有了【花下句】三弟還須念在手足情。。【開邊跪介】

【張忠扶起水介，花上句】臣跪君來禮本應。君跪臣犯天庭。。想後思前怎決定。。退兵重任願擔承。。【下介】

【司馬揚快點上句】只見三弟來答應。不由於我喜不勝。。擺駕御城來觀定。

【云云完台介】

【張忠煞板】等待着，皇嫂嫂，發來兵。。【下介】

【張忠趕司馬揚下衣邊，閂城門介】

【大首板，張氏內唱】代夫君，報冤仇，皇城路往。

【七才，女兵、乳娘等先上介】

【張氏中板下句】要把昏君一掃亡。。左右催軍城樓往。。【介】

【張氏白】城樓答話！

【女兵白】城樓答話！

【煞板】看一看，昏君怎樣行藏。。

【花下句】舉頭只見是城牆。。左右與奴下刁鞍。。【下馬上高樓介】

【司馬揚大首板，內場唱】人嘈馬喊。。【大撞點，上衣邊高樓介，慢七字清下句】睜開龍目來觀看。。女將果然好威揚。。頭掛白，淚汪汪。。身穿甲冑扣連環。。明知道有心來算賬。。假意兒向她問端詳。。問一聲皇嫂嫂怎樣。。不怕細奏為皇，免為皇兵征剿何方往。。不由於我怒上心慌。。

【張氏白】呸【快點上句】奴夫所犯何條令。。因何將他問斬刑。。

【司馬揚接唱】你夫不該將皇罵。。敲破龍頭要問斬刑。。

【張氏接唱】奴夫雖然將王打。。本該念在手足情。。

【司馬揚接唱】三杯御酒吞落吐。。自家難認自家人。。

【張氏接唱】你不認來奴不認。。因此帶兵困皇城。。

【張忠卸下介】

【司馬揚接唱】你有兵來皇有將，你有籐牌皇有槍。待孤開城戰過一場又奈何妨。。

【張氏花上句】罵聲昏君理不當。不由於我怒上胸膛。。叫左右，攻城往。【介】要把昏君一命亡。。

【云云，司馬揚大驚介，白】三弟，孤王人頭可在！

【張忠白】兄王放心，你未曾死去！

【司馬揚白】方才答應孤王，擔承退兵，如今又怎樣！

【張忠白】你錯殺二王兄，對王嫂本該多說好話！

【司馬揚白】然則孤王，剛才講錯了！

【張忠白】講錯了！

【司馬揚白】講錯了呀【中板上句】為王一時錯出聲。不該得罪王嫂兵。。今日你夫喪了命。子承父職在朝廷。。為王封你老【拉腔】

【張忠浪白】養老院！

【司馬揚白】養老院！

南派傳統粵劇藝術 —— 經典粵劇古本《斬二王》

【張忠白】正要封為養老院！院院院【三才介】

【司馬揚禿唱中板下句】院院院【拉腔】養老院內養娘親。。孤王賜你上方劍。朝內朝外管得清。。那一個王子公孫不聽令。先斬後奏奏寡人。。倘若是為王無道。。

【拉腔】

【張忠浪白】斬！

【司馬揚白】為皇也要斬，趕好了！

【張忠白】定要來斬斬斬【三才】

【張氏花上句】巨句昏君可有憑證。快些對奴說分明。。

【司馬揚禿唱中板下句】斬斬斬【拉腔】為王無道過刀傾，問一聲王嫂你可願退兵。。

【張氏花上句】叫人來，呈過二王玉帶蟒袍，聽王口令。【介】

【白】二弟【介】瑞龍【介】唉【花下句】快呈王嫂，叫她立刻退兵。。

【張忠領命，云云開城，將玉帶蟒袍交與女兵，呈上張氏介】

【張氏哭相思介，花下句】不由於奴淚淋零。。

【白】三王叔，要奴退兵這個何難，除非主上答應三件事情！

【張忠白】那三件事情，王嫂請講！

【張氏白】頭一件，奴夫死得冤枉，要在午門之外，高搭壇台，打七七四十九天羅天大醮，超渡奴夫，

【張忠白】第二件又如何！

【張氏白】要主上戒酒一百日，除花一百天！

【張忠白】比如第三件又如何！

【張氏這個介，白】奴夫死得冤枉，都是奸妃之過，要主上將她帶出城來，一刀兩斷，方能退兵！

【張忠白】王嫂少待【介】兄王要王嫂退兵，這個何難，除非兄王答應三件大事！

【司馬揚白】講上來！

【司馬揚白】頭一件，二王死得冤枉，要在午門之外，高搭壇台，打七七四十九天羅天大醮，超渡二王兄，

【司馬揚白】這個本當，第二件又如何！

【張忠白】兄王你錯斬二王兄，皆因酒色沉迷，二王嫂要你戒酒一百天，除花一百日！

【司馬揚白】這個何難，比如第三件又如何！

【張忠這個介，白】講將出來，恐怕兄王不能應承！

【司馬揚白】但講不妨！

【張忠白】不錯,兄王錯斬二王兄,皆由奸妃之過,二王嫂要你帶她出城,將她一刀兩斷,方能退兵!

【司馬揚這個介,白】要孤斬卻桃花西宮,萬萬不能!

【張忠白】王嫂,第三件事情,兄王不能答應!

【張氏下高樓介,白】有此左右攻城!

【眾人喎呵介】

【司馬揚白】慢!孤王應承就是,王嫂稍待一時【介】

【云云,擺香案,司馬揚帶素梅上介】

【張氏先丰鈸執素梅介,白】李素梅可是你,桃花西宮可是你,我把你個奸妃,奸妃【介】仇人見面,份外眼明,看劍【殺介】

【張氏跪下,求司馬揚殺介】

【司馬揚三殺不忍,扶起張氏介,白】孤王錯斬二弟,皆由奸妃所起,本該除卻,孤王從今說過,勤修國政,待你兒長大,立他為儲,聽孤道來呵!

《落幕》

第四部分

專題書籍出版前散論

（報章、雜誌期刊及網媒）

一、考證南派粵劇手抄古本

粵劇的敘事結構中有一種獨特的設計，現在稱為古老排場，就是一個結構嚴謹的戲劇性分場，可長可短。古典粵劇就是由很多排場，環環緊扣地連結起來，每每劇力萬鈞，描述事態及戲劇主人公的情懷。其內容具體情節少，經改頭換面又可以放於其他劇目使用。

從二〇一四年開始，我採取比較戲劇的方法，跨劇種、跨年代比對戲劇古本。我是首先應用此法在粵劇歷史及行當藝術流派發展的研究之上。有幸已經得到幾位學術界的前輩認同，包括余少華教授、陳守仁教授及李小良教授。考察過程最具挑戰性的環節，就是推敲手上的粵劇古手抄本出現及應用於何年。例如有一個「擘網巾」的排場，最少百多年內沒有粵劇戲班應用過。經過跨劇種對比同類古本，發現更有趣，就是說我不能排除此古本始作於早及清初的年代。我在廣州、香港、馬來西亞及海豐的考察，都已經完整地攝錄下來，內容會在我的新書《南派傳統粵劇藝術──經典粵劇古本〈斬二

王〉》中詳細分享。這種古老的結構一直吸引着我鍥而不捨地探索，究竟原因何在呢？

古典西方戲劇分場，目標為推進劇情發展，但古典粵劇的排場，另有額外一種抽象地寫意境的功能。一個排場可以獨立地寫情寫景，又談道德倫常，還發揮教化的作用。古老排場戲引人入勝的關鍵在哪裏呢？就是說，獨特的南派藝術，令排場戲的戲劇張力加強，古老的莎士比亞舞台劇辦不到。

比方說，莎劇有十四行詩獨白（soliloguy），其結構功能是深度描述人物的心理。當莎劇整體的目標是寫實，例如有講俚語粗話的市井人物，非常貼近當年倫敦南面的生活文化；然而，粵劇古老排場的寫意藝術形式，更添一份獨特的意境。南派講究演繹澎湃的內心情緒，洪亮的口白配以風格鮮明的大鑼大鼓，以及演員硬橋硬馬的身段，還有自己真功夫的功底，包括洪拳、詠春或蔡李佛等。

本文原載於《大公報》文化版，二〇一九年二月十二日

二、粵劇藝術的南與北

小時聽到家人分析粵劇，常論甚麼是南派，甚麼是北派，一直感覺十分好奇。長大了之後，上英國文學課時，讀莎劇《羅密歐與茱麗葉》，又發現南北之別。南方的家庭與北方的家庭相爭對壘，甚至發生暴力衝突。生活文化既然有南北之別，藝術文化亦可以呈現南北之別。可惜近年粵劇已經偏離傳統的南派風格，充斥着京劇各種的元素。正當現在還有前輩能傳授南派藝術，我們最好學習並且回顧一下：從前粵劇的路上，一直都是南派的足跡。

過去關於粵劇形成的論著十分豐厚，有從聲腔切入尋找粵劇的根源；從會館的成立及碑記推算粵劇的根源；亦有從本地班的成立而作出推算。然而，論文少有談論藝術流派的形成。我自己主動思考幾個問題：為甚麼要知道粵劇從何而來呢？知道粵劇的過去，有助這門藝術的發展嗎？追本溯源，不難發現當代粵劇行當藝術中，各種知名的做派如薛、馬、桂、白、廖等，無不出於南派的戲劇傳統。南派藝術乃是粵劇藝術的主要流派，其藝術理念貫注於戲班各行當之中。粵劇的手、眼、身、步、唱、做、唸、打，以及戲台音樂和擊樂，無不涉獵南派的風格。

我採取跨劇種、跨年代比對戲劇古本的方法，比較西秦戲與粵劇兩個形式近似的古老劇種的古本，期望發現解讀歷史的新角度，初步探索粵劇藝術的流派史。我關注戲劇本體的內容，例如表演程式、結構及風格。

南派藝術數百年來一直都是粵劇藝術的基石，演員在文場的一舉手一投足，武場的功架和身段，無不是台上台下的藝術結晶。史上還有「南撞北」的一派，是一種近代的新風格，約從上世紀三十年代開始漸漸得到廣泛應用。「南撞北」之法以南派藝術為中心，融匯貫通某些北派的元素，繼而把粵劇表演藝術昇華。其高妙之處，在於以南派超越南派，而離不開南派。

本文原載於《大公報》文化版，二〇一九年二月二十六日

三、紅船木人樁法

由於粵劇是一種「塑形性」表演藝術，非常倚賴演員的造型和身段去建構內容，所以我在追溯粵劇藝術流派的形成時，從「行當」藝術開始探索。可是，我最多只能追溯到明中葉三代藝人百多年前的具體表演形式。如要追溯到明中葉以降，粵劇的先驅本地班的表演藝術形式，便必須參考與粵劇非常接近的兄弟劇種西秦戲了。

由於西秦戲自入廣州之後，四百年沒有甚麼改動，其南派的戲劇形式，相信自清初與本地班的形式相通。所以，有關粵劇南派的藝術形式，可追溯到清初了。在探索這一段粵劇藝術流派發展史時，不能忽略清初以降戲班紅船的南派傳統。在調研過程中，有一位前輩葉兆柏先生（薛覺先生晚年的徒弟）交予我「紅船木人樁法」共一百〇八張彩照細讀，就是紅船上藝人鍛煉身體及經營身段的練習法。所以憑着「紅船木人樁法」，歸根結底，自清初粵劇都屬南派的。

「紅船木人樁法」由已故前輩藝人梁金峰先生親

身示範。梁金峰先生、梁天斗先生和梁少棠先生是三兄弟，是上世紀初的南派小武。梁金峰生於一九一四年，一九三一年始任文武生。他曾任江門粵劇團團長及廣東八和鑾興堂總顧問。梁金峰曾經親授椿法給梁先女士，還把其心得筆錄下來。在葉兆柏的記憶中，梁天斗的「一舉手一投足都是木人樁招式」。筆者究其椿法，大開大合的腰馬，與洪拳較接近；究其手法，部分卻似詠春。

葉兆柏認為：「粵劇南派南拳是粵劇演員『開門見山』的基本功。它好比建築樓房打地腳一樣，演員能學好，則身強氣壯，手靈足隱，剛柔融匯，身段優美，精氣神並存，演出時才能『站有站相，行有行樣』……粵劇南拳姿勢尋求身正腿平，落膊沉肘，臂活腰靈。馬步扎實，有如落地生根，四平八穩，在開打時，步法穩固，上肢運動較多，出拳短而有力，寸度準確，有攻有防，攻防並進，所謂連招帶打，套路緊扣……」

本文原載於《大公報》文化版，二〇一九年三月五日

四、消失的粵劇行當

正值香港慶祝粵劇成為世界非物質文化遺產十週年，我們正好回顧粵劇從何而來，再前瞻其發展去路。購票入場觀賞粵劇的觀眾要注意一個問題；同樣，資助或贊助劇團的公營或私營機構，亦要注意一個問題。如果大家一直偏重支持戲班演出「公子哥兒愛小姐」的名劇，戲班也沒有辦法把不同種類的行當藝術教授年輕演員。某些傳統的粵劇已不再公演了，哪裏需要找年輕演員來承傳呢？南派藝術數百年來一直都是粵劇藝術的基石。筆者相信，從文化的根源開始搶救南派藝術，有助粵劇藝術的發展。

有說粵劇曾受惠於漢劇，所以我查考漢劇從何時開始在廣州出現。根據《中國戲曲志‧廣東卷》所記，粵省早於清代乾隆年間，已有外江樂團會館的碑記，而且道光年間成書的《夢華瑣簿》中，楊懋建亦有指出當時有外江戲，其名為「廣東漢劇」。民國二十二年（一九三三年）出版的《漢劇提綱》中，錢熱儲首度提出「外江戲」就是漢劇的說法。他說這種

戲始於漢口，北上後演變為京劇；南下後，演變為粵劇。①粵劇與廣東漢劇未必無關，但筆者認為錢熱儲的說法，排除了其他外江戲對粵劇有影響的可能性。其實，西秦戲於宋代已經傳到廣東，比漢劇更早流行此間，其影響肯定不少。道光年間舉人黃漢宗作《竹枝詞》便說：

> 十月山村人謝神，
> 梨園最好演西秦。
> 聲容近數興華旦，
> 未許東施強效顰。②

黃漢宗的記載證明了漢劇並非是唯一在廣東影響極深的外江戲。崔頌明及郭英偉認為，粵劇乃是湖北漢劇的延伸③，筆者並不同意。他們以粵劇《六郎罪子》為例，指出此曲源自湖北漢劇，所以粵劇乃是從湖北漢劇演變而來。可是，據田野考察

❶ 張庚主編，《中國戲曲志‧廣東卷》（中國戲曲志編輯委員會，中國 ISBN 中心‧一九九三年），頁八四。
❷ 同上，頁八九。
❸ 崔頌明、郭英偉編，《從藝人經歷、感受看粵劇的最終形成》，載崔瑞駒、曾石龍編，《粵劇何時有：粵劇起源與形成學術研討會文集》（中國評論學術出版社‧二〇〇八年），頁三九。

結果可知，古老粵劇排場戲《六郎罪子》與西秦戲的《轅門罪子》，有超過百分之九十相似之處，包括唱詞、聲腔、鑼鼓點、介口等都雷同。二○一八年香港的粵劇藝術家羅家英便與海豐西秦戲藝術家呂維平分別演出這兩個劇目，並作出了徹底的比較。湖北漢劇與粵劇的近似度，整體來說，反而沒有這麼高。

承蒙多位著名粵劇藝術家包括尤聲普、李奇峰、羅家英、阮兆輝、新劍郎、龍貫天、王超群、陳嘉鳴、溫玉瑜，以及著名掌板高潤權及著名頭架高潤鴻等支持，由筆者發起的古典粵劇研究項目，得到粵劇發展基金資助研究及出版，康樂及文化事務署贊助文化推廣，以及西九龍文化區管理局贊助境外調研，筆者專訪了廣東海豐縣西秦戲藝術傳承中心——海豐縣西秦戲劇團團長、國家級非遺項目西秦戲代表性傳承人呂維平④。筆者應用比較戲劇的方法，研究粵劇歷史及行當藝術流派的發展，還有十多萬字的專書，名為《南派傳統粵劇藝術——經典粵劇古本〈斬二王〉》，由香港商務印書館出版，初步探索粵劇南派藝術。

參考古老的西秦戲，亦不難發現粵劇的古老戲與古老的西秦戲共通之處甚多。筆者比較內地前輩整理的粵劇《斬鄭恩》古本、西秦戲的《斬鄭恩》古本、內地前輩整理的《斬二王》古本及香港粵劇老倌整理的《斬二王》古本，發現了一個粵劇藝術發展的問題。海豐的劇團所面對的問題，亦不遑多讓。

古時粵劇古本中有《斬鄭恩》，《斬鄭恩》亦是西秦戲的經典，後來二戰前，或更遠古之前，粵劇戲班改編粵劇《斬鄭恩》成為《斬二王》。粵劇《斬二王》的創作原型就是粵劇《斬鄭恩》；粵劇的司馬楊一角其實就是趙匡胤。《斬鄭恩》的趙匡胤受美色所困，糊裏糊塗之間，醉斬功臣鄭恩；同樣，《斬二王》的司馬揚亦受美色所困，糊裏糊塗之間，醉斬功臣。《斬二王》乃在這一個斬功臣的故事基礎上，把人物的名字改了，然後在劇情上增添很多枝節，構成高潮疊起的戲劇。

古典粵劇《斬鄭恩》中，趙匡胤此角乃是大淨，即紅淨（是紅臉的）；西秦戲《斬鄭恩》中此角亦是紅淨。粵劇戲班後來已經沒有再演古老的《斬鄭

恩》，只有演《斬二王》。戰前《斬二王》中的司馬揚，卻是武生。就是說，趙匡胤的大淨的戲，改編成為武生的戲了。現代戲班仍然有紅臉的角色，例如《高平關取級》的趙匡胤，亦是紅臉的。羅家英表示，現在戲班亦多以武生兼演此角。另外，在戲班現代的經營模式中，《斬二王》的小武角色，勇將張忠（《斬鄭恩》中的高懷德），在六柱制度之下，往往亦由文武生兼演。現代戲班的分工，再沒有從前那麼仔細。這種精簡人手的方法，有助戲班在當今大都會中，爭取生存的空間。可是，如果行當藝術在承傳上出了斷層的問題，消失了的粵劇行當，就將會永久消失了。

例如，從前《斬二王》的鄺瑞龍是二花面，現在二花面在《斬二王》中已經絕了。事實上，某些傳統的粵劇行當正在暗地裏消失，粵劇戲班已經嚴重缺乏培養大淨的環境，往後有一天，大淨（大花面）會永久消失嗎？其實這是一個文化承傳的問題，行當在悄悄地絕跡，不一定關乎戲班分工之故。有些戲碼絕了，於是連同戲中人也不會出現。戲也不用演了，哪裏有演員呢？事實上，購票入場觀賞粵劇的觀眾要注意這個問題；同樣資助或贊助劇團的公營或私營機構，亦要注意這個問題。如果大家一直偏重支持戲班演出「公子哥兒愛小姐」的名劇，戲班也沒有辦法把不同種類的行當藝術教授年輕演員了。某些傳統的粵劇也不再公演了，哪裏需要找年輕演員來承傳呢？如果年輕演員繼續沒有機會涉獵其他行當，總是飾演公子哥兒，不是被迫強化了小生的行當嗎？如果年輕演員強化了小生的行當，然而疏忽了其他行當，戲班有一天會完全失去小武，甚或是文武生的行當嗎？我只是非常悲觀地交代了一個可能性，希望得到廣大市民及有關當局關注，問題便不會產生了。

海豐西秦戲的發展得到國家的支持，尚能保存絕大多數的傳統行當，例如他們仍然經常演出古老的《斬鄭恩》。戲中的趙匡胤，仍然是古老的紅淨；鄭恩仍然是古老的黑淨。這一點他們做得比香港好，可是他們一樣面對現代文明的衝擊。劇團的年輕演員很多，但是資歷一如呂維平深厚的，卻是

❹ 專訪呂維平，海豐，二〇一八年二月。

不多。隨着老藝人離世，劇團亦同樣面對藝術青黃不接的光景。再加上市場的需求，他們在推出新戲的時候，不免加入現代元素，如現代化的舞台燈光及調度。莆仙戲亦是南派的，二○一八年戲曲節可見，其正旦卻採用京班的程式。當樊梨花與薛丁山一見鍾情時，劇團還採用音樂劇的形式。台上可見二人對望，身體動作靜止了，然後背景音樂響起。

雖然海豐西秦戲的傳統行當猶在，個別行當的藝術亦稍有欠缺，例如武生的南派戲台功夫，沒有很全面的發展，香港亦存在同樣的問題，可是，海豐西秦戲劇團努力堅持保留古老戲，而且繼續演下去，確實得到成果。例如，他們的正旦仍然秉承南派風格。其硬朗豪邁的氣派，南派圓柏的功，令我想起從前粵劇戲班中的余麗珍。

中國戲劇家協會廣東分會廣東省文化局戲曲研究室於一九六二年發表的《斬二王》劇本當中的正旦亦很粗豪，亮相用七才鑼鼓，能媲美文武生的亮相，有點似西秦戲的安排，西秦戲的正旦出場時也是一樣威風。某一場次中，正旦穿披風，知道丈夫遭害，其亮相用七才鑼鼓。經香港業內專家分析，

表示穿大靠的女子配合七才比較合理。然而，劇本是上世紀中葉，老前輩憑記憶所撰，這一點記憶或許有所偏差，但仍然正好顯露，歷史上可能確有粗豪的粵劇正旦。如中國商代歷史上，武丁皇帝的婦好皇后，就是一個勇猛的大將軍，當年懷有身孕大着肚子，仍然領軍出征大戰沙場。

在認識西秦戲之前，我一直以為旦角必然是溫文爾雅、儀態萬千的，原來豪邁的正旦，亦是另一番藝術。西秦戲《斬鄭恩》中，為夫復仇的陶三春，就是這麼豪邁激情。粵劇藝術家阮兆輝稱，很多地方戲甚至崑曲，都有陀樑旦，是頂樑柱的。那個正旦是「提起來做」的，地位很高，大氣，「眼碌碌」，其實正旦就是這樣的。可惜，當眾多古老的劇種，各戲班或劇團亦是剝奪了自己的生存空間。同樣，粵劇亦是站在同一條藝術生命線之上，或是前行，或是後退，都在兩難之間。

本文原載於《信報財經月刊》，二○一九年四月

五、還來得及搶救粵劇南派藝術嗎？

由名伶阮兆輝教授和羅家英博士主講的粵劇南派藝術剖析及示範講座，將於週六（二〇一八年二月二十三日）舉行，題目為「古典粵劇《斬二王》的藝術剖析」。講座舉行前，本社記者專訪了策劃及主持人陳劍梅博士，請她談談粵劇南派藝術保育的問題。

記：記者曾紹樑

陳：陳劍梅

南派藝術風格獨特

記：何謂粵劇南派藝術？

陳：就是本來粵劇的基本藝術，但在潮流的衝擊下（包括加入京劇、現代音樂劇及話劇舞台技術），現在年輕演員沒有關注了，公營及私營機構亦沒有注重推廣和保育這種粵劇藝術的基本元素，老倌們也沒有太多機會教年輕人去承傳。自「南戲」隨宋室南遷，延伸演化，明代中葉成本地班（「粵劇」的前身），粵劇的表演藝術形式大概在清初已經成形。南派藝術數百年來一直都是粵劇藝術的基石，演員在文場的舉手投足，武場的功架和身段，無一不是台上台下的藝術結晶。南派藝術乃是粵劇藝術的主要流派，其藝術理念貫注於戲班各行當之中。粵劇的手、眼、身、步、唱、做、唸、打，以及戲台音樂和擊樂，無不涉獵南派的風格。看我們的古老排場戲及例戲，可窺得其一鱗半爪。古時粵劇伶人又吸收了洪拳、詠春、蔡李佛等派別的武術，形成南派藝術獨特的風格。

記：就像名伶羅品超在《山東響馬》一劇中表演的「六點半棍法」？

陳：在有紅船的年代，戲班要到處跑，總得要懂一些獨門武藝保護自己，各人的真功夫根底，亦表現於南派的舞台功夫之上。那時候「六點半棍法」是紅船的真功夫。南派藝術風格就是率性、不隱藏情緒，愛憎分明，硬橋硬馬。不僅羅品超，名伶石燕子也有打「五色真軍」（指刀、槍、劍、戟、耙等五種真兵器），展現南派的真功夫。不過，我們說的「南派」，是整個舞台的藝術流派，不是只有「打

戲」，知名的做派如薛（覺先）、馬（師曾）、桂（名揚）、白（玉堂）、廖（俠懷）等，無不出自南派的藝術傳統。

粵劇重意境、情懷與心態

記：跟其他戲劇藝術相比，南派粵劇最大的特色是甚麼？

陳：粵劇的敍事結構中有一種獨特的設計，現在稱為古老排場，就是一個結構嚴謹的戲劇性分場，可長可短，環環緊扣，每每劇力萬鈞，描述事態及戲劇主人公的情懷，主要寫意境，配合鑼鼓、身段、「介口」（唱、做、唸、打的亮點和高點）。莎劇是寫實的。

記：古典粵劇最吸引你的地方是甚麼呢？

陳：南派古典粵劇經過口傳身授，二百多年來未嘗改變，無論香港、廣州還是馬來西亞的粵劇，都大同小異。

標新立異恐傷害傳統

記：現在提出「搶救粵劇南派藝術」的原因是甚麼？不是有很多年輕人都在學粵劇嗎？

陳：一方面，粵劇市場上出現了太多新的戲劇類型，這些類型的戲劇，以舞台科技立新，把京劇、話劇和音樂劇元素注入粵劇，長久下去，南派粵劇將偏離傳統。這一代的年輕粵劇藝術家和觀眾，彷彿站在藝術文化的懸崖峭壁上，下一步是萬丈深淵。另一方面，粵劇的傳承出了問題，現在正規的藝術院校由京班老師教授粵劇，觀眾又比較注重粵劇「四大名劇」《帝女花》《紫釵記》《再世紅梅記》及《牡丹亭驚夢》。然而，粵劇南派藝術與京劇可謂南轅北轍，南派多「口白」，所謂「千斤口白三兩唱」，更不是只有「四大名劇」，古老的劇目很多。

記：京班老師教授有甚麼問題？

陳：京班成長於宮廷之中，因為清宮內很多人喜歡看京戲。我之前說過，南派的風格是率性、不隱藏情緒，愛憎分明，硬橋硬馬，例如生活上，商朝皇帝武丁的夫人婦好皇后，可以大着肚子大戰

沙場，是大將軍，肯定是個正直豪邁的傑出勇士，我想古時的正旦（阮兆輝解釋此乃「陀樏旦」）正能夠演繹這一種人物的獨特個性。換成現在京班的青衣、花衫、刀馬旦，都不是粵劇本來的風采。

記：研究過程中有甚麼特別發現呢？

陳：探索藝術流派史的過程中，發現好些主要的粵劇行當都消失了，顯示粵劇藝術發展上的一個問題，就是，史上的藝術分工，正在高度簡化，現代戲班的很多責任都集中在文武生身上。

例如《斬二王》的主角張忠、第二主角鄺瑞龍及第三主角司馬揚的行當，在戰前分別是小武、二花面及武生。戰前小武擔演主角的角色，現代已由文武生兼任了。尤聲普指出《斬二王》的第二主角鄺瑞龍，其實是二花面。他說：「由曾三多大師起，正印武生取代了二花面，在此之前武生是不開面的。」就是說，以鄭恩為原型的鄺瑞龍，戰前是二花面（武生開面演出），現在更由小武擔演，人手都分別精簡了。事實上，在現代戲班的經營模式中，小武的戲往往都由文武生兼演。

戲班的分工，再沒有從前那麼精細。這種精

簡人手的方法，有助當今戲班在大都會爭取生存的空間。可是，如果行當藝術在承傳上出了斷層的問題，消失了的粵劇行當，就將會永久消失了。我希望藉此計劃，喚醒廣大市民關注粵劇發展的實況，就是說粵劇正在永久消失中。

記：考察過程最具挑戰性的環節是甚麼呢？

陳：就是推敲手上的粵劇古手抄本出現及應用於何年，例如有一個「擘網巾」的排場，最少百多年內沒有粵劇戲班應用過。經過跨劇種對比同類古本，發現更有趣，就是說我不能排除此古老排場戲的古本，乃始作於早至清初的年代。

記：你的研究項目有甚麼獨特之處呢？

陳：我關注戲劇本體的內容，例如表演程式、結構及風格，比較西秦戲與粵劇兩個形式近似的古老劇種的古本，期望發現解讀歷史的新角度，初步探索粵劇藝術的流派史。

過去關於粵劇形成的論著十分豐厚，有從聲腔切入尋找粵劇的根源；從會館的成立及碑記推算粵劇的根源；亦有從本地班的成立而作出推算。然而，論文少有談論藝術流派的形成。我是首先應

用此法在粵劇歷史及行當藝術流派發展的研究之上的，已經得到學界前輩的認同。

記：怎樣搶救粵劇南派藝術？有甚麼步驟？

陳：要搶救南派藝術，需要四方八面一起來救，從文化源頭來做保育，要多關注南派古老戲曲，多支持劇團演出，老倌也要爭取年輕人的支持。要全面搶救南派藝術，最重要讓年輕人演出古老戲，保留「排場」（指嚴謹的場次安排，以及舞台調度的一套固定程式）的結構。我從二○一四年開始，與很多持份者和相關人士交流，希望找到方法。我的目標是研究歷史，希望有助粵劇藝術的發展。相對於世界其他的大都會，香港保存粵劇純度夠高，老倌可以指導年輕人，期望香港的粵劇藝術家，可以成為領頭羊，使粵劇成為全國的粵劇。

考級試增學習誘因

記：有沒有看過白先勇教授倡導的青春版《牡丹亭》？

陳：但願青春版未致於改變傳統的程式（套路），不會只突出「公子哥兒愛小姐」（才子佳人）的戲。

我曾訪問致力推動文化藝術發展的梁永祥教授，提議可否借鑒西方芭蕾舞的推廣方式，容許學戲曲的年輕人或小朋友可以考級；我亦請教過香港教育大學粵劇承傳研究中心總監梁寶華教授，他亦主張把粵劇教育帶進學校。

名劇藝術剖析將出書

記：下一步是甚麼呢？

陳：另外，我亦訪問當年參與重構及公演南派古老粵劇《醉斬二王》（現稱《斬二王》）的幾位老倌、掌板及頭架，讓他們把演出此劇的心得記錄下來，結集成專書《南派傳統粵劇藝術——經典粵劇古本〈斬二王〉》，以作為香港粵劇研究的重要檔案。這本書即將出版，希望能夠為承傳粵劇傳統南派藝術出一分力。

本文原載於《灼見名家》，二○一九年二月二十二日

南派傳統粵劇藝術 —— 經典粵劇古本《斬二王》　　220

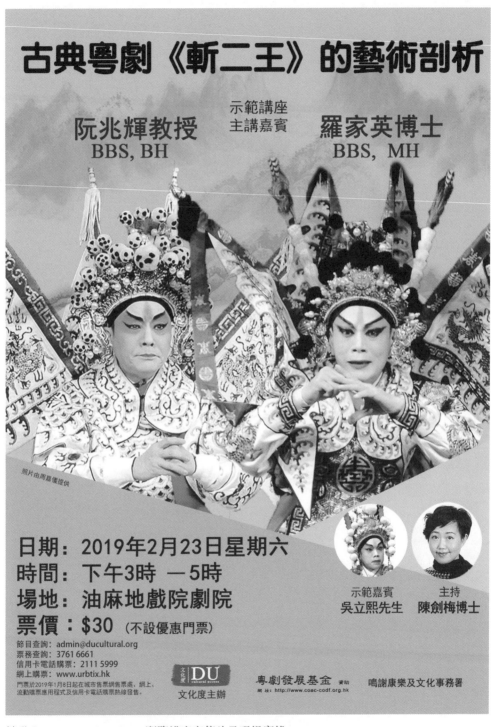

古典粵劇《斬二王》的藝術剖析

示範講座
主講嘉賓

阮兆輝教授
BBS, BH

羅家英博士
BBS, MH

照片由周嘉儀提供

示範嘉賓　　　主持
吳立熙先生　　陳劍梅博士

日期：2019年2月23日星期六
時間：下午3時 — 5時
場地：油麻地戲院劇院
票價：$30（不設優惠門票）

節目查詢：admin@ducultural.org
票務查詢：3761 6661
信用卡電話購票：2111 5999
網上購票：www.urbtix.hk
門票於2019年1月8日起在城市售票網售票處、網上、
流動購票應用程式及信用卡電話購票熱線發售。

DU cultural access
文化度主辦

粵劇發展基金 贊助
網址 http://www.coac-codf.org.hk

鳴謝康樂及文化事務署

<div style="writing-mode: vertical">阮兆輝教授和羅家英博士於示範講座上，剖析粵劇《斬二王》的藝術特色。</div>

請登入 www.ducultural.org 瀏覽講座宣傳片及現場實錄。

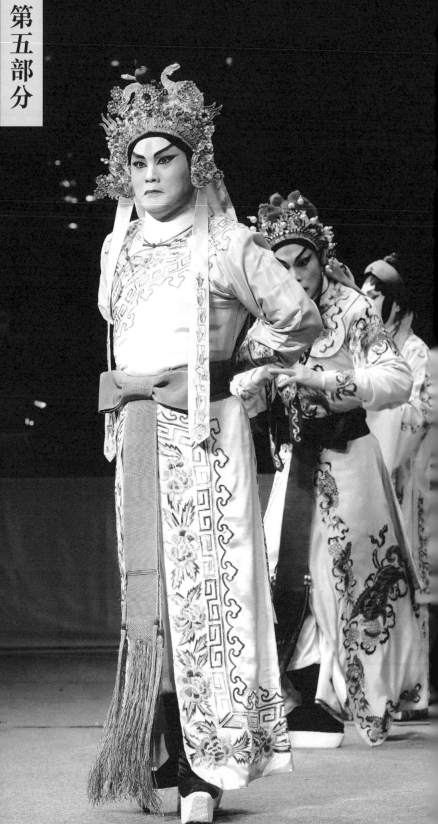

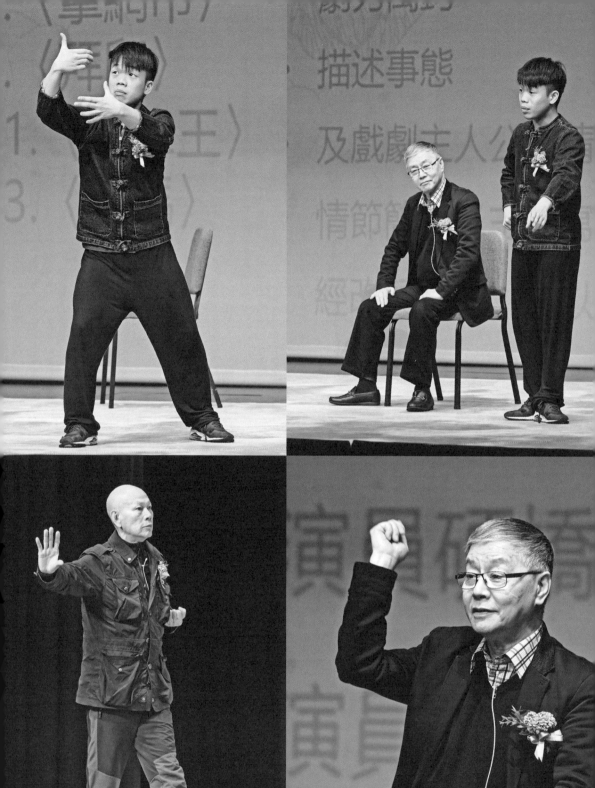

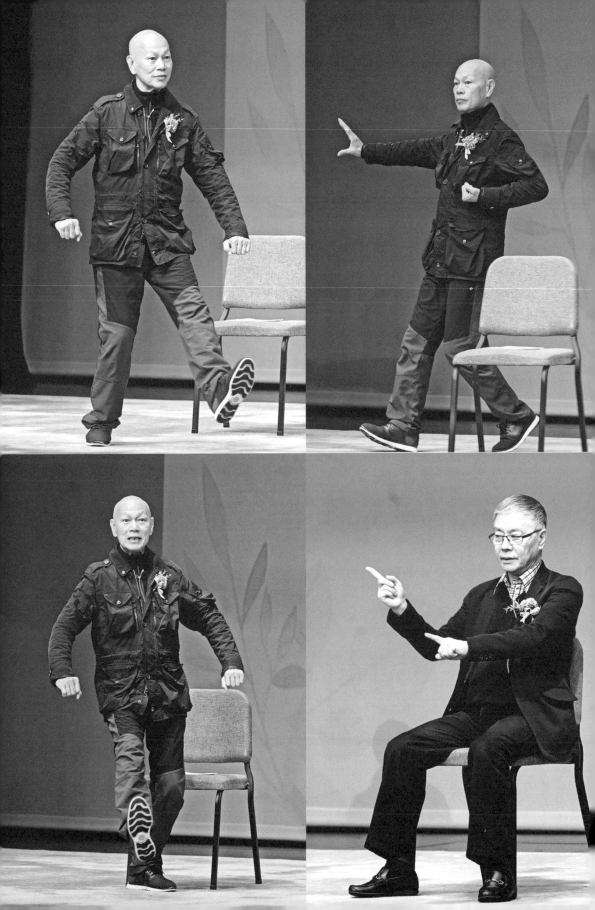

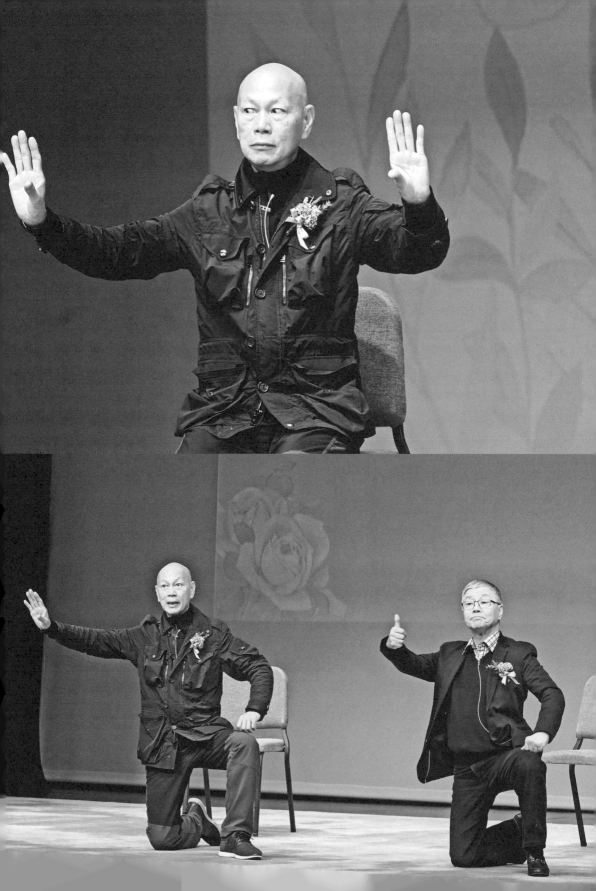

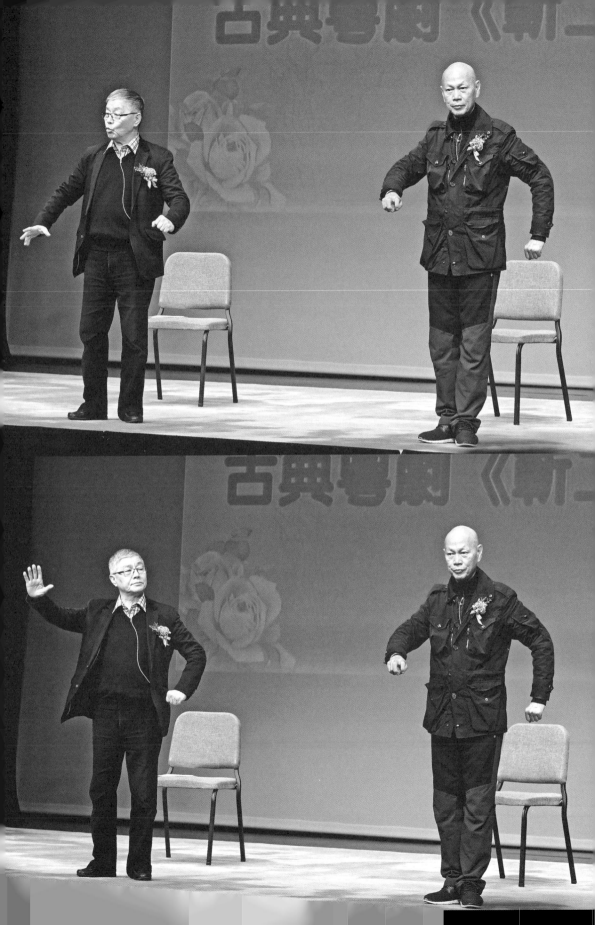

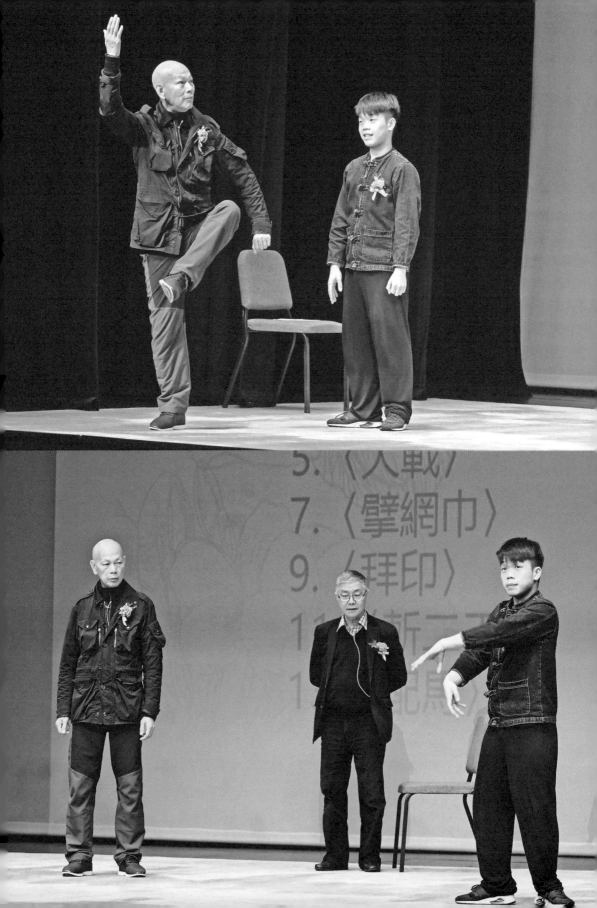

示範講座照片由周嘉儀及梁惠昌提供。

FULL HOUSE

全院滿座

附錄 受訪老倌簡介 （排名按本書刊登訪問記錄之次序）

尤聲普

廣東順德人，香港著名粵劇正印丑生、武生。六歲時隨父親尤驚鴻在廣州演出。其後參與各大劇團之演出。九歲已與名伶嫦娥英、關德興、子喉海及蛇仔應等同台演出。他對戲曲藝術的傳承廣博，跨越廣東大戲的界限，曾師承有「北猴王」之譽的京劇名伶李萬春，又隨京劇短打武生劉洵練功、學習身段。

其武生行當，有深而廣的造詣。一九六〇年代改習丑生，兼習老生及花面等行當。為了改革粵劇，他先與李奇峰成立「粵劇藝術研究社」，後於一九七一年與阮兆輝等成立「香港實驗粵劇團」。他的著名作品包括：《十五貫》、《佘太君掛帥》、《李太白》、《李廣王》、《曹操關羽貂蟬》、《渡御馬》、《霸王別姬》等。二〇〇九年獲香港特別行政區榮譽勳章；二〇一六年獲香港演藝學院榮譽院士；二〇一七年獲香港藝術發展局頒發「傑出藝術貢獻獎」。同年，獲香港特別行政區頒授「銅紫荊星章」。

阮兆輝

廣東新會人，現任八和理事會副主席，油麻地戲院場地夥伴計劃「粵劇新秀演出系列」藝術總監。香港著名粵劇文武生、藝術指導及編劇。幼時隨男花旦新丁香耀學習粵劇，其後拜名伶麥炳榮為師，並參與「大龍鳳劇團」演出。一九七二年加入「慶紅佳」及「頌新聲」劇團，奠定其正印小生地位。八十年代末加入「雛鳳鳴劇團」，後曾組織「春暉」、「鳳笙輝」、「燕笙輝」、「好兆年」及「鳳求凰」等劇團。他致力改革粵劇，曾與尤聲普成立「粵劇藝術研究社」，其後又成立「香港實驗粵劇團」；他亦於一九九三年成立「粵劇之家」，推廣粵劇文化等工作。編劇作品包括：《文姬歸漢》、《四進士》、《大鬧廣昌隆》等。先後執筆出版《阮兆輝棄學學戲——弟子不為為子弟》(二〇一六年) 及《生生不息薪火傳：粵劇生行基礎知識》(二〇一七年)。一九九二年獲港督頒發 BH「女皇榮譽獎章」、二〇一二年獲香港教育大學頒授榮譽院士、二〇一四年獲香港特別行政區頒發 BBS「銅紫荊星章」。二〇一六年獲香港藝術發展局頒發「傑出藝術貢獻獎」。二〇一八年獲香港中文大學受聘為客座副教授，於音樂系教授「中國戲曲欣賞」大學通識課程。

羅家英

原名羅行堂，廣東順德人。油麻地戲院場地夥伴計劃「粵劇新秀演出系列」藝術總監。香港著名粵劇文武生。父親羅家權、堂兄羅家寶都是粵劇界名人。先後師承多位名師，如粉菊花、呂國銓、劉洵及李萬春等。八歲開始隨叔父學習基本功。五十年代初踏台板，參與神功戲演出。七十年代初期，除了於「啟德」、「荔園」等遊樂場演出粵劇外，還與蔡艷香及新劍郎等於星馬獻技，技藝日進。一九七三年首次在香港組班，於「英華年劇團」擔任文武生，先後開山《章台柳》、《蟠龍令》、《鐵馬銀婚》及《活命金牌》等名劇，奠定其文武生地位。一九七四年，開始在聖心書院教授粵劇至一九八九年；一九七七年在藝術中心開辦粵劇藝術訓練班；一九八一年與李寶瑩等組織「勵群粵劇團」，首演多齣新編粵劇如《萬世流芳張玉喬》、《李娃傳》等，又遠赴法國及荷蘭等地演出，開創當年香港粵劇團赴歐洲巡演的先河。一九八八年，與汪明荃創辦「福陞粵劇團」，其新編及改編名劇眾多，包括《穆桂英大破洪州》、《宮主刁蠻駙馬驕》、《糟糠情》、《福星高照喜迎春》、《英雄叛國》、《楊枝露滴牡丹開》等。演而優則編，曾編撰粵劇《英雄叛國》、《李廣王》、《德齡與慈禧》等。一九九五年獲臺灣金馬獎最佳男配角《女人四十》；二〇一二年獲頒香港特別行政區政府MH「榮譽勳章」；二〇一三年獲「第十三屆世界傑出華人獎」及美國北方州立大學頒發榮譽博士學位；二〇一八年獲香港特別行政區頒發BBS「銅紫荊星章」及獲藝術發展局頒發「傑出藝術貢獻獎」。

新劍郎

原名巫雨田，香港出生，原籍廣東電白縣人。現任八和理事會副主席、油麻地戲院場地夥伴計劃「粵劇新秀演出系列」藝術總監。香港著名粵劇演員、編劇及製作人。六十年代隨吳公俠、許君漢學藝，七十年代起於星馬走埠演出，大受歡迎。歷年應邀參與香港各大劇團演出，擔任台柱。二〇〇〇年起，以古老劇本及傳統排場戲為基礎，執筆編寫多齣新編粵劇，包括《荷池影美》、《碧玉簪》、《大唐風雲會》、《搜證雪冤》及近期的《情夢蘇堤》等。對粵劇保育及推廣不遺餘力，九十年代參與組織「粵劇之家」，並開創社區及學校推廣粵劇之先河，歷年間籌劃及主持多個粵劇示範講座／工作坊，並為多個口述歷史訪談擔任主持。歷任香港藝術發展局戲曲小組藝術顧問、康樂及文化事務署演藝小組（社區）主席及成員、康樂及文化事務署演藝小組（中國傳統表演藝術）成員、康樂及文化事務署節目與發展委員會委員、粵劇發展基金顧問委員會委員、粵劇發展諮詢委員會委員、香港藝術發展局戲曲組審批員等職務。二〇〇九年榮獲香港特別行政區政府民政事務局頒發嘉許獎章；二〇一二年獲頒授「行政長官社區服務獎狀」；二〇一八年獲香港藝術發展獎。

王超群

原名王瑞群，祖籍東莞。香港著名粵劇正印花旦譚珊珊學戲，並隨劉永全及新金山貞分習音樂及南派。早期在星馬走埠演出，八十年代活躍於香港演出，先組織「藝群劇團」，後組織「千群劇團」等。為現今粵劇界擅演紮腳戲／踩蹻的佼佼者之一，首本劇目為《紮腳劉金定斬四門》。除擅演古老戲外，亦嘗試創新，近年開山劇目包括《新白毛女》、《魚籃觀音》、《青樓夢》、《郎心如鐵》、《李剛三打白狐仙》及《毛澤東》等。曾獲頒發「二〇一〇年度最佳藝術家獎（戲曲）」，以表揚其藝術成就及貢獻。

高潤權

祖籍廣寧，香港著名擊樂領導及擊樂設計。生於粵劇世家，已故著名粵劇擊樂領導高根之子。七歲入行，十四歲正式擔任「大龍鳳劇團」（由麥炳榮、鳳凰女領導）之擊樂領導，及後追隨譚桂華在各大小劇團實習。現為香港靈宵劇團擊樂領導及設計，並活躍於香港各職業戲班及大型演出。他熱心戲曲傳承，曾受邀於香港大學音樂系及「粵劇新秀演出計劃」教授鑼鼓音樂。曾獲頒發「二〇一七香港藝術發展獎——藝術家年獎（戲曲）」、「二〇一六戲曲天地梨園之最——擊樂領導獎」。

高潤鴻

來自三代粵劇著名世家，乃已故著名粵劇擊樂領導高根之孻子，名宿「簫王」廖森之愛徒。在粵藝界中多才多藝，精通各種擊樂、管樂、弦樂、彈撥樂及樂理。八歲入行，十二歲曾於美加登台獨奏嗩吶，贏得「神童樂師」之美譽；十四歲當上擊樂領導。後為避免與兄長高潤權同一路子發展，改行擔任「頭架」（音樂領導）。二〇一五年獲香港藝術發展局頒發「二〇一四年度藝術家年獎（戲曲）」，同年獲民政事務局局長頒發「嘉許獎狀」；二〇一六年獲香港電台戲曲天地梨園之最之「音樂領導」。現任香港八和會館理事、香港普福堂粵劇樂師會、八和會館音樂部之副理事長，及香港粵樂曲藝總會副會長。二〇一四年與妻子謝曉瑩成立「香港靈宵劇團」、「金靈宵」，推出原創劇代表作《宋徽宗‧李師師》、周邦彥》、《風塵三俠》、《穆桂英》、《鳳求凰》，以及改編作品《白蛇會子》等。二〇一七年推出首張靈宵創作唱片，其中《穆桂英》之〈招親〉由高潤鴻與謝曉瑩合唱。曾為多齣名劇擔任音樂設計，擁有大量音樂創作，包括：〈生死緣〉、〈李師師〉、〈紅拂初見〉、〈西湖水〉〈仿評彈〉等。

註：參考王勝泉、張文珊編，《香港當代粵劇人名錄》（香港：香港中文大學音樂系粵劇研究計劃，二〇一一年）及香港演藝學院網頁。內容由受訪者親自斧正。